석학
人文
강좌
84

바로크 시대의 시민 미술
—네덜란드 황금기의 회화

석학人文강좌 84

바로크 시대의 시민 미술
—네덜란드 황금기의 회화

초판 1쇄 인쇄 2018년 8월 17일
초판 1쇄 발행 2018년 8월 24일
지은이 이한순
펴낸이 이방원
편 집 윤원진·김명희·이윤석·안효희·강윤경·홍순용
디자인 박혜옥·손경화
마케팅 최성수
펴낸곳 세창출판사
출판신고 1990년 10월 8일 제300-1990-63호
주소 03735 서울시 서대문구 경기대로 88 냉천빌딩 4층
전화 723-8660
팩스 720-4579
이메일 edit@sechangpub.co.kr
홈페이지 http://www.sechangpub.co.kr

ISBN 978-89-8411-765-5 04600
 978-89-8411-350-3(세트)

이 도서의 국립중앙도서관 출판시도서목록(CIP)은 서지정보유통지원시스템 홈페이지(http://seoji.nl.go.kr)와 국가자료공동목록시스템(http://www.nl.go.kr/kolisnet)에서 이용하실 수 있습니다. (CIP제어번호: CIP2018023520)

석학
人文
강좌
84

바로크 시대의 시민 미술
—네덜란드 황금기의 회화

이한순 지음

세창출판사

17세기 네덜란드와 '황금시대의 미술'

17세기 네덜란드의 미술. 굳이 렘브란트를 제외한다면, 우리들에게는 대부분 익숙지 않은 회화 분야이다. 300-400년이나 지난 과거의, 아주 먼 곳의 예술이기 때문일 것이다. 더욱이 네덜란드는 인구나 땅의 크기로 세계무대에서 군림하는 나라도 아니어서 히딩크 축구감독처럼 예외적인 경우를 빼고는 우리의 대중적 관심을 모으는 일도 별로 없다. 하지만 유럽 상황을 잘 아는 전문가들 사이에서는 한국이 벤치마킹을 해야 할 나라로 네덜란드가 꼽히는 것을 드물지 않게 볼 수 있다. 작은 땅에 비해 사람은 많고 천연자원도 그리 풍부하지 않은 조건이 우리와 비슷한데 유럽의 경제국가 대열에서 선두자리를 거의 놓치지 않는 강소국이기 때문이다. 그 비결은 무엇일까? 이에 대한 궁금증을 푸는 방법의 하나가 네덜란드의 역사와 문화를 들여다보는 일이다. 17세기는 '네덜란드의 황금시대(Dutch Golden Age)'라 불릴 만큼 네덜란드가 정치·경제·사회·종교·학문·예술의 제 분야에 걸쳐 화려한 꽃을 피웠고 근현대를 위한 기반을 구축한 시대라는 점에서 이 작은 나라를 이해하는 데 결정적이다. 특히 이 시기의 미술은 네덜란드 고유의 정체성을 가장 잘 드러낸다는 이유에서도 흥미롭지만, 단순히 감상하기에도 재미있고 감동을 주는 수준 높은 작품들이고 그 양도 어마어마해서 서구의 미술사학계나 문화계에서는 항상 주된 관심의 대상으로서 고정된

자리를 차지해 왔다. 이 책은 바로 이러한 시각 문화에 관한 글이다.

서양미술사, 그중에서도 유럽 근세미술의 역사적 흐름을 조금은 쉽게 이해하고자 할 때 초보자가 알아 두면 크게 도움이 되는 몇 가지 관전 포인트가 있다. 잘 알다시피 유럽의 역사는 기본적으로 혁신과 진보를 추구하며 시계추처럼 양극단을 오가는 움직임을 보여 왔다. 마찬가지로 미술에서도 시기와 지역에 따라 서로 다른 작품들이 생산되었고, 그래서 다소 정적인 동양과 달리 유럽의 미술은 계속 변하는 양상을 띤다. 미술사학에서는 이를 일반적으로 '양식'이라는 개념으로 논한다. 양식 이론은 특정 시대 및 지역이 공유하는 정신적 성향이 미술에 조형적으로 반영된다는 믿음을 바탕에 두고 출발하였다. 17세기 네덜란드 미술은 바로크 양식에 속한다.

서양 근세미술을 이해하는 또 하나의 축은 작품에 담겨 있는 스토리에 초점을 맞추는 일이다. 학술적으로는 도상학이라 부르는 이 접근법에서는, 구상미술에 재현되어 있는 내용을 확인하고 그 의미를 여러 층으로 해석하고자 노력한다. 그런데 유럽 전통미술에서는 의외로 작품 주제가 무한하게 다양하지는 않다. 기독교, 신화, 문학 등 공식 텍스트에 기반을 둔 내용이 거의 대부분을 차지한다. 그리고 이 영역 안에서도 비교적 제한된 주제만 반복해서 재현되었다. 쉽게 말해 구약성경과 신약성경의 모든 내용이 골고루 이미지로 묘사된 게 아니라, 가령 '예수 탄생'이나 성모자상 같은 특정 장면만 1000년 이상 동안 수도 없이 많이 제작되었다. 흥미로운 점은 하나의 동일 주제가 이렇게 오래 지속되는 동안 세부 모티프의 특징 변화가 나타나는 지점들이 있다는 사실이다. 도상학자들은 그 변화가 의미하는 바를 연구한다. 왜냐하면 대략 18세기까지 유럽에서는 처음 콘셉트를 잡고 이미지를 디자

인하는 과정에서 작가의 주관적 변덕이 거의 허락되지 않았고 따라서 우연하게 달라지는 모티프는 없다고 전제해야 하기 때문이다. 17세기 네덜란드 회화는 도상학의 측면에서 특히 독특하다. 기존 미술 전통에서는 보이지 않는 고유한 그림 소재들을 다루기 때문이다.

지금 언급한 형식과 내용은 미술작품을 이루는 두 기본 요소이다. 서양 근세의 미술에서는 여기에 가장 결정적 역할을 하는 작품 외적 존재가 있다. 바로 주문자이다. 유럽 미술은 고대 그리스 시대부터 늘 의사소통 매체로서 대체로 공적 기능을 수행하기 위해 제작되었다. 황제, 교회, 군주, 귀족 등 그 주체의 성격이 시대와 지역에 따라 변하기는 하지만, 사회의 엘리트 그룹이 특정 메시지를 전하기 위해 미술의 힘을 빌린 데는 큰 변함이 없다. 그러므로 이들의 이데올로기와 이해관심사가 미술의 내용과 형식에 작용한 것은 당연한 일이며, 우리는 여기서 개별 작품의 다양성뿐 아니라 서양미술사의 역동적 흐름을 설명해 주는 주요 단서를 찾을 수 있다. 17세기 네덜란드 미술은 이 후원자 맥락에서도 역시 독자적이다. 주문 생산될 수밖에 없는 초상화 분야를 제외하면 17세기 네덜란드 그림의 절대다수는 익명의 시민 그룹을 대상으로 하는 자유 유통체제를 통해 소비되었다는 얘기다.

본격 미술사학에서는 물론 위에서 설명한 관점들을 훨씬 더 섬세하고 복잡하게 심화시키고 확장한다. 하지만 짐작할 수 있듯이 물리적 오브젝트로서의 미술작품에 그 시대의 철학과 신념, 사고와 가치관, 이상과 욕망 등 특정 역사 조건하의 정신세계가 내재되어 있다는 사실은 여전히 기본 원리로 남는다. 요컨대 우리는 과거의 미술작품 앞에서 심미적 쾌락을 즐기는 데 그치지 않고 거기서 인간의 내적·외적 삶에 대해 생각하고 배우는 지적 활동의 기회도 얻을 수 있다. 미술사는

이 이유에서 인문학으로 분류된다.

이 책이 나오기까지

이 책에 엮어 놓은 글들은 17세기 네덜란드 회화의 다양한 범주들을 고루 망라한다. 가장 비중이 큰 초상화, 일상을 담은 장르화, 주변의 사물과 환경을 대상으로 하는 정물화, 풍경화 그리고 교회 인테리어 주제 순으로 17세기 네덜란드 시민이 향유하던 시각예술을 만나 볼수 있다. 각 장은 서로 다른 기회에 여러 학회에서 발표되었던 논문들을 쉽고 편한 문체로 다듬고 난해한 학술적 각주는 정리해 놓은 형태로서, 본문의 내용에 대해 확인하거나 좀 더 자세히 알고 싶은 경우 참고할 수 있도록 원래 발표되었던 학술지 목록을 뒤에 첨부하였다. 그리고 첫 장 '역사적 문맥'은 나머지 여덟 장을 관통하는 배경을 소개함으로써 비전문가가 오래전 먼 곳의 미술을 이해하는 데 도움을 주고자 준비하였다.

내가 네덜란드 미술사를 처음 접하고 매료되어 공부해 온 지 정말 오랜 세월이 흘렀다. 내 인생의 주요 행운 중 하나로 암스테르담 대학의 미술사 학·석사 과정에서 공부한 점을 꼽는다. 그곳의 교육 이념과 방식, 그리고 합리에 바탕을 둔 자유분방한 분위기가 나의 학문적 토대 형성에 가장 중요한 역할을 하였기 때문이다. 이제야 이 책을 통해 그 감사함을 세상에 드러낼 수 있게 되었다. 알게 모르게 많은 사람에게 도움을 받고 신세를 졌지만, 석사논문 지도교수이셨던 헷설 미데마 박사(Dr. Hessel Miedema)로부터 제일 큰 배움을 얻었다. 언어는 물론 문화적 배경지식조차 갖추지 못한 채 무모하게 뛰어든 한 조그만 동양인에게 논리적 사고가 무엇인지부터 인문학적 리서치의 기본 틀까지 미

술사 연구 작업에 필요한 학술 능력을 직접 몸으로 부딪치며 익혀 나가도록 훈련시키셨다. 내가 미술사 연구와 교육에 기여하는 부분이 있다면 이분 덕이니 언어만으로는 그 감사의 뜻을 제대로 전달할 수 없겠지만, 그래도 여기 지면을 빌려 깊은 존경의 마음을 전해 드린다. 또한 당시 함께 공부했던 동기들로부터도 헤아릴 수 없는 실질적·정신적 지지와 자극을 받았다. 특히 여기 실린 글들을 작업하는 긴 과정에서 늘 변함없이 열린 자세로 나를 응원해 준 친구들이 있다. 그 가운데 잉어보르흐 보름(Drs. Ingeborg Worm)으로부터는 특별하게 더 큰 혜택을 누릴 수 있었는데, 그녀의 전형적인 네덜란드 합리주의와 자유진보적 자세 덕분에 한때는 거의 매년 그녀의 집에 머물며 현지 자료 수집과 조사를 할 수 있었다. 저녁이면 나의 작업 내용에 관해 비판적 토론이 벌어지곤 했으니 이 책의 탄생에 빼놓을 수 없는 기여를 한 셈이다. 역시 말로 다 표현할 수 없을 만큼 고마운 우정을 전한다.

이런저런 이유로 길게 묵히게 된 원고를 세상에 내놓을 수 있었던 직접적 계기는 '석학과 함께하는 인문강좌'를 통해 마련될 수 있었다. 9기 4강에서 "바로크 시대의 시민 미술: 네덜란드 황금기의 회화"를 주제로 강의할 수 있는 행운을 주신 인문학대중화운영위원회 위원장 강영안 서강대학교 명예교수님께 이 자리를 빌려 심심한 감사의 뜻을 표하고 싶다. 마지막으로, 늘 묵묵히 지지대 역할을 해 주는 남편에게 큰 사랑을 보낸다. 그의 변함없는 후원과 배려 덕분에 일상의 압력 속에서도 여유와 균형의 순간들을 챙길 수 있음에 감사한다.

일러두기

이 책에 등장하는 외국 인명 또는 지명은 대부분 실제 발음에 가깝게 표기하였다.

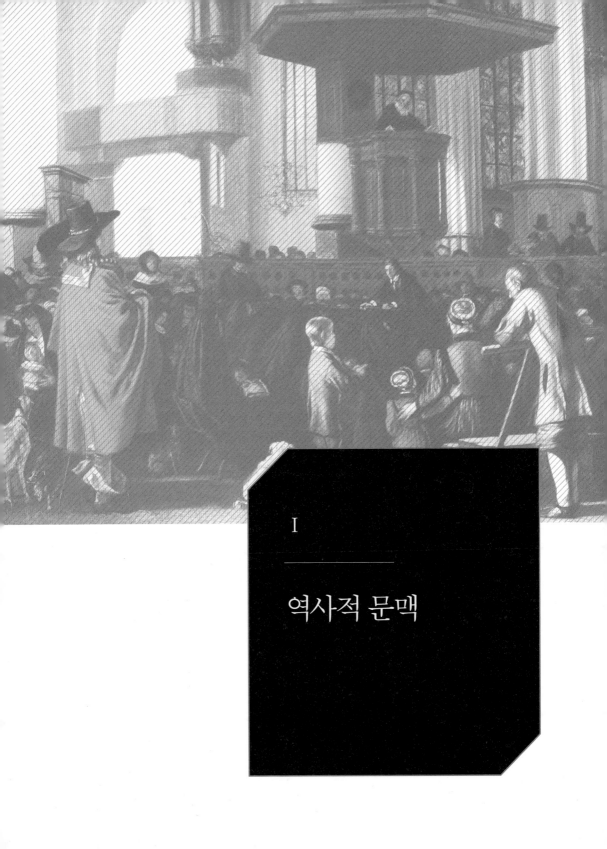

I

역사적 문맥

시민 공화국의 탄생

오늘날의 베네룩스 삼국은 본래 네덜란드(Nederlanden, the Nether-lands), 저지(低地)지방이라 불렸던 곳이다. 이 지역은 부르고뉴 공작들이 15세기에 하나하나 사거나 상속하거나 또는 정복하며 획득한 17 자치주(provincie, province)로 구성되어 있었다. 그래서 16세기 중반까지도 각 주는 부르고뉴 공을 유일한 공동 통치자로 인정하고, 대표자를 연방의회에 파견하는 연방국가 형태를 취했다. 이렇듯 연대의식을 품고 있던 개별 주들은 하지만 실질적으로는 독립국가나 마찬가지였다고 할 수 있다. 관세와 법률의 자치권을 행사하며 중세적 자유와 특권을 누렸다는 뜻이다[그림 1-1].

이러한 상황은 저지지방이 신성로마제국에 편입되면서 변화에 직면한다. 16세기 초에 합스부르크의 카를 5세가 에스파냐, 오스트리아, 부르고뉴를 상속받을 때 당시 영지였던 네덜란드도 함께 제국의 영토로 소속되게 되었고, 이후 1556년 카를 5세의 퇴위 때 합스부르크가가 분열하는 과정에서 다시 아들 필립에게로 넘겨진 것이다. 그런데 필립이 에스파냐의 펠리페 2세(재위 1556-1598)로 즉위했기 때문에 네덜란드는 어쩔 수 없이 에스파냐 영토에 속하는 처지가 되었다. 펠리페 2세는 이전의 부르고뉴 군주들과는 달랐다. 네덜란드의 독특한 특성을 무시하고 절대권력을 추구하며 엄격한 통제 의지를 내세웠기 때문이다. 펠리페 2세는 1560년대에 칼뱅주의가 확산되어 있던 프랑스, 네덜란

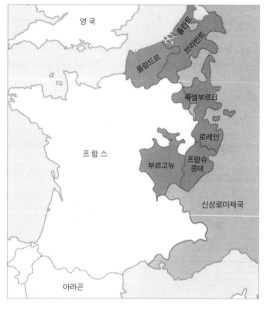

드, 영국 지역에서 여전히 종교개혁이 진행 중에 있었기 때문에 이곳을 다시 가톨릭으로 통일하려는 야심을 품고 있었다. 또한 에스파냐의 상인을 보호하기 위해 네덜란드의 상업과 무역에 제한을 가하고 높은 세금을 부과함으로써 자국의 경제적 이익을 챙기려는 계산을 해 놓은 터이기도 했다. 전통적으로 자유를 구가하던 저지지방에서는 강한 탄압을 받게 되자 반동적으로 민족주의 감정이 갑자기 팽배하게 되었다. 주체의식과 단결심이 뒷받침된 저항운동은 결국 독립운동으로 확대되기에 이른다.

펠리페 2세에 맞선 항쟁은 그러므로 정치, 종교, 경제적 성격을 지녔다. 항거는 처음에 종교개혁의 성상파괴운동과 합세하면서 쉽게 전 지역으로 확산되었다. 개신교 사상이 루터의 종교개혁과 함께 일찍이 네덜란드 지역에 뿌리내리고 있던 터였고, 1566년에 플랑드르 지역에서 발생한 성상파괴운동이 거기에 힘입어 북부 지역까지 신속하게 번지면서 민중봉기로 이어진 형국이었다. 이에 펠리페 2세는 1567년 1만 명의 군대와 함께 알바(Alva) 공을 총독으로 파견하고 공포정치를 단행케 함으로써 맞대응에 나섰다. 이 시점부터 네덜란드의 독립전쟁은 오라녀(Oranje) 공 빌렘(Willem)의 지휘 아래 본격적으로 불붙게 되었다. 그러자 펠리페 2세는 외교력이 뛰어난 파르마(Parma) 공을 파견하여 1578년에 가톨릭이 대세인 남쪽 주들을 그의 편으로 설득하는 데

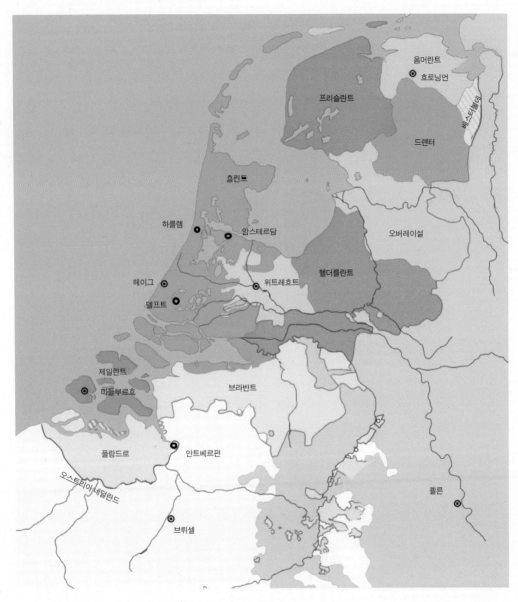

옴머란트
호로닝언
프리슬란트
드렌터
베스트볼더
흘린트
하를렘
암스테르담
오버레이설
헤이그
위트레흐트
헬더를란트
델프트
제일란트
미들부르흐
브라반트
플랑드르
안트베르펀
오스트리아 네덜란드
쾰른
브뤼셀

그림 1-2 17세기 네덜란드 공화국 지도

성공하였다. 이에 맞서 이듬해에 프로테스탄트 중심의 북부 7주가 홀란트(Holland)와 제일란트(Zeeland)를 중심으로 위트레흐트(Utrecht) 동맹을 결성하였고 1581년에는 독립을 선언하였다[그림 1-2]. 이때 칼뱅교도 오라녀 공 빌렘이 통령으로 선출됨으로써 마침내 네덜란드 연방국(United Provinces of the Netherlands), 바로 네덜란드 공화국(Dutch Republic)이 탄생하였다. 그럼에도 남부와 북부는 모두 17주를 다시 하나로 통합하려는 염원으로 빌렘의 지휘 아래 파르마 공과 전쟁을 지속하였다. 투쟁은 1609년에 이르러서야 12년 휴전조약을 통해 종결되었는데, 이때 북네덜란드 공화국(Dutch Republic, 현 네덜란드)과 에스파냐령 남네덜란드(Español Netherlands, 현 벨기에)가 완전히 분리됨으로써 각자의 길을 가게 되었다. 그리고 이로써 네덜란드 공화국은 사실상 독립을 쟁취하였고 1648년의 뮌스터 조약에서 정식 국가로 승인되었다.

새로 탄생한 네덜란드는 따라서 태생적 이유에서 당연히 지방분권적인 연방공화정을 정치체제로 취하는 수순을 밟았다. 공화국의 최고 행정기관은 외교권과 입법권을 가진 연방의회(Estates General)로서, 토의를 기반으로 하는 만장일치제를 택했기 때문에 7주는 각기 강력한 독립성을 확보하였다. 또한 각 주를 대표하여 연방의회에 파견되는 최고의원(Hooge Moogende)들은 개인적 권한은 없이 오로지 주에서 원하는 뜻에 따라 행동해야 했으므로 개별 지역의 자유 추구는 한층 더 확고하게 지지될 수 있었다. 이는 곧 시민의 자유를 의미하기도 했다. 왜냐하면 각 지역의 행정조직은 모두 상업적 이익을 추구하는 상류층과 중산층 시민에 의해 운영되었고 소수의 귀족들은 별다른 세력을 펴지 못한 채 지방에 물러나 있었기 때문이다. 한편 국가의 군사적 안녕을 책임지고 대외적으로 나라를 대표하는 행정수반은 연방의회의 총

독(stadhouder)이었는데, 그 권위와 힘은 귀족군주로서의 지위와 위트레흐트 조약에 근거를 두었다. 총독 직위는 독립전쟁에서 영웅적 역할을 했을 뿐 아니라 가장 막강한 홀란트주를 대표하던 오라녀가에서 세습적으로 계승해 나갔다.

그러므로 네덜란드 공화국은 홀란트의 상인세력이 주도하는 연방의회와 귀족가문의 총독 두 세력의 연합체제를 기반으로 세워진 것이라 할 수 있다. 그 결과 17세기 네덜란드 공화국의 정치 일정은 시민계층의 상업자본가와 봉건귀족인 총독 간의 힘의 균형 관계에 따라 좌우되었다. 일반 시민은 자유진보적인 온건파 칼뱅교도로서 평화를 우선시하던 반면, 오라녀 가문은 강경파 칼뱅교도였으며 군사권을 가지긴 했지만 신속하고 통합적인 조처를 취할 수 있는 힘은 없었다. 총독을 수장으로 하는 연방의회가 독립주권을 가진 주들의 의회일 뿐 주권국가의 것은 아니었기 때문이다. 총독은 그래서 군사적 유사시에만 그 중요성이 부각되면서 권한을 행사할 수 있었고, 평상시에는 대부분의 공직을 차지했던 부유한 시민계층이 우월한 주도권을 쥐고 과두지배체제를 유지하였다. 7주 가운데에는 홀란트가 가장 인구가 많고 공화국 예산의 반 이상을 책임질 만큼 부유했기 때문에 실제로 가장 큰 정치권력으로 군림했다.

두 권력 간의 대립적 성향은 17세기 중반에 물리적 충돌을 야기하고야 만다. 1600년대 전반부에 총독들이 여전히 남부 네덜란드를 재탈환하기 위해 전쟁을 벌이고자 했던 반면 암스테르담을 중심으로 한 자치주들은 경제적 번영을 위해 그것을 저지하고 나섰기 때문이다. 이로 인해 1650년에 도래한 1차 총독 부재 시기는 1672년까지 지속되었다. 이 시기에는 홀란트주의 대표였던 요한 드 비트(Johann de Witt)가 공화

국의 지휘자 역할을 맡으면서 네덜란드 역사상 가장 눈부신 경제적·문화적 발전을 이룩하였다. 그러나 드 비트는 해상무역을 보호하고 증진하기 위해 평화 정책을 펴는 과정에서 군사력을 소홀히 했기 때문에, 유럽 강국들이 세력을 확장하기 시작하자 그 공격을 막아 내기 어려운 처지에 놓이고 말았다. 결국 1672년에 프랑스의 루이 14세가 네덜란드를 침공했을 때 오라녀가의 빌렘 3세가 다시 총독으로 선출되어 1673년에 프랑스 군대를 물리치고 주권을 회복할 수 있었다. 영국의 메리 스튜어트와 결혼하게 된 빌렘 3세가 나라를 떠난 뒤 네덜란드는 유럽의 국제무대에서 서서히 퇴장하였다.

황금시대로 이끈 요인들

네덜란드는 17세기에 시민계층의 상업자본가가 정부 운영의 주도권을 가지면서 눈부신 경제 발전을 이루고 유럽 국제 무역의 중심 국가로 우뚝 설 수 있었다. 특히 암스테르담은 한 세기 내내 유럽의 상업과 금융의 중심지 역할을 해냈다. 그 이유는 무엇보다 1609년 남부와 북부 네덜란드가 분리할 때 북부 측에서 스켈더(Schelde)강을 장악해 버림으로써 안트베르펀을 거점으로 하던 남부 네덜란드의 해양무역 통로를 차단할 수 있었기 때문이다. 이로 인해 16세기까지 상업국가로서 번창하던 에스파냐령 남부 네덜란드가 급격히 쇠퇴하고 대신 암스테르담이 북대서양의 교역 중심지로 부상하였다. 또한 암스테르담 은행(Bank of Amsterdam)은 화폐 유통이 혼란스럽던 당시 상황에서 유일하게 권위 있는 화폐(florin)를 발행하여 국제 금융계를 주도함으로써 경제적

번성에 결정적 기여를 하였다.

네덜란드 공화국의 교역이 국제적인 성공을 거둔 데는 우선 발달된 조선 기술과 해운업이 기반을 제공했다고 하겠다. 뛰어난 성능의 최신 화물선을 개발해 낸 네덜란드인들은 대서양을 비롯한 모든 대양으로 진출하여 해상 활동을 하였고, 아메리카와 아시아 요지에 식민지를 건설하였으며, 일찍이 16세기부터 일본과 교류하고 있었다. 홀란트와 제일란트 사람들이 해상 활동을 독차지하면서 공화국은 당연히 유럽의 창고이자 시장의 역할도 도맡아 하게 되었다. 그리고 상대적으로 비중이 작기는 했지만 농업, 어업, 원예업, 목축업 분야에서의 성과도 공화국의 경제 발전을 공고히 하는 데 이바지하였다.

이렇듯 다방면으로 경제가 번영하는 데 필수적인 조건 가운데 하나가 노동력의 확보이다. 16세기 말에 종교적 신념 때문에 남부 네덜란드와 프랑스 등의 지역에서 대규모로 이주해 온 사람들은 교육 수준이 높은 수공업자, 상인, 지식인들이었다. 이 고급 인재들은 지식과 기술 및 자본 외에도 국제적인 인적 네트워크를 갖추고 공화국의 경제뿐만 아니라 학문과 예술의 발전에 깊이 관여하였다. 그 결과 도시들이 신속하게 성장하며 변모할 수 있었다. 그리고 계속해서 더 많은 사람들이 전 유럽에서 일자리를 찾아 네덜란드로 모여들었는데, 그 이유는 17세기 전반부에 거의 모든 유럽 대국들이 아직 전쟁 중이거나 종교개혁의 여파로 혼란스러운 상태에 있던 것과 대조적으로, 경제 분야에서 역동적이던 홀란트와 제일란트에는 일거리가 많았기 때문이다. 이로써 네덜란드 공화국의 도시화는 더욱 가속되었다.

네덜란드는 인적 자원 외에 지리적 조건에서도 역시 유리한 입장에 있었다. 가령 강한 바람을 이용해 중요한 에너지원을 확보할 수 있었

다. 그러나 무엇보다 유럽의 가장 중요한 수로였던 라인강과 마스강이 만나는 대서양에 위치했다는 점이 결정적으로 작용했다고 하겠다. 또 그물망처럼 얽힌 운하를 구축하여 교통과 통신이 유럽의 그 어느 곳보다 편리하기도 했다. 효율적인 수로교통은 사회 집단끼리 쉽게 소통할 수 있는 여건을 마련하였고, 궁극적으로 민주주의 체제를 기반으로 하는 도시 문화가 꽃피는 데 토대가 되었다.

17세기 후반부는 이와 같은 조건들이 비교적 안정권에 들어서면서 네덜란드 역사상 유례를 찾기 어려운 부와 풍요를 누리게 된다. 물론 경제적 이익이 완전히 공평하게 분배된 것은 아니지만, 돈은 넘칠 만큼 많았다. 17세기 초에 많은 재산을 모은 대부호들은 점차 귀족들의 생활방식을 모방하기 시작하면서 상인귀족계층을 형성하고 그들만의 문화를 가꾸어 나갔다. 예컨대 아름다운 운하를 따라 줄지어 서 있는 별장을 구입하고 사치품과 예술품을 사들여 그곳을 장식하였다. 돈과 권력을 쥐게 된 상인귀족은 또한 고아원이나 양로원 등의 복지시설 설립에 관여함으로써, 교회나 길드 같은 단체와 함께 어려운 사람을 위한 사회사업에 동참하기도 하였다.

그러나 네덜란드 인구의 대부분을 차지한 계층은 무엇보다 폭넓은 중산층 시민이었다. 상인, 자영업자, 수공업자, 군인, 농부, 어부, 뱃사람 등의 직업으로 구성된 중산계층은 대부분 경제적으로 여유가 있었고 일반적으로 지적·예술적 호기심도 풍부하였다. 그래서 책, 지도, 판화, 그림, 가구 따위를 구입하는 데 열을 올렸는데, 이를 통해 자신의 사회적 지위를 과시하려는 뜻도 있었다. 그리고 이들의 소비주의 덕분에 17세기에 그림이 대규모로 생산될 수 있기도 했다.

종교 문제에 있어서는 관용주의가 중요한 원칙으로 통용된 것이 특

징이다. 1609년에 분열될 때 에스파냐령 네덜란드는 그곳의 개신교도들이 모두 북부로 망명해 버렸기 때문에 온전히 가톨릭 지역이 되었던 반면, 네덜란드 공화국에서는 인구의 1/3 정도가 가톨릭으로 남았고 나머지는 다양한 개신교파를 신봉하였으며 유대교도들도 있었다. 독립운동 초기에 소수파를 이루던 칼뱅교가 네덜란드의 건국 과정에서 공립교회(Public Church)로 자리 잡고 다양한 특권을 누리기는 했지만 끝내 국교로서의 인정을 받아 내지는 못했다. 17세기가 흐르면서 칼뱅교 교회가 좀 더 안정적인 입지를 굳혀 나갔음에도 루터교, 재침례교(메노파), 유대교 등 다양한 종파가 계속 암암리에 인정되어 큰 어려움 없이 종교 활동을 펼칠 수 있었던 것은 네덜란드 고유의 자유진보적인 관용 정책 덕분이었다.

미술 소비자로 떠오른 중산층

16세기 북부 유럽의 성상파괴운동은 종교미술 작품 대부분을 파괴해 버리고 폐허만을 남겼다. 가톨릭을 유지한 남부 네덜란드의 경우 이제 그 자리를 다시 메울 새로운 작품이 필요했기 때문에 제단화나 성상들이 활기차게 주문되고 생산되기 시작하였다. 교회 외에도 에스파냐에 의해 지지되는 귀족과 귀족화된 상류층이 정치, 사회, 문화적 주도권을 쥐고 있었기에, 이들의 궁정 취향이 지역의 미술 풍경을 결정짓는 기본 맥을 형성하였다. 그래서 남부에서는 전통적인 미술 주문생산 체제가 유지되었고 그 결과 개별 작가의 아틀리에 전통이 강하게 고수되었다. 루벤스나 판 데이크(Anthony van Dyck) 같은 대가들이 우미하고 장엄하며

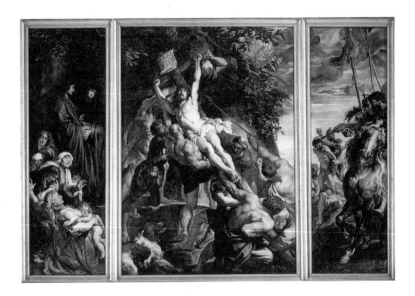

극적인 바로크 미술을 전개할 수 있는 여건이 마련된 셈이다[그림 1-3].

　북부 네덜란드의 경우는 짐작하듯이 사정이 전혀 달랐다. 정치적, 경제적으로 지위가 취약했던 귀족계급이 문화적 영향력을 행사할 수 있는 처지가 아니었기 때문에 주도적인 후원자 그룹을 형성하지 못한 것이다. 오라녀가의 소박한 헤이그 궁정만이 독자적 미술 후원자로서 그나마 어느 정도 명맥을 유지했을 뿐이다. 이들 귀족계급에서 주문한 작품은 그래서 상대적으로 규모가 매우 작았다. 주제 면에서는 다른 유럽의 귀족층과 마찬가지로 초상화 외에 성경, 신화, 알레고리를 주제로 하는 고가의 역사화가 주조를 이루었으며, 양식에 있어서도 루벤스나 판 데이크 같은 남부 네덜란드의 바로크 미술이 선호되었다. 그러므로 고유한 17세기 네덜란드 미술과는 대체로 단절되어 있었다고 하겠다. 예컨대 총독 프레데릭 헨드릭(Frederick Hendrick)을 위해 렘브란트가 일련의 종교화를 제작했던 사실은 아주 희귀한 경우에 속한다[그림 1-4].

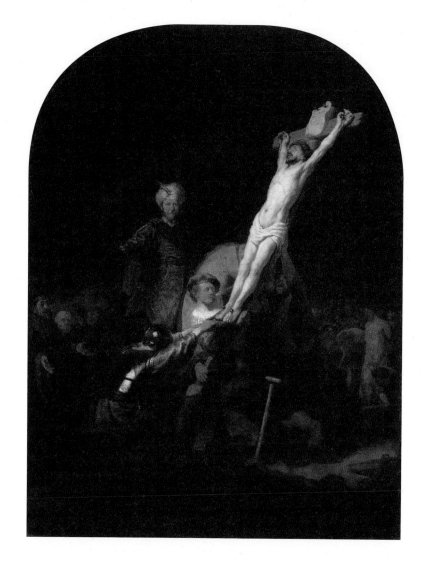

교회 역시 대표적인 미술 후원자로서의 역할을 수행하기 어려운 상황에 처해 있었다. 우선 가톨릭은 네덜란드 공화국에서 공식적으로 인정받지 못한 터라 종교미술의 주문 활동이 극단적으로 제한될 수밖에 없었다. 그리고 칼뱅교는 성상의 사용을 원칙적으로 반대하고 교회 내

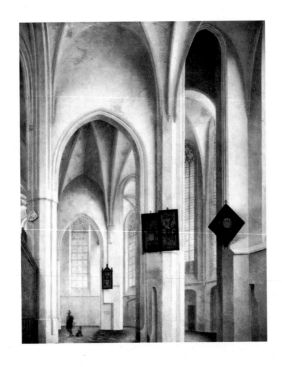

부의 이미지 장식을 전적으로 금지하고 나섰기 때문에, 프로테스탄트
가 사용하기 시작한 교회 건물에는 경배 성격의 종교미술이 일절 배제
된 채 꾸밈없는 흰색 회벽만이 교회 내부에 들어서는 신도를 맞이하였
다[그림 1-5]. 따라서 성상파괴운동 때 사라진 미술품을 대체하기 위한
새로운 작품이 네덜란드 공화국에서는 거의 제작되지 않았다. 대신 이
제 교회 내부는 점차 문장과 장례용 애도판(哀悼板), 오르간이나 설교대
또는 난간의 조각 장식 그리고 예외적으로 무덤 조형물로 채워지게 되
었다.

귀족과 교회 같은 전통적인 미술 후원자 대신에 새로이 공화국의 미
술세계를 구성하게 된 그룹은 시민계층이다. 칼뱅교는 가령 신의 경배
처럼 직접적인 종교적 의도가 있는 경우가 아니라면 종교미술을 암묵

적으로 허락했고, 또한 개인의 가정 공간을 이미지로 장식하는 문제에 대해서도 분명한 입장을 취하지는 않았기 때문에, 교회가 아닌 다른 곳에서 새로운 미술 영역이 성립될 가능성이 마련되어 있었다. 바로 이 상황이 우선적으로 시민계급에게 미술을 소비할 수 있는 기본 여건을 제공했다고 하겠다.

미술 수용자로서의 시민은 다양한 집단으로 구성되었다. 교구나 도시 사이에 작품 주문을 위한 네트워크를 확보했던 시민귀족(patrician class)과 미술을 애호하던 지적 엘리트들은 개인적으로 그림을 위탁한 부류에 속한다. 그리고 기관이나 단체도 작품을 주문하는 주체로 활동한 그룹에 해당한다. 예를 들어 주와 시 정부, 양로원이나 고아원 등의 자선단체, 민병대, 길드, 기독교형제회, 각종 정부단체 등을 꼽을 수 있다. 하지만 이들이 네덜란드 미술시장 전체에서 차지한 비중은 작았다.

17세기 네덜란드의 좀 더 일반적인 미술품 소비 방법은 개방성과 익명성을 특징으로 한다. 바로 노천 시장과 상점을 이용한 것이다. 저지 지방은 이미 12-14세기에 농업과 수산업으로 부유해짐에 따라 도시화가 일찍이 촉진되기 시작한 지역이다. 16세기에는 다른 유럽 국가들에 비해 도시인구가 4배나 많을 정도로 시민이 전체 인구에서 커다란 비율을 차지하고 있었다. 더욱이 경제적 수익이 비교적 넓은 사회계층에 분산되어 부유하고 여유로운 중산층의 규모는 예외적으로 큰 편이었다. 이로써 수공업자나 상인 등이 거실에 걸기 위해 몇 점의 그림을 살 수 있는 구매력이 확보되어 있었다. 중산층 소시민은 기본적으로 미술품을 구입하는 데서 자신의 부와 지적 관심을 드러낼 기회를 보았기 때문에 17세기에 미술 소비자층으로 급부상하는 입장에 서게 되었

다. 이들에게는 그러나 개별적으로 작품을 주문하는 전통적 체제가 비용이 많이 드는 유통방식에 해당했다. 이들은 또 독자적으로 미술품을 주문할 만한 안목과 배경지식을 갖추고 있지도 못했다. 따라서 시장에서 직접 볼 수 있는 그림 가운데 주머니 사정에 맞고 마음에도 드는 것을 선택하는 일이 더 현실적이었다. 결과적으로 화가가 화실에서 임의로 제작한 작품을 가게에서 상품 고르듯 구매하는 자유시장 체제가 성립되었다.

회화의 승리

앞서 얘기했듯이 네덜란드에는 막대한 힘을 지닌 후원자가 없었기 때문에 대규모의 건축이나 조각품은 거의 제작될 기회가 없었다. 대신 대다수 중산층이 미술 소비자로 나서면서 그들의 작은 거실에 걸 조그마한 그림의 수요가 갑자기 폭발적으로 증가하게 된다. 이렇듯 방대하고 지속적인 시장을 기반으로 화가들은 저렴한 가격의 실내 장식용 그림을 개발했고 대량으로 생산해 낼 수 있었다. 덕분에 화업으로 생계를 유지할 수 있는 작가들도 생겨났다. 한편 일반 시민은 구입한 그림을 집에 가져와 표구를 하고 벽에 걸었기 때문에, 자유시장을 통해 거래되는 회화는 주로 가볍고 운반하기 쉬운 캔버스 작품이었다.

17세기 네덜란드에서는 이렇게 회화예술이 전성기를 구가하게 된다. 1600-1620년에 화가의 수가 4배나 증가한 사실에서 우리는 당시의 상황을 짐작해 볼 수 있다. 추측건대 17세기에만 500만 점 이상의 그림이 제작된 것으로 알려져 있다. 17세기의 네덜란드 시민이 얼마나 많

은 그림을 소비했는지 엿볼 수 있는 대목이 당대 외국인의 여행기록에서도 발견된다. 예를 들어 존 에블린(John Evelyn)이 로테르담의 시장에 상품으로 나와 있는 그림의 수를 보고 놀란 일을 적기도 했고, 암스테르담을 방문했던 피터 먼디(Peter Mundy)가 여관, 정육점, 대장간, 양화점 등 온갖 종류의 가게와 작업실 그리고 개인 가정에 조그만 그림들이 수없이 많이 걸려 있던 것을 접하고 놀라움을 일기에 써 놓기도 했다.

그림은 노천시장 외에 화가의 작업실에 연결된 가게에서도 판매되었다. 그리고 이러한 그림가게는 점차 작가가 아닌 상인이 운영하는 독립 업체로 발전하기도 했다. 이렇게 성장하게 된 전문 미술상은 마침내 시장에서 중요한 역할을 담당하며 화가보다 더 효율적으로 구매자를 찾아내는 성과를 이루어 냈다. 그리고 미술상 덕분에 화가들은 점점 더 복잡해지는 미술 유통 문제에 신경 쓰지 않고서도 지속적으로 작품 판매를 할 수 있었을뿐더러, 작업실을 구태여 임대료가 비싼 상가에 잡을 필요도 없게 되었다. 결국 미술의 상품화로 이어진 이러한 상황은 아마도 당시에 상업주의가 팽배하고 사치품의 수요가 있었기 때문에 가능했던 것으로 보인다.

미술품의 자유시장 체제는 특히 화가들 간의 경쟁을 치열하게 부추기고 작품 가격의 변동도 심하게 만드는 원인이 되었다. 이제 그림의 값을 결정하는 것은 이전처럼 재료나 제작 시간이 아니라 시장에서의 인기와 호응도였다. 어쩔 수 없이 화가들은 좋은 작품을 짧은 시간에 되도록 많이 그려 내야 살아남을 수 있었다. 그래서 각기 자신이 제일 잘할 수 있는 소재나 기법에 집중하게 되었고 이로 인해 미술의 전문화 현상이 발생하였다. 작가마다 특정한 그림 주제나 기법만을 전문적으로 다루게 되므로 작업 준비와 제작 과정이 간소화될 수 있었는데,

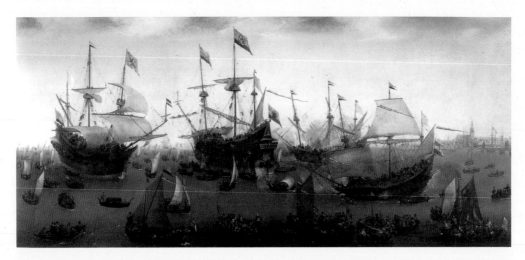

그림 1-6 헨드릭 프롬, 〈제2 동인도 탐험 후 암스테르담으로의 귀환〉, 1599, 암스테르담, 역사박물관

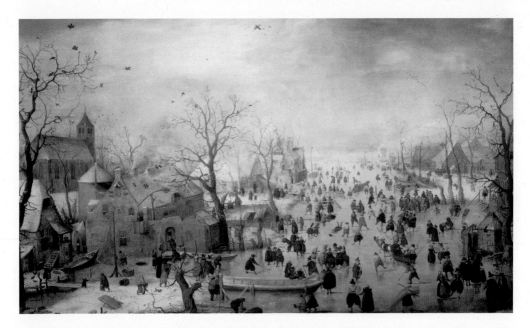

그림 1-7 헨드릭 아퍼캄프, 〈스케이트 타는 사람이 있는 겨울 풍경〉, 1608, 암스테르담, 국립박물관

이로써 가능해진 생산량의 증대는 다시 그림 가격이 내려가는 데 기여하였다.

네덜란드의 화가들이 각기 몇 가지 주제에만 전문화하기 시작한 시기는 약 1600년경부터이다. 이 시기에 헨드릭 프롬(Hendrick Vroom)이 해양화의 전문 작가로 성공을 거둔 것이 최초의 경우로 지적된다[그림 1-6]. 초상화, 장르화, 정물화, 풍경화, 도시 정경, 건축화 등으로 크게 분류될 수 있는 전문 주제들은 대부분 당시에 새로이 창조된 것이다. 각 범주는 더 나아가 대단히 세분화되어 다양한 레퍼토리를 형성하였다. 이를테면 해상전투라든가(Hendrick Vroom) 겨울 풍경(Averkamp, [그림 1-7]) 또는 특정 사물이나 건물 따위의 모티프와 소재에 국한시키는 경우가(Adriaen Coorte) 일반적이긴 하지만, 섬세하고 꼼꼼한 붓 처리 등 기법으로 승부를 거는 예도 있고(Gerrit Dou, Frans van Mieris 등 레이든의 섬세화파, [그림 1-8]), 특정 소비자를 염두에 두고 희극성에 주목거나(Jan Steen) 한 주제에 관련된 장면만을 취급하면서 다양한 기법과 모티프를 선보이는 작가도(각종 직업만을 다룬 Quirijn van Brekelenkamp) 있었다.

한 범주에만 전문화하여 활동하지 않은 작가도 물론 있다. 렘브란트가 대표적인 예이다. 렘브란트는 잘 알려진 초상화들 외에도 다수의 역사화와 소수의 풍경화 및 정물화를 제작했다. 또는 프란스 할스나 터르 보르흐처럼 장르화와 초상화 등 예술적으로 서로 연관된 한두 개의 영역을 함께 소화해 낸 작가도 있으며, 정물과 풍경 분야 등 서로 무관한 분야를 모두 다룬 화가도 있다. 여하튼 17세기 네덜란드의 화가들은 개인의 정도 차이는 있지만 제한된 영역에서 활동했고, 그 전문 분야에서 남보다 두각을 나타내고자 노력하였다.

작업의 전문성은 특히 높은 예술적 수준을 확보하는 데 한몫을 한

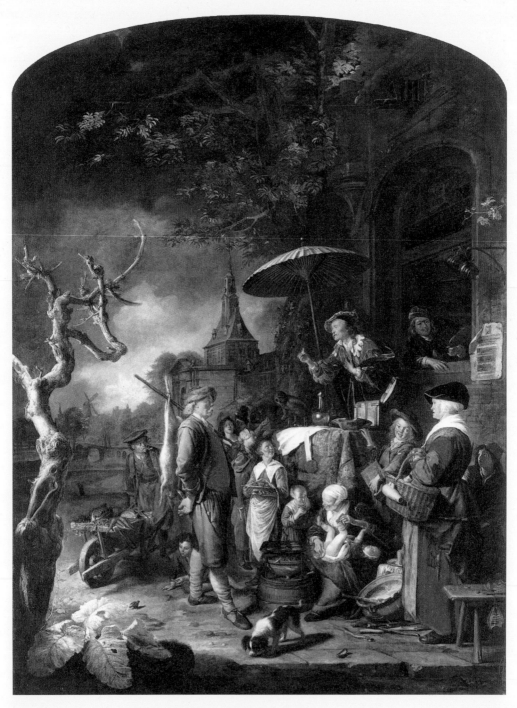

그림 1-8 헤리트 다우, 〈돌팔이 의사〉, 1652, 로테르담, 보이만스 판 뵈닝언 박물관

것으로 추측된다. 17세기 네덜란드에서 제작된 최고 걸작들이 상당수에 달하고 비교적 높은 예술적 수준을 갖춘 작품들도 놀라울 만한 양으로 보존되어 있다. 분명 화가들이 자신이 선택한 제한된 주제 안에서 계속 기술을 개선함으로써 최대한 높은 수준에 도달할 수 있던 것으로 보인다. 또한 많은 수의 훌륭한 화가들이 개인적 자유를 추구하며 여러 도시에 흩어져 활동했던 사실도 그림의 질과 양의 확보로 연결된 듯하다. 암스테르담, 하를렘, 위트레흐트, 레이든, 델프트, 헤이그, 미들부르흐, 도르트레흐트 등의 도시에서 개별 작가들이 화단을 구성하고 각기 자신의 재능을 최대한 발휘할 수 있는 분위기가 마련되어 있었다는 얘기다. 요컨대 네덜란드의 주요 도시들을 중심으로 사회의 모든 계층이 그림을 사랑하고 또 그림을 소유할 수 있었던 것이다.

현실세계로 내려온 미술:
17세기 네덜란드 미술의 형식과 내용

유럽의 17세기 미술은 보통 바로크 양식이라 불린다. 바로크 미술은 16세기가 마무리될 즈음 매너리즘 미술에 대한 반동으로 로마에서 시작되었다. 처음에는 크게 카라바조의 사실주의와 카라치의 고전주의 두 흐름이 공존하며 전개되었고 곧이어 다양한 형태로 파생되어 나갔다[그림 1-9]. 로마 가톨릭을 비롯하여 프랑스와 에스파냐의 절대군주제에서는 그 가운데 특히 고전주의 및 거기서 발전해 나온 극적이고 웅장한 성격의 미술이 화려한 꽃을 피웠다. 아르놀트 하우저는 이 중앙권력 체제의 미술을 궁정적 바로크라 이름 붙였다.

그림 1-9 카라바조(Cara-vaggio), 〈에마오에서의 저녁식사〉, 1601, 런던, 내셔널 갤러리

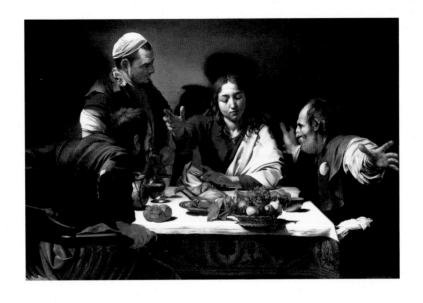

　궁정적 바로크는 대부분 신앙을 돈독히 하거나 정치 권위를 홍보하기 위한 선전예술의 성격이 강했다. 권력자 입장에서 메시지를 효과적으로 전달하는 데 큰 뜻을 두었다는 의미이다. 이 목적에 적합한 미술 형식으로 감정과 심상에 강하게 호소할 수 있는 유형이 선호되면서 특히 로마에서는 화려하고 역동성으로 가득 찬 대규모 작품이 절대적 호응을 얻었다. 가령 회화 분야에서 수많은 모티프들이 어지럽게 가득 차 있으면서도 궁극적으로는 통일된 움직임으로 엮이면서 단일성이 확보되는 게 주된 특징으로 자리 잡았다. 여기에 격정, 긴장감, 명료한 대비 효과 등의 연극적 특성이 더해지고 또 무한한 공간성 같은 시각적 현란함이 동원됨으로써 관객의 감성을 제압하고 마음을 움직이고자 한 것이다[그림 1-10]. 이렇게 감동받은 관객은 그림의 내용을 오래오래 마음속 깊이 새기고 기억할 수 있다는 이론이 바탕에 자리하고 있다.

　수사학적 설득을 기본 목적으로 하는 미술은 주로 고귀하고 추상적

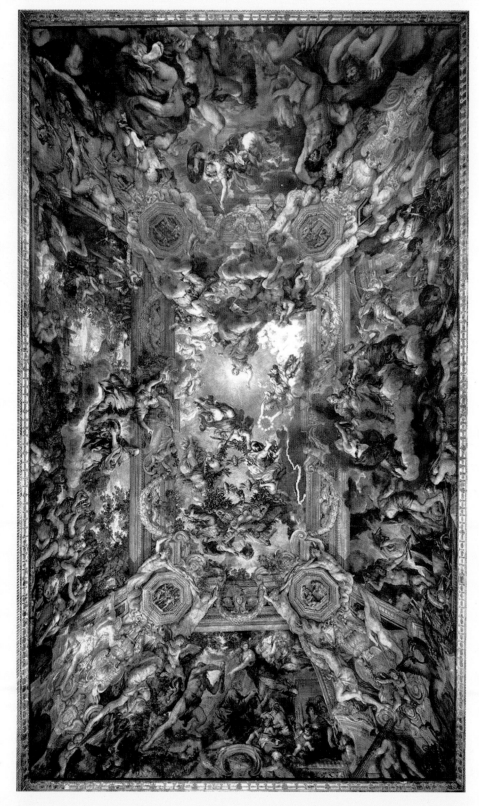

그림 1-10 피에트로 다 코르토나, 〈신성〉, 1633-1639, 로마, 팔라초 바르베리니, 살롱 천장 프레스코

그림 1-11 렘브란트, 〈장갑을 쥐고 있는 인물 초상〉, 1648, 뉴욕, 메트로폴리탄 박물관

그림 1-12 드 호우흐(Pieter de Hooch), 〈아기를 돌보는 여인과 어린아이와 강아지〉, 1658-1660, 샌프란시스코, 순수미술관

인 이념을 내용으로 전달한다. 그리고 그 가치를 극대화하기 위해 이상화된 형식으로 치장하는 게 서양미술의 일반적인 경향이다. 궁정적 바로크 회화에서는 그래서 기독교 신앙, 문학, 역사 등을 다루는 역사화가 대세를 형성하였으며, 등장인물과 사물은 보편적인 이상주의 양식으로 시각화되었다. 바로 이 주제와 양식에 있어 17세기 네덜란드 미술은 당시 전 유럽과 근본적으로 구별되는 고유하고 독창적인 영역을 일구어 냈다.

먼저 그림 소재에 관해 살펴보면, 네덜란드 회화는 일반 시민과 연관된 구체적 주변 세계를 대상으로 한다. 소시민의 입장에서 멀고 어려운 형이상학적 개념들이 아니라 가깝고 익숙한 나와 이웃의 실제 삶에 관해 이야기하는 것이다. 가령 초상화에서 왕이나 귀족 대신 보통 사람들을 수없이 만날 수 있다. 마치 눈앞에 마주하고 있는 듯 실감 나

는 인물은 그때 유행하던 헤어스타일, 의복, 레이스 장식 등으로 편하게 다가온다[그림 1-11]. 또 장르화(genre painting)에서는 평범한 사람들의 행동방식이나 생활의 단면을 엿볼 수 있다. 즐겁게 모여 음악을 연주하거나 왁자지껄 파티를 벌이거나 어리석고 우스꽝스러운 처신을 하거나 또는 조용히 가사와 양육에 몰두하는 장면들이 재미를 선사한다[그림 1-12]. 매일 소비하고 향유하던 사물들도 기록되었다. 소박한 먹거리와 식기가 놓여 있는 식탁뿐 아니라 실내에서 사용되던 소도구와 아름다운 꽃들이 정물화에 정확한 관찰로 묘사된 것이다[그림 1-13]. 일상에 대한 관심은 실내에만 국한되지 않았다. 그들을 둘러싼 자연과 도시 공간도 재현의 대상이 되어 하나의 그림 범주를 형성하였다. 네덜란드 풍경화들은 먼 남쪽 나라의 산과 나무가 아니라 네덜란드의 편평한 모래 언덕이나 강 풍경을 풍부한 표정의 넓은 하늘을 배경으로 그려 내고 있다. 그 밖에도 교회의 실내 정경을 주로 다룬 교회 그림도 빼놓을 수 없다. 17세기 네덜란드 시민들의 삶의 뿌리를 이루었던 종교 역시 시각예술의 대상에서 누락되지 않은 것이다.

　17세기 네덜란드에서 소시민의 주변 세계가 이렇듯 다양하고 독특하게 그림의 소재로 떠오른 이유는 무엇일까? 그 해답은 우선 사회적 측면에서 추적해 볼 수 있다. 당시 미술가들은 대부분 중산층에 분류되는 시민이었다. 다시 말해 이제 그림을 구매하기 시작한 고객들과 동일한 사회계층에 속했다는 뜻이다. 생산자와 소비자가 한 그룹에 모이게 되면서 그들끼리만 통하는

그림 1-13 플로리스 판 데이크, 〈치즈와 과일이 차려진 식탁〉, 1615, 암스테르담, 국립박물관

고유한 문화언어가 새로이 요구되었을 것은 당연해 보인다. 그러므로 네덜란드 화가들은 외부의 압력을 받지 않고 자유롭게 자신들만의 미술을 개발할 기회를 얻은 셈이 되었는데, 이때 자체적으로 이해할 수 있는 예술 형식이 가장 손쉬운 해결책의 하나였을 것이다. 쉽게 말해 화가와 고객이 공통적으로 체험하는 세계, 즉 소시민의 실제 삶을 재현하는 일이다.

그런데 매일의 일상은 르네상스 이래 보편적으로 통용되던 이상주의 양식과는 잘 연결되지 않는 소재에 해당한다. 무엇보다 중산층 고객에게 익숙하지 않고 이해하기 어려운 화풍이기 때문이다. 1600년 전후의 네덜란드 화가들은 그래서 그들이 의존할 수 있는 미술 형식을 우선 자국의 자연주의 전통에서 찾았다. 15세기 이래 플랑드르 종교화에서 별 의미 없는 세부 요소들이 대단히 정교하고 꼼꼼하게 묘사되곤 했던 것이다. 가령 꽃이나 벌레처럼 하찮게 여겨지던 사물들이 촉각적 사실감으로 그려지고 물체의 그림자나 수면에 반사된 모습이 거울처럼 재현되었다. 특히 16세기에는 브뢰헐(Pieter Breugel)을 중심으로 서민과 농민층을 투박하게 묘사한 그림들이 확고한 전통을 지켜 가고 있었다[그림 1-14]. 여기에 덧붙여 17세기 초에 네덜란드까지 전파되어 크게 영향을 준 카라바조의 새로운 미술 역시 마치 사진과 같은 자연주의 회화가 꽃피는 데 지대한 역할을 한 것으로 평가된다.

17세기 네덜란드 회화의 지속적인 매력은 바로 이 소재와 형식에 있어 직접적이고 확실한 실제감을 주는 데서 온다. 네덜란드 화가들은 눈앞에서 벌어지는 세계에 대해 특별한 눈을 가지고 거기서 예술적인 것을 찾아내는 추적 감각을 지녔던 듯하다. 일상의 생동감이나 고요한 아름다움을 포착하고 그것을 예술적 차원으로 승화시켜 시각적 의미

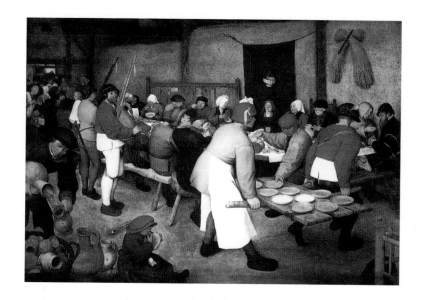

그림 1-14 피터 브뢰헐,
〈농가의 혼례〉, 약 1567,
빈, 미술사박물관

를 부여했다고 하겠다.

하지만 자연스러워 보이는 네덜란드 회화는 사실은 실제 그대로를
가감 없이 충실하게 옮겨 놓은 경우는 아니다. 이는 모든 일상적 요소
가 백과사전처럼 골고루 다 다루어지지 않았다는 사실에서 금방 드러
난다. 특정 주제와 모티프들만 반복적으로 재현되어 각 장르마다 일정
한 패턴이나 유형이 성립되어 있음은 앞서 살펴보았다. 그리고 이는
화가들이 직접 체험의 결과들을 뛰어난 상상력으로 조합해 인위적으
로 재구성해 낸 결과인 듯 보인다. 다시 말해 특정한 상징의미를 지닌
것으로 통용되던 사물이나 상황 또는 행동방식들을 골라서 하나의 그
림 주제로 엮어 낸 것이다. 마치 단어가 모여 문장을 구축함으로써 내
용을 전달하는 것과 같은 방식이라 하겠다. 이렇듯 자연적 모티프들이
작가의 의도에 따라 선별되고 연출된 장면으로서의 네덜란드 회화를
일컬어 학계에서는 '선별적 자연주의'라는 용어를 사용하기도 한다. 또

는 그냥 보기에 현실세계를 비춘 거울처럼 보이지만 사실은 그렇지 않기 때문에 '유사 사실주의'라는 명칭이 제안되기도 하였다.

그렇다면 인위적 변경이 가해진 이유는 무엇일까? 가장 근본적으로는 그림에 도덕적 가르침을 담으려는 목적 때문이었던 것으로 추측된다. 일반 시민들이 매일매일의 삶에서 염두에 두고 추구해 나가야 하는 덕목들, 이를테면 근면, 절제, 사랑 따위의 이념들뿐 아니라 구원사와 연관된 기독교적 교리가 네덜란드 회화의 심층 내용을 구성한다. 요컨대 17세기 시민의 작은 실내 공간에 걸렸던 그림들은 대부분 일상과 연관된 생활지침서로서 집안 식구들에게 오늘도 어떻게 생활해야 할지를 기분 좋게 상기시키는 역할을 했던 듯 보인다.

주변의 실제 현상에서 상징적 의미를 읽어 내고 그것을 시각적 소통의 원리로 사용한 것은 모든 사물이 비유적으로 가르침을 전달한다는 오래된 신념에 근거한다. 대표적으로 당시 크게 유행했던 엠블렘(emblem)을 보면 그러한 사상 체계를 쉽게 이해할 수 있다. 엠블렘은 모토, 이미지, 텍스트라는 세 구성 요소를 통해 하나의 주제에 관하여 다루는 문학 장르이다. 대체로 일상생활에서 마주치는 물체나 생물 따위의 매우 단순한 대상을 동원해 특정 의미를 전하는데, 그 내용은 여러 겹으로 해석이 가능하다. 남녀의 사랑, 인생의 속성, 이상적 덕목, 종교적 가르침 등에 관해 때로 유머러스하게 또 때로 지극히 사변적으로 이야기하는 것이다. 그러므로 엠블렘은 근본적으로 도덕적이고 교훈적 성격을 띠는 매체였다. 그리고 이렇게 복합적이고 다층적인 원래 뜻에 다다르려면 당연히 상당 수준의 지적 훈련이 요구되었을 법하다. 그러나 놀랍게도 엠블렘집은 17세기 네덜란드에서 아주 다양하게 출판되고 무척 많이 팔렸다. 미술과도 깊은 관련이 있는 루머 피셔

(Roemer Visscher)나 야콥 캇츠(Jacob Cats)의 베스트셀러들이 대표적인 경우이다[그림 1-15].

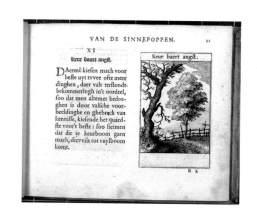

그림 1-15 루머 피셔, 〈선택에는 두려움이 따른다 *keur baert angst*〉, 「엠블램집」(1614)

엠블렘집의 선풍적 인기는 단순한 일상 사물에서 예상 외의 숨은 의미가 벗겨지는 순간 강한 흥미가 유발되고 그 결과 의미 전달력이 증대되는 메커니즘에서 왔다고 하겠다. 화가들 역시 이 원리에서 전에 없던 새로운 회화의 가능성을 찾아낸 듯하다. 생활 속의 가르침을 전달할 수 있는 사물과 상황을 마치 눈앞에 보듯 사실적으로 묘사함으로써 시각적 즐거움과 교육적 내용이라는 두 마리 토끼를 단번에 겨냥했다는 뜻이다. 그러므로 '배움과 재미를 위해'라는 오래된 모토가 17세기 네덜란드 회화의 본질적 특징을 한마디로 요약해 주는 키워드로 논의된 사실은 쉽게 수긍이 가는 대목이다.

물론 이와 같은 네덜란드 회화가 어느 날 갑자기 세상에 등장한 것은 아니다. 도상학 전통을 추적해 보면 16세기 미술과 연결되어 있음이 드러난다. 평화와 전쟁, 선덕과 악덕 등의 추상적 이념들, 또는 4원소, 4계절, 5감각 따위의 개념들이 의인상의 형태로 재현되어 내려오다가 1600년을 전후해서 모습을 바꾸기 시작하였다. 알레고리 이미지들이 사실적인 세속의 인물과 사물의 형태로 둔갑하는 과도기에 들어선 것이다. 그리고 17세기 초에 일상적 장면들로 대체되면서 재현방식의 변화가 완성된 것으로 추측된다.

따라서 17세기 네덜란드 회화의 특징은 시민 미술, 일상적 소재, 자연주의 양식이라는 세 가지 개념으로 간단히 정리할 수 있겠다. 이제 그 구체적 양상을 주제별로 살펴볼 차례이다.

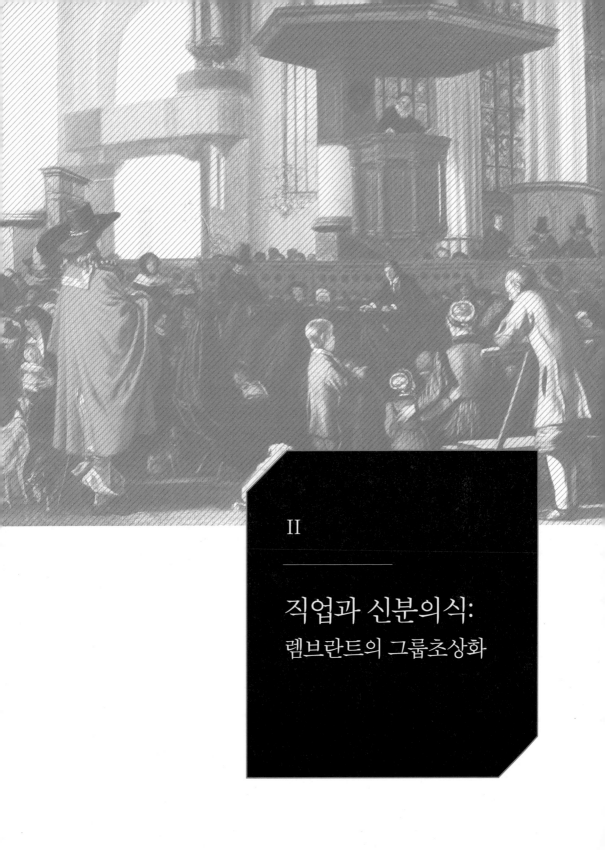

II

직업과 신분의식:
렘브란트의 그룹초상화

홀란트의 그룹초상화

　홀란트 그룹초상화는 17세기 서양회화에서 독특한 위치를 차지한다. 단순히 한순간 의기투합해서 모인 집단 인물화가 아니라, 공공기관이나 단체의 고위 구성원들이 특별한 계기가 있어 그리도록 한 일종의 기념 촬영이라는 점에서, 유럽 여타 지역에서는 발견되지 않는 장르이기 때문이다. 예컨대 민방위대의 장교들, 길드의 임원들, 또는 고아원이나 양로원 같은 자선단체의 운영위원들(regents)이 그룹초상화를 주문한 주체였다. 특이하게도 이 작품들은 네덜란드 내에서도 오로지 홀란트 지역에서만 생산되었고, 아마도 개인 소장이 아니라 주문 기관이나 단체의 소유물이었기 때문에 국외로 판매되지도 않은 것으로 확인된다.

　홀란트의 그룹초상화는 16세기 초에 암스테르담에서 시작되었다. 현재 보존되어 있는 가장 초기의 작품은 판 스코럴(Jan van Scorel)이 1525년경에 그린 것인데, 위트레흐트의 예루살렘 형제회 회원 12명이 예루살렘 순례를 다녀온 것을 기념해 주문한 패널화이다[그림 2-1]. 이후 16세기 중반경부터 주로 암스테르담과 하를렘을 중심으로 번성하였으며 1650년대 중반에 갑자기 자취를 감추어 버린 것으로 알려져 있다.

　홀란트 그룹초상화에 관한 대표적 저서를 쓴 리글은 세 단계로 형식적 발전 과정을 분류했다.[01] 첫 단계(1529-1566)에는 단순히 특정 의

그림 2-1 판 스코럴(Jan van Scorel), 〈위트레흐트 에루살렘 형제회의 12 회원〉, 1525, 위트레흐트, 중앙박물관

그림 2-2 야콥스존(Dirck Jacobsz.), 〈암스테르담 민방위대의 17 궁수들〉, 1529, 암스테르담, 국립박물관

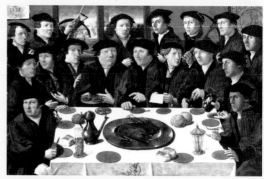

그림 2-3 안토니스존(Cornelis Anthonisz.), 〈암스테르담 민방위대의 회식〉, 1533, 암스테르담, 역사박물관

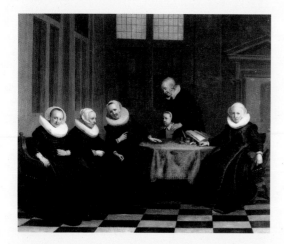

그림 2-4 박커(Jacob Backer), 〈암스테르담 시립고아원의 여성임원들〉, 1633, 암스테르담, 역사박물관

미를 지니는 물체나 제스처를 통해 인물의 공통 요소가 제시되고[그림 2-2, 2-3], 두 번째 단계(1580-1624)에서는 주로 단으로 배치된 경직된 인물들이 몸 움직임을 통해 상징적 의미를 전달하는 동시에 특정 시간과 장소를 설정함으로써 이들이 함께 모이게 된 계기가 분명히 묘사된다. 그리고 마지막 단계(1624-1662)는 첫 두 단계를 정리 완성하는 시기라고 할 수 있는데, 이제 인물 간의 통합이 제스처나 몸자세를 넘어 교묘한 눈길 교환으로 성취되며 그 결과 순간이 포착된 스냅 샷을 보는 듯한 생동적인 느낌을 전달한다[그림 2-4].

그러므로 제2단계인 1620년대까지는 대부분 실물 크기의 여러 인물이 각기 독자적으로 재현되어 있어, 관객은 3/4 각도의 개별 초상들이 한 화면 안에 나란히 기계적으로 배치되어 있는 듯한 인상을 받는다. 그러나 이들은 특정한 공공 목적을 추구하는 한 단체에 소속된 인물이므로 그룹초상화는 그 집단의 목적이나 이념을 부각시키는 동시에 이들을 이렇듯 한시적으로 엮이게 한 상황에 대해서도 설명해 주는 기능을 가질 것이다. 각기 다른 여러 사람이 공통의 이해와 관심 때문에 모인 집단적 초상화라는 뜻이다.

이와 같은 그룹초상화 가운데서도 외과의사 길드의 해부학 수업을 주제로 한 작품들은 특별히 고유하다. 대부분 길드의 임원들은 그룹초상화를 제작하는 데 별 관심을 보이지 않았는데, 외과의사 길드는 예외적이기 때문이다. 이번 장에서 살펴볼 렘브란트 판 레인의 〈니콜라스 튈프 박사의 해부학 수업〉[그림 2-5]은 헤이그의 마우리츠하위스(Mauritshuis)가 소장하고 있는 작품으로, 미술사학계에서 이 범주

01 Alois Riegl, *The Group Portraiture of Holland*, E. M. Kain & D. Britt(역), LA 1999(1931).

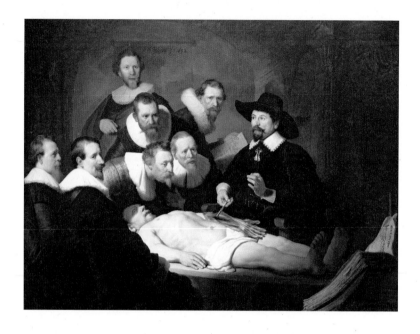

의 대표작으로 통한다. 렘브란트를 일약 스타덤에 올려놓아 그의 화가 경력에서도 특별한 위치를 차지하는 이 초상화는 그가 그즈음 개발한 새로운 예술적 접근법과 표현방식을 잘 보여 준다. 화면은 전체적으로 어두운 방 안에서 밝은 빛을 받으며 사선으로 놓여 있는 시신 주위로 여러 인물이 둘러서 있는 모습으로 구성되어 있다. 오른편에 주인공으로 등장하는 인물이 튈프 박사이며, 왼편으로 7명의 외과의사가 다양한 몸자세와 얼굴 표정으로 시신 또는 건너편에 놓인 책을 보며 튈프 박사의 설명에 귀를 기울이거나 내용을 확인하는 데 몰두하고 있는 순간이다. 시신의 발치에는 책 더미에 기대어 커다란 책 한 권이 펼쳐 있고, 희미하게 뒷벽에 걸려 있는 두루마리에는 렘브란트의 이름과 '1632'라는 숫자가 그려져 있다.

〈니콜라스 튈프 박사의 해부학 수업〉에 관해서는 이미 세세한 내용

까지 밝혀져 있다. 등장인물들이 누구이고[02] 그림이 주문된 계기는 무엇이었는지 등 기본 사항에서부터, 구성과 관련한 형식 분석뿐 아니라 해부학 수업을 둘러싼 해석에 이르기까지 다양한 사안들이 논의되었다.[03] 하지만 미처 관심을 얻지 못했던 부분도 있다. 사회학적 시각이 그것이다. 등장인물 모두가 의사이고 암스테르담 외과의사 길드의 회원이었으므로 당시 의사라는 직업과 연관된 이념이나 욕구들이 직간접적으로 암시되어 있을 것은 자명해 보인다. 그러므로 우선 지금까지 알려져 있는 내용을 정리해 보고 그것을 토대로 특히 의사 직업과 연관된 사회사적 의미를 재구성해 보고자 한다. 지금까지 참고하지 않았던 자료들, 가령 17세기 네덜란드의 의사 직업의 종류와 사회적 지위에 관한 상황들을 살펴보면 그림에 담겨 있는 의미에 새롭게 다가갈 수 있을 것이다.

암스테르담의 외과의사 길드와 공개 해부학 강의

렘브란트가 〈니콜라스 튈프 박사의 해부학 수업〉의 제작을 의뢰받은 것은 당시 외과의사 길드에서 개최되던 공개 해부학 강의가 계기가 된 것으로 알려져 있다. 1628년에 암스테르담 길드의 해부학 전임 강사로 임명된 니콜라스 튈프 박사(Dr. Nicolaes Pietersz., 일명 Tulp, 1593-

02 이들 인물에 대해서는 튈프 박사의 오른쪽 어깨 위에 있는 사람이 펼쳐 들고 있는 노트에 씌어진 이름으로 확인이 가능하다. 이 이름들은 1700년경에 17세기 서체로 씌어졌으며, 바탕에는 해부학 삽화로 보이는 인물 그림이 그려져 있다.
03 이 작품에 관한 연구의 역사적 흐름은 *Corpus* II(pp. 172ff.)에 종합 정리되어 있다. 대표적인 학자로는 Riegl(1931), Heckscher(1958), Haak(1990/1969), Schupbach(1982), Middelkoop(1998-1999) 등을 들 수 있다.

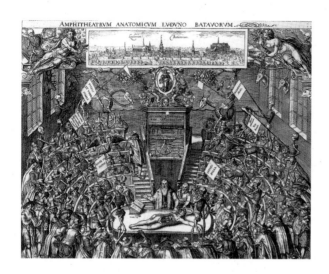

그림 2-6 돌렌도(Bartholo-
meus Dolendo), 바우다누
스(Jan Cornelisz. Woudanus)
원본, 〈레이든 해부학 극
장〉, 1609

1674)가 1631년에 이어 두 번째로 1632년 1월 31일과 2월 1일 이틀에 걸쳐 일반 대중에게 해부학 강의를 개최한 것으로 기록되어 있기 때문이다. 당시 외과의사 길드의 해부기록집을 참조하면, '어린 아이(Het Kint)'라는 별명으로 불리던 범법자 아드리안스존(Adriaan Adriaansz.)이 1632년 1월 31일에 교수형을 당했고 곧바로 길드에서의 해부를 위해 인도되었다고 적혀 있다.

공개 해부학 수업은 1555년부터 시작되었다. 이해에 암스테르담 외과의사 길드가 매년 정기적으로 개최할 수 있는 허가를 시정부로부터 받아 낸 덕분이다. 길드는 처형된 죄수의 시신을 시에서 인도받아 해부학 강의를 열었는데, 행사는 일반적으로 하루 이상 지속되었으며 시신을 좀 더 오래 보존할 수 있는 추운 겨울에 진행되었다. 수업은 원형 극장 형태의 건물 공간 한가운데 회전식 해부대가 위치한 실내에서 이루어졌다[그림 2-6]. 초기에는 해부학의 교육과 학문적 발전에 의의를 두고 있었으나, 길드 회원들뿐 아니라 학생이나 저명인사 등 일반인도 입장료를 내고 참관이 허락되면서 암스테르담의 대중적인 행사로 발전하였고, 마침내 중산층 도시 문화의 하나로 자리 잡기에 이른다.[04]

04 레이든에서는 1593년에 특별히 공개 강의를 위해 해부 극장(Theatrum Anatomicum)이 건립되었다. 이 극장은 해부 수업이 없는 시기에도 입장료를 내면 누구나 둘러볼 수 있었다. 암스테르담에서는 1624년 2월에 Anthoniswaag의 길드실에 조그만 해부 극장이 레이든을 모델로 설치되었던 것으로 알려져 있고 1691년에 이르러서야 커다란 해부 극장을 짓게 되었다. 또한 암스테르담의 공개

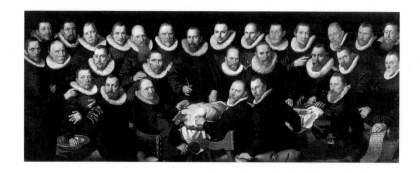

그림 2-7 피터스존(Aert
Pietersz.), 〈세바스티안 에
흐베르츠존 드 프레이 박
사의 해부학 수업〉, 1601-
1603, 캔버스에 유채,
147×392cm, 암스테르담,
역사박물관

또한 당시에도 처형은 흔한 일이 아니었으므로 이렇듯 희귀한 사건을
기념하기 위해 길드나 해부학 전임강사가 그룹초상화를 제작게 해서
길드 임원회의실에 걸어 두는 것이 전통으로 자리 잡았다.

길드에서의 해부 시범은 처음에 임원들 가운데 한 사람이 했던 것
으로 추측된다. 하지만 얼마 지나지 않아 특별히 해부학 수업을 위해
전임강사를 따로 임용하였다. 해부학 강사(Praelector der Anatomie)라 불
렸던 이들 교수는 17세기 내내 매주 목요일과 금요일에 길드의 해부
학 극장에서 해부학 수업을 열었는데, 보통 이때는 실제 사체가 사용
되지 않았고, 연중 행사로 개최되는 공개 수업에서만 시신이 직접 해
부되었다.

앞서 본 렘브란트의 헤이그 초상화는 외과의사 길드보다는 튈프 박
사와 등장인물들이 개인적으로 주문한 것으로 보인다. 왜냐하면 등장
인물 중 시신의 머리 양편에 위치한 두 사람만이 당시(1631/1632) 6명
이던 임원의 신분이고 나머지는 일반 회원이었기 때문이다. 그러므
로 피터스존의 그룹초상화[그림 2-7]처럼 길드 주문으로 제작되어 모

해부 강의는 많은 청중을 끌어들였다. 초기의 청중 수는 알려져 있지 않지만, 1640년대 이후의 입
장료 수입을 보면 여러 날 개최된 행사에 수백 명이 방문했음을 알 수 있다.

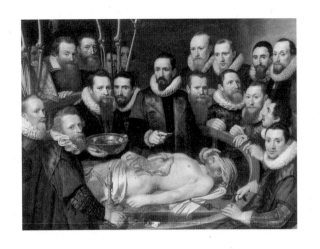

그림 2-8 판 미러펠트(Mi-chiel & Pieter van Mierevelt), 〈빌렘 판 데어 미어 박사의 해부학 수업 *Anatomy lesson of Dr. Willem van der Meer*〉, 1617, 캔버스에 유채, 144×198cm, 델프트, 시립박물관 프린센호프

든 인물이 균일하게 재현되고 강사의 역할이 두드러지지 않는 여타 작품들과는 차별되는, 자유로운 형식을 구사할 수 있는 여건이 마련된 셈이다.

무엇보다 헤이그 초상화는 언뜻 보기에 실제 상황을 그대로 재현한 것처럼 느껴진다. 위에 언급했듯이 튈프 박사가 1632년 1월에 거행한 실제 공개 수업과 연결되어 있고, 또 이전의 그룹초상화에서와 달리 등장인물들의 응집성이 표현되고 있기 때문이다. 일곱 외과의사가 박사의 설명에 집중하고 있는 모습이 이렇듯 생동감 있게 전달되는 데에는, 렘브란트의 고유한 초상화 기법이 중요한 몫을 했다고 하겠다. 다양한 표정과 몸자세로 인물들의 심리적 반응을 묘사함으로써 순간포착 효과를 노리는 한편, 한 사건을 중심으로 주인공과 조연들이 극적으로 어우러지는 역사화의 내러티브 방식을 적용한 것이다.

그러나 이 작품은 실제 해부 장면을 그대로 포착한 것은 아니다. 우선 해부학 극장에서처럼 해부대와 관객을 분리시키는 난간이 보이지 않고, 해골이나 해부 도구 등의 소품이 등장하지 않는다. 이와 대조적으로 판 미러펠트(Michiel & Pieter van Mierevelt)의 〈빌렘 판 데어 미어 박사의 해부학 수업〉은 델프트의 외과의사 길드의 해부학 극장을 구체적으로 묘사하고 있다[그림 2-8]. 가령 해골이 전시되어 있고, 향이나 월계수 가지 또는 향로 등 부패로 인한 악취를 완화하기 위한 도구들이 여럿 포함되어 있다. 더욱이 그림이 완성되기까지 여러 날이 소요

될 수밖에 없고, 이 작품의 엑스레이 사진을 보면 렘브란트가 여러 번 수정 과정을 거쳤음을 알 수 있기도 하다. 그리고 무엇보다 17세기에 해부 행위는 렘브란트의 그림에서처럼 팔 부분이 아니라 항상 예외 없이 복부 부분에서 시작되었다[그림 2-9]. 그러므로 이 그림에서의 시신 해부는 등장인물의 직업과 그림의 제작 동기를 나타내기 위한 상징 모티프의 기능을 하는 데 그친다. 이를 이해하기 위해서는 해부학 수업 그룹초상화의 도상학 전통을 먼저 살펴보는 일이 필요하다.

해부학 수업 그룹초상화의 도상학 전통

외과의사 길드의 운영위원과 의학위원회(Collegium Medicum)의 감독관이 함께 등장하는 그룹초상화는 처음에 자선단체 임원들의 그룹초상화와 마찬가지로 인물들을 탁자 주위에 앉은 자세로 재현하였다.[05] 이와 달리 해부학 수업 초상화의 독특한 요소는 해부 행위라는 모티프이며 따라서 강사가 주인공으로 등장하게 된다. 이 새로운 도상은 16세기에 이탈리아, 독일, 영국 등지에서 대부분 의학 서적의 표제지에 그려졌던 해부학 수업 장면을 본보기로 해서 묘사되기 시작하였다.

최초의 해부학 수업 그룹초상화는 위에서 잠시 보았던 피터스존(Aert Pietersz.)의 〈세바스티안 에흐베르츠존 드 프레이 박사의 해부학 수업〉[그림 2-7]으로 추측된다. 이 작품은 첫눈에 초기의 민방위대 그룹초상

05 의학위원회는 burgemeesters가 설립한 기관으로 시의 의사와 약사의 활동을 감시하는 기관이었다.

화처럼 보인다. 총 28명의 장인(master) 외과의사들이 등장하는데 각 인물이 균일한 비중으로 재현되었고, 탁자가 공간감을 일으키는 데 효율적인 구성 요소로 사용되고 있다. 다만 음식과 그릇이 있을 곳에 시신이 등장하고, 포크와 나이프 대신 해부 도구들이 손에 들려 있을 뿐이다. 드 프레이 박사(1563-1621)는 1595년부터 암스테르담 외과의사 길드의 해부학 제2전임강사였는데, 손에 핀셋을 들고 있는 것으로 보아 이제 막 해부를 시작하려는 순간인 것 같다. 이 작품에서는 외과의사들이 모두 관객을 향하고 있어서 해부학 수업 자체에 관심을 집중하고 있지 않으며, 몸자세를 통한 그룹의 유기적인 단일성이 추구되고 있지도 않다.

드 프레이 박사는 1619년에 다시 한 번 외과의사 그룹초상화를 주문하였다. 토마스 드 케이저(Thomas de Keyser)가 그린 〈세바스티안 에흐베르츠존 드 프레이 박사의 골학 수업〉이 그것으로 여기서도 인물들이 해골을 중앙에 두고 좌우 대칭으로 등장한다[그림 2-10]. 그러나 이 작품은 엄격한 의미에서의 해부학 수업이기보다는 인체의 뼈구조에 관한 학문인 골학(osteology) 수업을 설정한 것이라 할 수 있고, 길드 건물의 이전을 기념하기 위해 주문 제작되어 새 임원 회의실에 전시되었다. 그래서 여기서는 피터스존의 그림과 달리 모든 장인 외

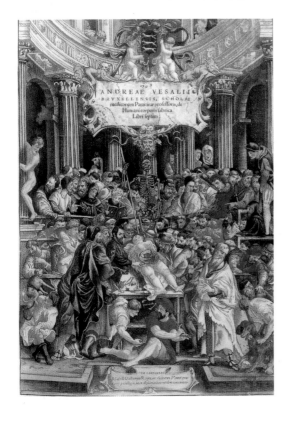

그림 2-9 폰 칼카르(Naar Johann Stephan von Kalkar), 〈베살리우스의 표제지〉, 1555, 바젤

과의사가 아니라 1619년에 길드의 임원이나 검사관이었던 6명만 등장한다. 그러므로 길드의 고위층이 주문했을 것이 분명해 보인다. 인물들은 전통에 따라 균등하게 처리되긴 했지만, 4명은 해골을 향하고 있는 반면 2명은 그림 밖을 쳐다보면서도 손 제스처를 통해 해골과의 연결성을 늦추지 않고 있다.

그림 2-10 드 케이저(Thomas de Keyser), 〈세바스티안 에흐베르츠존 드 프레이 박사의 골학 수업〉, 1619, 캔버스에 유채, 135×186cm, 암스테르담, 역사박물관

결과적으로 관객과 그림 공간이 연결되고 마침내 모두 해골에 초점이 모이게 되는 구성이다. 이 가운데 해부학 강사 드 프레이는 다른 인물들과 달리 모자를 쓰고 있고 갈비뼈를 가리키는 제스처를 하고 있어 그림에서 교묘하게 부각되고 있다.

피터스존이나 드 케이저의 작품에서 관찰되듯이 해부학 수업 그룹초상화는 기본적으로 초상성을 고수하였고 해부학 수업은 시신보다는 해골을 통해 단순히 암시하는 데 그쳤다. 이와 대조적으로 암스테르담은 아니지만 델프트의 외과의사 길드에서 주문한 해부학 수업 그룹초상화는 좀 더 전형적인 장면을 보여 준다. 앞서 잠시 보았던 판 미러펠트의 〈빌렘 판 데어 미어 박사의 해부학 수업〉[그림 2-8]이 그것인데 구성에 있어서는 피터스존의 작품[그림 2-7]을 연상시킨다. 의사가 한가운데 서 있고 그의 동료들은 경직된 자세로 두 단을 이루며 주위에 둘러서 있는 모습이다. 그러나 해부학 극장 같은 둥근 배치와 다양한 얼굴 표정이나 방향은 드 케이저의 그림보다 더 진전된 단계라 할 수

있다. 여기서 판 데어 미어 박사는 이미 시신의 복부를 칼로 째서 내장을 드러내 놓은 상태인데, 이는 드 프레이 박사보다 더 나아간 해부 과정에 해당한다.

1624년에는 암스테르담의 외과의사 길드 사무실에 조그만 해부학 극장이 마련되면서 이를 기념하기 위해 초상화가 제작되었다. 당시 해부학 전임강사였던 폰테인 박사(Dr. Johan Fonteijn)의 해부학 수업을 묘사한 피커노이(Nicolaes Eliasz. Pickenoy)의 그룹초상화가 그것이다. 그러나 1723년의 화재로 손실되어 정확히 어떤 모습이었는지는 알려져 있지 않고 다만 판 미러펠트의 작품과 유사했을 것으로 짐작된다.

1632년에 완성된 렘브란트의 〈니콜라스 튈프 박사의 해부학 수업〉은 이와 같은 도상학 전통에서 떠나 우선 시신을 전경에 두드러지게 사선으로 배치함으로써 엄격한 좌우 대칭 구성방식을 포기하였다[그림 2-5]. 해부학 강사인 튈프 박사는 이전처럼 가운데서 정면으로 관객을 바라보는 모습이 아니라 그림 오른편으로 비껴 위치하면서 화면 왼쪽의 수강생을 향해 비스듬히 몸을 돌리고 있고 이로써 이들 그룹으로부터 분리되어 단독으로 앉아 있다. 그의 설명에 집중하고 있는 외과의사들은 각기 다양하게 그의 강의 내용에 대해 반응을 보이고 있는 상황이다. 시신의 머리 바로 뒤에 있는 세 인물에서 가장 커다란 생동감과 극적 긴장감이 느껴지는데, 이들은 좀 더 잘 보거나 더 잘 들으려, 또는 강의 내용을 확인하려는 듯 시신 위로 상체를 깊이 숙이고 있는 자세다. 그 외의 네 인물은 강의에 관심을 두고 있기보다는 그림 밖 관객에게 눈길을 향하고 있거나, 아예 사건의 중심에서 멀리 떨어져 있다. 결과적으로 얻어지는 인물들의 피라미드 구성은 둥근 해부학 극장을 연상시킨다.

또한 그림 표면에서 깊이 들어갈수록 인물의 모델링이나 색과 빛의 대비에 대한 강조는 점차 줄어든다. 다시 말해 시신의 몸체 가운데 부분이 가장 밝고 입체적이며, 그로부터 멀어질수록 명암 대비를 통한 인물의 3차원적 효과는 감소하면서 어둠 속에 잠긴다.

이러한 조형적 장치들은 등장인물 간의 상호 관계를 입체적으로 구축하고, 궁극적으로 강의하는 튈프 박사와 그것을 듣는 외과의사들 사이의 심리적 관계를 긴밀하게 연결하는 결과를 낳는다. 그래서 이 그룹초상화는 본질적으로 초상의 객관성보다는, 지식을 전수하는 교육의 순간을 작품의 핵심 개념으로 부각시킨다고 하겠다.

17세기 해부학과 팔 해부 모티프

해부는 항상 처음에 시신의 복부를 절개하는 것에서 시작되었고 이어서 뇌와 사지의 순서로 진행되었다. 내장 부분이 가장 빨리 썩기 시작하기 때문에 먼저 설명하고 제거해 버리기 위해서였다. 이와 달리 〈니콜라스 튈프 박사의 해부학 수업〉에서는 왼팔이 먼저 해부되고 있는데, 이는 우연이 아닌 듯하다. 더구나 자세히 살펴보면 시신의 해부된 왼팔이 오른팔보다 비사실적으로 더 길어서 눈에 띈다.

이렇듯 팔 부분의 해부가 강조된 것에 대해서 다양한 해석이 나왔다. 처음에는 렘브란트가 실제 해부 과정에 대해 잘 모르고 그냥 해부학 서적의 표제지 그림에서 모티프를 가져왔을 것으로 추측했다. 하지만 이 견해는 튈프 박사나 길드 측으로부터 이의 제기가 들어올 수밖에 없었을 것을 고려하면 받아들이기 어렵다.

팔의 해부와 관련하여 17세기 의학계에서 직접적으로 연결될 수 있는 인물은 16세기의 위대한 해부학자인 안드레아스 베살리우스(Andreas Vesalius, 1514-1564)이다. 브뤼셀 출신의 베살리우스는 해부학의 이론적 기반을 놓는 일에 큰 공을 세운 학자로서 파도바, 볼로냐, 피사 등 당대 유수 대학에서 해부학 강의를 했다. 그에 대한 높은 평가는 고대 그리스에 의존하던 당시의 학문적 상황을 청산하고 서유럽에서 시신 해부를 일반화시킨 데에 근거를 둔다. 무엇보다 그는 의학 교육에서의 이론과 실습의 구분을 거의 없애 버렸는데, 특히 그전까지는 조교들에게만 일임하던 해부 행위를 직접 시행한 것으로 알려져 있다. 그의 많은 저작 가운데 특히 해부학과 관련해서는 두 권이 대표적으로 거론된다. 하나는 1538년에 출간된 『해부학 화집 6권 Tabulae anatomicae sex』으로서 최초의 근대적 개념의 해부학 도판집이다. 베살리우스는 이 책에서 손의 해부를 특별히 자세히 다루었으며, 파리에서 수학하는 동안 손의 신경에 대해 성공적인 연구 성과를 발표했다.

다른 한 권은 『인체에 관한 7권의 책 De humani corporis fabrica libri septem』이다[그림 2-9]. 1543년에 바젤에서 초판이 출간되고 이후 여러 국가에서 여러 차례 출간되었던 이 저서에서 베살리우스는 팔을 의학도의 가장 중요한 도구로 설명한다. 특히 폰 칼카르가 그린 삽화에서 그는 오른팔을 직접 해부하는 모습으로 등장하며, 그의 앞 탁자 위에 놓인 종이에는 "손가락을 움직이게 하는 근육에 관하여(De musculis digitos / mouentibus)"라는 구절이 보인다[그림 2-11]. 이 책이 출간된 이후에 팔 모티프가 수많은 해부학자 초상화에 상징물로 등장하곤 하였다.

튈프 박사는 그의 스승인 레이든 대학의 파우(Pieter Pauw) 교수로부

터 베살리우스의 해부학 이론에 관해서 배웠을
것으로 보인다. 파우 교수가 베살리우스의 이념
을 계승한 제자 가운데 한 사람이기 때문이다.
파우의 신념은 가령 그가 레이든에 해부학 극장
(Theatrum Anatomicum)의 건설을 성사시킨 사실
에서 잘 드러난다. 이렇듯 튈프 박사가 해부학
을 통해 팔의 기능을 강조한 베살리우스의 이념
을 이어받았을 것으로 추측하는 데 뒷받침이 되
는 요소가 그림에서도 관찰된다. 먼저 렘브란트
의 헤이그 그림에서 하르트만스존이 들고 있는
노트에 베살리우스의 삽화와 유사하게 해부된
팔이 그려져 있는 것이다[그림 2-12].[06] 이 외에도
시신의 해부된 팔이 다른 쪽보다 길다는 점을 지
적할 수 있다. 아마도 튈프 박사가 직접 해부했
던 팔을 렘브란트가 보고 그것을 모델로 그렸기
때문에 나타난 현상으로 학계는 짐작한다. 그렇
다면 튈프 박사는 자신이 실제로 해부한 신체 부
분을 그림에 등장시킨 셈이며 따라서 사적이고
개인적인 요소를 동원하여 해부학자로서의 신
념 추구와 실천을 재현하고 이를 통해 더욱 강조
하고 있다고 하겠다.

더 나아가, 튈프 박사는 핀셋으로 팔의 근육

그림 2-11 폰 칼카르, 〈안드레아스 베살리우스의 초상〉,
1555, 바젤

그림 2-12 렘브란트, 〈니콜라스 튈프 박사의 해부학 수업〉,
세부

06 이 부분은 1700년경에 등장인물들의 이름이 덧씌워지면서 불분명해졌다.

다발을 펼쳐 보이고 있는데, 이 부분은 엄지와 검지를 펴고 구부리는 움직임에 관여하는 기관이다. 그리고 바로 이 핀셋으로 집은 팔 근육이 작용시키는 손의 모습을 튈프 박사는 들어 올린 그의 왼손 손가락 동작을 통해 직접 재연하고 있다. 이 모티프를 묘사하기로 결정한 장본인은 분명 튈프 박사였을 것이다. 왜냐하면, 인간은 서로 반대 방향으로 움직이는 엄지와 검지를 갖고 있다는 점에서 근본적으로 동물로부터 구별된다고 튈프 박사는 믿었기 때문이다. 바로 이 근육들이 그러한 신성한 인간의 특권을 보여 주는 증거로 수업에서 제시되곤 했다고 전해진다.

〈니콜라스 튈프 박사의 해부학 수업〉에 관한 대표적 해석을 내놓은 학자인 헥셔(Heckscher)는 이와 같은 정황을 근거로 해서 튈프 박사가 이 모티프를 통해 자신을 '다시 태어난 베살리우스(Vesalius redivivus)'로 제시하는 것이며, 또한 처형당한 범법자의 신체를 해부학 수업을 통해 사회적으로 유용하게 사용함으로써 그 사회로부터 사악함을 제거한 사제로 묘사했다고 주장하였다.[07]

그러나 슙바흐(Schupbach)는 1982년에 해부학자로서의 튈프 박사에게 영향을 주었을 문헌을 자세히 연구한 후 헥셔의 주장을 비판하고 나섰다.[08] 슙바흐에 따르면 튈프 박사가 추종했던 해부학 이념은 프랑스의 라우렌티우스(Laurentius, 1558-1609)와 그의 레이든 대학 스승인 파우의 견해와 일치하는데, 이 두 학자는 신의 피조물로서의 인체의 의미를 강조하면서 해부학을 신을 알아 가는 수단으로 강조하였다는 것

07 W. S. Heckscher, *Rembrandt's Anatomy of Dr. Nicolaas Tulp*, NY 1958. Heckscher의 주장에 관하여는 다음 글들에서 논의된다. *Corpus* II, p. 185; Middelkoop, p. 22; Mitchell, pp. 145-146.
08 William Schupbach, *The paradox of Rembrandt's 'Anatomy of Dr. Tulp'*, London 1982.

이다. 그런데 이 믿음은 특별히 손의 해부와 연관된다. 손은 놀라운 구조를 가진 도구로서 인간의 지성(intellect)과 함께 아리스토텔레스와 갈렌 이후 인간과 동물을 근본적으로 구별케 하는 두 가지 요소로 꼽혔으며, 위에서 언급했듯이 튈프 박사도 이 이념을 추종하였다. 슙바흐는 튈프 박사의 병리학 저작들에서 기독교 색채의 갈렌 사상을 추적할 수 있었고, 특히 그의 1641년 저작『의학적 관찰 3권Observationum medicarum libri tres』에서 튈프 박사가 해부학 문제와 관련하여 언급한 내용을 찾아냈다. "우리는 신의 섭리와 하나님이 우리 안에 그렇게 다양하고 풍부하게 갖추어 놓은 그 웅장한 지혜의 기념비들을 찬양하지 않을 수 없다." 그러므로 튈프 박사가 핀셋으로 팔 근육을 잡아당겨 손가락이 둥글게 되도록 만들고 또한 동시에 자신의 왼손을 통해 이 섬세한 움직임을 시범으로 반복하고 있는 것은 신적 섭리의 기적에 관해 표현하는 것이라고 슙바흐는 주장하였다. 다시 말해 해부학 설명 과정을 튈프 박사가 단계적으로 보여 주는 식으로 재현했다는 해석이다.[09]

슙바흐는 또한 그림 속에 내재해 있는 두 가지 모토를 추적하였다. 하나는 1530년대 이후 해부학에서 통용되던 표어로서 "너 자신을 알라(know thyself)"인데, 그는 이 경구가 공개 해부학 강의의 개회 연설에서 중심 이념의 역할을 했을 것으로 추측한다. "너 자신을 알라"는 다시 두 가지 의미를 지닌다. 자신에 대한 앎(cognitio sui, knowledge of oneself)과 신에 대한 앎(cognitio Dei, knowledge of God)이 그것이다. 그리고 또 하나는 "너 자신을 알라"의 변형으로서 "너 자신을 알도록 배우라(te disce,

09 Schupbach의 주장에 관하여는 다음 글들에서 논의된다. *Corpus* II, pp. 185-186; Middelkoop, pp. 23-24; Mitchell, pp. 146-147.

come to know thyself)"라는 경구라고 습바흐는 주장한다. 습바흐에 따르면 암스테르담의 학자 바를라이우스(Caspar Barlaeus)가 1639년의 시 한 편에서 튈프 박사를 등장시키는데, 여기서 튈프 박사가 이 문장을 사용하였다. 즉 튈프 박사가 "너 자신을 알도록 배우라"라고 언급하고 이어서 "인체의 각 부분 요소를 다루면서 하느님이 가장 작은 부분까지에도 숨어 있다는 사실을 믿으라"고 말했다는 것이다. "너 자신을 알라"는 모토는 그러므로 두 가지 모순된 의미를 지닌다고 저자는 이해한다. 하나는 인간의 사멸성을 강조하는 것이고(memento mori), 다른 하나는 인간이 신의 창조물 가운데 가장 우위에 속한다는 점과 인간의 신성한 기원을 강조하는 것이다. 전자는 시신을 가리키는 판 루넌의 손가락 제스처로 암시되고, 후자는 해부를 통해 사멸되지 않는 존재가 되는 팔 모티프에 의해 전달된다는 해석이다. 습바흐는 바로 이러한 형이상학적인 대비 요소를 튈프 박사가 해부학을 통해 가르치고자 했다고 본다.

그렇다면 튈프 박사는 왜 팔의 해부를 통해 기독교적 가르침을 강조하고 자신을 베살리우스와 동일시하고자 했을까? 그리고 수강하는 외과의사들은 여기서 왜 이렇게 극적으로 그의 수업에 몰두하는 모습으로 묘사되었을까? 이 질문들에 대한 답은 우선 튈프 박사의 정확한 신분과 17세기 네덜란드에서의 외과의사들의 사회적 지위를 살펴봄으로써 부분적으로나마 찾아볼 수 있다.

17세기 네덜란드에서의 의사 직업과 사회적 지위

의사 직업의 역사를 거슬러 올라가 보면 현대적 개념의 전문의는 19세기의 산물인 것을 알 수 있다.[10] 16세기 말부터 경제가 급성장하게 된 네덜란드에서는 17세기에 이르러 부가 더욱 증가하고 사회가 복잡해지면서 서비스 영역에 속하는 의료술도 다양한 형태로 보급될 수 있었다. 당시 의사 직업은 크게 세 가지로 분류되었다. 의과대학에서 박사 학위를 취득한 의사(physician), 일반 외과의사(surgeon), 그리고 약사로 구성되고, 그 밑으로 산파나 민간 치료사(popular healer) 또는 돌팔이 의사(quack)도 한 하위 그룹을 이루고 있었다.[11] 이 가운데 의대 출신 박사는 내과의학을 담당하였고, 외과의사는 외상에 대한 조처를 취할 자격을 가졌으며 약사는 치료제를 준비하는 일을 각기 나누어 맡았다.

여기까지 보면 지금과 크게 다르지 않다. 그러나 17세기의 내과의사, 즉 닥터는 의학박사라는 타이틀은 있었지만 온갖 종류의 의료 행위를 하던 치료사였다. 7 자유예술(Seven Liberal Arts)에서 발전되어 나온 이 직업은 근본적으로 일반 자연과학에 관심을 둔 학자이자 철학자로 구성되어 다양한 질환을 다루기는 했지만 실제 치료 행위에서는 그리 뛰어난 성과를 내놓지 못하는 형편이었다.[12] 예를 들어 얀 스테인의

10 의학계의 전문 직업화는 19세기에 산업화와 기술화가 이루어지면서 그로 인해 사회적 변화가 일어날 때 야기되었고 이때 합리적인 자연과학의 모델을 추구하면서 진행되었다.

11 일반적으로 대체의학(para-medische sector)이라 부를 수 있는 분야인 이 하위 그룹은 그 성격을 정확하게 파악하기 어렵다.

12 자유직업은 길드나 시 행정부의 구속을 받지 않았고 특정한 사회적 의무에서도 면제되었다. 내과의사는 그러므로 이익을 추구하는 게 아니라 봉사정신으로 임해야 했으며 생계는 다른 방식으로 해결하였다.

'의사 왕진' 장르화에 등장하는 의사들은 바로 이 그룹에 속한다.[13]

반면 외과의사는 종기를 제거하거나 고름을 짜는 따위의 모든 외상 질환을 치료하고 수술할 자격을 가졌는데 가장 많이 하는 일은 사실 머리카락을 자르는 일이었다. 그리고 닥터는 대학에서 교육을 받은 아카데미션인 데 반해, 외과의사는 길드를 조직하여 활동하는 직업군에 속했고 따라서 외과의사의 교육은 도제 제도, 즉 길드의 엄격한 통제 아래 장인 외과의사 밑에서 실습 과정을 통해서만 이루어졌다. 17세기 네덜란드에서 닥터와 외과의사는 이러한 교육 수준의 차이로 인해 당연히 사회적 특권이 서로 달랐다. 그러나 이들은 각기 해당 치료 영역에서 필요한 능력들만 길러 내는 교육을 받았기 때문에 지위가 낮은 분야라고 해서 함부로 내용적 간섭을 할 수는 없었다.

이러한 특권의 차이는 이들의 사회적 지위의 차이로 연결될 수밖에 없었다. 17세기 후반부에 정리된 당시 사회계층의 분류를 보면 수입 수준뿐 아니라 직업 활동의 내용이 정신적인 것인가 육체적인 것인가, 또는 자영업자인가 피고용인인가 등을 기준으로 대체로 6단계로 이루어져 있음을 알 수 있다.[14] 이 가운데 닥터(Ph.D)는 법조인이나 교수처

13 스테인의 '의사 왕진' 도상에 관하여 V장 참조.

14 제일 위에 세습귀족과 시민귀족이 있고 이들은 충분한 재산이 있어 생계를 위한 직업 활동을 할 필요가 없는 사람들이며 극소수의 폐쇄적인 그룹을 형성한다. 두 번째 계층은 대규모의 사업이나 재산을 소유한 사람들과 고위 공직자, 그리고 교수나 법조인 등의 대학 학위가 있는 직업인으로 구성된다. 세 번째 계층은 폭넓은 시민계급으로서 비교적 넉넉한 상인이나 농부 그리고 다양한 직업 길드의 성공적인 장인들, 일반 공직자와 성직자, 회계사, 사무원 등이 여기에 속한다. 두 번째와 세 번째 계층은 함께 광범위한 시민계급을 형성하면서 17세기 중반경에 네덜란드의 문화 주체이자 소비자 역할을 하였다. 네 번째 계층은 소시민층으로서, 소규모의 자영업자나 농부와 장인, 낮은 급의 공무원, 초등학교 선생 등이 포함되었다. 이 그룹은 낮은 수준의 중산층이라 할 수 있으며 그룹의 크기는 컸지만 동질성은 별로 없었다. 다섯 번째 그룹은 고용계약을 맺고 일하는 피고용인과 단순 노동자를 아우르며, 마지막으로 여섯 번째 단계에는 일용직, 비정규직, 실업자 등 시민으로서의 명예가 전혀 없는 사람들이 분류되었다. 이와 같은 계층 구분은 당연히 사회적 지위의 차이도 내포했는데, 그 직업 구성원의 사회적 출신, 교육 정도, 수입 수준 그리고 그 직업이 누리는 특권에 따라

럼 대학 교육을 받은 아카데미션이 포함된 두 번째 혹은 세 번째 계층
에 속했고, 외과의사는 다양한 직업 길드의 장인들이 속해 있는 세 번
째 또는 네 번째 계층으로 분류되었다. 그러므로 외과의사는 항상 닥
터보다 한 단계 낮은 계층에 속했으며, 그 이유는 특히 대학에서 라틴
어를 습득하지 않는다는 데 있었다. 애초에 피나 분비물 따위의 더러
움을 동반하는 직업이라는 이유로 비천하게 취급되던 외과의사들은
17세기 네덜란드에서 길드가 내대적으로 재편성되면서 외과의사 길
드를 조직하였다.

　이렇게 길드를 결성하게 된 이유는 사람의 몸이라는 구체적인 대상
을 가지고 일하기 때문이었는데, 그래서 상인이나 공예인 같은 장인
제도의 규칙과 관습을 따라야 했다. 외과의사들이 가장 많이 하던 치
료 행위는 머리카락이나 털을 깎고 자르는 일이었으므로 원래 각자 독
자적인 길드를 갖고 있었던 이발사 길드와 합병하면서 외과의사 길드
가 형성되었다. 이때부터 외과의사들은 새로운 자의식을 발전시키게
된다. 길드가 도제식의 외과의사 교육이 제대로 이루어지도록 관리 감
독하였고, 장인 자격시험을 통해 외과의사의 능력과 수준을 엄격히 통
제하기 시작한 것이다. 그리고 이 시험에서 통과하지 못한 사람들은
털 깎는 일이나 좀 더 낮은 수준의 의료 행위를 할 수 있도록 허락받음
으로써 장인 외과의사의 수준이 확보될 수 있었다. 그러나 17-18세기
까지도 외과의사는 낮은 지위의 직업에 속했다고 할 수 있다. 가령 신
분이 낮은 직업에 종사할수록 출생 장소나 교육받은 지역에서 벗어나
다른 곳에서 직업 활동을 하는 경우가 빈번한데, 당시 외과의사의 경

사회에서의 인지도가 결정되었다.

우는 이동성이 아주 컸던 것으로 확인된다.[15]

　반면 대학 학력의 의학박사는 자유직업에 속했으므로 길드나 정부의 구속을 받지 않았고 그래서 외과의사들보다는 한 단계 높은 계층에 속하기는 했지만 역시 일반적으로는 사회적 지위가 낮은 편이었다. 예를 들어 대를 이어 의학박사 직업을 계승하려는 사람은 별로 없었으므로 선망의 직업이 아니었음을 알 수 있다.[16] 이를 증명해 주는 또 하나의 현상은 의학박사가 외과의사보다는 직업 종사 기간도 평균적으로 짧고 다른 직업으로 이동하는 경향도 컸다는 사실이다. 닥터는 대학에서 철학적인 이론 공부를 주로 했기 때문에 의사로서의 활동 내용이 그리 구체적이지 않았고, 대학 학위를 가지고 좀 더 신분이 높은 다른 전문 분야로 이동하는 데 용이했기 때문이다. 이와 대조적으로 외과의사들은 오랜 기간에 걸쳐 습득되고 계승되는 전문 기술을 갖추어야 하고 또 길드의 제약을 받고 있었으므로 사회 신분의 유동성은 그리 크지 않았다. 이후 18세기에 이르러 외과의사는 학문적 체계화와 길드의 엄격한 통제를 통해 의술의 수준을 높이고 그 결과 사회적 지위가 향상된 반면, 의학박사는 고유한 전문성이 결여됨으로써 오히려 급이 낮아지면서 두 직업 사이의 차이가 점차 사라지게 되고, 19세기에는 산업화와 직업의 전문화 과정이 진행됨에 따라 근대적인 전문의의 형태를 갖추게 된다.

　이와 같은 사실들을 염두에 두고 다시 렘브란트의 그룹초상화로 돌

<hr>

15　대체로 국경 지방의 조그만 마을 출신의 사람들이 암스테르담의 장인 외과의사가 되었는데, 이처럼 덜 부유한 고장에서 외과의사가 많이 배출되어 대도시에서 활동한 것은 이 직업이 좀 더 사회적 지위가 높은 직업으로 뛰어오르는 발판대의 기능을 했기 때문일 것이다.

16　의사 직업이 대를 이을 경우에는 의료계 내의 세 가지 직업 유형에서 더 나은 단계로 선택하는 양상을 띠었다. 쉽게 말해 외과의사나 약사가 의학박사가 되는 식이다. 이는 아카데미션의 신분 그룹으로 들어가는 것을 의미했기 때문이었다.

아가 보자[그림 2-5]. 우선 튈프 박사는 미술사 문헌에서 일반적으로 이해되고 있듯이 당시의 저명한 외과의사가 아니다.[17] 그의 타이틀에서도 드러나듯이 레이든 대학에서 해부학 이론을 전공하고 박사 학위를 받은 닥터인 것이다. 그러므로 그는 그의 설명을 듣고 있는 7명의 외과의사들과 달리 수술방을 경영하는 장인 외과의사가 아니라 암스테르담 시에 의해 길드의 전임강사로 임명된 일반 내과의사이며, 렘브란트 관련 연구에서 반복적으로 언급되는 것처럼 그들과 같은 급의 동료가 아니라 할 수 있다. 이러한 이유에서 튈프 박사는 렘브란트의 그룹초상화에서 다른 외과의사 인물들로부터 두드러지게 구분된 위치에 등장한다고 이해된다. 전임강사로서의 그의 특별한 지위는 또한 그만이 쓰고 있는 모자를 통해서도 표현될 수 있다. 앞서 본 드 케이저의 작품에서도 해부학 강사만이 모자를 쓰고 등장했는데[그림 2-10], 이 모티프는 전통적으로 위엄과 권위를 의미하기 때문이다.[18] 더욱이 렘브란트는 명암 대비나 디테일의 선명도 차이를 통해 튈프 박사를 다른 외과의사들보다 분명하게 처리함으로써 교묘한 방식으로 주변 인물들로부터 구분하고 있고, 이로써 그가 한 단계 더 높은 사회계층에 속하며 따라서 더 높은 사회적 지위를 지니는 인물임을 암암리에 전달할 수 있다.[19]

17 대부분의 연구에서는 등장인물들이 높은 사회적 지위와 과학적 지식을 갖춘 인물로 전제되고 있다. *Corpus* II(p. 182)에서만 유일하게 튈프 박사가 외과의사가 아니라 일반 닥터였음이 지적되기는 하지만 그 의미를 짚어 보려는 시도는 하지 않는다.

18 나머지 인물 가운데 van Loenen이 유일하게 모자를 쓴 모습으로 디자인되었다가 제작 과정에서 모자 모티프가 삭제되었다.

19 내과의사들이 자신을 외과의사들과 분명히 구분하고자 했던 태도는, 16세기 말에 외과의사들이 길드의 결성을 통해 전문성을 확보하고 그 결과 사회적 인식이 개선되자 내과의사들이 자신들과의 사회적 신분의 차이가 없어질 것을 염려하여 외과의사들을 폄하하는 발언을 많이 한 현상에서도 드러난다. 그리고 18세기부터 전문성 확보를 통해 외과의사들의 직업적 지위가 현저히 상승되었을 때에도 내과의사들은 계속해서 외과의사들을 경멸하였다.

틸프 박사와 외과의사들의 상하 관계는 교수의 설명에 거의 복종적으로 빠져든 듯한 수강생의 수업 태도를 통해서도 암시된다고 하겠다. 다시 말해 선생과 제자 사이라는 위계적 관계도 전달되는 셈이다.

한 사회학 이론에 의하면, 사회적 지위는 상징적인 권력으로 기능하며 더 나은 삶의 수준과 소비로 이끄는 힘으로 작용하는데, 특히 바로 위아래 인접한 계층 간의 사회적 마찰이 가장 첨예하게 나타난다.[20] 아마도 이런 이유에서 의학박사 틸프와 나머지 외과의사들의 지위가 미묘한 듯 분명하게 시각화된 것으로 보인다.

그러나 다른 한편으로 렘브란트가 이 그룹초상화에서 두 직업군 간의 차이와 위계만을 표현할 수는 없었을 것이다. 특별 행사를 기념하고 길드의 임원회의실에 영구히 전시될 그룹초상화에는 등장인물들이 소망하는 이미지가 표현되어야 했을 터인데, 그렇다면 비판적 의식보다는 긍정적 메시지가 담겨 있어야 한다는 말이다. 이러한 관점에서 볼 때 틸프 박사의 경우는 우선 외과의사 길드의 해부학 전임강사로서 비교적 높은 사회적 지위를 획득한 자신의 모습을 초상화를 통해 영구히 기리는 게 의미가 컸을 것이다. 틸프 박사를 포함하여 역대 해부학 강사들은 시의 고위 공직도 겸하는 일이 흔했으므로[21] 자신이 비교적 지위가 낮은 일반 닥터가 아니라 신분과 지식을 겸비한 충실한 학자의 모습으로 재현되길 원했을 가능성이 높다.

반면 외과의사들의 경우는 해부학 이론이라는 순수하게 지적인 작

20 W. C. Ultee, "Het aanzien van beroepen, op andere plaatsen en vooral in andere tijden. Een analyse van een aantal recente historische studies," *Tijdschrift voor Sociale Geschiedenis* 9 (1983), pp. 28-48.

21 틸프 박사를 포함하여 암스테르담 길드의 해부학 강사는 역대로 거의 항상 암스테르담 시의 고위 공직에(schepenen 또는 burgemeester) 종사하고 있었으며, 이 직책들은 upper-upper class 출신의 인물들에게 국한된 것이다.

업에 몰두하는 자세로 등장함으로써 자신들이 단순히 손으로 더러운 것을 만지며 일하는 기술자가 아님을 과시할 수 있었을 것이다. 이들의 지적 측면은 화면 앞에 쌓여 있는 크고 두꺼운 책들을 통해서도 더욱 강조되고 있다고 하겠다. 여기서 책 모티프는 앞서 언급했듯이 베살리우스의 해부학 책을 가리킬 수도 있겠지만 그보다는 해부학 저서 일반을 의미하며 등장인물의 지적 관심을 드러내 주는 증거로 작용할 것이기 때문이다.

현실과 이상 사이에서

렘브란트의 〈니콜라스 튈프 박사의 해부학 수업〉이 전달하는 사회학적 의미들을 압축하여 표현하자면 다음과 같이 정리할 수 있다. 요컨대 해부학 지식이 전수되는 순간을 포착하여 두 의사 직업의 공통적인 바람을 시각화한 것이다. 쉽게 말해 지식을 전하고 받는 상황의 지적 측면을 공유하면서, 강사는 닥터의 사회적 신분을 드러내고 학생은 오래된 편견을 깨고 새로운 사회적 인식을 얻어 내고자 했다는 뜻이다.

하지만 이처럼 각자의 어떤 측면을 과시하려고 한 시도는 그림에서 전해지는 우아함이나 고상함과 달리 실제로는 이들의 사회적 지위가 낮았음을 방증한다고 보아야 한다. 근세 유럽의 미술에서 그림은 항상 현실 너머의 바람과 이상을 드러내는 도구로 쓰였기 때문이다. 따라서 숭고한 목적을 띤 학문으로서 의학을 제시하고 자신들의 직업을 미화시킴으로써 의사의 이미지와 사회적 위치를 개선하고자 하는 의도가 근본적으로 이 그룹초상화의 바탕에 깔려 있다고 하겠다. 그리고 이는

17세기 네덜란드의 그룹초상화가 이제 막 사회적 지위의 상승을 성취한 그룹에서만 주문 제작되어 자부심 표현의 수단으로 이용되었다는 사실에서도 확실하게 뒷받침된다.[22]

22 당시에 그룹초상화를 주문하던 자선단체의 임원들이나 민방위대 장교들은 부유한 상인이나 공예인으로서 어느 정도 사회적 성취를 얻음으로써 하급 상류층이나 고급 중산층에 합류한 사람들이며 따라서 이 직책에 대한 자부심이 컸고 그룹초상화는 그것을 표현한 방법 중의 하나였다. 반면 시의 고위 공직자들은 폐쇄된 집단으로서 사회적 지위의 변동이 없으므로 그룹초상화를 주문하지 않았다.

III

프로테스탄트
배우자관과
이미지 메이킹:
렘브란트의 부부 초상화

사소한 일상과 문화인류학

　렘브란트의 국제적 명성은 당연히 그의 고유한 예술성에서 온 것이지만, 방대한 작품량이나 그가 다룬 그림 주제의 다양성 덕분이기도 하다. 자국의 동료 작가들과는 달리 역사화뿐 아니라 초상화, 장르화 등 여러 그림 영역을 자유로이 넘나들고, 유화, 판화(에칭과 동판화), 드로잉 등 갖가지 매체에서 뛰어난 기량을 드러냈다는 얘기다. 그 가운데 렘브란트가 화가 활동을 시작할 무렵 이름을 널리 알리게 한 것은 무엇보다 시민들을 그린 초상화 분야였다. 여기에는 17세기 네덜란드에서 일반 시민이 집안 곳곳에 초상화를 걸어 두던 특별한 습관이 적잖이 이바지했다. 넉넉지 않은 사람은 작은 크기의 흉상을, 좀 더 여유가 있는 사람은 반신상이나 무릎까지 포함된 초상을 주문하였고, 드물긴 하지만 전신상도 부유한 이들을 위해 제작되어 가정의 실내를 장식하였다[그림 3-1].

　부부 초상은 이렇듯 사적인 성격을 띠는 그림 범주에 속한다. 렘브란트는 부부 초상화를 모두 3점 그렸는데, 여기서는 두 작품을 중점적으로 살펴보고자 한다. 하나는 1633년에 제작된 〈조선업자 레이크선 부부 초상〉[그림 3-2]이고 다른 하나는 1641년 작 〈메노파 설교자 안슬로 부부 초상〉[그림

그림 3-1　할스(Frans Hals), 〈남성 인물 초상〉, 약 1660, 헤이그, 마우리츠하위스

그림 3-2 렘브란트, 〈조
선업자 레이크선 부부 초
상 Dubble Portrait of the
Shipbuilder Jan Rijcksen
and his Wife Griet Jans〉,
1633, 캔버스에 유채, 111×
166cm, 런던, 버킹엄궁

3-3]이다.

두 작품에서는 부부가 한 실내 공간 안에 등장하면서 분명한 몸자세
와 제스처를 통해 상호 소통의 순간이 포착되고 있으며, 인테리어나 의
상 등으로 가정의 일상생활이 연출되고 있다. 이렇듯 서술적 방식으로
일상의 한 짧은 순간을 강조한 점은 1630년대 초 암스테르담의 초상화
에서 대단히 이례적이다. 17세기 네덜란드의 부부 초상은 남편과 아내
의 그림을 한 쌍의 펜던트로 제작해 나란히 배치하는 형태가 대부분이
었고 일반적으로 정적인 인물 구성을 특징으로 하는데, 렘브란트 역시
주로 이 형식을 따랐기 때문이다[그림 3-4, 3-5]. 그리고 부부 인물이 한
화면 안에 재현된다 해도 렘브란트의 두 부부 초상화에서처럼 남편과

아내의 일화적인 상황이 구체적으로 이야기되지는 않는다. 가령 프란스 할스의 〈이삭 맛사와 베아트릭스 판 데어 란 부부 초상〉[그림 3-6]의 경우 인물들이 한 화면에 자유로운 포즈로 등장하지만 일상적 내러티브는 없다.

렘브란트 작품의 일상성은 초상화 장르의 본래 속성을 생각하면 특별히 커다란 관심을 요구한다. 17세기 초상화는 대체로 사회적 지위에 따라 분명한 유형으로 구분되었고, 당시 통용되던 덕목 그리고 성별이나 나이에 관한 가치관 따위가 인물의 특징 묘사를 좌우했다. 이처럼

그림 3-3 렘브란트, 〈메노파 설교자 안슬로 부부 초상 Dubble Portrait of the Mennonite Preacher Cornelis Claesz. Anslo and his Wife Aeltje Gerritsdr. Schouten〉, 1641, 캔버스에 유채, 173.7×207.6cm, 베를린, 게맬데갈레리

그림 3-4 렘브란트, 〈남성 초상 *Portrait of a Man*〉, 1632, 112×89cm, 뉴욕, 메트로폴리탄 박물관

그림 3-5 렘브란트, 〈여인 초상 *Portrait of a Woman*〉, 1632, 112×89cm, 뉴욕, 메트로폴리탄 박물관

그림 3-6 할스, 〈이삭 맛사와 베아트릭스 판 데어 란 부부 초상〉, 약 1622, 140×166.5cm, 암스테르담, 국립박물관

특정 이미지를 주변과 후대에 전하려는 의도 때문에 인물의 모습을 실제 그대로 묘사하지 않았다는 점을 고려할 때, 예외적으로 재현된 일상적 사건은 암암리에 특정한 내용을 싣고 있다고 보아야 한다.

그런데 일상은 사소하고 반복되는 것이어서 근래까지도 보통은 별 뜻이 없는 것으로 취급되어 진지한 대접을 받지 못했다. 하지만 20세기 후반부터 문화인류학 분야의 연구가 활발하게 진행되면서 각 시대와 지역의 평범한 일상이 구체적으로 밝혀지기 시작했고, 1990년대 중반부터는 미술사학계에서도 그 연구 성과를 이용하여 그림을 분석하려는 시도가 적극적으로 이루어졌다.[01] 그 결과 두드러지는 몸자세나 움직임 그리고 특히 복식과 인테리어 배경 등이 그림에 관해 많은 정보를 제공하고 있음이 드러나게 되었다.[02] 이 장에서는 이렇듯 당시의

01 미술사에서의 문화인류학적 접근에 관한 방법론적 논의에 관하여 Burke, pp. 60ff.; Falkenburg, pp. 139-174 참조.
02 의상은 특히 사회적 지위, 종교, 거주지, 나이, 사회적 관습 따위에 의해 좌우되므로 인물의 특징을 전달하는 매체라 할 수 있다. 칼뱅주의와 시민의 사회였던 홀란트에서 의상은 다른 지역들처

문화적 상황과 연관되어 있는 모티프들을 실마리로 해서 렘브란트가 두 작품에 심어 놓은 부부 이미지에 대해 읽어 보겠다.

몸자세와 제스처를 통해 연출되는 부부 이념과 직업관

〈조선업자 레이크선 부부 초상〉

현재 런던의 버킹엄궁에 소장되어 있는 이 부부 초상화는 얀 레이크선과 그의 부인 흐리트 얀스를 한 조그만 방 안에 있는 모습으로 우리에게 보여 준다[그림 3-2]. 얀은 왼쪽을 향해 책상 앞에 앉아 있다가 갑자기 들어온 듯한 흐리트를 향하여 상체를 돌리고 있는 중이다. 책상 위에는 커다란 배 설계도면 외에도 스케치 도구와 종이, 책이 놓여 있고 그의 오른손에 컴퍼스가 들려 있는 것으로 보아 배의 설계와 관련된 작업을 하고 있던 듯하다. 말하자면 일에 몰두하고 있던 얀에게 지금 흐리트가 오른팔을 길게 뻗어 종이쪽지 한 장을 전해 주며 잠시 중단시키는 순간이다. 한편 흐리트는 채 닫히지 않은 방문의 문고리를 왼팔을 내뻗어 잡고 있어서 즉시 방에서 다시 나갈 것임이 암시되고 있다. 이렇듯 상체를 약간 숙인 채 화면을 가로지르며 양팔을 벌림으로써 아내는 그림에 역동적인 생동감을 부여하고 남편보다 더욱 동적인 역할을 담당하고 있다. 설계도면 앞쪽 가장자리에는 렘브란트의 서명과 1633이라는 숫자가 보이고, 두 손을 연결하는 종이쪽지에는 얀

럼 크게 다양하지 않았지만 차이는 엄연히 있었고 그 관례는 다른 지역들처럼 엄격하게 지켜졌다. 그리고 사회계층에 따라 의상이 분명히 구분되어야 한다는 주장은 개신교 목사들(가령 Willem Teellinck)에 의해 강하게 제기되었다.

레이크선의 이름이 적혀 있지만 알아보기 쉽지는 않다.

얀 레이크선(1560-1637)은 매우 성공한 선박제조업자였다. 부친의 외조부로부터 가업을 이어받은 얀은 자신이 소유한 조선소와 목공소를 운영하면서 동인도회사의 배를 제조 공급하는 제1인자인 동시에 그곳의 제1주주이기도 했다. 그의 재력은 그가 당시 조선업계에서 가장 세금을 많이 내는 인물이었다는 사실에서 바로 알 수 있다. 얀과 1585년에 결혼한 흐리트 역시 조선업자 가문 출신이다.[03] 그러므로 이 부부초상에서 선박 설계라는 작업이 분명히 강조되고 있는 이유는 쉽게 이해된다.

그러나 사실 17세기 초상화에서 직업을 강조하는 일은 흔하지 않고 더구나 이 초상화에서처럼 구체적으로 일하는 모습을 묘사하는 일은 거의 없으며 기껏해야 직업을 가리키는 상징물을 포함하는 정도에 그치는 게 일반적이다. 그럼에도 이 작품에서 가장의 직업이 주요 주제를 이루는 원인은 세 가지 정도로 생각해 볼 수 있다. 먼저, 레이크선 부부가 성공한 조선업자로서 자신의 부와 지위의 근원이 되는 직업에 대해 자부심을 표현하려는 직접적인 이유가 있었을 것이다. 두 번째로는 덕(virtue)이라는 개념과 연관되었을 가능성이 있다. 덕은 고대에 기원을 두며 르네상스 시대부터 이상적 인간상의 본질적 요소로 추구되던 것으로, 무엇보다 주어진 천직에 근면하게 그리고 생명이 다할 때까지 꾸준하게 종사하는 것을 의미했다. 그런 만큼 얀 레이크선 부부는 이를 실천하는 덕스러운 인간으로 자신의 이상적 모습을 세상에 보

03 가톨릭교도로 알려진 얀은 원래 부친에게서 받은 Harder라는 성을 쓰다가 부친의 외조부의 성인 Rijcksen으로 이름을 바꾸어 쓴 것으로 보인다. 얀이 부친의 외조부로부터 유산을 받았을 뿐 아니라 그 역시 얀처럼 선박제조업자였기 때문일 것이다.

여 주고 싶었을 수 있다. 이 초상화가 그려질 때 얀의 나이가 73세였다는 사실은 이와 같은 해석을 뒷받침한다.

그리고 마지막으로 당시 네덜란드 공화국 내에서 조선업이 차지했던 중요성도 간과할 수 없다. 17세기 초에 네덜란드의 선대(船隊)가 빠르게 팽창하면서 조선공학의 기술적 혁신이 이루어졌는데, 무엇보다 거대한 양의 짐을 경제적으로 운반하기 위해 발명된 가벼운 화물선 플루트(fluit) 덕분에 장거리 무역이 빠르게 성장할 수 있었고 이로써 네덜란드가 국제 해상무역에서 우위를 선점할 수 있었기 때문이다. 국가적 발전과 연관된 직업에 종사했던 얀 레이크선은 그러므로 애국적 차원에서의 자부심도 함께 암시할 수 있었을 것이다.

〈조선업자 레이크선 부부 초상〉에서 좀 더 고유하고 흥미로운 요소는 두 인물의 몸자세와 구성을 통해 표현되는 부부간의 위계 관계에 관한 개념이다. 앞서도 언급했듯이, 흐리트가 얀보다 더 활동적인 움직임을 보일 뿐 아니라 얼굴이 화면에서 더 높은 곳에 위치하고 또 남편과 아내가 각기 그림의 좌우 반씩을 동등하게 차지하고 있다는 점에서 전통적인 부부 초상의 관례에서 벗어나 있기 때문이다.[04] 17세기 네덜란드의 부부 초상은 가장의 권위를 시각적으로 표현함과 동시에 남편과 아내의 서로 다르고 불평등한 영역을 표시하는 게 주목적이었다.[05] 그 대표적인 표현방식이 남편이 화면의 왼쪽에, 그리고 아내가

[04] 네덜란드 부부 초상에서 남편의 몸자세나 제스처는 일반적으로 부인의 것보다 더 개방되고 박력이 있고, 부인은 정적이고 수동적이다.

[05] 전통적인 네덜란드 결혼 초상은 두 부부 사이의 단단한 연계를 기록하기 위한 것이 주목적이었고 부부간의 애정을 드러내는 것은 일반적이지 않았다. 남편과 아내가 다른 영역에 속함은 또한 인물의 피부색으로도 표현되었다. 레이크선 부부나 안슬로 부부 모두 남편은 볕에 그을린 얼굴색을 띠고 있고 부인은 밝은 피부색을 보이는데, 창백한 피부는 여인이 주로 집과 실내에서 생활한다는 이상적 상을 암시한다. 그런데 실제로는 여자들도 밖에서 하는 일이 많았고 실내에서 주로 활동하는 남자들도 적지 않았다.

오른쪽에 등장하는 것이다. 이로써 가장은 안 주인의 오른쪽에 위치하게 되는 셈인데, 오른 쪽은 어원(語源)에 있어 옳음 그리고 재능이 뛰 어남을 의미하며, 따라서 남편이 가족이라는 조그만 집단 내에서 최고 권위자인 동시에 대 외적으로 가족을 대변하는 인물임을 상징적으 로 표현한다.[06] 레이크선 부부의 초상 역시 이 원칙을 수용하고 있으므로, 부인의 강한 역동 성에도 불구하고 전통적 가치관을 기본으로 하 고 있다고 하겠다.

그림 3-7 드 케이저, 〈콘스 탄테인 하위헌스와 비서 초상 *Constatijn Huygens and his Clerk*〉, 1627, 92.4×69.3cm, 런던, 국립 미술관

또한 얀은 막 흐리트를 향하여 몸을 돌리고 있기는 하지만 아직 서로 시선을 맞추지 못한 시점이고 생각은 여전히 배의 설계도에 골몰해 있는 듯 눈이 허공을 향해 있다. 이처럼 전적으로 일에 헌신하고 있는 모습으로 얀을 재현 한 것은 그를 가장의 의무에 충실한 인물, 그리고 동시에 지적인 인물 로 보여 주기 위한 것으로 이해할 수 있다. 가장의 절대적 지위는 흐리 트가 종이쪽지를 전해 주는 역할로 설정됨으로써 더욱 확고해진다.[07] 편지를 전해 주는 모티프는 전통적으로 초상의 주인공에게 고귀하고 높은 지위를 부여하기 위해 주인과 하인의 역할로 등장인물을 연출할 때 사용하는 그림 공식이기 때문이다[그림 3-7]. 그러므로 흐리트는 남 편의 시중을 드는 종속적 존재로 등장한다고 할 수 있고 따라서 전통

06 남편은 dextrous, a-droit, rechts라는 수식어와 연결되며, 모두 법적으로 오른편이라는 개념을 뜻 한다.

07 렘브란트의 초상화는 남성의 세속적이고 활동적인 삶의 영역과 여성의 명상적이고 종교적인 삶을 분명히 구분하는 16세기의 부부 초상과는 전혀 다르다.

적인 아내의 위치에서 벗어나지는 않는다. 흐리트가 그림 내에서 적극적이고 대담한 역할로 등장하면서도 전통적 위계 관계에서 크게 벗어나지는 않는다는 점은 그 외의 특징에서도 드러난다. 예를 들어 흐리트는 분명 얀을 공경하듯 아내다운 자세를 보이며, 그의 의자 등받이 너머로 상체를 숙이고 있는 모습이 결과적으로 남편에게 몸을 낮추는 전통과 연결되고, 더욱이 곧바로 방을 떠나 남편이 자신의 일로 되돌아갈 수 있도록 배려하고 있어서 가장의 일을 우선적으로 중요시한다는 게 암시된다.

그럼에도 흐리트는 시각적으로는 얀보다 더 커다란 비중을 차지하고 있는데, 이는 어느 면에서 두 인물 사이의 동등성을 전달할 수 있다. 남편에게 편지를 전해 주는 행위는 흐리트가 가정사뿐 아니라 남편의 대외적 활동에도 관여함을 나타낸다. 앞서 소개했듯이 흐리트 역시 조선업 가문 출신이었다. 그녀의 부친뿐 아니라 부친이 작고한 후에는 모친이 그 사업을 이어 운영했고, 이모부 두 분, 삼촌 두 분, 게다가 외조부까지 모두 선박제조업자로 생계 활동을 했으므로 조선업에 매우 익숙한 환경에서 성장하고 생활했고 그래서 남편의 일을 적극적으로 거들 수 있었을 것이다. 이는 당시의 진보적인 결혼 이론에서 옹호되던 부부관과 연결시킬 수 있다. 이 이론에 따르면 부인이 남편의 짐을 함께 나눔으로써 그의 일에 진정한 동반자가 되는 게 이상적이다. 다시 말해 어느 한 사람만이 주도적으로 지배하는 형태로 가정이 영위되는 것은 바람직하지 않고, 삶은 천국을 향한 여정이므로 그 길에서 함께 노력하는 일종의 파트너 관계가 올바른 부부상이라는 견해이다.

〈메노파 설교자 안슬로 부부 초상〉

레이크선 부부의 초상화와 달리 〈메노파 설교자 안슬로 부부 초상〉
에서는 첫눈에 커다란 몸 움직임은 관찰되지 않는다[그림 3-3]. 여기서
도 부부는 작은 방 안에 함께 등장하는데, 이번에는 두 인물 모두 화면
의 우측에 치우쳐 있어 비대칭적인 구성을 이룬다. 코르넬리스 클라스
존 안슬로는 책상 앞에 앉아 부인 알처 헤리츠도흐터 스카우턴을 향해
상체를 돌리고 그녀에게 무언가 말을 하고 있는 모습인 반면, 알처는
조금 낮은 위치에 앉아서 머리를 비스듬히 기울이고 주의 깊게 듣고
있는 자세이다. 등장인물로 구성된 화면의 오른편과 대조적으로 왼편
은 정물적 요소로 채워져 있어 그림 전체의 균형이 확보되고 있다. 두
개의 식탁보가 씌워진 책상 위에 커다란 책 두 권과 독서대가 렘브란
트 특유의 빛나는 조명을 받으면서 뛰어난 질감을 뽐내고 있고 그 뒤
로 놋 촛대가 보인다.

코르넬리스 안슬로(1592-1646)는 부친의 가업을 이어받아 직물 유통
업에 종사했을 뿐 아니라 발트해 국가들을 대상으로 곡물과 목재 무
역, 선박업 등에서 활동하며 대단한 부를 축적한 인물이다. 무엇보다
재침례교파의 한 분파인 메노파(Mennonites)의 바터를란트 교단(Water-
land Congregation)의 명문가 출신이었으며, 1617년에 이 교회 소속 명
예목사가 되어 설교자로 활동하면서 연설가로서 커다란 명성을 얻었
고 장로의 역할도 담당할 만큼 독실한 메노파 지도자였다. 부인 알처
(1589-1657)와는 1611년에 결혼하였다.[08]

08 코르넬리스 안슬로가 목사로 활동했던 교회는 Grote Spijker, 즉 '커다란 못'이라는 이름의 교회였
다. 안슬로의 부친 클라스(Claes) 역시 암스테르담의 바터를란트 교단의 명예목사로 활동하였으며,
1615-1616년에 안슬로원(Anslohofje)이라는 여성 양로원을 건립하기도 했다.

그림 3-8 렘브란트, 〈코르넬리스 클라스존 안슬로 *Cornelis Claesz, Anslo*〉, 1641, 종이에 드로잉(붉은 초크, 갈색과 검은색 잉크), 24.6×20.1cm, 파리, 루브르 박물관

그림 3-9 렘브란트, 〈코르넬리스 클라스존 안슬로 *Cornelis Claesz, Anslo*〉, 1641, 에칭과 드라이포인트, 18.8×15.8cm, 하를렘, 테일러 박물관

그림 3-10 렘브란트, 〈코르넬리스 클라스존 안슬로 *Cornelis Claesz, Anslo*〉, 1640, 종이에 드로잉(붉은 초크, 흰 유화물감), 15.7×14.3cm, 런던, 대영박물관

우선 메노파에 관해 간단히 소개하자면, 메노 시몬스(Menno Simons)에 의해 창립되었으며 급진적인 재침례교파 가운데 상대적으로 평화를 추구하던 그룹에 속한다. 메노파는 다른 종교개혁파들보다 성경을 더 엄격하게 해석하고 계율을 철저하게 지켰다. 스스로 선택한 신앙을 은총의 전제 조건으로 요구하면서 성인 세례를 행하였고, 국가나 교회 등 기관의 권위를 인정하지 않았기 때문에 공직에의 종사나 권위에 대한 맹세를 거부하였으며 무저항주의를 표방하면서 일상생활에서 기독교적 의무의 실천을 매우 엄격하게 지킨 것으로 유명하다. 그리고 교리를 모범적으로 실천하며 사는 신도들 가운데 언변의 재능을 갖춘 회원이 집회를 이끌도록 했는데, 이 설교자를 선생(teacher)이라 불렀다. 그러므로 메노파에서는 설교직을 위해 생계 활동이 면제된 공식 목사

가 없었으며 설교자 역시 일반 신도와 구분되지 않았다.

성공적으로 사업을 꾸려 가던 코르넬리스 안슬로는 메노파의 선생 직책을 담당했고 또 지도자적 역할에 적극적으로 앞장섰던 것으로 알려져 있다. 생전에 경건하고 강직하며 머리가 좋고 부유하면서도 가난한 자에게 관대하다는 평판을 누렸다. 이렇듯 종교적 성향과 신앙심을 짐작하게 하는 그의 특징은 렘브란트의 초상화에서 그가 진지하게 설득하듯 말을 하고 있는 순간에 재현된 이유를 설명해 주는 듯하다.

코르넬리스가 얘기하고 있는 중이라는 사실은 약간 벌어진 그의 입뿐 아니라 특히 손바닥을 펴며 내뻗은 왼팔의 제스처를 통해 분명하게 재현된다고 하겠다. 이 수사학적인 제스처는 그의 직분을 설교자로 제시하고 있는 것이다. 웅변가의 몸 움직임에 관한 17세기의 책을 보면 안슬로가 취하고 있는 팔 자세는 단조로운 연설에 생동감을 부여하고 내용을 강조해 주는 역할을 하며 전체적으로 우아하고 고귀한 스타일을 만들어 내는 데 기여하는 형태이다.[09]

사업가로서보다는 설교자로서의 이미지를 부각시키고자 했던 코르넬리스의 의도는 렘브란트가 그를 위해 제작한 여러 점의 초상화에서 동일한 제스처가 반복되었다는 사실에서도 확인된다. 우선 이 부부 초상을 위한 모델로(modello)로 알려진 루브르 드로잉[그림 3-8]에서뿐

09 17세기의 대표적인 제스처 지침서인 John Bulwer의 저서를 보면 다음과 같이 묘사되어 있다. "The gentle and wel-ordered *Hand*, thrown forth by a moderate projection, the *Fingers* unfolding themselves in the motion, and the shoulders a little slackend, affords a familiar force to any *plain continued speech* or *uniforme discourse*, and much graceth any matter that requires to be handled with a *lofty stile*, which we would faine fully present in a more gorgeous excesse of words"(John Bulwer, *Chironomia: or the art of manuall rhetorique*, London 1644, pp. 30-31, *Corpus* III, p. 414에서 재인용). 이와 같은 16-17세기의 제스처 언어는 당시 여전히 커다란 영향력을 지니고 있던 고대 수사학에서 유래하는데 여기서 제스처와 모방적 행동에 커다란 비중이 부여되었다.

그림 3-11 렘브란트, 〈요하네스 위턴보하르트 초상 *Portrait of Johannes Wtenbogaert*〉, 1633, 암스테르담, 국립박물관

그림 3-12 렘브란트, 〈안 코르넬리스존 실비우스 *Jan Cornelisz. Sylvius*〉, 1646, 에칭과 드라이포인트와 뷰린, 27.8×18.8cm, 하를렘, 테일러 박물관

아니라 1641년에 제작된 에칭 단독 초상[그림 3-9]과 이를 위한 모델로[그림 3-10]에서도 같은 포즈가 등장하고 있는 것이다.[10] 특히 에칭에서는 펜을 든 손이 책 위에 놓여 있는데, 이는 그가 신학적인 글들을 집필한 사실을 가리킬 것이다.

렘브란트는 1630-1640년대에 안슬로 외에도 다른 기독교 종파의 설교자 두 사람의 초상을 제작하였다. 하나는 위턴보하르트(Johannes Wtenbogaert, 1557-1644)라는 네덜란드 레몬스트란트(remonstrant) 목사의 초상화[그림 3-11]이고 다른 하나는 암스테르담의 개신교 목사인 실비

10 에칭 작품에는 드로잉에는 없는 커다란 못이 벽에 박혀 있는데, 이에 관하여는 이미지를 거부하던 메노파의 입장이 표현된 것으로 보는 해석도 있으나, 안슬로가 속해 있던 교회의 이름, 즉 커다란 못을 뜻하는 Grote Spijker가 문자 그대로 시각화된 것으로 보는 견해가 더 설득력이 있다.

우스(Jan Cornelisz. Sylvius, 1563?-1644)의 것인데[그림 3-12], 이들 모두 설교자 초상 유형의 전형적 형태를 확립한 것으로 인정된다.[11] 특히 실비우스 초상에서 설교자의 대표적 상징 모티프인 말하는 제스처가 묘사되었는데, 개신교 설교자의 초상에서는 일반적으로 이보다는 위턴보하르트처럼 펼쳐 놓은 책과 함께 목사의 두개골 모자를 쓰고 있는 모습이 더 흔하다.[12] 그러므로 안슬로는 말하는 행위를 통해 더욱 그의 설교 활동을 강조한다고 하겠다.

안슬로의 팔 제스처와 관련하여, 설교의 수사학적 기교에 관한 17세기의 글 하나가 그의 초상을 좀 더 정확히 이해하는 데 단서를 제공한다. 암스테르담의 한 아테네움 교수였던 프란치우스(Petrus Francius, 1645-1705)는 목사와 설교자들이 하느님의 말씀을 전하는 심부름꾼으로서 신학적 지식뿐 아니라 수사학적 기교에도 능해야 한다고 주장하였다. 그가 추천하는 설교대에서의 몸 움직임 방식은 대체로 당시의 예의범절 책에서 제시되는 원칙과 일치한다. 너무 경직되어서도 안 되지만 또 지나치게 커다란 움직임을 취하거나 몸을 많이 굽히지 말고, 항상 서 있는 자세를 유지하면서 유연하고 균형 잡힌 움직임을 해야 한다는 얘기다. 예를 들어 손을 허리에 대고 팔꿈치를 몸 바깥쪽으로 튀어나오게 하는 것은 바람직하지 않다고 지적되었는데, 이는 교육받

11 설교자 초상은 본인과 가족 외에도 폭넓은 관중을 위해 제작되었다. 신도들이 집의 실내에 설교자의 초상을 걸어 두었기 때문이다. 개인 가정에 걸려 있던 설교자 초상화는 그 사람의 종교적 정체성 형성 과정에도 영향을 미쳤다. 특별히 정해진 설교자 제복은 없었으며 대신 구식이거나 검소하고 소박한 옷과 모자를 착용하였다.

12 개신교 목사가 설교대에서 설교하는 모습으로 그려진 경우는 매우 드물다. 그 이유는 앞서도 언급되었듯이 17세기 전반부에 직업에 직접 관련된 행위를 그대로 그리는 대신 상징물을 사용하여 그 직업을 암시하는 게 관례였기 때문이다. 개신교 설교자의 대표적인 상징물은 학식(geleerdheid)보다는 수사학적 기술(retorische vaardigheid)이었다. 그래서 목사나 설교자 초상화에서 말하는 제스처가 분명히 표현되었다.

은 지식인보다는 대담하고 활기찬 군인에게나 어울리는 것이라는 식
이다. 흥미롭게도 프란치우스는 이상적인 설교자의 몸자세를 기술하
면서 설교자의 왼손이 오른손을 따라 움직일 수는 있지만 왼손만 단독
으로 움직이는 일은 결코 없어야 한다고 강조하였다. 또 팔을 크게 휘
두르는 일도 엄격히 제한하고 머리와 허리 사이의 좁은 반경 안에서만
움직이도록 규정하였다.[13] 그에 따르면, 여기서 예외가 되는 경우는 강
한 감정을 전달해야 하는 때인데, 이러한 효과를 내기 위해서는 손을
양 옆구리로 또는 머리 위로 움직이는 일을 허용하였다. 그러므로 단
독으로 움직이는 왼손과 팔꿈치가 튀어나온 오른팔의 움직임을 하고
있는 안슬로는 프란치우스가 추천하는 모범적인 설교자 제스처를 취
하고 있다기보다는 강한 감정이 동반된 내용의 말을 하고 있는 중이라
고 이해해야 할 것이다.

안슬로 부부의 초상화에서는 그러므로 코르넬리스의 설교 행위가
그림의 중심 주제가 된다고 하겠는데, 설교자로서의 그의 높은 명성은
17세기 네덜란드의 대문호인 폰델(Joost van den Vondel)의 시에서도 확
인된다.

오호 렘브란트여, 코르넬리스의 목소리를 그리시구려.
눈에 보이는 부분이야 빙산의 일각도 못 되지 않습니까.
안 보이는 부분은 그저 귀를 통해서나 알 수 있구요.
안슬로를 보려거든 그의 말을 들어야만 하겠지요.[14]

13 이 내용은 Quintillianus의 설명을 그대로 수용한 것인데, Graf(p. 46)에 따르면 로마의 수사가들이
토가를 입고 연설을 했으므로 왼손으로 옷자락을 쥐고 있어야 했기 때문인 것으로 이해할 수 있다.
14 "Ay Rembrandt, maal Cornelis stem. / Het zichtbare deel is 't minst van hem; / 't Onzichtbare
kent men slechts door d'ooren." / Wie Anslo zien will, moet hem hooren." Emmens, p. 133에서

이 사행시는 앞서 보았던 드로잉[그림 3-10] 뒷면에 적혀 있어 에칭[그림 3-9]과 관련해 지은 것으로 추측되며, 우선적으로 설교자로서의 안슬로를 찬양하는 글이라 할 수 있다. 여기서 폰델은 글과 그림의 위계 관계라는 고전적 토포스를 차용하면서 글 대신 말을 대입시키고 있다. 아마도 렘브란트가 코르넬리스의 목소리를 그림으로 묘사해 낼 수 없다면 결코 그의 진정한 본질을 초상으로 표현할 수 없다는 점을 지적하려는 의도라고 하겠다.

그림 3-13 뒤러(Albrecht Dürer), 〈멜렝콜리아 *Melencolia* 1〉, 1514, 동판화, 23.9×18.9cm, 칼스루에, 국립미술관

그런데 사실 베를린 작품[그림 3-3]에서 코르넬리스의 설교 행위가 생동감과 설득력을 얻는 데는 그의 말을 경청하고 있는 알처의 자세도 커다란 몫을 하고 있다고 봐야 한다. 알처는 코르넬리스에게 시선을 보내는 대신 그가 가리키는 방향에 따라 책상 위의 성경책을 바라보면서 하느님의 말씀에 주의를 기울이고 있는 듯 보인다.[15] 또한 비스듬히 기울어진 머리는 전통적인 멜렝콜리아 도상과 연결시켜 깊이 명상하고 있는 상태로 해석해도 무방할 것이다[그림 3-13]. 따라서 코르넬리스와 알처는 서로 대화를 주고받고 있다기보다는, 남편이 일방적으로 하느님의 감

재인용.

15 이 그림에서 하느님의 말씀이 중요한 의미를 차지함은 앞서 작품 기술에서 언급되었던 왼편 책 모티프의 묘사방식을 통해서도 드러난다고 하겠다. 오른편 인물과 균형을 이루는 동등한 구성, 렘브란트 특유의 스포트라이트식 조명, 만져질 듯 실감나는 정물화적 특징 등이 화면 내에서의 의미를 강조하고 있기 때문이다.

동적인 말씀에 대해 전하고 있고 부인은 그 내용에 대해 심사숙고하며 수동적으로 받아들이는 연사와 청객의 관계에 있다고 하겠다. 그리고 이러한 관계는 설교자와 교회에 모인 신도의 관계로 확대 해석할 수 있다. 화면이 아래에서 위로 쳐다보도록 설정되어 코르넬리스가 약간 위압적인 분위기를 띠고 있는데, 이로써 설교대 앞에 선 설교자 안슬로의 압도적인 권위가 간접적으로 암시되면서 그의 웅변가로서의 명성이 다시 한번 강조되는 셈이다.[16]

코르넬리스와 알처의 불평등한 관계는 다른 한편으로 보수적인 기독교적 부부 개념과 연결된다. 신약의 에페소서(5장 22-24절)에서 인간이 주에게 복종하듯 아내는 남편에게 복종해야 한다는 내용이 언급되는데, 이를 근거로 16-17세기의 네덜란드 도덕론자들은 여성이 남성에게 고분고분하게 순종하기를 종용하였다. 가장 모범적인 여인은 더 나아가 조용하고 겸손하며 경건하고 정숙해야 했다. 가정에 대한 사랑도 필수적인 덕목의 하나였는데, 가정은 세상의 유혹에 노출되지 않는 안전한 곳이므로 여인에게 가장 적합한 장소로 제시되었다. 이처럼 보수적인 기독교적 여성관은 안슬로 부부의 초상화에서 알처와 완벽하게 일치하는 듯하다. 성경을 엄격하게 해석하고 실천하던 메노파의 독실한 신앙인으로서 코르넬리스와 알처가 이러한 이상을 실제로 추구했을 것은 합당해 보이며, 적어도 그러한 이미지로 세상에 자신의 모습을 드러내고 싶었을 것이다.

16 그림이 벽난로 위처럼 높은 곳에 걸릴 예정이었기 때문에 인물을 올려다보는 각도로 설정했다고 추측되기도 하는데, 이러한 실제적 이유가 그림 효과를 내는 데 이용되었을 것이다.

서재와 지적 성향

레이크선과 안슬로 부부는 모두 책상이 있는 작은 방 안에 등장하고 있다. 이 공간은 가장의 집무실 또는 서재인 것으로 보인다.

네덜란드의 주택은 16세기까지도 한 공간에서 모든 생활이 이루어지도록 설계되어 있었다. 17세기가 되어서야 기능이 세분화되면서 부엌, 식당, 침실 등의 공간이 구분되었는데, 이 가운데 서재라는 공간은 신학, 법학, 의학 등 대학 교육을 마친 지적인 전문 직업인들이 사색과 독서를 위해 독립된 공간을 필요로 하면서 생겨나기 시작하였다. 처음에는 대체로 집을 새로이 확장하기보다는 이미 있는 공간에 벽이나 칸막이를 설치함으로써 작은 공간의 형태로 마련되었다. 그리고 1725년경까지도 매우 간소하게 인테리어가 갖추어졌던 것으로 보인다. 책상과 독서대, 의자 그리고 때때로 작은 침대, 작은 가구들, 벽에 걸린 그림들이(가령 학자나 친구의 초상, 판화, 지도 등) 전부였고 서재만을 위한 특별한 가구나 편안함을 위한 도구는 없었다. 책들은 단순한 구조의 책장에 보관되었는데, 안슬로 부부 초상에서 보이듯이 흔히 몇 개의 선반이 벽에 고정되고 커튼이나 옷감이 그 앞을 가리기도 했다.

사실 설교자들은 대체로 부유하지 않았기 때문에 실제로 서재를 소유한 경우는 많지 않았다. 그럼에도 주로 서재 안에 있는 모습으로 초상화를 그리게 함으로써 자신의 학식을 강조하곤 하였다. 그 이유는 개신교 목사에게 신학적 지식이 점점 더 크게 요구되었기 때문으로 추측된다. 16세기의 네덜란드 목사들은 제대로 된 학력을 갖추지 못한 경우가 대부분이었지만, 17세기가 흐르면서 점차 학자로서의 면모를

갖추어 나갔다. 이는 프로테스탄트가 성경의 말씀을 가장 중요한 신앙 요소로 삼았기 때문에 필연적으로 야기된 결과였다. 그러므로 코르넬리스 안슬로가 서재에서 책에 둘러싸여 박식한 연사로 등장하는 사실은 실제로 서재를 소유했었는지를 막론하고 그가 설교자 초상의 도상학 전통과 거기에 함축되어 있는 의미도 함께 수용했음을 암시한다고 하겠다.

안슬로와 달리 얀 레이크선이 일하고 있는 방은 정황상으로 보아 정확하게 서재이기보다는 집무실인 것으로 보인다. 그러나 17세기에는 가장의 집무실이 서재나 공부방의 기능도 겸하는 예가 많았고, 레이크선의 작은 공간이 위에서 언급한 서재의 특징과 크게 다르지 않으므로 서재로서의 역할도 함께 했을 가능성은 크다.[17] 쉽게 말해 안슬로처럼 지성과 박식을 강조할 수는 없겠지만, 성실하고 근면한 직업인이자 지적인 활동을 추구하는 고상하고 부유한 인물로 자신의 이미지를 제시할 수 있었을 것이다.

의상과 신분의식

렘브란트의 두 부부 초상화에서 레이크선과 안슬로는 동일한 의상을 입고 등장한다. 모피 안감이 장식된 검은색 타바르트(tabbaard)를 몸에 끼는 상의 위에 걸치고 있으며, 목 부분은 흰 주름 칼라로 마무리되어 있는 모습이다.

타바르트는 발목 길이의 겉옷으로서 모피 안감으로 처리되기도 하

17 17세기 전반부터 언급되기 시작하는 몇 안 되는 특정 기능의 방 가운데 하나가 comptoir이다. 이는 집안의 가장을 위한 사무실로서 흔히 공간을 격리시켜 얻어진 작은 방이나 반 층으로 된 장소였다. 그리고 방의 크기가 클 때는 때로 도서실이나 서재의 역할도 하였다. 이런 comptoir 외에 독립적인 서재가 있기도 했다.

며, 폭넓고 긴 소매는 팔꿈치 부분에 틈이 나 있어 편하게 뒤쪽으로 늘어지는 형태를 띤다[그림 3-14]. 이 옷은 16세기 전반부에 남성복으로 유행을 하다가 이후 1600년경까지 판사나 변호사 등 법률가들이 주로 입으면서 전통과 권위의 상징으로 자리 잡았다. 그러나 17세기에는 유행에서 밀려나고 대신 편안하고 비공식적인 실내복으로 사용되면서 나이 지긋한 남자들이 보온성과 편안함을 위해 즐겨 입는 옷이 되었다. 특히 학자나 성직자들이 서재에서 입기에 실용적이면서도 손님을 맞을 때도 적당했기 때문에, 학식 등 인물의 지적 위엄을 드러내는 일종의 상징적 의상이 되기에 이른다. 당대 재산 목록에서 자주 언급되는 화려하게 치장된 밝은색 가운은 17세기 초상화에서 전혀 찾아볼 수 없고 항상 갈색이나 검은색의 수수한 타바르트가 재현된 사실은 이러한 상징적 코드와 연결될 것이다. 그러므로 나이 든 얀 레이크선과 코르넬리스 안슬로가 둘 다 서재 내지 집무실에서 검은색 타바르트를 입고 있는 모습은 별 무리 없이 이해할 수 있는 부분이다.

그림 3-14 렘브란트, 〈니콜라스 뤼츠 초상 Portrait of Nicolaes Ruts〉, 1631, 119×89cm, 뉴욕, 프릭 컬렉션

더욱이 많은 사람들이 이 가운을 소유했는데도 비교적 적은 수의 초상화에서만 등장한다는 점을 고려하면 타바르트가 전달하는 권위 개념이 렘브란트의 두 부부 초상화에서 특히 의미심장한 뜻을 지닌다고 하겠다. 안슬로는 좀 더 특별한 경우인 듯하다. 개신교 목사나 설교자 등 성직자들은 외출하거나 설교대에 설 때처럼 공식 석상에서는 결코 타바르트를 착용하지 않았지만, 서재에서 주로 공부하는 생활을 했기 때문에 이 가운을 즐겨 입는 대표

적 그룹에 속했으며, 무엇보다 초상화에 등장할 때는 거의 항상 이 가운을 입은 모습이다. 그래서 이러한 성직자 초상화에는 의도적으로 학식과 명망을 드러내려는 뜻이 들어 있었고, 안슬로 역시 예외는 아닐 것이다.

안슬로는 그 외에도 챙이 넓은 모자를 쓰고 있다. 17세기 네덜란드에서는 남자들이 실내나 실외에서 항상 모자를 쓰고 생활해서 이를 본 외국인들이 놀라곤 했는데, 중절모는 당시 남성의 우월적 권위를 나타내는 기호로 통용되었다.[18] 이 의미는 안슬로의 부부 초상화에서 남편이 차지하는 압도적인 지위와도 훌륭한 조화를 이룬다. 모자 모티프는 더 나아가 안슬로의 설교자로서의 정체성을 좀 더 섬세하게 표현할 수도 있다. 그가 쓰고 있는 중절모는 성직자가 아닌 일반 시민들이 사용했던 데 반해, 개신교 목사들은 대부분 정수리에 꼭 맞는 작은 둥근 모자를 썼기 때문이다[그림 3-12]. 따라서 메노파의 명예목사로서 정식 성직자가 아니었던 안슬로는 일반 신앙인의 신분으로 하느님의 말씀을 설교하고 있는 모습으로 재현된 셈이다.

남성 인물들처럼 두 여인도 서로 유사한 의상을 착용하고 있다. 정장의 대명사라 할 수 있는 검은 드레스 위에 플리허(vlieger)라 불리는 조끼를 입고 있는데 모피 안감이 바깥으로 드러나 있다.[19]

1580년경부터 타바르트에서 발전되어 나온 플리허는 1600년대 초에 여러 계층의 여성들이 일반적으로 입는 옷이 되었다.[20] 흐리트와 알

18 17세기 네덜란드어와 프랑스어에서 중절모(hat)는 남자의 메타포로 사용된 반면, 두건(coif)은 여자를 가리켰다.

19 검은색은 당시 공식적 정장에서 가장 일반적인 색상으로서 일반 시민계층은 결혼식에서도 검은색 옷을 입었다.

20 1600-1625 시기의 네덜란드에서 여자는 상의와 치마를 입고 그 위에 기장이 길고 소매가 없는 조끼를 착용했다. 상의는 1570년경 치마로부터 분리되었으며, 빳빳한 고래뼈 코르셋 위에 착용되었

처의 경우처럼 네덜란드의 여인들은 플리허와 함께 항상 흰 주름 칼라와 두건(coif)을 착용했는데, 이는 에스파냐식 의상에 속했다. 그러나 1620년대에 이르면 네덜란드에서 에스파냐식 대신 프랑스식 의상이 유행하게 되는데[그림 3-15], 이즈음부터 플리허와 그에 속하는 맷돌 칼라 그리고 두건은 나이 든 여인들이 입는 옷이 되었다. 그러므로 렘브란트의 두 부부 초상화에 등장하는 여인들은 이미 구식이 된 외출복을 입고 있는 노년의 여인인 셈이며, 두 사람 모두 초상화가 제작될 때 나이가 많았던 사실과 연관된다.

그리고 당시 개신교 목사들이 한 설교도 이 맥락에서 지적할 수 있다. 삶이나 복장에 있어 절제와 단순함을 추구하도록 권장한 것인데, 새로이 유행하는 화려한 의상은 기독교 정신과 어긋나는 것이고 지나간 세대의 단순한 검은색 의상은 ―실제로는 값이 비싼 경우가 대부분이었음에도 불구하고― 수수함 및 절제와 연결된 것이라는 내용이다.[21] 렘브란트의 두 여인은 모두 지극히 부유한 사람들이었음에도 불

다. 당시 네덜란드에서 유행하던 에스파냐 양식은 목선을 깊게 파는 것을 허용치 않았으므로 상의는 둥근 목선과 함께 금, 은, 또는 보석으로 된 작은 단추들을 길게 한 줄로 다는 앞여밈으로 구성되었다. 상의는 비슷하거나 대비되는 소매와 함께 입기도 했는데, 몸체와 소매는 서로 끈으로 엮어 연결했다. 이로 인해 생기는 반쯤 열린 솔기는 두툼한 관으로 덮였는데, 이는 16세기 말쯤 아주 커져서 어깨바퀴라 불리게 되었다. 조끼는 대체로 무늬 없는 검은색 옷감(벨벳, 새틴 등)이나 직조 무늬가 들어간 비단으로 만들어졌다.

21 에스파냐식 흑백 의상은 검소함을 나타내는 것으로 특히 당시 기독교적 문헌에서 논의되었다. 그러나 실제로는 값비싼 물품이었고 부유한 것으로 인식되기도 했다.

구하고 사치스러운 보석 장신구 하나 없이 검소한 인물로 묘사되어 있다.[22] 따라서 기독교적 덕목을 실천하는 인물로 제시되어 있다고 하겠다. 특히 알처는 메노파 여성들이 단순한 구식 복장을 착용하고 검소한 생활을 추구했다는 점을 고려할 때 실제와 일치하는 모습일 것으로 생각된다.[23]

또한 알처가 쥐고 있는 손수건은 16세기에 높은 사회적 신분과 부의 상징으로 통하다가 17세기 초에 에스파냐식 의상의 고정 장신구로 자리 잡으면서 오로지 유복하고 나이 든 안주인들이 지니는 소품이 되었다. 그 결과 중년층 이상의 시민계급, 즉 보수적이면서도 세련된 유행 감각을 지닌 여인들에게 고유한 물건으로 애용되었다. 손수건은 특히 메노파 여인들의 전형적인 특징으로 알려져 있기도 했으므로 렘브란트의 부부 초상화에서 알처는 표준적인 메노파 여성인 동시에 유복하고 점잖으면서도 감각 있는 안주인으로 등장한다고 하겠다.[24]

문화적 코드로서의 부부 초상

렘브란트는 단일 화면으로 제작한 두 부부 초상화에서 다양한 배우자관과 가장의 직업관을 복합적이고 정교하게 직조해 냈다. 국가적

22 당시 여인들은 검소한 복장을 하더라도 일반적으로 벨벳이나 비단 옷감, 금이나 금박 단추, 섬세한 레이스 소매 등을 통해 사치스러운 장식을 즐겼다.

23 메노파의 신앙생활은 밖으로 드러나지 않은 것으로 유명하다. 매우 사적이고 개인적인 경건성을 추구하며, 단순하고 순수한 삶을 살았기 때문이다. 이러한 자세는 당연히 복식에서도 드러났다. 1658년에 작성된 안슬로가의 재산 목록을 보면 당시 8만 길더라는 엄청난 재산에도 불구하고 실내 장식이나 가재도구, 의복들의 질은 높으면서도 상당히 간소하고 오래 사용했던 것으로 드러난다. 그 외의 사치품은 전혀 발견되지 않는다.

24 손수건은 메노파 여인들의 유일한 장신구였다. 전체적으로 검소한 인상을 주면서도 두드러지지 않게 부유함을 전해 주는 요소로는 알처의 의상 외에도 탁자를 덮고 있는 녹색과 붉은색의 고급 식탁보를 꼽을 수 있다.

차원의 사업으로 성공한 레이크선 부부의 경우는 전통적인 부부의 위계질서를 바탕으로 깔면서도, 호방하게 남편의 일에 관여하는 부인의 모습을 통해 당시 진보적인 부부 개념을 전달하고 있다. 이와 대조적으로 안슬로 부부의 경우는 역시 매우 번창하는 상인임에도 불구하고 직업에 대한 암시는 배제한 채 종교적 지도자로서의 이미지를 집중적으로 조명하고 있으며, 두 부부의 종교 성향에 걸맞게 보수적인 남편과 아내의 관계를 표현하고 있다. 그러므로 초상화를 통해 세상에 보여 주고자 하는 부부의 이미지는 우선적으로 직업의 성격이나 종교에 좌우된다는 기본 특징이 렘브란트에게도 해당된다고 하겠다.

두 작품은 공통점도 지닌다. 즉 두 가족 모두 네덜란드 공화국의 최고 재산가였음에도 직접적으로 부를 과시하려 한 시도는 보이지 않는다. 가령 서재라는 공간이나 모피 안감, 양탄자 같은 세부 요소들에서 기본적으로 부유함이 전제되고 있기는 하지만, 이 모티프들은 전체적으로 점잖고 검소한 그림 분위기와 화합하면서 오히려 권위, 전통, 학식 등의 명예로운 개념들과 절제라는 덕목을 재현하는 데 더 깊게 관여한다. 바로 이러한 시민적 가치관이 암스테르담의 상류층을 당시 헤이그의 궁정귀족과 구별하게 하는 본질적 요소인 것이다.

가족의 이상과 자부심:
메이튼스의 가족 초상화

17세기 네덜란드의 가족 초상화

한 가족이 함께 등장하는 초상화는 1530년경부터 플랑드르와 네덜란드에서 제작되기 시작하였다. 그리고 1625년 이후 갑자기 네덜란드 공화국에서 그 수가 대대적으로 증가하였는데, 이제는 이전의 대가족 그림들과 다르게 전반적으로 부모와 자녀, 즉 핵가족만으로 구성되는 양상을 띤다. 때로는 가까운 친척이나 집안의 고용인이 포함되기도 했지만, 등장하는 자녀의 수가 대체로 당시 실제 평균 자녀 수보다 훨씬 많은 게 특징이다[그림 4-1].

네덜란드의 가족 초상은 공식 단체 초상과 달리 대중에 공개될 목적으로 제작되지 않았기 때문에 개인적이고 사적인 성격을 지닌다. 그럼에도 17세기의 가족 초상화들은 마치 누구에게 보이려는 듯 주일에 교회 가는 것처럼 정성스레 차려입은 모습들을 재현하고 있다. 이는 가

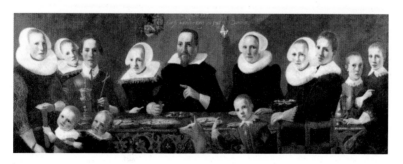

그림 4-1 보르(Paulus Bor), 〈파너펠트 가족 초상 *The Family of Vanevelt*〉, 1628, 102×303cm, 아머스포르트, 성 베드로와 블룩란트 게스트하우스

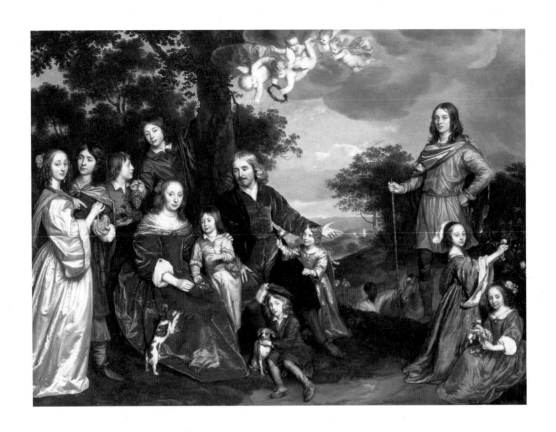

문의 계보를 기록한다는 메모리아(memoria) 기능을 넘어 당대의 가치관이나 윤리 이념이 가족 초상에 포함되어 있음을 알려 주는 단서이다. 초상화에 반영되어 있는 가족의 이상상은 외부 관객에게 보여 주려는 의도와 함께 또한 가족 구성원 스스로에게도 의미를 지녔던 듯하다. 이를테면 '덕(德, virtue)의 거울' 같은 본보기 역할도 겨냥했을 것이라는 뜻이다. 그래서 네덜란드의 가족 초상에서는 이탈리아의 경우와 달리 인물이 예술적으로 미화되거나 이상화되지 않고 실제 얼굴을 그대로 충실하게 묘사하는 것이 일반적이다.

17세기 네덜란드의 가족 초상화 가운데 얀 메이튼스(Jan Mijtens, 약

1614-1670)의 〈판 덴 케르크호펀 가족 초상〉[그림 4-2]은 가족과 관련된 이상적 이념들이 어떻게 시각화될 수 있는지 구체적으로 보여 주는 좋은 예이다.[01] 등장인물과 가족의 배경이 비교적 잘 알려져 있고 또한 다양한 상징 모티프들이 흥미로운 정보를 제공하기 때문이다. 여기서는 이 가족 초상화를 조금 꼼꼼하게 살펴볼 것이다. 재현된 식물과 동물뿐 아니라 등장인물의 자세와 제스처 그리고 배경과 화면 구성 등 조형적 요소도 분석에 포함시키고, 이를 위해 당대에 보편적인 권위를 지니던 기독교 신학 이론과 체사레 리파(Cesare Ripa)의 『이코놀로지아 Iconologia』, 그리고 17세기 네덜란드의 대표적 가정행실 지침서였던 야콥 캇츠의 『결혼 Houwelick』(1625)을 참조하겠다.[02] 작품 안에 여러 겹으로 짜여 있는 그림 내용을 읽어 냄으로써, 17세기 중반의 가족 관련 이념과 가치관을 만나 볼 수 있는 문이 넓어지리라 기대한다.

[01] 본 작품에 관한 연구는 Hofstede de Groot(1915)가 작품의 등장인물들을 확인하는 데서 시작되었다. 이후 Robinson(1979)은 인물들이 들고 있는 자연물의 상징의미를 간단히 언급하기는 했지만 부분적으로 오류가 발견된다. 예를 들어 치마를 입은 아들을 딸로 언급하거나, 도금양을 오렌지꽃으로 확인하였다. 좀 더 깊은 의미 해석은 가족 초상을 주제로 한 Haarlem 전시회(1986)를 계기로 이루어졌다. de Jongh(pp. 46-47)은 전시회 도록에서 이 작품을 부부의 윤리적 이념이라는 맥락에서 조명하였다(같은 내용이 1994년 Rotterdam 전시회 도록에 영역본 형태로 재출판되었다). 주로 17세기 네덜란드의 엠블렘을 근거로 한 그의 해석은 메이튼스 전문가 Ekkart(2000)에 의해 비판을 받았다. 부부의 덕목보다는 자녀의 양육과 연관된 이념들이 우선적으로 표현되어 있다는 주장이다.

[02] 리파의 『이코놀로지아』는 1593년에 로마에서 처음 출판된 이래 유럽 전역에서 모든 분야의 지성인과 미술가들이 참고했던 책이다. 철학, 문학, 신학, 미술 등 모든 지적 분야에서 통용되던 추상적 개념들을 정리하고 의인화 방식으로 설명하였는데, 각 의인상의 상징물이 전하는 의미를 다루고 있어서 당대의 작가들에게 유용했을 뿐 아니라 오늘날 서양 근세미술의 상징의미를 이해하는 데 가장 소중한 자료 가운데 하나이다. 야콥 캇츠는 가족과 관련된 칼뱅주의 성향의 윤리적 메시지를 시를 통해 전달한 네덜란드의 문필가이다. 그는 여러 작품을 집필하였는데 그 가운데 특히 『결혼』은 가족용 생활지침서로 의도된 것이다. 소녀, 처녀, 신부, 아내, 어머니, 과부의 여섯 장으로 구성되어 있으며, 부부와 부모 자식 간의 관계와 각기 역할에 대해서 설명한다. 이 책은 당대 네덜란드에서 베스트셀러로 자리 잡으며 커다란 대중적 인기를 누린 것으로 알려져 있다.

메이튼스의 〈판 덴 케르크호편 가족 초상〉

우선 작가에 관해 간단히 소개하면, 얀 메이튼스는 헤이그의 오라녀 궁정과 그 주변의 명문가를 대상으로 전 생애에 걸쳐 초상화가로 활동한 인물이다. 그가 네덜란드의 가족 초상 발전에 기여한 부분은 양식적 측면에서 주로 평가되어 왔다. 17세기 전반부의 네덜란드에서는 인물의 감정적 표현이 배제되고 비교적 엄격하고 절제된 분위기를 띤 사실적 시민 초상이 주조를 이루었는데, 1640년경부터는 차츰 사회 전반에서 문화 취향이 변하면서 고전주의적인 아카데미 양식이 초상 분야에도 도입되었다. 이러한 여건에서 메이튼스는 밝은 색채와 매끈하고 능숙한 붓 처리를 구사하는 플랑드르의 궁정 양식을 수용하며 작가 활동을 펼쳐 나갔다[그림 4-3]. 하지만 판 데이크(Anthony van Dyck)의 단순한 추종자로 머물지는 않았다[그림 4-4]. 외모를 미화하거나 이상화하지 않고 사실적 묘사를 추구하는 네덜란드 특성을 고수함으로써 헤이그 고유의 궁정적 초상화 전통을 수립하는 데 한몫했다는 평가를 받는다.

메이튼스의 가족 초상화들은 그림 크기는 달라도 늘 실제보다는 작은 전신상 인물을 등장시킨다. 패션은 당대 유행하거나 또는 상상으로 그려 내는 등 변화를 보이지만 항상 밝고 화려한 색이 주조를 이룬다. 여러 상징물을 지참하고 우아한 자태를 취하고 있는 메이튼스의 인물들은 대체로 남유럽의 이상적인 자연 풍경을 무대로 서로 조화롭게 연결된 그룹을 연출한다. 이렇게 축소된 크기의 전신상 인물이 다양한 몸 움직임과 포즈를 취하고 있어, 메이튼스의 그림들에서는 인물이 클로즈업되어 있는 초상화보다는 얼굴 특징과 표정을 정확하게 포착하

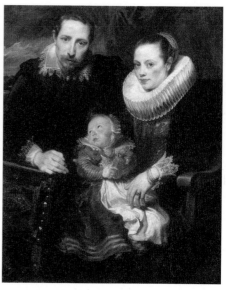

그림 4-3 메이튼스, 〈슬링어란트 가족 초상 *Matthijs Pompe van Slinge-landt and his Family*〉, 약 1654, 112×106cm, 스톡홀름, 국립박물관

그림 4-4 판 데이크(Sir Anthony van Dyck), 〈가족 초상 *Family Portrait*〉, 1621, 114×94cm, 상트페테르부르크, 에르미타주

는 일이 어렵다. 더욱이 자연 속의 인물 구성이나 배치 또는 빛 처리에 있어서도 복잡할 수밖에 없는 메이튼스의 초상화 유형은 당시 특별히 고도의 기술을 요하는 장르로 통했다. 〈판 덴 케르크호펀 가족 초상〉은 이러한 전형적인 헤이그 초상의 하나이며, 크기나 등장인물의 수에서 작가를 대표하는 작품으로 꼽는다.

화면에서 판 덴 케르크호펀 가족은 조금 높이 위치한 숲속의 공터에 자리를 잡고 있다. 그림 가운데쯤 곧게 서 있는 나무의 앞쪽으로 집안의 가장과 안주인이 앉아 있는 모습이 보인다. 두 부부 주위로는 7명의 자녀가 각기 다른 자세를 취한 채 모여 있다. 이들 뒤편으로 무성한 나뭇잎이 어두운 장막을 이루면서 밝은 인물과 대조를 이루고, 이로써 인물들이 입체적으로 생동감을 얻을 뿐 아니라 관객의 시선이 뒤로 빠

지는 것이 차단되어 관객의 주의가 효과적으로 가족 인물들에게로 집중된다. 화면 오른쪽으로는 다시 3명의 아들딸이 개방된 푸른 하늘을 배경으로 수직 축을 이루며 등장하고, 그 결과 균형을 이루게 된 두 그룹 사이로 언덕길이 굽이돌면서 아래쪽으로 흑인 하인이 말을 지키고 있는 모습이 눈에 들어온다. 이렇게 열린 시각 통로를 따라 멀리 낮게 펼쳐지는 원경에는 웅장한 성채가 아련하게 보이고, 가까운 하늘 위에서는 어릴 적 사망한 5명의 아이들이 천사의 모습으로 아버지에게 월계관을 가져오고 있다.

남녀가 좌우로 엄격히 구분되어 배치되던 16세기의 가족 초상화와는 달리 이 작품에서는 자녀들이 나이에 따라 자연스럽게 그림 공간을 차지하고 있다. 1652년에 그림이 처음 제작될 당시 여섯 살과 일곱 살로 가장 어렸던 두 아들이 부모의 사이에 보호받듯이 앉아 있고, 초상이 그려진 후에 출생해서 1655년에 덧붙여 그려진 막내아들이 아버지의 무릎 옆으로 붙어 서 있는 반면, 맏아들은 오른편에 독립적으로 당당하게 우뚝 서서 어린 여동생들의 버팀목 역할을 하는 듯한 인상이다. 그런데 총 15명에 달하는 판 덴 케르크호편 부부의 자녀들은(10명의 생존 자녀와 5명의 사망한 자녀) 거의 모두 각기 다른 물체들을 눈에 띄도록 보여 주고 있다.

화면에서 이렇듯 큰 가족을 거느리고 자부심에 찬 듯 왼팔을 벌려 자신의 식솔을 소개하고 있는 빌렘 판 덴 케르크호편(1607-1681)은 헤이그에서 법률가로 활동했던 인물이다. 그는 네덜란드 총독 프레데릭 헨드릭의 부인 아말리아 판 솔름스(Amalia van Solms)의 법률고문으로서 오라녀 가문을 위해 일했으며, 훗날 네덜란드 법원에서 귀족 대표 상임 고문으로도 활동했다. 이렇듯 당대 헤이그의 엘리트층에 속했던 판 덴

케르크호펀가는 얀 메이튼스의 상류층 고객 명단에 포함되어 있었다.

결혼과 가족

판 덴 케르크호펀 가족이 화목하게 모여 있는 자연 공간은 상징적 의미를 전달하는 식물과 꽃을 자연스럽게 재현할 수 있는 가능성을 지닌다. 이러한 자연 모티프들이 함께 어우러지면서 전달하는 의미들은 그림의 맥락상 기본적으로 부부나 가족에 관한 개념으로 연결된다.

부부와 자손번성

〈판 덴 케르크호펀 가족 초상〉에서 가장 눈에 띄는 자연 물체는 가족 구성원의 축을 이루는 곧게 솟은 나무이며, 그 주위로는 포도넝쿨이 감겨 있는 모습이 관찰된다[그림 4-5]. 이 모티프들과 관련하여 구체적인 의미를 읽어 내려면 먼저 당시 보편적 신뢰성을 지니던 성경을 참고해야 한다. 구약에는 결혼과 연관된 유명한 구절들이 있는데, 예를 들어 시편 제1장에는 다음과 같이 적혀 있다.

"… 야훼께서 주신 법을 낙으로 삼아 / 밤낮으로 그 법을 되새기는 사람. / 그에게 안 될 일이 무엇이랴! / 냇가에 심어진 나무 같아서 / 그 잎사귀가 시들지 아니하고 / 제철 따라 열매 맺으리."

또 제28장에는 좀 더 구체적인 비유가 언급된다.

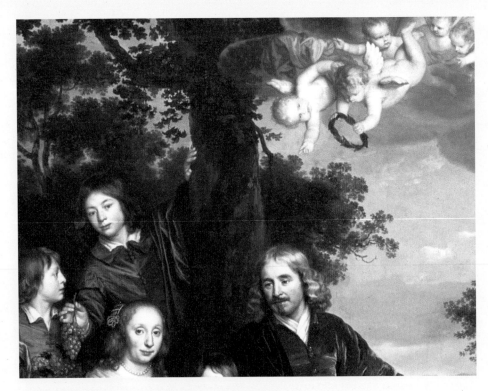

그림 4-5 메이튼스, 〈판 덴 케르크호펀 가족 초상〉, 세부 (가운데 나무와 포도넝쿨)

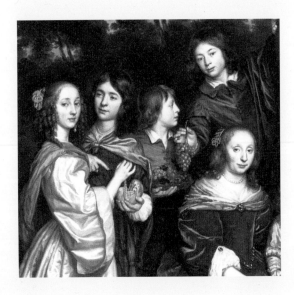

그림 4-6 메이튼스, 〈판 덴 케르크호펀 가족 초상〉,
세부 (왼쪽 아이들이 들고 있는 포도송이와 진주)

"복되어라, 야훼를 경외하며 / 그의 길을 걷는 자. / 네 손으로 일하여 그것을 먹으니, / 그것이 네 복이며 너의 행복이다. / 너의 집 안방의 네 아내는 / 포도 알 푸짐한 포도나무 같고 / 밥상에 둘러앉은 네 자식들은 / 올리브나무의 햇순과 같구나. / 보아라, 야훼를 경외하는 자는 / 이렇게 복을 받으리라."

여기서 남편은 풍성한 나무에 그리고 부인은 많은 열매가 달린 포도나무에 비유되고 있는 것을 볼 수 있는데, 바로 이 메타포가 판 덴 케르크호펀 부부에게도 적용된다고 하겠다. 말하자면 무성한 나무와 포도넝쿨을 배경으로 있는 두 부부의 신앙심과 성실함 그리고 그 결과라 할 수 있는 15명의 자손번성이 본 가족 초상의 핵심 주제인 셈이다.

포도 상징은 메이튼스의 초상화에서 포도넝쿨에 국한되지 않고 왼편의 아들들이 특별히 들어 보여 주고 있는 풍성한 포도송이에 의해 다시 한번 강조된다[그림 4-6]. 과일 가운데 특히 포도는 태곳적부터 가족의 자손번성, 무엇보다 여자의 다산을 상징했는데, 캇츠도 『결혼』의 「어머니」라는 장 첫머리에서 포도나무에 열매가 맺고 익어 가는 것을 어머니가 자식을 잉태하고 낳아서 젖을 주는 것으로 비유하였으며, 이러한 자식 메타포는 일반적으로 프로테스탄트 쪽에서도 통용되었다.[03]

판 덴 케르크호펀 초상화에서는 포도 외에도 진주와 조개 모티프가 자식을 부부의 보물이요 재산으로 상징할 수 있다. 진주의 비유적 의

03 16-17세기 네덜란드 가족 초상 가운데 차려진 식탁 주위의 가족 초상화 유형을 추적해 보면, 열매 달린 나무(남편), 올리브나무(아이들), 포도송이가 주렁주렁 달린 포도나무(부인)의 메타포가 16세기 말의 초기 도상에서는 문자 그대로 표현되다가 점차 사실주의로의 경향에 맞추어 단순한 형태로 변화하면서 포도넝쿨이라는 모티프 대신 부인의 손에 포도송이가 쥐어지게 된다. 이로써 부인이 포도나무를 대체하게 되고 포도가 가족의 자손번성을 상징적으로 대표하는 모티프로 정착되었기 때문에 포도송이는 일반적 의미에서 자손번성을 상징한다.

미는 스키피오의 딸 코르넬리아가 진주와 보석 등의 금은보물을 자랑하는 여인에게 자신의 보물은 자식이라고 말했다는 발레리우스 막시무스의 이야기에서 비롯된다. 리파 역시 진주가 노력의 산물이요 덕이며, 영롱하게 빛을 내는 다른 보석들과 함께 어떤 존재를 찬란하게 빛낸다고 설명했다.[04] 그러므로 여기서 딸이 들어 보여 주는 진주 목걸이는 훌륭한 자녀를 부부의 덕망의 결과로서 그리고 부부를 빛내 주는 존재로 표현한다고 하겠다.

자녀의 수와 우수함에 대한 이러한 자부심이 판 덴 케르크호펀 가족의 초상화에서는 10명의 예절 바르고 건강한 자녀를 통해 표현되고 있다.[05] 그리고 이는 품위 있게 왼팔을 들어 올리며 다복한 자신의 가정을 소개하는 아버지에 의해 더욱 분명해진다. 당시의 높은 영아 사망률과 평균 가족 구성원의 수를 감안하면, 이러한 가장의 자부심은 충분히 이해된다.

더 나아가 이렇게 많은 수의 자식을 통해 두 부부가 당시 종교계에서 설명되던 결혼과 성생활에 관한 윤리적 가르침을 실천하고 있음이 암시될 수도 있다. 당대 부부의 행실 규범에 따르면 지나치게 빈번한 성생활은 남성을 불임으로 만들 수 있고, 그 때문에 성생활에서 절제와 중용이 추구되어야 하는데, 이 이론은 의학 분야뿐 아니라 캇츠의 저서에서도 논의되었다. 쉽게 말해 대규모의 건강한 가족은 부부간의 절제 외에도 순결과 정숙을 드러낸다는 뜻이다.

그런데 결혼과 자손번성, 성생활에서의 중용과 같은 개념의 상관관

04 Ripa, p. 238, *Roma Santa*(성스러운 로마); pp. 624-625, *Oriente*(동방).

05 사망한 자녀의 도상은 17세기 네덜란드 가족 초상에서 흔히 천사의 모습으로 관찰되는데, 불멸의 영혼은 초상성을 띠지 않기 때문이다. 사망한 아이들도 무조건적으로 가족의 일원으로 포함된 것은 기독교의 예정설과 연관된다.

계에 대해 가톨릭과 개신교는 서로 다른 입장을 취하였다. 우선 남녀의 성 문제에 관하여 가톨릭 측에서는 항상 반대 입장을 취했고 심지어 성과 결혼은 서로 맞서는 긴장 관계를 형성한다. 결혼보다는 미혼의 상태를 선택하기를 권고한 성 아우구스티누스는 남녀의 성관계를 오로지 결혼의 틀 안에서만 허락되는 것으로, 그것도 오직 자식 생산을 목적으로 하는 경우에만 정당화될 수 있고 그 외에는 모두 죄악에 속하는 것으로 보았다. 아우구스티누스보다는 좀 덜 경직된 사고를 지닌 성 토마스 아퀴나스도 결혼의 가장 주된 목적은 서로 의지하기 위한 것과 함께 무엇보다 자손의 생산이라고 이해하였다. 그러나 아퀴나스에게서는 결혼에서의 성관계가 육체적 욕구의 치유 수단이라는 또 하나의 기능도 포함하면서, 결혼이 매춘이나 비도덕적 행위의 대안으로 파악되기도 한다. 이 개념은 성 바오로의 고린도 전서 7장 9절, "욕정에 불타는 것보다는 결혼하는 편이 낫습니다"라는 구절에 기반을 둔다. 비록 가톨릭에서는 아퀴나스 이후에도 남녀의 성관계 자체를 근본적으로 죄악시하고 불결하게 보는 데에서 크게 벗어나지 않지만, 결혼이 일곱 성사 가운데 하나로 자리 잡은 것을 보면, 성생활은 미심쩍고, 불결하고, 죄악이고 그러면서 동시에 필수불가결한 존재로 파악된 것으로 보인다. 이러한 가톨릭의 모순된 입장에 대해 칼뱅은 다음과 같이 비난하였다. 결혼을 성사의 지위에까지 올려놓고 찬양하면서 다시 불결한 것으로 부르는 것은 매우 경솔하고 생각 없는 행동이라는 것이다. 칼뱅은 이렇게 가톨릭 측과 견해를 달리하기는 하지만, 무절제한 성생활은 지체 없이 죄악으로 여김으로써 결혼을 정당화하는 동시에 절제와 중용을 강조하였다.

정조와 순결

자식이 번성하고 가족이 잘되려면, 가족의 기둥이요 우두머리가 되는 부부가 우선적으로 지켜야 할 덕목들이 있다. 당시에는 그중 가장 중요한 게 정조 개념이었다. 그래서 순결과 정조가 17세기의 결혼과 가족 초상화에서 가장 많이 표현되기도 했다. 메이튼스의 작품에서는 딸이 들고 있는 진주 목걸이 외에도, 아들이 포도송이 꼭지를 조심스레 잡고 있는 모습이 부인이나 어머니의 정조와 금욕을 상징하는 듯하다. 캇츠가 한 엠블렘에서 포도 열매는 만지면 잘 상하므로 그 꼭지나 가지를 잡아야 한다는 사실을 여인의 순결과 정절에 비유하고 있기 때문이다[그림 4-7].

이렇듯 어머니 가까이에 집중되어 있는 정조와 순결의 이념은 16-17세기 네덜란드에서 가장 대표적인 여성의 덕목으로 통용되었다. 예컨대 에라스무스의 친구였던 후안 루이스 비베스(Juan Luis Vives)는 1523년에 출판되고 이듬해에 네덜란드어로 번역되어 17세기 내내 널리 읽혔던 『기독교 여인의 교육에 관하여De Institutione foeminae christi-anae』라는 책에서 여성을 위한 완전한 덕의 범본을 제시하면서 정조와 순결을 제일 높은 위치에 놓았는데 심지어 남성의 덕목과 동등한 것으로 평가하기도 했다. 그리고 일반적으로 17세기 윤리주의자들도 비베스의 가치관을 공유한 것으로 보인다. 예컨대 부부의 침실은 욕망의 출구가 아니며 그것을 기독교적으로 올바르게 사용하는 여인은 항상 순결한 처녀로 머무를 수 있다는 설교와 엠블렘도 남아 있다[그림 4-8].

17세기 네덜란드에서 성 문제에 대한 교회의 청교도적인 자세는 이렇게 계속 유지되었다. 예를 들어 네덜란드의 종교회의에서는 결혼, 간통, 매춘, 혼전 성관계, 부모의 결혼 승낙 등에 대해 지나치게 관여하

그림 4-7 스베일링크(J. Swelinck) 추정, 판 드 펜너(Adriaen van de Venne) 원본, 〈모든 정숙한 처녀들에게 헌정된 문장〉, 캇츠의 『처녀의 의무 Maechden-Plicht』(미들부르흐 1618) 삽화

그림 4-8 "혼례 잠자리는 더럽혀져서는 안 되노라 Het Houw'licks bed zy onbesmet", 드 브뤼너(Johan de Brune), 『엠블레마타 Emblemata of zinne-werck』(암스테르담 1624)

고 있는 것을 볼 수 있다. 그리고 다른 한편으로 16세기경부터 평균 수준의 시민들이 근면, 성실, 검소, 절제, 점잖음 등을 실천하며 윤리와 도덕을 증진하려는 자체적 노력을 전개하기도 했다. 그 원인은 사회적·경제적 조건이 급격하게 변하면서 이제 절제되고 차별화된 예법이 필요하게 되었기 때문이다. 욕망과 욕구에 대한 사회의 감시 감독이 교회 측의 결혼 관련 정책에서만 이루어진 게 아니라 사회 전 분야에서 유효하게 된 셈이다. 이러한 맥락에서 순결과 정조라는 기독교적 덕목이 상업과 화폐 중심의 사회, 즉 질서를 추구하는 사회에 적합한 것으로 부상하였으며, 이와 함께 결혼이 경제적 시각에서도 매우 유리하게 기능하는 견고한 단위로 간주되기에 이르렀다.

신의와 충절

〈판 덴 케르크호펀 가족 초상〉에서는 고급 애완견이 두 마리나 등장한다. 한 마리는 부인의 무릎에 뛰어오르려 하고 다른 한 마리는 바닥에 앉은 아들의 품에 안겨 있다. 이 가운데 특히 부인 쪽의 강아지는 부부의 신의를 상징적으로 표현하는 듯 보인다. 알차티(Alciati)의 엠블렘에서도 나타나듯이 주인에게 뛰어오르는 강아지는 일반적으로 충절과 신의를 상징하기 때문이다[그림 4-9]. 하지만 굳이 뛰어오르는 모습이 아니더라도 개는 보편적으로 신의와 충절의 동

그림 4-9 드 포스(Maerten de Vos), 〈충절 *Fidelitas. Getrouwicheyt*〉, 드로잉, 안트베르펜, 플란틴-모레투스 박물관

물로 통한다. 무엇보다 리파의 『이코놀로지아』를 보면 주인이 죽어도 그 시신 곁을 떠나지 않는 개의 이야기가 인용되어 있는데, 가령 '신의(Fedelta)'나 '열린 마음(Lealta)' 등의 다양한 표제어들에서 개의 메타포가 설명되어 있다.

사랑과 애정

그러나 가족 하면 제일 먼저 떠오르는 개념은 사랑이다. 판 덴 케르크호펀가의 초상화에서는 부부와 가족의 사랑을 상징하는 모티프가 여럿 있는데, 우선 화면 정가운데서 막내아들이 내밀고 있는 복숭아를 꼽을 수 있다[그림 4-10]. 리파는 '진리(Verita)'와 '침묵(Silentio)'이라는 주

그림 4-10 메이튼스, 〈판 덴 케르크호펀 가족 초상〉, 세부 (막내아들이 들고 있는 복숭아와 뒤의 양귀비)

그림 4-11 메이튼스, 〈판 덴 케르크호펀 가족 초상〉, 세부 (부인 무릎 위의 도금양)

그림 4-12 메이튼스, 〈판 덴 케르크호펀 가족 초상〉, 세부 (그림 오른편 딸들의 장미)

제어 설명에서 복숭아가 사람의 심장과 비슷한 모습이라 마음을 상징한다고 언급한다. 아마도 이러한 맥락에서 복숭아가 애정, 결혼, 자손 번성 같은 개념과 연결된 것으로 보인다.

그래도 사랑과 가장 가깝게 연관되어 있는 모티프는 꽃이라 할 수 있다. 여기서 등장하는 꽃들은 도금양, 양귀비, 장미인데, 이들은 모두 결혼이나 애정과 관련된다. 부인의 무릎 위에 놓여 있는 도금양[그림 4-11]은 리파에 따르면 달콤하고 강한 사랑의 감정을 상징하며, 사랑과 아름다움의 여신 베누스(Venus)에 속하는 꽃이다.[06] 한편 막내아들 뒤로 언덕 가장자리에 솟아오른 양귀비[그림 4-10]는 리파의 '케레스(Ceres)'나 '여름(Estate)'에서는 자손번성을 암시하는 것으로 설명되고, '사랑의 심판(Giuditio over Iuditio d'Amore)'에서는 사랑을 의미하는 것으

06　Ripa: *Koets van Venus*(베누스의 마차); *Sospiri*(탄식); *Academia*(아카데미).

로 언급된다. 그리고 오른편의 딸들이 몰두하고 있는 장미[그림 4-12]는 잘 알려져 있듯이 대표적인 사랑의 상징이며,[07] 특히 초상화에서 딸아이가 들고 있는 경우 부부의 사랑을 의미하는 것으로 해석된다. 그 외에도 리파는 '향기(Odorato)'나 '우정(Amicitia)', '우미함(Gratia)' 등 여러 곳에서 장미도 베누스의 꽃이며 아름다운 색과 기분 좋은 향기를 내므로 유쾌함과 즐거움의 뜻을 갖고 있다고 전한다.[08]

지금까지 살펴본 사랑, 신의, 정조, 자손번성 같은 결혼과 가족의 덕목들은 17세기에 일반적인 현상으로 자리 잡은 핵가족 제도와 깊은 연관이 있는데, 〈판 덴 케르크호펀 가족 초상〉도 부부와 자식으로 구성된 핵가족을 보여 주고 있다.

현대적 개념의 가족은 15-16세기에 생기기 시작했으며 17세기에 꽃을 피웠다. 17세기에 이르러 대를 잇는 가문의 계승이 덜 중요해지고, 대신 부부를 중심으로 하는 가족 개념에 강세가 놓이게 된 것이다. 그 원인은 경제적·사회적 구조와 관습이 변하면서, 부부간 그리고 부모 자식 간의 관계가 강화되고 그 결과 핵가족, 즉 부부와 자녀 단위의 개념이 형성되었기 때문이다. 이 시기에 공공의 사회 단체나 기관이 세분화되면서 가족 내의 생활에도 전문화가 이루어졌을 것으로 추측되는데, 결과적으로 경제적 목적에 따라 구성되던 대가족의 전통적 의미가 사라지고 부모와 자녀의 두 세대로 구성된 핵가족으로 축소된 것으로 보인다.

07 Ripa: *Beatitudine a guisa d'Emblema* (상징으로 표현된 은총); *Erato* (사랑의 시) 등.
08 Ripa: *Odorato* (향기); *Koets van Venus* (베누스의 마차); *Sentimenti der Corpo* (육체의 감관); *Affabilita, Piacevolizze, Amabilita* (유쾌함, 즐거움); *Amicitia* (우정); *Gratia* (우미함).

핵가족의 발생은 또한 부분적으로 종교의 세속화를 통해 설명되기도 한다. 수도원과 독신제의 해체에 따라 가족이 기독교적 교육과 인격 형성이라는 본질적 과제를 맡게 되었다는 주장이다. 가정에서 성경을 읽고, 성경 해석을 배우고, 시편을 노래하고, 특히 주기도문을 외우는 일은 프로테스탄트 가족에게 매일의 예식이 되었다. 그래서 네덜란드의 시민계급은 제일 먼저 가정이라는 집단에서 칼뱅의 윤리적 가르침을 교육받게 되며, 예를 들어 근면, 규율, 인내, 분수를 지킴, 경건함 등의 덕목을 기르게 되었다. 그리고 핵가족을 중심으로 생활 문화가 전개되기 시작하면서, 가정은 사랑과 신뢰, 꼼꼼한 배려로 꾸려지는 공간으로 인식되기에 이르렀다. 바로 이러한 맥락에서 케르크호펀가의 초상화에 표현된 사랑과 신의 등의 가정적 덕목을 이해해 볼 수 있을 것이며, 이는 이 그림을 그린 화가나 주문자 모두 프로테스탄트였다는 사실로도 뒷받침된다.

가정에서의 성 위계질서

부부의 위계질서

〈판 덴 케르크호펀 가족 초상〉에서 부부는 나란히 앉아 있지만, 좀더 세심하게 짚어 보면 꼭 평등한 관계는 아니다. 가장으로서의 남편이 부인보다 조금 높은 곳에 위치하며 팔다리를 크게 벌리고 있어서 조신하게 앉아 있는 부인보다 위압감을 준다. 이처럼 남자는 적극적이고 커다란 몸동작을 취하고 여자는 부동적이고 얌전한 자세를 고수하기 때문에 생기는 대비 효과는 네덜란드의 부부와 가족 초상에서 일반

적으로 나타나는 특징이며, 가족 내에서 남편이 부인보다 높은 위치에 있다는 것을 표현하는 공식으로 통했다.

　　그러나 부부간의 위계질서는 17세기의 결혼과 가족 초상 전통에서 무엇보다 두 사람의 좌우 위치를 통해 가장 흔하게 표시되었다. 여자는 남자의 왼쪽에 서야 한다는 원칙인데, 이는 문장학(heraldry)에 근거하며, 궁극적으로 기독교 사상에 뿌리를 둔다. 오른쪽은 행복, 생명, 빛, 선함, 예수와 연계되고, 왼쪽은 불행, 죽음, 어둠, 악, 악마와 연결되는 전통이 그것이다. 캇츠 역시 좌우의 위계질서는 당연히 지켜야 할 원칙으로 보았다. 부인이 남편의 위에 혹은 오른편에 있는 것은 옳지 못하다는 언급에서 분명히 드러난다.

　　그러나 메이튼스의 작품에서 판 덴 케르크호펀 부부의 좌우 위치는 바뀌어 있다. 이에 대해서는 다시 캇츠의 표제지 판화를 근거로 의미를 유추해 볼 수 있다[그림 4-13]. 여기서 남녀의 관계가 사랑에 빠진 단계, 약혼 단계, 결혼한 단계의 세 시기로 묘사되어 있는데, 첫 번의 두 단계에서는 여자가 남자의 오른쪽에 그리고 마지막 결혼의 단계에서만 여자가 남자의 왼쪽에 위치한다. 그래서 남녀의 좌우가 바뀐 초상은 일반적으로 결혼하기 전의 약혼 시기를 재현한 것으로 해석되고 있다. 하

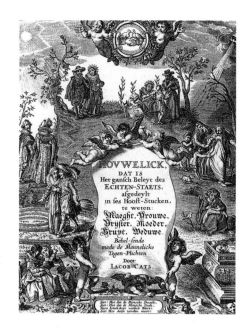

그림 4-13 캇츠, 『결혼 Hou-welick』(미들부르흐 1625)의 표제지

지만 본 초상화에서 판 덴 케르크호펀 부부는 이미 자식을 많이 거느린 커플이므로 약혼 상태를 표현하는 것으로 볼 수는 없고, 따라서 나머지 가능성인 사랑에 빠진 단계로 이해해 볼 수 있다. 그렇다면 판 덴 케르크호펀 부부는 두 사람의 위계질서보다는 오히려 부부간의 사랑을 더 중요시했고, 이러한 가치관이 초상화에 표현되었다고 하겠다. 17세기에 결혼 파트너의 선택에 있어 애정이나 사랑 같은 감정보다는 공유하는 정서나 존중심 그리고 사회적·물질적 조건이 더 중요시되었던 것을 감안하면, 메이튼스의 초상화에 부부의 돈독한 애정이 암암리에 표현되고 그 애정의 결과로 이렇게 번성하는 가족을 얻게 되었다는 뜻이 담겨 있는 것으로 보아도 무방할 것이다.

그럼에도, 앞서 보았듯이 남편이 부인보다는 위압적인 분위기를 띠므로 남녀의 위계질서가 완전히 부인되지는 않고 있다고 하겠다. 그 이유는 남성의 우위성이 당시 매우 뿌리 깊이 박혀 있는 사고였기 때문이다. 가톨릭과 개신교는 모두 주로 구약의 창세기를 근거로 여성에 대한 남성의 권위를 인정하였다. 그리고 아우구스티누스와 토마스 아퀴나스에 의해 기독교세계에 널리 알려진 사도 바울의 서한은 특히 가장 중요한 단서로 사용되었다. 에페소서 5장 22-24절이 바로 그 구절이다. "아내 된 사람들은 주님께 복종하듯 자기 남편에게 순종하십시오. 그리스도께서 당신의 몸인 교회의 구원자로서 그 교회의 머리가 되시는 것처럼 남편은 아내의 주인이 됩니다. 교회가 그리스도께 순종하는 것처럼 아내도 모든 일에 자기 남편에게 순종해야 합니다."[09]

09 교회는 남성의 권위를 정당화하기 위해 창세기 2장 21-23절, 즉 하나님이 아담의 갈빗대에서 여자를 창조했다는 구절을 내세웠고, 이브의 원죄에서의 역할에 기반을 두고 여성의 열등함을 주장하였다.

여성이 정신적, 육체적으로 약하므로 남성보다 열등하고 의존적인 존재라고 평가하던 고대 문헌을 토대로 16세기와 17세기의 문필가들은 조금 완화된 형태이긴 하지만 여전히 여성에 대한 남성의 우위성을 주장하였다. 예를 들어 에라스무스는 부인으로서 그리고 어머니로서의 삶을 여성의 가장 고귀한 임무로 보면서, 남자에 대해 순종하고 복종하는 것을 당대 여성의 가장 중요한 덕목으로 제시하였다(*Colloquia Familiaria*, 1518). 캇츠 또한 "남편은 나라의 법을 받들고 / 아내는 남편의 뜻을 받든다"고 말하였다. 일반적으로, 복종해야 할 의무를 지닌 아내를 교육하는 일이 남편의 권리이자 의무였으며, 가장인 아버지는 가족의 육체적·정신적 안녕을 책임지므로 경제적 문제를 포함하여 절대적인 결정권을 행사하는 권위를 누렸다.

이렇게 가족의 안녕을 책임지는 가족의 우두머리로서의 판 덴 케르크호펀의 역할이 가족 초상화에서는 다시 복숭아 모티프에 의해 암시될 수 있다. 막내아들이 아버지에게 내밀고 있는 이파리 달린 복숭아 모티프의 뜻을 리파의 도움을 얻어 해석해 볼 수 있는 것이다. 리파가 복숭아의 잎은 사람의 혀와 비슷하고 열매는 사람의 심장과 유사하므로 꼭지에 이파리가 달려 있는 복숭아는 혀와 심장, 즉 말과 마음의 합일을 상징하며, 이는 '진리'나 '침묵'의 속성을 표현한다고 설명하고 있다.[10] 이처럼 진리를 추구하고 침묵을 지키며 경솔한 말과 행동을 삼가는 것은 법률가로 활동했던 판 덴 케르크호펀에게는 가장 중요한 직업상의 덕목이었을 것이며, 본 가족 초상에서는 가장으로서의 역할과도 연관되어 있을 것이다. 모범적인 직업인으로서 그리고 훌륭한 가장으

10 Ripa: *Verita*(진실); *Silentio*(침묵).

로서의 판 덴 케르크호펜은 따라서 이상적인 덕스러운 인간상을 체현하고 있다고 할 수 있다. 바로 그에게 덕의 보상인 명성의 월계관을 천사 모습의 죽은 자식들이 가져오고 있다.

한편 판 덴 케르크호펜 부인도 남편의 이미지와 조화를 이루며 당시 특정 계층의 여성 이미지를 반영하고 있는 듯하다. 주로 어머니로서 그리고 가정주부로서의 역할이 부각되는 시민계급의 여성과 달리, 상류층에서는 다른 유형의 이상이 통용되었다. 귀족계급의 숙녀는 매우 세련된 사람들과 함께 고상하고 우아하게 대화를 나눌 수 있어야 했다. 쉽게 말해 고유한 인격과 생각을 갖추면서도 적당한 때에 말을 삼갈 줄도 알아야 하는 것이다. 이러한 여성 유형은 카스틸리오네의 『궁정인』에서, 그리고 그보다 먼저 후안 루이스 비베스의 책에서도 발견된다. 이렇듯 조신하면서도 현명한 상류층 여인의 이미지가 오라녀 가문을 위해 일하는 남편으로 인해 궁정 사교계에도 출입했었을 판 덴 케르크호펜 부인에게 의미를 지녔을 것이다.

아들과 딸의 구분

남녀의 위계 원칙은 부부에게만 국한되지 않고 자녀에게도 적용된다. 네덜란드의 가족 초상을 보면 일반적으로 아들은 아버지 가까이 위치하고, 또 아버지가 아들의 어깨에 손을 올려놓고 있어 가문의 계승이 아버지에서 아들에게로 이어짐이 강조된다. 메이튼스의 초상화에서 이러한 특징은 그리 두드러지지 않지만, 오른쪽의 맏아들이 어색할 정도의 비례로 우뚝 서 있는 모습은 의미심장해 보인다. 무엇보다 그의 포즈는 유명한 판 데이크의 〈사냥 중의 찰스 1세〉[그림 4-14]와 유사하다. 팔을 허리춤에 올린 위풍당당한 자세와 권위의 상징인 지팡이

모티프가 맏아들을 통치자의 이미지로 연결하고, 이로써 가문의 지도자요 미래의 주인으로 재현하고 있다고 하겠다.

자녀들 사이에서도 역시 성 역할은 엄격히 구분되었다. 17세기 네덜란드에는 이미 뛰어난 교육 체계와 학교가 마련되어 있었지만, 어린이 교육은 성에 따라 다르게 진행되었다. 남자아이들은 학교 교육이 끝나면 공식적인 직업적 삶의 활동 영역이 열리게 되는 반면, 여자아이들은 원칙적으로 가정적인 삶, 가정주부로서의 역할, 아내와 엄마로서의 역할을 제대로 수행하기 위한 교육을 받았다.

그림 4-14 판 데이크, 〈사냥 중의 찰스 1세 *Charles I, King of England at the Hunt*〉, 약 1635, 266×207 cm, 파리, 루브르 박물관

그리고 특별히 부유하고 명망 있는 가문에서는 교양을 갖춘 사교계 여인으로서의 집의 여주인 역할에도 큰 비중을 두고 교육이 이루어졌다.

이와 같은 딸들의 교육 이상은 판 덴 케르크호펀가의 초상화에서 다시 꽃 모티프를 통해 표현되고 있다. 오른편의 두 어린 딸 가운데 한 명은 장미꽃을 따고 다른 한 명은 그것으로 화관을 짜고 있는데[그림 4-12], 장미는 앞서 언급했듯이 사랑과 여성의 아름다움을 상징한다. 그리고 짧은 수명 때문에 무상함을 가리키기도 한다.[11] 그래서 어린이 초상에 등장하는 장미는 종종 시간을 허비하지 말고 잘 활용해서 덕을 갖춘 어른으로 성장하라는 호소일 수도 있다. 좀 더 구체적으로, 덤불에서 장미를 따는 행위는 유혹과 시험이 가득 찬 인생에서 '악이 아니

11 Ripa: *Vita Breve*(짧은 인생); *Piacere*(즐거움); *Bellezza Feminile*(여인의 아름다움); *Volutta*(빨리 지나가는 욕망).

라 선을 택하도록' 하는 경고로 읽을 수 있다. 그러므로 본 초상화에는 사악함이 지배하는 세상에서 올바른 덕의 길을 선택하고 시간을 잘 활용해서 덕을 갖춘 성인으로 성장하는 딸의 이상상이 그려져 있다고 하겠다. 장미 화관은 바로 그렇게 아름답고 향기로운 덕이 완벽하다는 사실을 상징적으로 의미한다.[12] 화관은 그 외에도 순결, 우아함과 예절 바름, 즐거움과 쾌활함 등[13]을 표현하기도 하는데, 이러한 덕목들은 판 덴 케르크호펀가의 소녀들에게 적합한 것이고 또한 그들이 추구하고 성취해야 하는 이상인 셈이다.

자녀 교육

〈판 덴 케르크호펀 가족 초상〉에서 두 부부는 위엄 있게 앉아 있는 자세로 등장한다. 이는 가족 초상에서는 흔히 볼 수 있는 것으로, 군주나 귀족의 도상 전통에 속하며 따라서 여기서는 부부의 품위나 권위를 나타내는 모티프라 하겠다. 이를 통해 두 부부의 품격이 표현되었을 수도 있고, 자식에 대한 부모의 권위가 언급되었을 수도 있다.

부모의 권위는 그러나 단순히 자녀들에게 군림하는 것이기보다는 보살피고 교육하기 위한 것으로 이해하는 것이 옳다. 판 덴 케르크호펀가의 초상화에서 여러 조형 요소들이 이를 반영하고 있는 듯하다. 우선 16-18세기에 어린이는 어른의 보호와 존중을 받아야 하는 순진무구한 존재로 파악되었는데, 이는 화면의 배경을 이루는 자연을 통해

12 Ripa: *Inclinatione* (이끌림); *Lode* (찬양); *Venusta* (좋은 느낌).
13 Ripa: *Affabilita, Piacevolizze, Amabilita* (기분 좋음); *Allegrezza* (쾌활함); *Maggio* (5월).

암시된다. 고전적인 전원 풍경이 조화와 무죄의 땅을 가리키며 특히 어린이 초상에서 어린이의 순진무구함을 상징하기 때문이다. 그리고 이러한 종류의 초상화에 늘 함께 등장하며 〈판 덴 케르크호펀 가족 초상〉에도 포함된 화관 역시 어린이의 무죄를 가리키고, 꽃은 그것이 매우 깨지기 쉽고 늘 악의 유혹에 노출되어 있음을 의미한다. 네덜란드의 전원시에서는 같은 맥락에서 시골에서의 은둔 생활을 순진무구한 삶으로 찬양하고 그 교육적 가능성을 강조함을 볼 수 있다.

그러므로 목가적 자연을 초상화의 배경으로 택한 판 덴 케르크호펀 부부는 천진한 자녀의 양육과 교육에 대한 책임을 분명히 의식하고 있다고 할 수 있는데, 이러한 그들의 자세는 그 외의 다른 모티프들에 의해서도 지지된다. 우선 온 가족의 뒤에 우뚝 서 있는 나무는 어린이의 양육을 상징한다. 리파의 '교육(Educatione)'을 보면, 나무가 곧게 자라는 것은 젊은이가 옳은 교육을 받는 것을 의미하기 때문이다. 리파는 이렇듯 어린이를 식물에 비유하고, 어린이 양육이 식물의 재배와 같다고 하였다.[14] 이와 유사하게 캇츠도 어머니 자궁 속의 아기를 최초의 땅으로 비유하고, 그 가꿔지지 않은 땅에 열매가 맺힐 수 있도록 잘 가꾸고 잡초를 제거해 주어야 한다고 말하면서 어머니의 임무가 단순히 아이를 낳는 데 그치지 않고 적어도 7살까지 자신의 책임 아래 양육해야 함을 주장하였다.

경작의 메타포는 과일과도 연결된다. 어린이의 가장 전형적인 상징인 과일은 단순히 성공적인 결혼의 산물임을 넘어서 가꾸고 재배를 해야 열매를 얻을 수 있다는 이유에서 훌륭한 양육의 필요성이라는 의미

14 Ripa: *Educatione*(교육).

도 전달하기 때문이다.[15] 자식을 낳는 일과 교육시키는 일의 밀접한 관계는 예를 들어 토마스 아퀴나스에 의해 언급되었는데, 그에 따르면 자손이란 단순히 자식을 낳는 것만을 의미하는 게 아니라 기르는 것도 포함한다. 이 견해는 16-17세기의 네덜란드에서도 여전히 통용되었다. 〈판 덴 케르크호펀 가족 초상〉에서는 과일 가운데 앞서 보았듯이 포도와 복숭아가 등장하고 있으며, 특히 포도는 어린이 양육과 관련하여 직접적으로 거론되는 열매이다. 예를 들어 17세기의 시에서 과일나무를 재배하는 정원사의 가위가 어린이의 성공적인 양육에 필요한 도구로 비유되면서 포도원에서 훌륭한 포도송이가 열리기 위해서는 가지치기가 필요하듯이 부모는 그 필수불가결의 의무를 게을리하지 않아야 성스러운 덕의 포도 열매를 얻을 수 있다고 노래되었다. 이 메타포는 지속적으로 애용되어, 가령 17세기 후반부의 어린이 초상화에서도 풍성한 과일 바구니와 진주 장식이 강조되었다[그림 4-15].[16]

식물 외에 동물도 판 덴 케르크호펀가의 초상화에서 교육의 상징으로 사용되었다. 먼저 화면 가운데 어린 아들의 품에 얌전히 안겨 있는 강아지는 보통 우정을 상징하며[17] 일반적으로 어린이 초상화에서 충실한 놀이 친구의 역할을 한다. 그러나 무엇보다 양육의 의미를 전달할 수 있는데, 예컨대 캇츠의 삽화에서 강아지 길들이기 모티프가 어린아이의 배우려는 의욕을 상징하는 것을 발견할 수 있다. 또한 17세기 교육 이론에서 큰 권위를 누렸던 플루타르쿠스의 『교육론De libris educandis』에서는 지속적인 실습(Exercitatio)에 관해 설명하는 대목에서

15 이 메타포에서 잘 익은 열매의 궁극적 근원은 씨앗이고, 씨앗은 훌륭한 자식을 생산하는 남자의 정자를 의미하며, 상하기 쉬운 식물과 열매에 대한 보살핌은 양육과 교육을 상징한다.
16 이 교육 메타포는 플루타르쿠스에 그리고 궁극적으로 아리스토텔레스에 기반을 둔다.
17 Ripa: *Giustitia Retta*(올바른 정의); *Persuasione*(설득).

그림 4-15 마스(Nicolaes Maes), 〈소녀와 가니메드로 분한 남동생 *A Girl with her Brother as Ganymed*〉, 1672-1673, 뉴욕, 오토 나우만

두 마리의 개 훈련 이야기가 인용된다. 그 메타포의 뜻은 성인의 행동 패턴이 어렸을 때 지속적으로 실습했던 특정 원칙의 훈련에 의해 전적으로 영향받는다는 것이다. 그래서 17세기 회화에서 길들여진 강아지는 일반적으로 훌륭한 양육을 받았음을 암시한다. 따라서 팔로 감싸고 있는 강아지 못지않게 얌전한 자태의 어린 아들은 판 덴 케르크호펀가의 뛰어난 양육을 비유적으로 표현한다고 하겠다.

또한 흑인이 지키고 서 있는 말도 자녀의 교육과 연관될 수 있다. 말은 타기 위해서는 우선 길들여야 하는 동물이라는 사실 때문에 일반적으로 군주의 통치 능력과 인간적 격정의 통제를 상징하는 데 사용되었다. 이 메타포를 어린이 교육과 연결시킨 해석은 가령 구약의 외경인 집회서(Ecclesiasticus) 30장 8절에서 찾아볼 수 있다. "길들이지 않은 말은 사나워지고 / 제멋대로 자란 자식은 방자해진다." 그리고 플루타르쿠스는 『모랄리아*Moralia*』에서 아리스토텔레스를 근거로 들며, 훈련을 통해 얻어진 어린이의 습관이 타고난 기질과 무관하게 그 아이의 행동방식을 결정짓는다고 주장하는 가운데 말을 포함한 여러 동물을 언급하였다. 16-17세기의 네덜란드에서도 길들여지지 않은 말의 메타포는 자주 사용되었다. 어린이는 선천적으로 타락하는 속성을 갖고 있으며, 오로지 어린 나이부터 종교적, 윤리

적으로 집중적인 훈련을 받아야만 그것을 극복하고 통제할 수 있다는 맥락에서, 주인이 탈 수 있도록 길들여지고 얌전해져야 하는 말을 교육의 필요성을 상징하는 것으로 비유한 것이다. 그래서 네덜란드 초상화에서 고삐가 잡힌 얌전한 말은 그 고삐를 쥐고 있는 소년이 훌륭한 교육을 받았음을 암시한다. 메이튼스의 초상화에서는 말고삐를 잡고 있는 인물이 하인이며 가족의 뒤 아래쪽에 배경처럼 위치하고 있으므로 판 덴 케르크호펀 형제 모두의 훌륭한 교육을 상징하는 듯하다.

　판 덴 케르크호펀가의 초상화에 표현된 아이 양육에 대한 부모의 의무는 다음과 같은 당시의 가치관을 반영할 것이다. 어린이가 세상에 태어날 때는 백지 상태이며 교육이 인격을 결정하므로 아이의 부족하거나 지나친 점은 바로 부모에게로 그 탓이 돌아간다는 주장이다. 캇츠도 자녀의 양육이라는 무거운 책임감에 대해 여러 번 언급하는데, 성행위 시와 임신 중에, 다시 말해 이미 출생 이전에 아이의 양육이 시작된다고 설명한다. 캇츠는 물론 아이의 고유한 성격을 인정하기는 하지만, 그의 책 전체에서 아이의 행동 패턴은 조정될 수 있다는 양육의 절대성에 대한 강한 신념이 드러난다. 그 외의 칼뱅주의자들이나 가톨릭 윤리주의자들도 자녀에 대한 부모의 본보기 기능을 지적하면서, 부모는 자식의 교육에 대해 신 앞에 책임져야 한다고 설파하였다. 그리고 체벌을 가하기보다는 인내심으로 아이들이 이성을 기르고 삶의 가치가 있는 인간으로 자라도록 해야 한다고 강조했다. 그 밖에도 당시의 교육 이론에서는 주로 네 가지 측면이 다루어졌는데, 가치와 규범을 익히게 하고, 지력을 닦아 기르고, 바른 행실을 가르치고, 아이의 육체적 건강을 돌보는 일이 그것이다. 그 과정에서 육체적이거나 지적인 부분을 공급해 주는 것 외에도, 종교적·윤리적 교육의 의무가 중요한

의미를 갖게 되었다. 이러한 일반적 책임은 특히 아이가 7세 미만일 때는 어머니의 몫이었고 그래서 가족 초상화에서 어린아이들은 대개 어머니와 가깝게 배치된다. 〈판 덴 케르크호펀 가족 초상〉에서도 나중에 첨가된 막내아들과 함께 어머니 곁에 재현된 가장 어린 두 아들은 앞서 보았듯이 모두 당시 7살보다 어린 나이였다.

다른 한편 아버지의 양육 책임도 또한 강조되었다. 아이가 좀 자라면 아버지가 특히 아들의 교육을 담당하고, 어머니는 딸을 맡았다. 판 덴 케르크호펀 가족과 연관시켜 생각할 수 있는 좋은 예는 캇츠의 책에서 찾아볼 수 있다. 이상적인 부모의 교육으로서 캇츠는 빌렘 1세의 자문비서였던 크리스티안 하위헌스(Christiaan Huygens)를 예로 들고 있는데, 하위헌스는 그의 두 아들에게 어렸을 때부터 언어와 자연과학, 예술 등의 종합적인 교육을 시킨 것으로 유명하다. 그가 체벌을 사용하지 않고 대신 놀이와 배움을 결합시키는 교육학적 원리를 실천하면서, 선별된 가정교사와 함께 아들의 정신적 발전을 함께 지켜 나가는 동안, 부인은 딸들의 교육을 도맡았다고 전해진다. 딸들에게는 주로 결혼과 어머니의 역할에 필요한 자질들이 교육되었고, 후에 사교계에서 활동하게 될 것을 고려하여 어머니로부터 프랑스어도 배웠다고 알려져 있다.

사회적 신분의식

〈판 덴 케르크호펀 가족 초상〉에는 지금까지 살펴본 것처럼 여러 가족 이념이 표현된 점 외에도 부부의 사회적 지위에 대한 자부심을

과시하려는 의도가 관찰된다.

우선 그림의 위쪽 틀 가운데에 두 부부의 문장, 즉 판 덴 케르크호펀 가문과 그 부인의 가문인 드 용어 가문의 문장이 서로 겹쳐져 조각되어 있음을 볼 수 있다. 이는 판 덴 케르크호펀 가족의 귀족적인 고귀함을 나타내려는 것이다. 당시 네덜란드 초상화에서 이렇듯 신분 상승에 대한 욕구와 이미 성취된 사회적 지위에 대한 자부심 때문에 가문의 문장이 첨가되는 일은 드물지 않은 현상이다.

〈판 덴 케르크호펀 가족 초상〉에서는 작품의 규모에서도 가족의 자부심이 드러난다. 인물들이 실제 크기는 아니지만 전신상의 비교적 큰 크기로 재현되어 품위를 자아낸다. 대규모의 초상은 친밀감을 주는 소형 초상화와 달리, 재현된 인물과 관객과의 거리감을 형성하고 인물이 관객을 내려다보면서 당당한 품위를 내세운다. 이는 17세기 네덜란드에서 실물 크기의 전신상이 매우 희귀하고, 헤이그 궁정의 주변 인물이나 지방귀족들 또는 도시의 명문귀족들만이 전신상을 제작도록 한 것을 생각하면 역시 판 덴 케르크호펀 가족의 높은 사회적 지위를 암암리에 전달하려는 의도로 볼 수 있겠다.

판 덴 케르크호펀 가족의 구성원들은 더욱이 모두 매끈하고 고급스러운 옷감과 날씬한 허리선을 강조한 최신 유행의 드레스, 그리고 마찬가지로 당시 유행하던 헤어스타일과 구두로 치장하고 있다. 이렇듯 패션에 민감한 성향은 보통 부와 사치를 나타내면서 부모의 사회적 지위에 대한 의식을 드러내는 관례의 하나였다. 또한 편하게 늘어뜨린 옷 주름은 상상으로 그린 폭넓은 주름의 소매와 함께 그림에서 더욱 풍요로운 느낌을 자아내는데, 초시간적이고 영구한 효과를 야기하므로 궁극적으로 고귀함의 개념과 연결된다.

16-17세기의 네덜란드 초상화에서는 그 밖에도 인물의 제스처나 얼굴 표정을 통해 훌륭한 인격이 표현되기도 했다. 일반적으로 좀 조신한 모습과 잘 절제되고 진지한 얼굴 표정이 선호되었으며, 미소나 웃음은 지극히 찾아보기 어렵다. 그 이유는 예수가 한 번도 웃지 않았다는 성경의 기록을 토대로 기독교에서 웃음이 어리석음과 관련되는 것으로 생각되었기 때문이다.[18] 메이튼스도 판 덴 케르크호펀가의 초상화에서 이 규범을 지키고 있다. 등장인물들이 어린이까지도 모두 부드럽고 차분한 얼굴 표정으로 고급사회의 우아한 예절 규범을 보여 주고 있는 모습이다.

상류층임을 상징적으로 보여 주는 특징 가운데 하나가 하인과 말이다. 판 덴 케르크호펀가의 초상화에서는 하인이 말고삐를 쥐고 언덕 뒤에서 등장하고 있다. 앞서 어린이 교육과 관련하여 언급되었던 말 모티프는 특히 고급 옷을 입은 인물과 등장할 때 높은 사회적 신분을 나타낸다. 이와 함께 흑인 하인도 17세기에 사회적 지위를 드러내는 요소로 통용되었다. 작은 무어(moor)인이라 불렸던 흑인 하인은 당시 초상화에서 등장인물이 서인도회사와 연계되어 있다는 특정 사실을 암시하거나, 집에 하인을 두고 있다는 사실을 표현하기 위해, 또는 실제로 하인은 두지 않았어도 사회적 지위를 나타내기 위해 포함되었다. 케르크호펀 가족이 서인도회사와 연관되었다는 기록은 없으므로 여기서는 사회적 지위를 표현하려는 의도로 추측된다. 여기서처럼 주인의 말을 지키고 있는 모습은 여러 유럽 지역의 초상화에서 등장하는 흔한 유형의 하나이며, 네덜란드에서는 특히 〈판 덴 케르크호

18　이 전통은 기독교 초기부터 내려오면서 칼뱅파나 예수교단 모두에서 통용되었다.

편 가족 초상〉이 제작된 시기인 1650년부터 1750년까지의 기간에 대중적으로 통용되었다. 그리고 초상에서의 흑인 하인은 15세기부터 이탈리아에서 재현되기 시작했는데, 일반적으로 주인과는 급이 다른 존재로 재현되었다. 예컨대 주인을 올려다보거나 무릎을 꿇은 자세로 등장하면서 주인공을 더욱 위엄 있고 위대하게 보이게 하였다.[19] 메이튼스의 작품에서는 언덕 너머 아래에 서 있어서 자연스럽게 판 덴 케르크호펀 가족보다 낮은 위치에 있게 됨으로써 가족의 위상을 높이고 있다.

그러나 무엇보다 판 덴 케르크호펀의 사회적 신분의식을 잘 드러내고 있는 요소는 그림의 무대를 이루는 자연 풍경이라 할 수 있다. 여기서의 풍경은 분명 네덜란드의 실제 자연이 아니라 상상으로 고안된 것으로서, 앞서도 언급했듯이 목가적이고 전원적인 특징을 지닌다. 메이튼스는 특히 이와 같은 이상적인 자연 풍경을 무대로 한 그룹초상에서 뛰어난 재능을 보였다. 그것은 그의 상류층 고객이 선호하는 것이기도 했다. 부분적으로 개방된 배경, 부드럽게 흘러내리는 옷감 주름, 멀리 아련히 보이는 이탈리아식 성채 등이 자아내는 그림 분위기는 사회적 신분의식에 부응하는 요소들이었다.[20]

세련되고 우아한 양식의 전원 풍경화는 네덜란드에서 궁정이나 귀족, 고급 중산층 등 경제적·사회적 엘리트와 지식인들의 취향에 속하

19 흑인 소년은 15세기부터 이탈리아에서 하인으로 등장하기 시작하며 그 후 플랑드르, 영국, 네덜란드 등의 유럽 국가로 확산되었고 초상화에서도 표현되기 시작하였다.

20 이렇게 가족 초상에 나타난 사회적 신분 추구는 물론 17세기 전체에 걸쳐 나타나지만 가장 집중적으로 나타나는 시기는 특히 1625-1630년이다. 네덜란드 전원 초상화의 주인공 대부분은 도시의 상류층 부르주아였다. 귀족계급에 대한 선망을 가진 네덜란드 시민계급에게 시골은 단순히 경제적 투자의 대상임을 넘어서 대지 소유계급의 사회적 신분의 획득을 의미하기도 했고, 그래서 몰락한 귀족에게서 칭호가 딸린 대지를 구입함으로써 귀족의 봉인과 칭호를 얻는 일은 사회적 지위의 성취 과정에서 결정적인 단계를 이룬다.

는 것이었고 그들을 위해 제작되었다. 그 이유는 그 발생 시기까지 거슬러 올라간다. 고대부터 전원 문학은 귀족을 위해 제작되었고 궁정을 배경으로 했다. 르네상스 시대에도 전원 연극은 주로 궁정에서 그리고 될 수 있는 대로 화려하게 상연되었다. 17세기 프랑스에서 전원 문학은 파리나 지방귀족 등 고상하고 세련된 사람들 사이에 주도적인 문학 장르로 자리를 잡았다. 따라서 전원 양식은 궁정의 문학과 연극 전통을 의미했을 뿐 아니라 대대로 내려오는 영지를 소유한 유럽 엘리트의 삶과 문화, 즉 고요하고 평정한 관상적 삶, 어려움과 걱정으로부터의 자유, 즐거움과 여유가 있는 편안함을 의미했다. 네덜란드에서도 역시 선택받은 고상한 사회계층이 대상이었는데, 가장 중요한 후원자는 당시 총독이었던 프레데릭 헨드릭과 그의 부인 아말리아 판 솔름스, 즉 판 덴 케르크호펀의 고용주였다. 프레데릭 헨드릭은 왕조에 걸맞은 궁정을 헤이그에 만들고자 무한히 노력한 인물이며, 아말리아도 궁정 생활 경험을 바탕으로 그의 궁정적 야망을 지혜롭게 뒷받침했다고 알려져 있다. 그 외에도 헤이그는 네덜란드의 외교와 행정의 중심도시로서, 프레데릭 헨드릭이 총독으로 재임하는 동안, 특히 1650년 이후 정부 관리, 전문 직업인, 그리고 명문가들이 궁정을 중심으로 독자적인 엘리트 집단을 형성하면서 그들만의 문화 양식을 이루어 나갔고 이러한 야망과 욕구가 전원 회화의 후원으로 나타나기도 하였다. 판 덴 케르크호펀 가족은 이러한 헤이그의 엘리트 사회의 일원이었으며, 메이튼스는 그들의 후원을 받으며 그들의 이상을 조형적으로 표현하던 화가였다.

17세기 네덜란드의 가족 초상화 읽기

얀 메이튼스의 〈판 덴 케르크호펀 가족 초상〉은 지금까지 살펴보았듯이 다양한 조형 수단을 동원하여 17세기 네덜란드 엘리트의 가족 이상과 의식을 전달하고 있다. 사랑, 신의, 정조, 그리고 자손번성이라는 결혼과 부부의 이념, 부부와 아들딸 사이의 성의 위계질서, 자식에 대한 부모의 양육 의무, 그리고 판 덴 케르크호펀 가족의 사회적 지위에 대한 자부심 등이 화가의 정교한 장치를 통해 때로는 상징적으로 또 때로는 시각적으로 그러나 분명 의도적으로 그림 속에 담겨 있다고 하겠다.

이렇듯 복합적으로 화면 안에 얽혀 있는 이념들을 읽어 내는 과정에서 두드러지게 눈에 띄는 사실 가운데 하나는 시각적 의사소통의 메커니즘이 메이튼스의 초상화에 대한 연구들에서처럼 단선적이 아니라는 점이다. 예를 들어 포도 모티프는 단 한 가지 상징의미만을 가리키기보다는 여성의 다산성, 순결, 신의, 자녀 등 다양한 개념들을 동시에 표현할 수 있다. 그리고 다각도로 전달되는 이념들은 당대에 추구되던 가족의 이상적 체계에서 서로 섬세하고 유기적인 개념 관계를 형성하고 있던 것들이기도 했다.

이와 같은 관찰이 가능했던 것은 우선 연구 대상을 상징적 모티프들의 문헌 해석에만 국한시키지 않고 인물의 자세나 배치 등 조형적 요소들도 포함시켜 작품에 좀 더 균형 있게 접근한 덕분이다. 또 상징 해석에 있어서도 지금까지처럼 네덜란드 장르화 연구에서 일반적으로 통용되는 엠블렘에만 의존하기보다는 당시 좀 더 보편적인 권위를 누리던 리파 등의 문헌을 체계적으로 살펴본 결과이기도 하다. 17세기

네덜란드의 가족 초상화에 표현되는 가족 관련 이념들이 당대의 지적 세계에서 어떻게 전개되고 수용되었으며 사회사적으로는 어떤 의의를 지니는지에 대해 좀 더 구체적으로 다룰 수 있다면 가족 초상화의 이해가 보다 풍요로워질 것으로 기대된다.

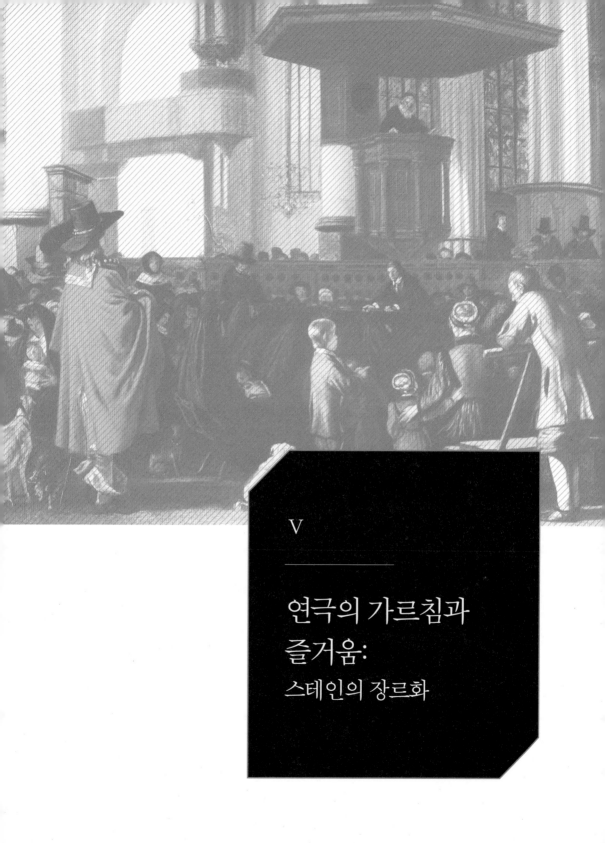

V

연극의 가르침과
즐거움:
스테인의 장르화

회화와 연극

17세기 네덜란드의 시민 미술을 대표하는 작가들 가운데 얀 스테인 (Jan Steen, 1626?-1679)은 독특한 작품세계를 구축해 놓은 화가로 사랑받는다. 스테인은 30여 년이란 긴 세월을 작가로 활동하면서 역사화와 장르화를 포함하여 약 350여 점의 그림을 그렸다. 그러므로 당시 네덜란드 미술계의 일반적 경향과 달리 특정 장르만을 전문 영역으로 삼지 않았다고 할 수 있고, 이 점에서 흔히 렘브란트와 비교된다. 그러나 일반적으로는 그의 장르화에 주로 세간의 관심이 집중되어 있고, 또 이 분야에서 그의 고유함이 빛을 발한다고 하겠다. 이와 같은 스테인의 장르화를 얘기할 때 빠지지 않고 언급되는 특징 중 하나가 연극적 특성이다.[01]

01 얀 스테인과 연극의 관계에 관하여는 1721년에 처음으로 Arnold Houbraken에 의해 집필된 스테인 전기에서 이미 거론되었다. Houbraken은 스테인의 일생 자체를 일종의 코미디 개념으로 서술하고, 아울러 스테인이 제스처나 얼굴 표정의 묘사를 통해 인물의 감정을 때로 과장될 만큼 분명하게 표현한다는 데서 연극적 특성을 찾았다. 1930년대부터 시작된 본격적인 스테인 연구에서는 전반적으로 작품과 연극 사이의 단순한 유사성을 지적하는 데 그쳤다(van Gils, 1935, 1937, 1942; Heppner, 1939-1940; Gudlaugsson, 1938, 1945; Kirschenbaum, 1977). 특히 Gudlaugsson은 스테인의 작품에서 반복적으로 등장하는 인물 유형을 연극의 배역, 특히 이탈리아 유랑극단인 코메디아 델라르테(Commedia dell'arte)에 등장하는 고정 인물에서 빌려 온 것으로 논한다. 그러나 그가 살펴보고 있는 스테인의 작품이 1660-1670년대에 제작된 데 반해 네덜란드에서 코메디아 델라르테가 실제로 상연되기 시작한 해는 훨씬 뒤이므로 좀 더 구체적이고 정확한 전달 경로의 확인이 요구된다. 반면 Kirschenbaum은 스테인의 역사화와 당대 전문 연극의 주제들을 비교 연구하였다. 스테인이 당대 연극의 표현방식을 어떻게 그림 창안에 적용했는가에 관한 좀 더 구조적인 접근은 1990년대에 이르러 시도되기 시작하였다. Chapman(1990/1991, 1995, 1996)은 특히 스테인이 자신의 그림에 계속 직접 등장하면서 배우로서 연기를 하고 있는 사실에 관해 논의했고, Westermann(1996, 1997)은 스테인 회화의 코믹 형식을 논하는 과정에서 연극적 요소에 관하여

스테인이 영감을 얻을 수 있었던 당대의 연극으로는 세 가지를 생각해 볼 수 있다. 수사가(修辭家)협회(rederijkerskamer, rhetoricianschamber)의 아마추어 연극, 암스테르담 극장에서 상업적으로 공연되던 전문 연극,[02] 그리고 판화 같은 이미지나 희곡 텍스트를 통해 간접적으로 접했을 코메디아 델라르테(Commedia dell'arte)가 그것이다.[03] 이 글에서는 이러한 연극들의 내용이나 형식이 스테인의 장르화에 어떻게 반영되어 있는지 다루어 보고자 한다. 어떠한 연극적 요소가 어떤 방식으로 그림에 수용되고 변형되었는가를 분석하기 위해, 수사가협회 장면들, 자화상, 의사 왕진 도상, 그리고 가정적 덕목을 다루는 그림들을 차례로 살펴보도록 하겠다.

스테인과 수사가협회

17세기 중반경까지 네덜란드에서의 연극 공연은 주로 장터(kermis, jaarmarkt)에서 수사가협회나 유랑극단에 의해 이루어졌다. 특히 가장 오래된 역사를 지닌 수사가협회의 연극은 중세의 신비극을 대신하여 등장하여, 15세기 말부터 문학과 연극 활동에서 중심 역할을 독차지했고 16세기에 전성기를 맞았다. 그러나 17세기 중반경 설립되기 시작하던 전문적인 상설 극장에 주도권을 넘겨줌으로써 쇠퇴의 길을 걷게 되

간접적으로 언급하였다.

02 네덜란드의 전문 연극은 스테인의 장르화보다는 주로 역사화와 연계된다.

03 Commedia dell'arte는 이탈리아에서 탄생하였으나 유랑극단으로 무리를 지어 여러 국가를 옮겨 다니며 공연을 함으로써 국제적으로 알려지게 되었는데, 네덜란드에서는 1682년에 파리의 이탈리아 희극 단원(Comédiens italiens)이 프랑스어로 초연을 하게 됨으로써 비로소 알려지게 되었다.

는데, 그럼에도 18세기까지 지속적인 활동을 펼쳤다.

수사가협회의 특징 중 하나는 미술가와 밀접한 교류를 유지하였다는 점이다. 화가들이 예부터 수사가협회 회원으로 적극적인 활동을 하기도 했고, 협회의 문장을 디자인하거나 연극무대를 고안하고 설치하는 일 따위를 맡아 함으로써 간접적으로 참여하기도 하였다. 반대로 수사가협회로부터 그림의 내용과 관련하여 조언을 얻을 수 있었는데, 스테인은 그 대표적인 경우에 해당한다.

스테인이 수사가협회 회원으로 가입했다는 문서기록은 남아 있지 않다. 그러나 주변 정황으로 보아 그가 그들의 활동을 가까이서 관찰할 수 있었을 것은 분명하다. 그의 삼촌이 그의 고향 레이든에서 수사가협회의 정식 회원으로서 어릿광대 역할을 맡고 있었을 뿐 아니라,

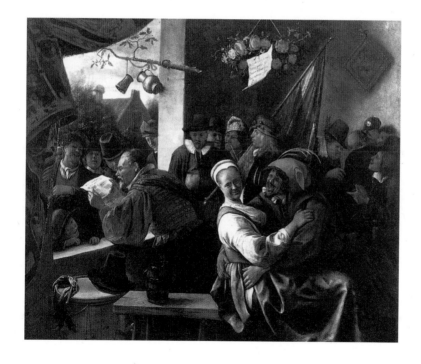

그림 5-1 스테인(Jan Steen), 〈수사가들〉, 1665-1668, 브뤼셀, 벨기에 왕립미술관

바로 그 삼촌이 유산으로 남긴 장서가 부친을 거쳐 스테인에게 상속된 것으로 추측되기 때문이다. 스테인과 수사가협회의 관계는 문헌보다는 오히려 그림에서 좀 더 구체적으로 드러난다. 수사가들을 소재로 한 여러 점의 그림이 남아 있는 것이다.

현재 브뤼셀에 소장되어 있는 〈수사가들〉[그림 5-1]은 협회실에 모여서 퍼포먼스를 하고 있는 수사가들의 전형적인 모습을 보여 주는 작품이다. 커튼이 젖혀진 창밖으로 종이에 씌어 있는 시를 낭송하고 있는 인물, 그 뒤에서 진지한 분위기로 쳐다보고 있는 인물, 오른쪽으로 기를 들고 있는 기수, 그리고 전경에서 소녀를 껴안으며 크게 웃는 젊은이 등 많은 사람이 화면을 가득 메우고 있는데, 이들은 모두 수사가협회의 대표 구성원이다.

수사가협회는 이 그림에서처럼 협회실(chamber)을 단위로 조직되었으며 도시의 수공업자나 상인 등 소시민으로 구성되었다. 길드와 비슷한 조직 구조를 지녔던 수사가협회에서 행정적 운영은 회장(hoofdman)과 임원들(dekens)이 맡은 임무였으며, 실제적인 문학 활동은 대행인(factor)이라 불리던 협회의 대표 시인이 주도적으로 꾸려 나갔다. 대행인은 규칙적인 연봉과 갖가지 혜택을 누리는 대가로 다양한 행사를 책임지고 이끌었는데, 특별 행사가 있을 때마다 시를 짓고, 회원에게 시문학과 연기에 관해 가르치고, 공연이나 축제 행사를 직접 조직하고 시행하는 일을 도맡았다.

스테인의 그림에서는 화면 한가운데에 모자를 쓰고 진지하게 서 있는 인물이 대행인으로 추측된다. 창밖의 대중에게 시를 읽어 주는 시인은 수사가협회의 본질적 요소인 시문학과 시 낭송을 의인화한 것으로 이해할 수 있다. 뒤쪽 오른편의 기수는 대행인의 감독 아래 진행되

는 각종 대외적 행사, 가령 시가행진이나 경연대회 등에서 협회의 이미지를 각인시키는 중요한 임무를 담당했던 구성원이다.[04] 전경에서 두드러지게 천박한 행동을 하고 있는 인물은 수사가협회의 감초라 할 수 있는 어릿광대(nar, fool)이다. 독특한 형태의 깃털 달린 모자와 우스 꽝스러운 복장을 통해 항상 쉽게 알아볼 수 있다. 모든 수사가협회는 각기 고정된 어릿광대 인물을 두어 활기를 얻고자 했는데, 주로 연극 상연에서 고유한 역할을 맡았다.[05] 협회실 공간에 들어서 있는 그 밖의 인물들은 일반 회원인 듯하다. 형제 또는 작업 회원이라 불렸던 일반 회원은 단순한 아마추어 수준에서부터 높은 예술성의 작품까지 다양 하게 시를 쓰고 연극 공연에 참가하였다.[06]

수사가협회의 주요 활동은 지금 살펴본 그림 내용에서도 드러나듯이 무엇보다 시문학이고 시로 구성된 연극 공연이었다. 그들의 시 창작 활동은 회원의 사적인 행사 외에도 도시와 국가 차원의 공식적 축제에서 시 낭송과 연극을 통해 대중에게 전달되었다. 또 웬만한 규모의 도시에서는 하나 이상의 수사가협회가 활동했는데, 여러 지방과 도시의 협회들끼리 모여 시와 연극 경연을 벌이는 전국경연대회를 개최하기도 했다. 이로써 수사가들은 16세기와 17세기의 대중적 예술을

04 기수는 이러한 공식적 행사에서 얼마나 기를 멋지게 휘둘렀느냐에 따라 상을 받았다.

05 어릿광대는 일반적으로 수사가협회의 알레고리 연극에 등장하였지만, 오로지 어릿광대만을 다루는 수사가협회의 연극도 여럿 있었다. 또한 어릿광대들은 자신들만의 모임이나 경연을 갖고 있고, 수사가협회들의 경연대회에서도 어릿광대만을 위한 날이 따로 있었다.

06 일반 회원은 비교적 높은 비용을 내야 했다. 우선 회원 가입비와 협회의 유니폼 비용이 요구되고, 회원의 경조사(결혼식과 장례식) 비용이나 새해 첫날 미사 때 거행되는 회식비 등이 마련되어야 했다. 그 외에도 규칙적인 모임에도 참가해야 하고, 신정에 행해지는 미사나 회원의 혼례식에서 실내극을 공연하고, 회원이 사망했을 때 미사를 올리고 함께 협회의 의상을 입고 교회에 가야 했다. 특히 성대하게 치러졌던 수호성자의 축일에도 협회 유니폼을 입고 교회에 갔는데, 각 협회는 자신의 기도실과 제단을 소유하고 있었다.

대표하며 일반 시민의 삶에 커다란 영향을 주었다. 특히 당시 지식인의 언어로 통하던 라틴어가 아니라 네덜란드어를 구사했기 때문에 시문학에서 모국어가 발전하는 데 커다란 기여를 하였으며, 고대 신화를 연극 주제로 택함으로써 인문주의 문화의 확산에도 한몫을 담당하였다.[07]

브뤼셀 그림[그림 5-1]에는 천장에 매달린 장미 화관에 종이가 걸려 있다. 여기에 '사랑으로 자유롭게'라는 모토와 함께 이런 시구가 씌어져 있다. "그들은 메마른 음식으로 운율을 짓고 / 멋진 시인 바쿠스는 / 자유로이 시를 읊지요. 그 시가 화려하다 해도 / 먹을 것은 있어야 하겠지요."[08] 이 구절은 수사가들에 대한 비판적 견해로 해석된 바 있지만, 오히려 스테인이 당시 수사가들에 대해 동정심을 표현한 것이라 이해해야 할 것 같다. 그들의 시가 보잘것없음을 가리키기보다는, 훌륭한 시를 짓기 위해서는 영감뿐 아니라 충분한 생계 수단이 보장되어야 한다는 사실을 의미한다고 봐야 한다는 뜻이다. 이 작품이 제작되던 시기에 쇠퇴 일로에 있던 수사가협회 회원들의 어려운 처지가 대행인 주위의 침울한 표정으로도 읽히는 듯하다.

그리고 이러한 해석은 뒤사르(Cornelis Dusart)의 복사 드로잉에 첨가된 명문으로도 뒷받침된다[그림 5-2]. 시 낭송을 하고 있는 시인의 종이

07 수사가협회는 연례 종교 행렬이나 카니발 축제에도 참여하고, 중요한 외국 사절의 방문 등 특별한 환영 행사에서도 한몫을 담당했다. 이로써 16세기에는 커다란 사회적 영향력을 지니고 상당한 사회적 지위를 누리기도 했다.

08 모토: 'in liefde vrij', 시: "Sÿ rÿmen in droge cost / Bachus poeten fÿn / Dicht vry al ist wat Bont / Maer moet er eete sÿn."

그림 5-3 스테인, 〈들장미 수사가협회 *De Rederijkers van de Eglantier*〉, 1655-1657, 우스터, 우스터 미술관

그림 5-4 스테인, 〈창가의 수사가들 *De rederijkers*〉, 1663-1665, 필라델피아, 필라델피아 미술관

에 다음과 같은 구절이 씌어 있는 것이다. "시기하는 마음은 / 예전의 좋았던 때를 찬미하지 않는 법이라."[09] 이는 17세기 중후반에 수사가들에게 쏟아지던 풍자와 조롱에 대한 항변으로 풀이해야 한다. 작품의 크기도 이 견해를 지지하는 듯하다. 브뤼셀 그림이 장르화로서는 이례적으로 큰 편이고, 이는 수사가들의 긍정적 이미지를 홍보하려는 의도가 바탕에 깔려 있는 것으로 볼 수밖에 없기 때문이다.

스테인은 또한 창밖으로 시 낭송을 하고 있는 수사가들의 모습을 반대편 각도에서도 여러 번 재현했다. 예를 들어 〈들장미 수사가협

09 "Dit is den aerd en wyse van de Nyt: / Die niet en pryst Als dat van ouden tyt."

회〉[그림 5-3]와 〈창가의 수사가들〉[그림 5-4]을 보면 수사가들이 창밖으로 몸을 내밀고 관중을 향하여 자신의 역할을 행하고 있는 모습이 보인다.

두 작품에서 공통적으로 등장하는 인물은 우선 브뤼셀의 〈수사가들〉[그림 5-1]에서도 관찰되었듯이 부풀려진 소매와 주름 칼라의 셔츠 위에 민소매 재킷을 입고 시를 낭송하고 있는 시인이다.[10] 시인은 쾌활하고 큰 소리로 종이 위의 글을 읽고 있는 인상을 주는데, 〈창가의 수사가들〉에서 종이에 씌어 있는 글귀는 '찬가(Lof Lydt, Song of Praise)', 즉 성대한 예식에서 낭송되던 서사적인 노래이다. 여기서 수사가협회와 고전 고대의 수사학 장르의 연계성이 분명히 드러난다. 그리고 오른쪽에서 포도주 병을 든 채 심각한 표정으로 듣고 있는 인물은 일반적으로 비평가로 확인된다. 그러므로 두 작품에서는 수사가협회 회원들이 대중 앞에서 공연하는 시 낭송 행사에 초점이 맞추어져 있다고 할 수 있으며 이러한 특징은 앞서 살펴본 브뤼셀 작품에서도 중요한 구성 요소였다.

수사가들의 시는 운율과 행을 복잡하게 연결시키는 예술적 과정을 거쳐 만들어졌는데, 이 방식은 말이나 문장을 꾸며서 더욱 아름답고 오묘하게 만드는 고대의 수사학으로부터 유래한 것이다. 수사가들이 사용하던 시의 형식은 다양하지만, 내용적으로는 크게 세 가지 유형으로 나뉜다. 첫째는 지혜의 시로서 진지하고 종교적이고 교훈적인 작품들이다. 사회적 비평을 다루거나, 인간의 보편적인 감정과 패덕을 비판하기도 한다. 둘째는 사랑의 시이며 대체로 중세의 궁정 전통을 잇

10 이 의상은 수사가들이 축제 행사나 공연에서 착용하던 복장으로 보이며, 그 외의 스테인의 장르화에서 희극적인 인물들(의사, 학교 선생, 주막 주인 등)이 이와 같은 모습으로 반복해서 등장한다.

는 사랑의 서정시에서 발전되어 나온 것으로 간주된다. 연인에 대한 숭배, 여인의 찬양 등이 주조를 이루지만, 항상 실제 삶이나 깊은 인간성과 직접 연관되어 있다. 셋째는 익살과 풍자의 시로서 주로 인간의 어리석음에 대해 조롱함으로써 즐거움을 주고 무거운 마음이나 우울함을 덜기 위한 목적을 지닌다.[11]

　단순한 재미만을 추구하거나 자신들만의 고고한 영역에 머무르지 않고 이렇듯 재미와 가르침을 함께 전하려는 게 중요한 목적이었기 때문에 수사가들은 교육을 염두에 두고 일반 대중의 생활 속에 파고들면서 인생의 보편적 문제나 당면한 사회적 이슈들에 관해 폭넓게 논하였다. 그 결과 사회적으로 인정받고 대중의 예술로서의 자부심도 얻게

11　시의 형식으로는 후렴시(refrein), 발라드, 가요, 론돌, 노트, 유언 등이 있었다. 그 가운데 후렴시가 수사가들이 가장 애호하는 시의 형식이었다. 후렴시는 4개 이상의 연(스탠자)으로 구성되며 각 연은 하나나 두 개의 행으로 이루어진 후렴으로 마무리된다. 당시에는 어리석음이 지나친 삶의 욕구나 방종에 관한 모든 것을 포함하였기 때문에 희극적이라는 개념도 매우 광범위한 의미를 지녔다.

되었다. 각 협회가 시정부로부터 사무실 공간을 확보하고 거기에 고유의 문장(blazoen)을 내걸었던 사실에서 자부심이 그대로 드러난다. 〈들장미 수사가협회〉와 〈창가의 수사가들〉은 이와 같은 전형적인 수사가협회실의 모습을 보여 준다. 벽돌과 나무창틀로 이루어진 건물 벽에 다이아몬드형 문장이 걸려 있는 형태인데, 스테인의 또 다른 작품 〈우흐스트헤이스트의 시장〉[그림 5-5]에 등장하는 오른쪽 건물에서도 반복되는 것을 볼 수 있다.

협회의 문장은 항상 다이아몬드 형태이며, 그 안에 협회의 수호성자나 식물, 동물, 종교적 도상 등의 모티프가 재현되고 협회의 모토를 적어 놓기도 했다. 〈들장미 수사가협회〉의 경우 벽 앞쪽에 걸린 문장은 "사랑 속에 번성하리(in liefde bloeinde)"라는 모토 밑에 들장미 그림을 담고 있는데, 이는 암스테르담 수사가협회의 것이다. 그러므로 네덜란드에서 가장 연극이 번성했던 암스테르담의 수사가협회와 스테인이 연계되어 있음을 시사해 준다. 한편 〈창가의 수사가들〉에 씌어 있는 명문은 정확하지는 않으나 헤이그 수사가협회의 모토, "젊은이는 모든 것을 갖는다"로 읽을 수 있다. '푸른 월계수 싹'이라는 이름을 가진 헤이그 수사가협회의 엠블렘이 여기 스테인의 작품에서처럼 포도주 잔과 엑스자로 겹쳐진 담뱃대였기 때문이다. 스테인이 헤이그에 머문 적이 있기 때문에(1649-1654) 그곳 협회에 대해 알고 있었을 것이다.

헤이그 수사가협회의 엠블렘에서도 관찰되듯이 수사가들은 술과 담배를 즐기는 것으로 악명이 높았다. 〈들장미 수사가협회〉나 〈창가의 수사가들〉에서도 모두 포도주 병과 잔이 눈에 띄게 강조되어 있다. 특히 두 작품의 후경에서 포도주 병이나 잔을 완전히 바닥까지 마시는 인물은 '수사가─술병 들여다보는 사람(rederijker-kannekijker)'이라는 경

멸적인 문구를 그림으로 표현한 듯하다. 더욱이 〈창가의 수사가들〉에서는 포도주를 암시하는 포도 넝쿨이 창을 둘러싸고 있어 수사가들의 애주 성향이 더욱 강조되었다. 이와 대조적으로 〈들장미 수사가협회〉에서는 포도 대신 풍성한 커튼이 젖혀져 있다. 수사가들은 이렇게 대중에게 시 낭송이나 연극 공연을 할 때 닫힌 커튼을 걷어 올리고 시작했기 때문에 커튼은 자주 사용되는 소품이었다.

희극배우로서의 스테인

지금 살펴본 수사가협회 그림들에서 특히 눈에 띄는 인물은 어릿광대일 것이다. 가령 〈창가의 수사가들〉[그림 5-4]에서 어릿광대는 과장되고 우스꽝스러운 표정과 주의를 주는 손가락 제스처를 통해 관객의 관심을 끌고 있다. 진리를 설교하거나 인간의 어리석음을 까발리는 유머를 늘어놓아 관중을 웃기는 동시에 교훈적 가르침을 전하던 전형적인 어릿광대의 연기방식이다.

어릿광대는 스테인의 얼굴로도 자주 등장한다. 예를 들어 〈류트를 켜는 자화상〉[그림 5-6]에서 스테인은 유사한 형태의 모자와 웃음으로 우리에게 음악을 연주하고 있는데, 이 작품은 기본적으로는 초상화 범주에 속한다. 커튼을 뒤로하고 탁자 옆에 인물을 배치하는 패턴은 오랜 초상 전통에 속하고, 특히 류트를 켜는 행위는 자화상 가운데 시적 영감을 추구하는 화가의 이미지 유형에 속하는 모티프이다. 예컨대 판호흐스트라턴(van Hoogstraten)의 한 삽화에서 류트를 켜고 있는 시인의 의인상(Terpsichore)과 뒤에서 이젤에 그림을 그리고 있는 화가를 볼 수

그림 5-6 스테인, 〈류트를 켜는 자화상〉, 1663-1665, 마드리드, 티센·보르네미스자 박물관

그림 5-7 사무엘 판 호흐스트라턴, 〈시의 뮤즈, 테르프시코레〉, 시카고, 대학도서관

있다[그림 5-7]. 그리고 바로 이 자화상 유형은 스테인의 고향인 레이든 화파의 전통에 속한다.

그런데 〈류트를 켜는 자화상〉은 스테인의 유일한 정식 자화상이라고 할 수 있는 약 1670년경의 작품과는 대조적인 분위기를 띠고 있다[그림 5-8]. 열린 커튼 옆으로 자연 풍경이 내다보이는 고급스러운 실내에서 진지한 표정으로 관객을 바라보는 모습과 달리, 지극히 쾌활하고 격식이 없는 자세와 복장으로 출연하고 있는 것이다.[12] 이 때문에 〈류트를 켜는 자화상〉은 스테인이 자신을 희극배우로 출연시킨, 연극적 특성이 강한 작품으로 자주 언급되었다.

12 다리를 높이 포갠 모습은 도전적인 분위기를 풍기며, 또한 G. P. Lomazzo의 데코룸 이론에 어긋나는 것이다.

무엇보다 스테인의 촌스러운 옷차림은 수사가
협회의 어릿광대와 연결되는 요소이다. 슬릿이
들어간 모자는 〈창가의 수사가들〉[그림 5-4]에서
의 어릿광대의 그것과 몹시 흡사하고, 손목에 프
릴이 달린 셔츠와 윗부분만 불룩한 다리에 붙는
바지, 무릎 부분의 슬릿, 어깨 위에 걸친 휘장 등
이 희극배우의 특징에 속한다. 1670년대 초에 그
려진 한 장르화에서 스테인은 다시 좀 더 과장된
어릿광대의 모습으로 등장한다[그림 5-9]. 그러므
로 〈수사가들〉[그림 5-1]에서의 전통적인 어릿광
대가 〈창가의 수사가들〉[그림 5-4]을 거쳐 자화상

그림 5-8 스테인, 〈자화
상〉, 약 1670, 암스테르
담, 국립박물관

[그림 5-6]에서 현대화된 어릿광대의 의상을 입게 되었다고 하겠다. 스
테인은 이처럼 수사가협회의 아마추어 연극뿐 아니라 특히 어릿광대
의 역할과 기능에 각별한 관심이 있었던 것 같다.

〈류트를 켜는 자화상〉에서 스테인의 모습은 리파의 '다혈질(Sangui-
no)'의 의인상과 많이 유사하다[그림 5-10].[13] 퉁퉁한 몸매에 즐겁게 웃
으면서 류트를 켜는 젊은 청년의 모습인 '다혈질'은 생동감과 기지가
넘치기 때문에 잘 웃고 쾌활하며 노래하고 연주하는 것을 좋아한다고
리파는 설명한다. 그러므로 스테인은 〈류트를 켜는 자화상〉에서 풍부
한 생동감과 기지를 자신의 체질적 특징으로 제시하는 것인데, 이는
작품의 의도, 즉 희극배우로서의 역할과 연관된다. 리파의 '다혈질'에
서처럼 퉁퉁한 몸매나 얼굴은 17세기의 풍자 문학에서 뛰어난 기지를

13 *Sanguino*는 Ripa, pp. 75-76. 그러나 Ripa는 '다혈질'을 곧바로 희극배우로 연결하지는 않는다.

그림 5-9 스테인, 〈소매치기 당하는 바이올린 연주가〉, 1670-1672, 개인 소장

상징하기도 했지만,[14] 동시에 바보나 어리석은 자의 특징이기도 했는데,[15] 어리석음은 무엇보다 웃음과 연결되었기 때문이다.

웃음을 어리석은 자의 특성으로 보는 것은 오래된 전통이다. 역사화에 등장하는 고귀한 인물들은 웃는 일이 거의 없고 엄숙하거나 진지한 표정이 일반적이며 초상화에서도 군주나 시민은 거의 미소를 띠지 않는다. 오로지 농부 등 낮은 사회계층의 인물들만 웃는 모습으로 재현되었다. 17세기 네덜란드에서도 웃음에 대해 부정적이고 배타적인 자세가 전반적인 추세여서, 온건함이나 중용 같은 덕목이 결여됨을 표현하는 데 사용되었다. 그러므로 1670년경의 스테인의 자화상[그림 5-8]이 본래는 분명하게 웃는 얼굴로 그려졌다가 진지한 모습으로 수정된 사실과 〈류트를 켜는 자화상〉[그림 5-6]에서의 호탕하게 웃는 모습의 차이는 의미심장하다. 다시 말해 스테인은 웃는 행위를 통해 의도적으로 자신의 어리석음과 부절제를 비웃을 수도 있지만, 또한 어릿광대의 의상이나 격의 없이 편한 자세, 관객을 바로 쳐다보는 눈길 등의 특징을 함께 동원함으로써, 관객을 향해 연기하고 있는 어릿광대, 바로 희극배우로 자신을 무대에 올리고 있다고 하겠다. 그리고 이렇듯 화가가 배우로 분장하는 것은 고대부터 내려오는 미술 이론과도 상통한다. 재현하려는 인

14 예컨대 셰익스피어의 극에 등장하는 술을 좋아하고 기지가 있고 몸집이 큰 쾌남아 Falstaff도 이러한 유형이다.

15 초기 근대 유럽 문학에서 희극적 인물은 대체로 뚱뚱한 모습이다.

물의 감정을 다양하고 정확하게 표현
할 수 있기 위해서는 화가 스스로 배
우로 변신해야 한다는 주장이다.

웃음은 또한 희극배우가 관객을 웃
도록 유도하기 위한 수단이기도 하
다. 이 연기 방법은 "웃는 얼굴은 상대
방도 웃게 만든다"라는 호라티우스의
명제에서 이론적인 출발점을 찾는데,
17세기의 해학적인 산문이나 희곡에
서는 희극적인 분위기를 만들어 주기
위해 규칙적으로 독자나 관객을 웃도
록 만들었고, 이를 위해 주인공이 웃
는 모습으로 등장하도록 지시하곤 했
다. 이렇게 등장인물이 웃음을 통해

직접 관객과 교류하는 것은 앞서 살펴보았듯이 수사가협회의 어릿광
대가 갖는 본질적인 특징이기도 하다. 어릿광대는 진행되는 사건에 대
해 평을 하고 등장인물을 꾸짖고 또 인물의 특성에 대해 설명하면서
연극에서 교훈의 목소리를 대표한다. 그는 모든 걸 알면서도 아무것도
모르는 천박하고 어리석은 주변적 인물로 무대에 등장해서, 고상한 사
람들에게 가르침을 준다. 스테인은 〈류트를 켜는 자화상〉에서 자신의
화가로서의 정체성을 이러한 수사가협회 연극의 어릿광대의 기능과
역할로 제시한 듯하다.

'의사 왕진' 도상과 어릿광대 스테인

스테인이 스스로를 어릿광대 내지 희극배우로 재현한 것은 우연한 일이 아닌 듯 보인다. 다양한 주제의 장르화에서 배우처럼 여러 역으로 분하고 있기 때문이다. 예를 들어 의사 왕진을 소재로 하고 있는 한 작품에서도 어릿광대 역할로 등장한다. 현재 필라델피아에 소장되어 있는 그림이 그것인데[그림 5-11], 여기서 그는 우리에게 익숙한 차림과 웃음 그리고 과장된 몸자세로 관객을 똑바로 보며 무언가를 알려 주고 있다.

의사 왕진은 스테인이 여러 번 반복해서 다룬 그림 주제 가운데 하나이다.[16] 이 도상의 가장 핵심적인 구성 요소는 부유한 시민의 가정 실내, 아픈 듯 보이는 젊은 여인, 그 여인의 손목에 손가락을 대고 진맥을 보는 의사, 그리고 하녀 인물 등이다. 예컨대 1660년 전후에 제작된 한 작품에서도 동일한 인물이 등장하는데[그림 5-12], 세부 모티프를 살펴보면 그림 주제가 단순히 아픈 소녀의 치료가 아니라는 것을 짐작할 수 있다. 가령 네덜란드식 쿠피도(Cupid)라 할 수 있는 화살 든 소년과 뒷벽 위에 걸린 커다란 베누스와 아도니스(Adonis) 그림[17]은 이 장면의 주제가 사랑과 연관된 것임을 분명하게 전달한다. 그리고 특히 소녀의 발치에 놓인 조그만 화로에 리본이 끓고 있는데, 여기서 나오는 아로마는 구역질하거나 실신한 사람을 위해 쓰는 요법이었으므로 아픈 소

16 스테인은 이 주제를 1660년경부터 약 10년간 최소한 18번 그렸다. 이 도상은 1657년에 Frans van Mieris가 최초로 그린 것으로 보이며, Gerrit Dou의 〈오줌검사하는 의사〉에서 발전되어 나온 것으로 알려져 있다.

17 아도니스는 가지 말라고 붙잡는 베누스를 뿌리치고 사냥을 떠나 산돼지에게 받혀 죽게 된다. 그러므로 베누스는 돌아오지 않는 연인을 기다리며 상사병에 괴로워한다.

녀가 사실은 임신한 상태임을 암암리
에 전달한다. 혼전 임신이 17세기의 해
학적인 글에서 흔히 상사병과 연결된
것을 상기하면 스테인의 작품은 사랑,
그 가운데서도 상사병을 주제로 한다
고 결론지을 수 있다.

그런데 의사 왕진 이야기에 등장
하는 의사는 유능한 의사가 아니다.
1665년의 한 해학집에서, 상사병에 괴
로워하는 소녀에게 왕진 온 의사가 손
목의 맥을 짚으려 하자, 하인이 아픈
데는 거기가 아니고 배라고 비웃듯 말
한다. 이에 소녀는 의사보다 차라리 하
인에게 치료를 받아야겠다고 중얼거

린다. 의사는 이렇듯 조롱의 대상으로 등장하는 처지이다. 17세기 네
덜란드에서 사랑과 그로 인해 벌어지는 소동은 항상 유머와 웃음거리
로 얘기되었는데, 의사 왕진 주제는 이러한 풍자 문헌과 밀접하게 연
결되어 있는 듯하다. 스테인의 작품들에서도 의사로서의 권위와 신뢰
는 느껴지지 않는다[그림 5-12]. 한 인물은 느끼한 표정의 사기꾼 같은
분위기이고, 다른 인물은 지나치게 소심하고 심리적으로 불안정한 인
상을 풍긴다. 조롱의 의도는 그 외의 여러 희극적 디테일을 통해서도
강화되고 있다. 마치 꾀병을 앓는 듯 머리를 괴고 있는 소녀의 제스처,
하녀의 몸자세, 무언가 알고 있다는 듯한 쿠피도 소년의 눈초리, 이탈
리아풍의 베누스와 아도니스 그림, 프란스 할스의 〈페이클하링*Peeckel-*

그림 5-12 스테인, 〈의사 왕진〉, 1658-1662, 런던, 웰링턴 박물관

haering〉[그림 5-13] 그림,[18] 방바닥에 어수선하게 널려 있는 물체들 따위가 그림의 분위기를 코믹한 방향으로 끌어간다.

의사의 우스꽝스러운 분위기는 무엇보다도 그의 의상에서 두드러진다. [그림 5-12]에서 의사는 팔소매에 슬릿이 들어간 어릿광대 같은

18 이 그림은 작품에 유머러스한 분위기를 부여하기도 하지만, 소녀의 어리석음을 암시하기도 한다.

복장을 하고 있는데, 필라델피아의 작품[그림 5-11]에 서는 시대에 뒤떨어진 듯한 독특한 분위기로 웃음을 자아낸다. 그는 이러한 유형으로 스테인의 의사 왕진 그림에서 가장 빈번히 등장한다. 그가 입고 있는 옷은 1600년경에 유행한 것으로, 17세기 네덜란드의 해부학 수업 장면에서 등장하는 의사의 복장과 비교하면 유행이 많이 지난 모습이다. 이 의사 유형은 이탈리아의 유랑극단인 코메디아 델라르테의 의사 캐릭터(dottore)와 연결된다고 추측되기도 했지만, 코메디아 델라르테가 네덜란드에서 초연된 것은

그림 5-13 할스, 〈페이클 하링 *Peeckelhaering*〉, 1628-1630, 75×61,5cm, 카셀, 국립미술관

1682년 이후이다. 스테인은 이미 그 이전에 국제적으로 확산된 판화를 통해 코메디아 델라르테 주연 인물들의 이미지를 접했을 것으로 보이는데, 연극 내용과 특성까지 자세히 알 수 있었는지는 확실하지 않다. 여하튼 스테인의 의사가 입고 있는 옷이 이국적이고 구식인 것은 틀림없으며, 이로써 등장인물의 성격과 의상을 그에 걸맞게 설정해야 한다는 연극의 데코룸 이론을 지키고 있지 않은 셈이다. 따라서 스테인은 의도적으로 모드를 변환시켜 이야기에서의 희극적 효과를 증대시키는 데 초점을 맞추었다고 하겠다.

어쩌면, 스테인의 의사 인물은 16세기 네덜란드의 노천시장에서 장사를 하던 약장수(quack)에서 발전해 나왔을 가능성도 크다.[19] 돌팔

19 약장수는 중세 신비극 중 예수의 시신에 기름을 바르는 장면에서 소개되면서 탄생했다. 16세기에 돌팔이 약장수는 일반적으로 수사가들과 공동 작업을 했던 것 같다. 수사가들이나 약장수 모두 시장에서 그들의 쇼를 관람하는 관중을 끌어들여야 하는 처지였기 때문이다. 연고나 고약을 팔던 약장수는 그래서 수사가들의 무대를 빌려 사용했고, 때로는 수사가협회의 어릿광대가 그들을 도와주기도 했다.

그림 5-14 스테인, 〈돌팔이
의사〉, 약 1650, 암스테르
담, 국립박물관

이 의사인 약장수는 길거리 장사꾼이 벌이는 현혹적인 사기 행각과
어리석음을 상징했는데, 스테인의 장르화에서도 여러 번 등장한다.
예를 들어 1650년대 초에 제작된 〈돌팔이 의사〉에서 '의사 왕진'에서
의 의사들과 비슷한 인물이 나타나며, 흥미롭게도 수사가협회의 어릿
광대가 같은 무대 위에 함께하고 있는 모습이 보인다[그림 5-14].

스테인의 의사들은 이렇듯 위선과 무능함을 상징하면서 작품에 풍
자적 분위기를 조성한다. 무능한 의사는 자신의 학식을 뽐내며 장광
설을 늘어놓고 현학자인 체하지만 현실세계에서는 전혀 자신의 소임
을 다하지 못한다. 의사의 가짜 지식, 수사가들의 과장된 언어는 당시
미술과 문학 그리고 연극에서도 가장 흔하게 풍자되는 대상에 속했고,
스테인의 작품에서도 다양한 형태로 묘사된다. 한 재미있는 예로 스
테인의 또 다른 〈의사 왕진〉 그림에서 의사가 소녀에게 처방전을 쓰

고 있는데, 그 내용은 저녁식사의 메뉴이다[그림 5-15]. "처음에 Melon을 먹고, 중간에 hAm, 마지막으로 heN(닭)을 먹어야 한다"는 것이다. 여기서 대문자만을 모으면 MAN, 바로 남자가 되며 이것이 상사병의 유일한 치료제임을 뜻한다.

그림 5-15 스테인, 〈의사 왕진〉, 1665, 로테르담, 보이만스 판 뵈닝언 박물관

스테인의 '의사 왕진' 장면들은 인물의 강한 연극적 제스처와 분명한 표정, 이야기 전개를 알려주는 공간 구조, 여러 세부 모티프들을 통해 만들어지는 서술적 이야기 등으로 인해 강한 연극적 특성을 지닌다.[20] 그리고 내용적으로도 1660년대에 네덜란드에서 대중적 호응을 얻었던 '의사 왕진' 연극과 연관되는 듯하다. 우스꽝스러운 의사가 멜랑콜릭한 여인을 진료하는 내용의 연극은 오비디우스(Ovidius)의 명제, 즉 상사병에 대한 유일한 치료약은 사랑하는 연인이 돌아오는 것이라는 주장을 출발점으로 삼았는데, 스테인의 필라델피아 작품[그림 5-11]이 바로 이 모티프를 재현하고 있기 때문이다. 구체적으로 말해, 스테인의 그림에서 소녀는 방금 열린 문으로 돌아온 연인을 알아보고 갑자기 안색이 환해진 모습이지만, 등을 돌리고 있어 이를 미처 눈치채지 못한 의사는 어리둥절한 표정이다. 고대부터 맥박은 마음의 상황을 재는 잣대이며 그래서 연인이

20　고대의 연극 이론에서 이미 몸자세나 얼굴 표정, 신체의 움직임 등이 인물의 감정 상태를 표현하는 수단으로 강조되었고 17세기 네덜란드에서도 이 이론은 고수되었다.

나타나거나 심지어 그의 이름만 들어도 심장박동이 변한다고 생각했으므로 소녀의 맥은 빨라졌다고 해야 할 것이며, 그 원인을 모르는 의사는 무능한 인물로 조롱당하고 있는 형국이다.

대부분 연극에서 사랑의 열병은 가장된 것이었다. 자식의 결혼 문제를 마음대로 결정지으려는 부모와 욕망에 사로잡힌 딸의 이야기에서 딸은 결혼을 반대하는 부모의 허락을 얻어 내기 위해 꾀병을 부린다. [그림 5-12]에서 계단 뒤편의 방에서 무언가 읽고 있는 노인은 전경의 사건에 관해 눈치채지 못하고 있는데, 어쩌면 꾀병을 앓고 있는 소녀의 아버지일 수도 있다. 그러므로 스테인의 의사 왕진 그림들은 인물이나 공간 묘사, 시각적 설정방식에서뿐 아니라 내용적으로도 당대 네덜란드 극장에서 상연되던 상업적 연극과 밀접한 연관을 지닌다고 하겠다.

그러나 필라델피아 작품[그림 5-11]에서는 앞서도 잠시 언급했듯이 수사가협회 연극의 어릿광대로 스테인이 등장한다. 그림의 오른편에서 한 손에 양파를, 그리고 다른 손에 청어를 높이 쳐들고 정면으로 관객의 주의를 끌고 있는 인물이다. 청어와 양파는 원래 익살극에서 치료의 메타포로 쓰였는데, 여기서는 벌어지는 상황의 어리석음을 지적한다. 특이하게도 '수사가들' 장면에서와는 달리 그림의 중심 사건에 속하기보다는 주변 인물로 등장하여 관객에게 직접 말을 걸고 있는 것이다. 이는 앞서도 설명했듯이 수사가협회의 어릿광대가 고정적으로 맡았던 역할인데, 전문 무대에서는 지혜로운 학자로 분장한 극중 인물이 방백(aside)이나 대화체로 계속해서 관객에게 극중 사건에 대한 평을 하였다. 이들은 연극의 교훈적 가르침을 대변하여 얘기하고, 연극의 사건에 대해 코멘트하고, 등장인물을 조롱하거나 비난하고, 연극

장면마다 관객이 어떻게 반응해야 하는지 인도하고 중재하는 역할을 했다. 필라델피아 작품에서 어릿광대 스테인은 청어와 양파를 통해 의사의 진단에 대해 코멘트하고 있다고 하겠다. 이렇듯 어릿광대를 통해 관객은 무대 위의 배우와 공모자가 된 듯 연극에 빠져들 수도 있고, 또한 동시에 무대 위의 장면이 픽션임을 지속적으로 상기할 수도 있다. 따라서 스테인은 실재와 가상을 동시에 부각시키는 연극방식을 빌려오는 화가의 기지를 발휘한 것이다.

탕아로서의 스테인

희극은 삶의 거울을 제시할 뿐 아니라 거꾸로 그렇게 해서는 안 되는 삶의 모습을 비춰 주기도 한다. 이 방식은 가정의 덕목을 소재로 한 스테인의 장르화에서 효과적으로 이용되었는데, 여기서도 그는 희극적 역할로 분장하여 연기를 하고 있다. 대표적인 예로 〈쉽게 얻으면 쉽게 잃는다〉[그림 5-16]를 살펴보자. 그림의 공간은 호사스러운 도박장 또는 남성들의 사교클럽 같은 장소를 연상시킨다. 정교하고 고급스러운 벽난로 장식, 대리석 탁자, 그 위에 반쯤 덮여 있는 두꺼운 카펫, 커다란 샹들리에 등이 눈에 띈다. 스테인은 멋진 검은색 재킷과 고급스러운 레이스가 장식된 넓은 칼라의 셔츠를 입고 탁자 가운데 앉아 있다. 말하자면 당시 부유한 상인들이 즐겨 입던 옷차림으로 부와 성공을 의인화하고 있는 것이다. 하지만 주인공 스테인은 네덜란드의 초상화에서 보이는 점잖고 엄숙한 시민의 모습이 아니라 〈류트를 켜는 자화상〉[그림 5-6]에서처럼 편하고 호탕하게 웃는 모습이다. 그리고 그

의 옆에서 시중을 들고 있는 인물들은 그의 쾌락 추구를 부추기고 있는 듯 보인다. 자신을 바친다는 의미로 왼팔을 가슴에 얹고 이성적 판단을 흐리게 하는 포도주를 우아하게 권하고 있는 젊은 여인은 고급 창녀임에 틀림없다. 전형적 뚜쟁이 유형인 뾰족한 코의 노파가 다른 편에서 성애를 상징하는 굴을 까고 있고, 남자 주인공은 앞에 놓인 굴에 소금을 치면서 식욕 내지 성욕을 증진하고 있기 때문이다.

이렇듯 육체적 쾌락에 탐닉하며 무대의 중심을 차지하고 있는 스테인은 '돌아온 탕아'의 한 장면을 연기하고 있는 중이다. 누가복음(15장 11-32절)에서 유래하는 이 이야기는 17세기 네덜란드에서 두 편의 희곡을 통해 각색되었는데, 안토니스존(Cornelis Anthonisz.)의 『천하태평Sorgheloos』과 호우프트(W. E. Hooft)의 『현대판 돌아온 탕아Hedendaeghsche verlooren soon』가 그것이다. 이 작품들은 대단한 대중적 호응을 얻었고 1630년에 암스테르담에서 초연되기도 했다. 이렇게 업데이트되고 세속화된 탕아 이야기를 스테인은 시대에 맞춰 17세기의 실내 장식과 의상으로 현재화시키고 있다.

『천하태평』에서는 주인공인 탕아가 1인칭 형식으로 자신의 퇴폐적 삶에 대해 얘기하는데, 〈쉽게 얻으면 쉽게 잃는다〉[그림 5-16]에서 스테인 역시 관객을 정면으로 쳐다보고 크게 웃음으로써 관중에게 직접 얘기하고 있다. 이러한 연극적 전략은 그림 속의 세계와 관객의 현실 사이의 경계선을 불분명하게 만들면서 그림의 사실적 효과를 증가시키는 역할을 한다. 즉 자신이 그림 속 상황에 현존함으로써 증인 역할도 하고, 그려진 상황이 실제 그대로임을 보장해 주기도 하는 것이다. 희극에서 자주 애용되던 1인칭 기법은 이 웃기는 상황이 실제 삶을 그대로 전하는 것이라는 인상을 주려는 것이 목적이었다. 키케로가 "삶의

그림 5-16 스테인, 〈쉽게 얻으면 쉽게 잃는다 *Soo gewonne, soo verteert*〉, 1661, 로테르담, 보이만스 판 뵈닝언 박물관

모방, 도덕적 관습의 거울, 진리의 형상"이라고 희극을 정의했듯이, 우스운 글이나 그림의 사실적 효과는 코미디의 이중 기능, 즉 가르침과 즐거움이라는 목표를 위해 필수적이었다.

탕아로 분장한 스테인은 쾌락에 탐닉해 있어서 나태하고 무책임한 삶이 어떤 결과를 가져오는지에 대해 전혀 생각하고 있지 않은 듯하다. 하지만 그를 둘러싸고 있는 환경은 이미 그의 무절제에 대한 경고로 가득 차 있다. 제일 먼저 앞에서 포도주 병에 물을 붓는 소년은 절제를 상징한다. 왼편 뒤로 보이는 밝은 공간에서는 트릭트랙(trictrac)에 몰두하고 있는 인물이 보이는데, 도박성을 띤 이 게임은 게으름과 어리석음에 대해 경고하는 역할을 한다. 그리고 무엇보다 벽난로 장식에서 선덕과 악덕의 대비가 선명하게 제시되면서 어느 길을 택해야 할지를 관객에게 스스로 선택하도록 하고 있다. 벽난로 틀 위에 이 작품의 제목인 "쉽게 얻으면 쉽게 잃는다"라는 격언이 씌어 있어 그림의 주제를 분명히 한다. 다시 말해 주인공처럼 탕아의 삶을 살라는 게 아니라 반대로 덕을 추구하라는 가르침인 것이다. 벽난로 위의 그림에는 공에 올라타 주사위를 밟고 있는 행운의 의인상이 보이는데, 주사위는 우연을, 공은 불안정을 상징한다. 그녀가 쳐들고 있는 옷감 자락은 바람을 잔뜩 맞고 있어 행운의 마음은 바람처럼 방향이 쉽게 바뀐다는 것을 뜻한다. 그 외의 장식은 부와 행운을 가난과 역경과 대비시키는 내용이다. 동전이 넘쳐 나는 풍요의 뿔과 가시나무 다발, 월계관을 쓰고 통치자의 봉을 들고 웃고 있는 푸토(putto, 어린아이)와, 절름발이 지팡이를 들고 우는 푸토 등이 그 예이다. 행과 불행의 대비는 행운의 의인상 뒤의 바다 풍경에도 반영되어 있다. 오른쪽의 배는 무사히 위험에서 벗어나는 반면 왼편에서는 배가 좌초되고 있는 것이다. 하지만 강력한

가르침에도 불구하고 주인공은 개전의 기미를 보이지 않는다. 그를 회의적인 표정으로 쳐다보는 벽난로 앞의 하인은 관객이 주인공의 작태를 어떻게 평가해야 하는지를 알려 주려는 듯하다. 바로 필라델피아 작품[그림 5-11]에서의 어릿광대와 같은 역할인 것이다.

〈쉽게 얻으면 쉽게 잃는다〉에서의 젊은 스테인은 한 가정의 가장이라는 맥락에서도 동일한 배역을 연기하며 가르침을 전달한다.[21] 어지럽게 흐트러진 수많은 가정 장면에서 직접 등장하여 가족의 덕목에 관해 역설적으로 이야기한다.[22] 이렇듯 직접 출현함으로써 친밀함이나 익숙함을 부여하기도 하고 이야기를 더 재미있고 흥미롭게 만듦으로써 장면의 설득력을 높이고 가르침의 효과를 증대시킬 수 있다. 또한 같은 이유에서 스테인은 장면을 특히 인위적으로 연출하여 작품의 연극적 특징을 더욱 두드러지게 만든다. '의사 왕진' 작품에서처럼 인물의 제스처와 표현이 과장되고, 관객을 똑바로 쳐다보며 직접적인 접촉을 하는 인물이 포함되는 등 연극적인 것과 사실적인 것, 인위적인 것과 자연적인 것이 혼합되어 있다.

이와 같은 예 가운데 하나가 〈그 아버지에 그 아들〉[그림 5-17]이다. 이 작품에서도 역시 스테인은 앞서 본 작품들에서처럼 웃는 모습으로 등장하면서 어리석음을 표현하고 있는데, 그림 오른쪽에서 주변적 인물로 참여함에도 실상은 이야기의 중심 역할을 하고 있다. 어린 남자아이에게 담배 피우는 것을 가르침으로써, 이 작품의 제목으로 선택된 한 속담을 시각화하고 있기 때문이다. 부전자전을 뜻하는 이 네덜란드

21 스테인은 여러 종류의 가족 그림을 그리는데, 부정적 의미의 작품이 수가 더 많고 또 더욱 특징적이다.
22 작가의 얼굴이 직접 그림에 등장하는 것은 오래된 전통이다. 고전 고대와 르네상스에서 기인하며, 작가의 서명으로 또는 작가를 그림의 증인으로 기능하게 한다. 당시의 다른 화가들, 예컨대 렘브란트도 자신의 그림에 직접 등장하여 여러 가지 기능을 수행하였다.

속담을 직역하면 "이렇게 먼저 노래 부르면 바로 따라서 새소리를 낸다"가 된다.[23] '새소리를 낸다'는 네덜란드어 동사는 '담배를 피우다'라는 단어와 동음이의어이다. 그래서 아이에게 담뱃대를 물리고 있는 스테인 앞쪽으로 할머니인 듯 보이는 여인이 악보 위의 가사를 보며 노래 부르고 있다.

격언을 소재로 하면서 가정의 덕목과 의무에 관하여 이야기하는 또 다른 작품으로 〈사치를 경계하라〉[그림 5-18]를 꼽을 수 있다. 이 그림에서는 스테인이 직접 등장하여 연기하고 있지 않지만,[24] 무질서한 가정을 주제로 다루는 작품 가운데 가장 전형적인 내용을 축약하여 전달하고 있다. 그림 한가운데서 방탕한 가장이 몹시 흐트러지고 선정적인 자세로 가운데 여인의 무릎 사이로 다리를 올려놓고 있고, 노란색의 호사스러운 새틴 드레스를 입은 여인은 포도주 잔을 주인공의 가랑이 사이로 권하면서 미소를 띠고 정면을 빤히 쳐다봄으로써 관객을 유혹하고 있다.[25] 매춘부인 듯한 이 여인은 또한 동시에 사치('Luxury')의 의인상으로 해석할 수 있다. 고대로부터 사치나 풍요는 부드러움이나 여성스러움, 즉 덕을 추구하는 남성에게 해가 되는 두 가지 요소와 연결되었고, 그래서 유혹적이고 사치스러운 복장을 한 여인으로 의인화되었기 때문이다. 그러므로 작품 제목에도 명기된 사치 개념을 그림에서 가장 눈에 띄는 인물로 실체화시킴으로써 가족이 타락에 이르는 제일 중요한 원흉으로 지적하는 셈이다.

23 이 속담은 가족 내에서 세대를 거쳐 이어지는 습관이나 행동에 관한 것으로 우리말로는 '그 아버지에 그 아들'이라고 번역할 수 있다.
24 가운데 남자 주인공을 스테인의 얼굴로 보는 학자들도 있지만, 스테인의 나이에 비해 젊어 보이고, 얼굴의 특징도 그리 유사하지 않은 듯 보인다.
25 17세기의 희극적 문헌에서 밝은색의 실크나 새틴은 흔히 유혹을 상징했다.

그림 5-17 스테인, 〈그 아버지에 그 아들 *Soo voer gesongen, soo na gepepen*〉, 1663-1665, 헤이그, 마우리츠하위스

　정신적, 물질적 사치에 물들어 타락한 사람은 가장에 국한되지 않은 듯하다. 온 가족이 패덕의 길에 함께하고 있다. 왼쪽 뒤편에서 언제 깰지 모르게 깊은 잠에 빠져 있는 주부, 어른의 지도가 부재한 상태에서 벌어지는 아이들의 탈선 따위가 어지럽게 묘사되어 있다. 어린아이가 귀중품을 장난감 삼아 놀고 있고, 집문서처럼 보이는 중요한 문서가 내던져진 듯 바닥에 떨어져 있고, 강아지는 식탁 위에 올라가 파이를 통째로 먹고 있으며, 어린 남자아이는 벌써 담배를 피우고, 여자아이는 열려 있는 장에서 무언가를 훔친다.[26]

26　좋은 가정과 나쁜 가정(good and bad household)을 대비시키는 주제는 16세기 판화에서부터 등장한다. 그리고 이 도상은 18세기에 이르기까지 계승되어, 예컨대 de Lairesse는 좋은 가정과 나쁜 가정을 다음과 같이 글로 묘사했다. "좋은 가정에는 신중하고 존경받는 아버지, 조신하고 성품 좋은 어머니, 복종하는 어린이, 겸손하고 정직한 하인이 있다. 아버지는 가정의 법을 제시하고, 어

그림 5-18 스테인, 〈사치를 경계하라 *In weelde siet toe*〉, 1663, 빈, 미술사박물관

〈쉽게 얻으면 쉽게 잃는다〉[그림 5-16]에서처럼, 스테인은 이 작품에서도 훈계와 경고의 메시지를 분명히 전달하고 있다. 우선 전체 분위기에 어울리지 않는 경건한 인물 둘이 오른쪽에 등장한다. 어깨에 오리를 올려놓은 인물은 퀘이커 교도로서(네덜란드어로 오리의 발음이 퀘이커와 유사하다) 방탕한 상황에 전혀 개입하지 않고 책에만 몰두하고 있

머니는 그 법을 어린이가 지키도록 하고, 어린이와 하인들은 거기에 복종한다. 또한 아버지는 처벌하고, 어머니는 화해하고, 어린이는 사랑하고 두려움을 간직한다. 훌륭한 아버지는 가족을 부양하는 데 관대하고, 조심스러운 어머니는 소박하게 살림을 꾸리며 명예를 지킨다. 모든 것이 평화롭고 질서 있게 이루어진다. 왜냐하면, 신, 법, 구원, 명예를 존중하고 덕을 목표로 삼기 때문이다." 반면 "나쁜 가정에서는 아버지는 소홀하고 어머니는 낭비하고, 남자아이들은 장난이 심하고, 여자아이들은 건방지고, 하인들은 게으르고 부정직하다. 아버지는 가정을 돌보지 않고 어머니는 아이들이 제멋대로 하도록 내버려 두고, 여자아이들은 허영심과 오만에 차고, 남자아이들은 장난꾸러기이거나 도박을 한다. 하인들은 흙탕물에서 낚시하는 게 최고라고 여기면서 그들이 질 수 있는 것은 모두 취한다. 하인과 하녀는 서로 끌어안고 매일 술에 절어 산다. 이 모두 주인의 비용으로 행해지므로, 마침내는 항아리 속에서 강아지를 발견하게 되고야 만다."

지만, 융통성 없는 듯 경직된 자세에서 조롱의 의도가 드러난다.[27] 여인은 베긴회 수녀로 보이는데, 남자 주인공의 팔소매를 끌며 손가락을 들어 올려 강하게 주의를 주고 있지만, 그는 그녀의 말에 전혀 흔들리지 않는 표정이다.

물론 두 인물은 이 가정의 전체적 대세를 돌리기에는 역부족인 듯 보인다. 그래서 스테인은 그 외의 세부 모티프를 통해 강한 경고의 메시지를 덧붙이고 있다. 우선 잠든 가정주부의 위편 벽에 걸려 있는 열쇠는 그녀의 재정적 운영권을 상징할 것인데, 그 위에 걸려 있는 돈주머니는 속이 완전히 비어 있다. 사치는 이렇게 재정적 파멸만 야기하는 게 아니라 물리적 처벌도 동반한다. 천장에 걸린 바구니에 회초리, 거지 지팡이, 절름발이 지팡이 따위가 담겨 있어 사치의 대가가 처벌, 가난, 병 등임을 경고하고 있는 것이다. 따라서 스테인의 '무절제한 가정' 장르화는 도덕적 해이를 그냥 폭로하는 것이라기보다는 악덕을 보여 줌으로써 선덕으로 이끌려는 교육적 목적을 가졌다고 할 수 있다. 다시 말해 가정적 가치관이 무너졌을 때 올 결과에 대해 경고함으로써 가족적 덕목을 홍보하는 것이다.

〈사치를 경계하라〉는 또한 스테인의 독특한 내러티브 방식이 다양하게 적용된 작품이다. 우선 화면 오른쪽 계단참에 세워 놓은 흑판에는 그림의 제목이 그대로 쓰여 있어서 앞서의 두 장르화에서처럼 여기서도 격언에서 유래한 제목과 주제가 분명한 텍스트로 제시되어 있다고 하겠다.[28] 그리고 앞서 퀘이커 교도 인물에서 보았듯이 동음이의어

27 침례교도나 메노파 교도들은 삶에 대한 경직된 시각과 태도로 인해 빈번히 조롱의 대상이 되었다.
28 이러한 전통은 특히 브뢰헐에서 계승되는 것으로 스테인은 그에게 커다란 영향을 준 Adriaen van de Venne를 통해 접한 것으로 보인다.

를 사용한 익살스러운 단어 놀이 기법도 눈에 띈다. 하지만 무엇보다 속담의 집약판이라 해도 과언이 아닐 정도로 화면 전체에 시각적 스토리를 펼쳐 놓은 게 가장 두드러지는 특징이다. 이를테면, 오른쪽 계단 뒤에서 돼지가 포도주 마개를 문 채 장미의 향기를 맡고 있는데, 이는 "돼지 앞에 장미를 뿌리지 마라" 혹은 "돼지에게 진주 목걸이를 주지 마라"라는 속담과 연결된다. 또 오른쪽 벽 위에서 시계추를 갖고 노는 원숭이는 "어리석음에 시간 가는 줄 모른다"는 속담을 연상시킨다. 그리고 담배 피는 소년은 〈그 아버지에 그 아들〉에서의 의미와 동일한 것으로 이해할 수 있고, 열린 찬장에서 무언가를 꺼내는 소녀는 "상황이 도둑을 만든다" 즉 견물생심이라는 격언을 표현한 것으로 볼 수 있다. 그 밖에도 네덜란드에서 부주의한 사람을 말할 때 모자를 아무렇게나 던지는 사람으로 표현하는데, 이 그림에서 바닥에 뒹구는 모자로 표현된 듯하다.

1660년경의 장르화에서 이처럼 노골적으로 격언이 시각화되거나 분명하게 교훈으로 제시되는 경우는 매우 드물다. 격언을 즐겨 사용하거나 단어 놀음을 적용하는 것은 수사가협회의 시나 연극에서 즐겨 사용하던 방식으로, 스테인이 활동하던 시기에는 이미 구식에 속했다. 스테인은 이 기법을 연극적 효과, 특히 희극적 효과를 위해 사용했다고 할 수 있는데, 이 점에서 다시 그가 다른 동료들과 달리 특별하게 수사가협회의 아마추어 연극에 관심이 있었음을 분명히 확인할 수 있다.

희극적 효과를 내는 데 기여하는 요소로 또한 가정의 무질서를 들 수 있다. 스테인의 그림은 일반적으로 아무렇게나 그려진 것처럼 보이지만 사실은 심사숙고해서 고안한 무질서 상태를 재현하고 있다. 구체적으로 말하면, 정확한 원근법의 적용이 회피되고, 인물의 자세나 구

성 또는 배치가 조화롭거나 짜임새 있게 연결되지 않는데, 이는 무질서한 상태가 질서 정연한 것보다는 좀 더 편하고 자연스럽게, 즉 사실적으로 보인다는 이론에서 기반을 찾는다. 다시 얘기해 희극적 진실성을 획득하기 위해 무질서한 상황을 용의주도하게 연출하는 것이며, 여기서 연극적 인위성이 절정에 이른다고 하겠다.[29]

그렇다면 스테인은 왜 이렇게 일관적으로 연극성을 추구했을까? 그 이유는 아마도 수사가협회가 연극에 중점을 두었던 현상에서 먼저 찾아야 할 것 같다. 수사가협회는 연극이 스펙터클을 추구하는 그들의 성향을 충분히 만족시킬 뿐 아니라 무엇보다 대중의 교화에 특히 효과가 큰 교육적 수단이라고 믿었기 때문에 연극 공연을 주요 활동 형식으로 선택했다고 알려져 있다. 분명 그림의 재미와 교훈적인 목적에 큰 의의를 두었던 스테인은 수사가협회와 같은 이유에서 그들의 연극, 특히 익살극에 커다란 관심을 가지고 자신의 분야에도 적용하고자 했을 것이다.

17세기 네덜란드의 연극과 얀 스테인

지금까지 살펴본 내용을 간단히 요약해 보자. 우선 수사가들을 다룬 작품에서 스테인이 그들의 활동에 대해 익히 알고 있었음이 확실해진다. 수사가협회는 교육 수단으로서의 시문학에 중점을 두고 대중에게

29 당대의 다른 작가들은 이러한 무질서한 장면을 주막이나 농부 그림에 국한시켰고, 시민의 가정 장면은 덕을 추구하는 가족의 가치를 찬양하는 데만 사용했다. 그 예로 Jan Vermeer, Pieter de Hooch 등을 들 수 있다.

다가가는 예술 활동을 펼쳤는데, 스테인이 특히 그들의 연극에 큰 관심을 가졌던 것으로 보인다. 자화상이나 의사 왕진 그리고 돌아온 탕아 주제의 장르화에서 계속해서 수사가협회의 어릿광대로 분하여 연기를 하고 있는 게 한 증거이다. 그리고 그의 어릿광대 역할은 단순히 의상 같은 외형적 특징에서뿐 아니라 크게 웃으면서 관객에게 직접 말을 거는 태도에서 가장 전형적으로 드러난다고 하겠다. 교훈적 가르침을 이왕이면 재미있게 그리고 좀 더 효과적으로 관중에게 전달하려는 연극적 기법을 스테인이 장르화에 적용한 경우라 하겠다.

스테인의 장르화는 의사 왕진이나 돌아온 탕아 도상에서 관찰되듯이 내용적으로도 당대의 연극무대와 연관되어 있는 듯하다. 풍자와 유머가 두드러지는 그의 그림들에서 과장된 제스처나 표정, 어수선한 실내 설정 따위의 연출 기법 외에도 언어의 시각화 전략을 통해 효과가 증대되고 있다. 이렇듯 속담이나 격언을 적극적으로 사용하고 동음이의어의 단어 놀음을 즐기는 성향도 수사가협회의 시문학과 연극으로 연결되는 요소이다. 그 결과 얻어지는 서술적 특성은 또한 특정 인물 유형의 반복적 등장이나 풍부한 상징 모티프들을 통해 강화되면서 그림에서의 가르침 내용을 부각시킨다. 특히 '돌아온 탕아' 주제에서는 스테인이 직접 주인공으로 등장하거나 핵심적인 배역을 맡음으로써 장면의 사실성을 확보하고 내용의 설득력을 높이고 있는데, 이 방식은 당대의 연극에서 주인공이 1인칭 형식으로 이야기를 전개해 나가는 것과 비교해 볼 수 있다.

17세기 네덜란드 연극에 대한 얀 스테인의 의존도는 그러므로 크고도 다양하다고 하겠다. 요컨대 수사가협회의 아마추어 연극, 전문 연극무대, 이탈리아의 유랑극단에 이르기까지 골고루 접하면서, 즐거움

과 가르침을 동시에 전한다는 회화의 목적에 효과적으로 이용할 수 있는 연극의 특징들을 빌려 와 사용했던 것이다. 특히 독특한 유머를 추구한 스테인은 그 가운데 수사가들의 익살극에 가장 큰 관심을 두었던 듯하다. 전문 상설 무대에서 빌려 온 주제를 재현할 때도 어릿광대라는 아마추어 연극의 기법을 사용한 사실이 이를 증명한다. 스테인이 과연 어떤 유형의 연극을 어느 만큼 접하고 어떻게 그림 속에 수용했는지의 문제는 여기서 더 나아가 연극사 분야에서의 연구 성과를 구체적이고 체계적으로 스테인과 연결시켜 조사해야 답을 얻을 수 있을 것이다.

VI

식물학과 꽃 수집 문화:
초기의 꽃정물화

꽃정물화의 태동

정물화는 음식이나 소품 따위의 움직이지 않는 사물을 화면에 구성해 놓은 그림을 말한다. 독립적인 그림 범주로서는 16세기 말에 네덜란드에서 탄생한 것으로 알려져 있다. 그 가운데 특히 꽃을 그린 정물화는 17-18세기에 선풍적인 대중적 관심을 모으며 대량으로 생산 판매되었다. 하지만 16세기 작품 중 보존된 것이 없어서 정확하게 누가 언제 어디서 독자적인 꽃 그림을 그리기 시작했는지는 분명하지 않다. 그저 1590년대에 안트베르펜이나 홀란트 지역에서 탄생했을 것으로 짐작할 뿐이며, 대체로 1600-1620년을 초기 단계로 분류한다.[01]

초기 개척 시기를 대표하는 전문적인 꽃 그림 화가로는 자크 드 헤인(Jacques de Gheyn II, 1565-1629), 룰란트 사베리(Roelant Savery, 1576-1639), 암브로시우스 보스스하르트(Ambrosius Bosschaert I, 1573-1621), 그리고 얀 브뢰헐(Jan Breugel I, 1568-1625) 등 네 명을 꼽는다. 이들이 바로 17세기 네덜란드 꽃정물화의 양식적 기반을 놓은 인물들이기도 하다. 예를 들어 사베리의 〈꽃정물화〉[그림 6-1]를 보면 어두운 화면 가득히 화려하고 다양한 색상을 띤 온갖 종류의 꽃들이 조그만 화병에 빽빽하게 꽂혀 수직으로 서 있는 모습으로 등장한다. 이러한 특징은 1630년대 이후부터 꽃정물화가 양식적 변화를 겪을 때에도 근본적으로는 유지되

01 네덜란드 꽃정물화의 발전은 크게 네 시기, 1600-1620년, 1620-1650년, 1650-1720년, 1720-1750년으로 나뉜다.

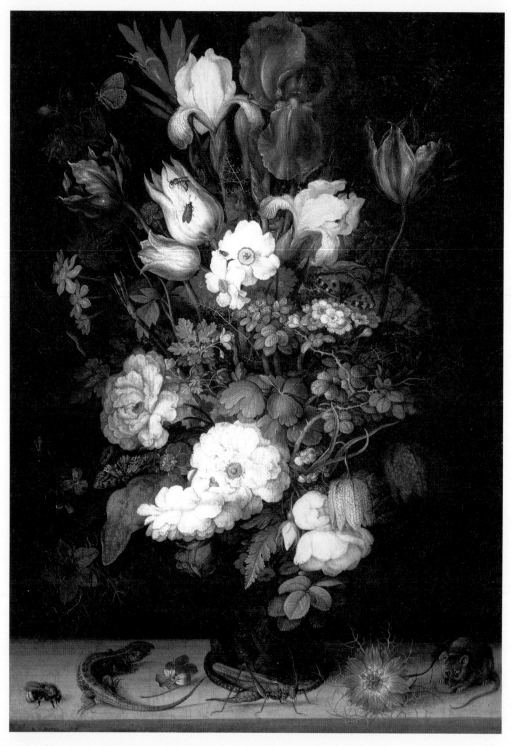

그림 6-1 룰란트 사베리, 〈꽃정물화〉, 1612, 패널에 유채, 49.5×34.5cm, 바두즈, 리히텐슈타인 왕립 컬렉션

었다. 그러므로 나이브하면서도 빼어난 아름다움을 가득 담은 초기 작품들의 기원과 의미를 규명하는 일은 17세기 네덜란드 꽃정물화의 이해에 있어 출발점을 이룬다고 하겠다.[02]

초기 꽃정물화에 관한 연구는 1990년대부터 다른 분야와 마찬가지로 문화사적 관심에서 접근되기도 했는데, 특히 식물학(botany)과의 연관성에 초점을 맞춘 시도들이 참신한 성과를 일구어 내었다. 이를테면, 16세기 후반부터 북유럽의 식물학 영역에서 이루어진 혁신적인 변화가 꽃정물화의 탄생과 밀접하게 연관되어 있다는 추론이 대표적이다. 이 맥락에서 일반적으로 수용되고 있는 견해 가운데 하나는 초기의 꽃정물화가 16세기 본초서(本草書, herbal)들의 삽화와 1600년경 탄생한 '꽃 그림집(florilegium)'의 이미지를 본보기로 사용했다는 주장이다. 식물학의 각도에서 접근하는 연구는 하지만 아직 그 상호 관계를 구체적으로 짚어 내기보다는 양 분야를 피상적으로 연결시켜 개괄적으로 소개하는 수준에 머물고 있다.

이 글에서는 앞서 언급한 초기 작가의 작품 가운데 현재 보존되어 있는 가장 이른 시기의 꽃 그림들을 대상으로 해서 16세기의 식물학과

02 네덜란드의 초기 꽃정물화에 관한 연구는 1947년 Ingvar Bergström이 17세기 네덜란드의 정물화를 다룬 책에서 그 초석이 놓인 이래 산발적으로 진행되다가, 1980년대에 이르러 Sam Segal의 지속적인 학술 작업으로 힘을 얻으면서 학계의 관심을 모으게 되었다. 특히 1990년대 후반에는 꽃정물화 전시회가 연속적으로 개최됨으로써 전반적인 학술적 성과가 대중에게 소개되었다. 이와 같은 문헌에서는 우선적으로 개별 작가나 그룹을 중심으로 전반적인 형식적 특징에 관해 논의되고 있는데, 무엇보다 초기 꽃정물화의 정교한 자연주의 기법이 부각되었다. 이때 대체로 함께 다루어진 주제는 개별 꽃 모티프의 확인과 아울러 꽃정물화의 상징적 의미에 관한 것이다. 그러나 그 해석 가능성에 대해서는 여전히 의견이 분분하다. 가령 존재의 덧없음(transience, vanitas), 즉 화려하게 피지만 금방 시들고 마는 아름다운 꽃처럼 우리의 인생도 허망하게 짧다는 사실을 암시한다는 것, 또는 기독교적 의미를 전달한다는 것, 셋째로는, 하루, 4계절, 인생 등 시간의 순환이나 4원소 등을 가리킨다는 것 등이다. 이러한 상징의미 해석과 반대로 우선적으로 심미적 감상을 위해 제작된 것으로 보는 견해도 1980년대 후반 이후에 꾸준히 힘을 얻고 있고, 두 가능성을 모두 인정하는 학자도 있다.

식물지 삽화가 왜 그리고 어떻게 꽃정물화에 영향을 주게 되었는지를 구체적으로 살펴보고자 한다. 이로써 꽃정물화의 기원과 기능에 관해 유추해 보는 데 뜻을 둔다. 그러므로 우선 16세기의 꽃 그림에 대해 간단히 추적해 보고 16세기 식물학에 관해 정리한 후, 본격적으로 네 작가의 개별 작품들을 식물지 삽화와 나란히 비교하며 분석해 보겠다. 마지막으로 식물학의 발전과 연관되어 있는 문화적 현상, 바로 당시의 원예와 수집 문화를 살펴봄으로써 초기 꽃정물화의 고유한 특성을 짚어 볼 수 있을 것이다.

16세기의 꽃정물화

꽃을 사실적으로 묘사하는 일은 일찍이 로마 시대부터 시작되었지만, 중세 시대에 사라졌다가 15세기에 이르러 다시 세밀화 영역에서 시도되는 것을 볼 수 있다. 1480년경에 부르고뉴의 세밀화가들이 착시 효과(trompe-l'oeil)를 추구하는 매우 사실적인 꽃들을 필사본 가장자리에 그려 넣은 경우들을 말한다[그림 6-2]. 그리고 비슷한 시기에 처음으로 종교적인 맥락에서도 꽃정물화가 등장하는데, 한스 메믈링(Hans Memling)이 약 1490년에 제작한 백합과 붓꽃 꽃병 그림이 그 예이다[그림 6-3].

메믈링 이후 꽃과 화병 모티프가 다시 단독 화면을 차지하는 경우는 1560년대에 독일 화가 루트거 톰 링(Ludger tom Ring the Younger)이 제작한 일련의 꽃정물화들에서 찾을 수 있다. 특히 1565년의 두 작품은 형식적 측면에서 초기 꽃정물화를 예견한다는 데 큰 의미를 갖는다. 가

그림 6-2 부르고뉴의 마리아 매스터(Master of Mary of Burgundy), 『나사우의 엥헬베르트 시도서 *The Book of Hours of Engelbert of Nassau*』, 1480년대, 옥스퍼드, 보들레이언 도서관(Bodleian Library: Ms Douce 219-220)

그림 6-3 메믈링(Hans Memling), 〈꽃정물화 *Flower Still-life*〉, 약 1490, 패널에 유채, 29.2×22.5cm, 마드리드, 티센-보르네미스자 박물관

그림 6-4 루트거 톰 링, 〈야생화 정물화〉, 약 1565, 패널에 유채, 테레사 하인츠 컬렉션

령 베네치아 화병에 꽂힌 꽃다발을 재현한 작품[그림 6-4]은 봄과 여름에 피는 야생화를 마치 방금 꺾은 듯 신선하고 자연스러운 인상으로 전하고 있다. 여기서 독특한 점은 꽃다발의 윗부분이 수평한 직선을 이루고 좌우 양편에서 수직으로 내려와 그림틀의 직사각형 실루엣을 그대로 따르고 있다는 사실이다. 또한 꽃들이 밀집되어 있는 꽃다발은 전체적으로 균일하고 평면적인 느낌을 주고 있어서 초기 꽃정물화[그림 6-1]의 원시적 분위기를 이미 갖추고 있다.

톰 링의 예술적 혁신은 그러나 그가 뮌스터나 브라운슈바이크 등 북독일 지역에 국한하여 활동했기 때문에 네덜란드로는 전달되지 않았을 것으로 추측된다. 대신 네덜란드 꽃정물화에 지대한 영향을 준

16세기의 화가는 안트베르펀 출신인 요리스 후프나헐(Joris Hoefnagel, 1542-1601)일 것으로 보인다.[03] 프라하의 루돌프 궁정에서 활동했던 후프나헐은 처음에 꽃과 곤충, 조개 등 다른 대륙에서 유럽으로 수입되어 온 희귀 동식물을 섬세하고 정확하게 세밀화로 그렸던 화가이다. 1595년의 유화 〈알라바스터 화병의 꽃다발〉[그림 6-5]은 아네모네, 튤립, 히아신스, 크로커스, 나팔수선화 등 봄의 꽃을 재현하고 있는데, 이들은 당시 네덜란드로 수입된 희귀종이라는 점에서 톰 링의 야생화와는 근본적으로 다르다. 그리고 바로 이 점에서 초기 꽃정물화와 연결된다. 이러한 이국의 꽃들이 등장하게 된 상황을 이해하기 위해서는 먼저 16세기의 식물학에 관해 간단히 이야기할 필요가 있다.

03 후프나헐은 1589년경부터 독립적인 꽃 그림을 그리기 시작한 듯하지만 보존된 작품은 극소수에 불과하다.

16세기 유럽의 식물학과 식물지 삽화

근대적 의미의 식물학은 16세기에 체계를 갖추기 시작하였다. 그전까지 유럽은 고전 고대의 본초학(本草學) 전통을 충실하게 따르고 있었다. 로마의 본초가(本草家)들은 식물의 추출물로 치료제를 개발하기 위해 식물을 연구했기 때문에 그들이 집필한 본초서나 식물지는 약용 식물의 특성과 효과에 관해 정리해 놓은 실용적인 책이었다.[04]

식물학이 이렇듯 식물의 약용 효과를 다룰 게 아니라 식물형태학의 관점에서 개별성과 일반성을 찾아내고 또 다양한 환경에 따른 생존방식에 관해 연구해야 한다는 믿음은 이미 고대에도 존재했지만 실현되지는 못했다. 그보다는 고대의 의학 본초서들이 중세에 전해지면서 절대적 권위를 누렸기 때문에 식물학이 의학과 분명히 구별되는 학문으로 자리 잡은 것은 16세기에 이르러서이다. 이 시기에 신천지가 개척되면서 새로운 식물학 영역이 발견되고 그로 인해 전통적인 약용 식물지를 보완하거나 수정해야 할 상황에 처하게 된 것이다. 간단히 말해 새로이 발견된 식물 종(種)을 정리하기 위해 탐험과 관찰에 기반을 둔 과학적인 접근법이 개발되고, 식물의 효능보다는 형태학적 세부 요소에 관심을 가지면서 꽃과 식물을 그 구조적 특징에 따라 종으로 정의하고 체계화하는 분류 방법이 고안되었다.[05]

16세기의 식물지에서는 따라서 당연히 식물의 삽화가 새롭게 중요

04 고대의 대표적 본초가들은 Theophrastus(BC 372-287), Plinius(AD 23/24-79), Dioscorides(AD 40-90), Galen(AD 129-199)이다.

05 전통적 분류방식으로는 예컨대 맛, 냄새, 식용 가능성, 치유에 쓰이는 부분 등을 기준으로 하든가 아니면 좀 더 일반적으로 식물의 이름을 알파벳 순서에 따라 정리하는 것이었다. 엄격한 의미의 식물형태학적 분류법은 18세기부터 사용되었다.

한 기능을 얻게 되었다. 이미 고전 본초서에도 이미지가 삽입되어 있었지만 거기서는 책의 성격상 식물의 정확한 형태 묘사가 요구되지 않았기 때문에 대단히 단순하고 추상적인 수준이었다. 16세기 초까지의 식물지들은 직접 관찰에 근거를 두기보다는 대체로 이처럼 권위로 자리 잡은 고전 삽화들을 베끼고 또다시 베껴 그림으로써 삽화를 제작했기 때문에 부정확하고 조야해서 때로는 확인조차 어려운 도식적인 그림들을 싣고 있었다. 그래서 16세기에 새로 등장한 식물지들은 이제 지식을 증진하는 데 기여하는 새로운 가치를 지닌 삽화를 추구하게 되었고 그 결과 식물지 삽화는 식물학자뿐 아니라, 분류학자, 원예가, 수집가를 위한 도구로 변신하기에 이른다.

새로운 개념의 식물지 삽화는 16세기 전반에 발행된 두 식물지에 의해 토대가 마련되었다. 하나는 오토 브룬펠스(Otto Brunfels)의 『본초서Herbarium vivae eicones ad naturae imitationem』(1530)인데, 우선 제목에서 잘 드러나고 또 저자가 본초학을 다시 살리는 일은 정확한 그림 없이는 불가능하다고 서문에서 밝히듯이 이 책에서 가장 혁신적 요소는 목판화로 제작된 삽화였다[그림 6-6]. 브룬펠스는 특별히 한스 바이디츠(Hans Weiditz)에게 삽화를 의뢰했는데, 이 인물은 뒤러에게서 자연을 관찰하고 드로잉하는 법을 배운 화가였다. 그래서 그의 그림들은 개별 식물의 고유한 특징을 뛰어나게 묘사하고 있으며 심지어 흠이나 결점까지도 그대로 그리고 있어서 식물 종을 이상적이고 전형적인 형태로 그린 이미지들이 아니다. 여하튼 바이디츠의 삽화에서 정확성을 추구했던 이유는 어느 풀인지 확인하려는 것이 주된 목적이었기 때문인데, 이는 식물 간의 유사성과 차이점을 관찰하고 유형화해서 식물 종을 확인하려는 16세기 식물학에서 필수적인 요소였다. 여러 단계로 개화한

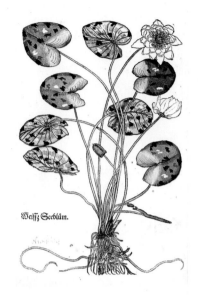

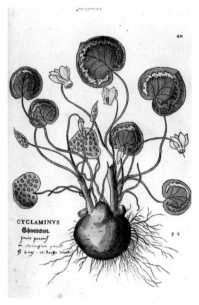

그림 6-6 한스 바이디츠, 브룬펠스(Otto Brunfels) 의 『본초서』(스트라스부르 1530)의 삽화

그림 6-7 레오나르트 푹스, 〈시클라멘〉, 『식물지』 (바젤 1542), 덤바턴 오크스(Dumbarton Oaks), 워싱 턴, 하버드 대학 기금

꽃들과 줄기에 뿌리까지 묘사되어 있는 식물 이미지는 일부분만 보아 도 어떤 식물인지 알아낼 수 있도록 의도된 것이다.

두 번째 식물지는 레오나르트 푹스(Leonart Fuchs)의 『식물지De His- toria Stirpium Commentarii Insignes』(1542)이며, 그 내용의 광범위함에 있어 이후 식물지의 모범이 된 책이다. 삽화가 알프레히트 마이어(Albrecht Meyer)는 바이디츠와 대조적으로 식물의 우연적이거나 불완전한 요소 는 제외시키거나 수정하고 온전한 부분만 묘사함으로써 완벽하고 이 상적인 식물의 형태를 추구하였다[그림 6-7]. 그래도 왜곡하거나 장식 성을 추구하는 게 아니라 일반성과 표준적인 것을 지향함으로써 이후 식물지 삽화의 가장 주도적인 방식으로 자리 잡는다.

새로운 전환을 의미하는 또 하나의 특징은 브룬펠스와 푹스의 식물지에서 처음으로 전면 삽화가 등장한다는 사실이다. 푹스의 경우 특히 대부분 실물 크기로 그려졌는데, [그림 6-7]에서 시클라멘이 화면 전체를 독차지하고 있는 모습을 볼 수 있다. 이로써 좀 더 자연에 충실할 수 있게 된 식물지 삽화는 텍스트로부터 독립하고 자체적인 권

그림 6-8 렘베르트 도둔스, 〈야생 양귀비〉, 『본초서』 (안트베르펀 1552-1554), 덤바턴 오크스, 워싱턴, 하버드 대학 기금

위를 얻기에 이른다. 단순한 텍스트 도해의 기능을 넘어 식물학적 레퍼런스로서의 입지를 굳히게 되었다는 뜻이다.

16세기 후반부터 17세기에 걸쳐 식물학 연구는 홀란트와 플랑드르를 중심으로 진행되었다. 당시 이 지역에서 터키를 비롯한 극동 지역과의 무역이 성행했기 때문인데 특히 안트베르펀이 가장 중요한 위치를 차지하였다. 식물학 발전에서 안트베르펀이 갖는 의미는 무엇보다 그곳에 플란틴(Plantin) 출판사가 설립되면서 세 권의 식물지가 발간된 사실에서 비롯한다. 그 가운데 삽화와 관련하여 가장 의미 있는 책은 렘베르트 도둔스(Rembert Dodoens)의 『본초서 Cruydeboeck』(1552-1554)이다.[06] 이 책은 학문적 가치가 있는 최초의 네덜란드 식물지인데, 저

06 정확한 제목은 *Cruydeboeck, in den welcken die gheheele historie … van den cruyden … verclaert es met derselver cruyden natuerlick naer dat leven conterfeytsel daerby gestelt*. 나머지 두 식물지는 Carolus Clusius(Charles de l'Escluse, 1526-1609, Atrecht), *Rariorum aliquot stirpium per hispanias observatarum historia, libris duobus expressa* (Antwerpen 1576)와 Lobelius(Mathias de l'Obel, Rijsel), *Kruydtboeck oft Beschrijvinghe van allerlye Ghewassen, Kruyderen, Hesteren ende Gheboomten* (Antwerpen 1581)이다.

자 도둔스는 1543년에 푹스의 식물지를 네덜란드어로 번역하여 폭넓은 대중에게 소개하기도 하고, 또 그의 삽화들을 대부분 그대로 수용하기도 한 인물이다.[07] 그럼에도 도둔스의 삽화들은 [그림 6-8]에서 볼 수 있듯 전반적으로 사실성이 뛰어났고, 특히 이전에 알려져 있지 않던 저지대국가의 식물들을 많이 포함시켰기 때문에 여러 언어로 번역되면서 커다란 대중적 관심을 모았다.[08]

플란틴이 출간한 세 식물지는 식물학 지식의 발전에 커다란 기여를 한 것으로 평가된다. 자연을 직접 관찰한 것에 근거를 두고 식물의 특성에 관해 기술했을 뿐 아니라, 무엇보다 수많은 새로운 식물 종을 소개했기 때문이다. 그 가운데 특히 튤립, 아네모네, 크로커스, 나팔수선화 등의 이국적 식물은 앞서 후프나헐의 꽃 그림[그림 6-5]에서도 등장한 꽃들이다. 이제 17세기 초의 꽃정물화를 16세기 식물지 삽화와의 연관 속에서 살펴볼 순서이다.

초기 꽃정물화와 식물지 삽화

이 장의 머리 부분에서 언급한 꽃 그림 화가 가운데 자크 드 헤인은 세밀화 전통을 따르며 사물의 형태를 정교하게 묘사하는 데생에 뛰어났는데, 대표적인 작품으로 〈세 송이 튤립과 프리틸레리〉[그림 6-9]를 들 수 있다.[09] 이 작품은 지금까지 알려진 최초의 네덜란드 꽃 그림으

07 710개의 삽화 중 500개가 푹스 것을 수용한 것이다. Dodoens는 의사이자 의학자로서 출생지인 메헬렌(Mechelen)에서 활동했을 뿐 아니라 빈(Wien)의 막시밀리안 2세의 주치의로 임하기도 했다.

08 처음에 프랑스어로 번역되었다가 다시 프랑스어에서 영어로 번역되었다.

09 드 헤인은 안트베르펀 출신으로, 암스테르담과 헤이그 등지에서 활동했다.

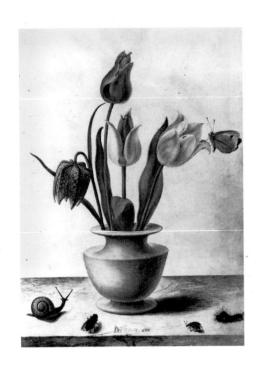

로 꼽힌다. 튤립과 프리틸레리가 매우 자연스럽게 꽂혀 있고, 오른쪽 튤립 꽃송이 위에 앉은 나비 외에도 탁자 위에 여러 마리 벌레가 보인다. 그러므로 재현된 모티프에 있어서 네덜란드 꽃정물화의 특징을 보이지만, 꽃다발의 실물 사생으로 얻어진 자연스러움은 전형적인 초기 네덜란드 꽃정물화의 조밀한 구성과 전혀 다르다.

드 헤인의 좀 더 전형적인 작품은 1602-1604년에 제작된 것으로 추정되는 〈꽃정물화〉[그림 6-10]이다. 둥근 원형의 그림틀을 가득 메우고 있는 장미, 카네이션, 팬지, 백합은 둥근 유리병의 크기나 꽃대의 길이에 비해 꽃

그림 6-9 자크 드 헤인, 〈세 송이 튤립과 프리틸레리〉, 1600, 27.5×22.5cm, 양피지에 수채, 파리, 루흐트(F. Lugt) 컬렉션

송이가 지나치게 커서 전체적으로 크기 비례가 맞지 않는다. 대신 꽃과 잎의 세부 요소는 자세하고 정확하게 묘사되어 있다는 점에서 초기 전통을 따르고 있다.

드 헤인의 꽃 구성이 비대칭적인 반면, 룰란트 사베리[10]의 〈루머 잔의 꽃다발〉[그림 6-11]에서는 키 크고 날씬한 꽃다발이 상대적으로 몹시 작은 포도주 잔에서 좌우 균형을 이루며 기다란 타원형의 실루엣을 형성하고 있다. 최초의 전형적인 네덜란드 꽃정물화로 평가되는 동시에 제작 연도가 확인된 최초의 사베리 꽃정물화로 꼽히는 작품이다. 꽃다발의 맨 꼭대기 부분에는 들장미가 보이고 그 밑으로 은방울꽃,

10 사베리는 플랑드르의 Kortrijk 출신으로, 암스테르담, 프라하, 위트레흐트 등지에서 활동했다.

튤립, 붓꽃, 야생란, 장미 등
이 꽂혀 있다. 들장미나 야
생란 같은 야생화를 포함시
킨 것은 사베리의 고유한
특징에 속하며, 탁자 위의
작은 동물과 조개는 자연에
대한 관심을 보여 주는 모
티프이기도 하다.

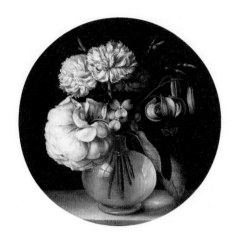

그림 6-10 자크 드 헤인,
〈꽃정물화〉, 1602-1604,
동판에 유채, 테레사 하인
츠 컬렉션

　사베리의 1603년 작품이
네덜란드 초기 꽃정물화의 전형적인 기본 모습을 갖추고 있는 것과 달
리, 2년 뒤에 그려진 보스스하르트[11]의 〈꽃정물화〉[그림 6-12]는 오히
려 드 헤인[그림 6-10]에 더 가깝다고 할 수 있다. 꽃과 과일만 전문적으
로 제작한 보스스하르트의 최초 꽃정물화이기도 한 이 작품에는 고급
스러운 중국 도자기에 가득 꽂힌 커다란 장미와 튤립 외에도, 백합, 매
발톱꽃, 팬지, 물망초, 프리틸레리 등이 화면을 여백 없이 가득 차지하
고 있고, 그 결과 꽃다발의 실루엣이 그림틀을 따라 사각형을 이루고
있기 때문이다. 꽃들의 구성은 또한 평면적인 느낌을 주는데, 이러한
특징들은 다음 해에 제작된 〈유리잔의 꽃다발〉[그림 6-13]에서도 조금
완화된 형태이기는 하지만 다시 한번 반복되고 있다.[12] 각진 실루엣은
1607년 이후에 타원형으로 변하면서 더 이상 보스스하르트의 그림에
적용되지 않는다.

11　보스스하르트는 안트베르펀 출신으로, 미들부르흐, 위트레흐트 등에서 활동하다 헤이그에서 사망
　　했다.
12　이 작품은 1605년 것의 두 배 크기이며 난간 위의 두 꽃만 제외하고 모두 동일한 꽃이 등장하므로
　　그 작품을 기반으로 제작된 듯 보인다.

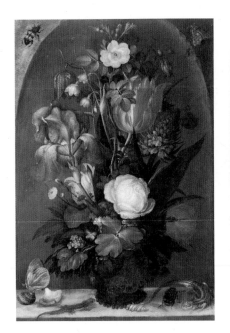

그림 6-11 롤란트 사베리, 〈루머 잔의 꽃다발〉, 1603, 29×19 cm, 동판에 유채, 페책 (Frank and Janina Pet-schek) 부부 기념을 위한 익명 대여, 위트레흐트, 중앙 박물관

그림 6-12 암브로시우스 보스스하르트, 〈꽃정물화〉, 1605, 동판, 18.4×13.7 cm, 개인 소장 (독일)

이렇듯 그림틀 가득 사각형 윤곽을 이루는 구성[그림 6-13, 6-14]은 16세기의 꽃정물화[그림 6-4, 6-5] 외에도 무엇보다 식물지 삽화에서 관찰되는 특징이다[그림 6-7, 6-8]. 식물지의 목판 삽화에서 추구되던 사각형 실루엣은 삽화가가 대부분 작은 크기의 사각형 나무판 면적을 최대한 이용하려고 했기 때문에 나타난 결과였다. 그러므로 보스스하르트는 그의 최초 꽃정물화들에서 식물지 삽화의 전통을 수용한 것이 분명하다. 이와 같은 추측을 뒷받침해 주는 정황은 미들부르흐에서 꽃 그림 화가로서의 경력을 시작한 보스스하르트가 당시 그곳의 대표 식물학자인 클루시우스와 가깝게 교류하고 그의 식물지를 쉽게 접했을 가

능성이다.

　지금까지 살펴본 세 작가의 초기 작품에서 공통적으로 관찰되는 특징은 꽃들이 전체 화면에 비해 크기가 크고 다른 꽃들과의 상대적인 비례도 맞지 않아 어색한 느낌을 준다는 사실이다. 가령 [그림 6-10, 6-12]에서의 무겁고 큰 장미나 [그림 6-11]에서의 거대한 붓꽃 등이 꽃 모티프의 스케일에서 일관성이 없음을 여실히 드러낸다. 대신 이로써 얻어지는 효과 가운데 하나는 꽃들이 각기 분명하고 정확하게 묘사될 수 있다는 장점이다. 이는 또 다른 조형적 특징과도 연

그림 6-13　암브로시우스 보스스하르트, 〈유리잔의 꽃다발〉, 1606, 35.6×29.3cm, 클리블랜드, 클리블랜드 미술관

결된다. 즉 [그림 6-11, 6-12, 6-13]에서 모두 꽃에는 그림자가 드리워지지 않는 반면 대 위에 놓인 사물들에는 그것이 매우 정교하게 묘사되어 있는 것이다. 이 지점에서 생각해 볼 수 있는 게 15세기의 세밀화이다[그림 6-2]. 요컨대 세밀화 가장자리의 꽃과 벌레 모티프와 달리 가운데의 종교 장면에서는 강한 일루저니즘이 추구되지 않듯이, 꽃정물화에서도 중심 요소인 꽃다발과 밑단의 부수적 모티프에서 유사한 대조적 묘사방식이 관찰된다는 얘기다. 이는 회화적인 시각 효과보다는 재현된 주제의 명확한 묘사와 전달을 더 중요하게 생각한 결과로 보아야 한다. 꽃이나 곤충을 사실적으로 묘사할 수 있는 작가의 기술적 능력을 과시하면서도 또한 동시에 주요 꽃들을 분명하게 확인할 수 있는 가능성도 확보하는 셈이다.

　세 작가의 작품들과 달리, 같은 시기에 그려진 얀 브뢰헐의 〈꽃정

물화〉[그림 6-14]는 이미 전형적인 네덜란드 꽃정물화의 모습을 취하고 있다.[13] 총 58종과 72가지 변종의 꽃들이 폭발하듯 화병으로부터 퍼져 나와 화면을 가득 메우고 있는 이 그림은 이제 완만한 타원형 실루엣을 이루면서 1610년대의 작품들과 대체로 유사한 조형적 특징을 드러낸다. 여기서 특기할 만한 점은 화병 왼편 바닥에 놓인 시클라멘으로서, 앞서 식물지 삽화[그림 6-7]에서 이미 본 바 있는 꽃이다. 그러나 브뢰헐은 삽화에서와 달리 땅으로 낮게 퍼지면서 자라는 시클라멘의 모습을 명료하게 묘사하고 있는데, 이 점은 목

그림 6-14 안 브뢰헐, 〈꽃정물화〉, 1605, 패널에 유채, 50×39.5cm, 개인 소장 (네덜란드)

판 블록이 갖는 제한적 형태 때문에 수직으로 자라는 모습으로 재현한 [그림 6-7]을 개선한 것이라 할 수 있다. 식물의 성장 습관은 포기해도 둥근 뿌리는 포함시켜야 했던 식물지 삽화가 식물의 확인을 목적으로 하는 것과 달리, 브뢰헐은 뿌리를 제외시키고 실제 땅 위에서 자라는 모습을 정확하게 묘사하고 있어서 아마도 실제 피어 있는 꽃을 직접 관찰하고 그렸을 것으로 추측된다.

이상 살펴본 바와 같이 17세기 네덜란드의 꽃정물화는 1600년경부터 제작되기 시작하여 1605년경에 기본 스키마가 갖춰지면서 1610년

13 브뢰헐은 이 작품과 같은 그림을 여러 작품 제작했는데 현재 빈과 피렌체 등에 소장되어 있다. Jan Breugel은 대 Pieter Breugel의 장남으로 1568년 안트베르펜에서 출생하였으며 그곳에서 주로 활동하였다. 1604년에 프라하를 방문한 브뢰헐은 거기서 드 헤인이나 사베리의 꽃정물화를 접했을 것으로 추측되지만, 보스스하르트와의 예술적 교류는 불분명하다.

대로 이어졌다고 하겠다. 1610년대 꽃정물화의 조형적 특징은 우선 [그림 6-1]에서 볼 수 있듯이 대체로 어두운 배경을 바탕으로 화면의 중앙에 꽃다발을 배치하고 있는 점인데, 이로써 꽃들이 선명하게 드러나면서 관심이 집중되게 된다. 이 특징은 식물지 삽화와 반대이지만 사실 같은 목적을 추구하는 것이다. 다시 말해 식물지 삽화에서는 식물이 백지를 바탕으로 검은 선으로 묘사되어 원래 환경으로부터 분리되어 있는 것인데, 여하튼 두 경우 모두 묘사된 대상의 정확한 재현과 확인을 가능케 하기 때문이다.

꽃다발들은 사베리의 초기 작품[그림 6-11]에서도 관찰되듯이 구성에 있어서는 중앙의 수직 축을 중심으로 대칭성을 추구한다. 물론 엄격하게 좌우가 똑같은 것은 아니지만 전반적으로 좌우가 균형을 이룬다. 비대칭적인 꽃꽂이를 선호하던 고딕 시대와 달리 16세기의 식물지 삽화들은 로마와 비잔틴 전통에서 추구하던 좌우 대칭의 구성 방법을 적용했는데, 이는 다시 앞서 언급했던 식물지 목판 삽화의 기술적 조건과 연관되는 것이다. 나무 블록의 가장자리까지 가득 모티프를 채우게 되면서 좌우 대칭의 사각형 실루엣이 이루어졌다는 말이다. 초기의 꽃정물화는 아마도 삽화의 이러한 전통을 수용한 듯 보인다.

키 큰 타원형을 이루고 있는 꽃다발은 실제로 다 수용하기 어려운 작은 화병에 빽빽하게 꽂혀 있다.[14] 개별 꽃 하나하나는 많은 수에도 불구하고 다른 모티프에 가리거나 크게 왜곡되지 않은 각도에서 완전한 모습으로 묘사되고 서로 균등하게 배치되어 있다. 더욱이 개별 모티프들이 정교한 드로잉 기법을 통해 세부 요소가 꼼꼼하게 묘사되고

14 꽃다발과 화병의 이 같은 비현실적 크기 관계는 세밀화에서 유래하는 것이다.

또한 선명하게 다른 색상을 통해서도 이웃하는 꽃들 간의 차이가 분명히 느껴진다. 그 결과 얻어지는 꽃들의 개별성은 꽃다발 전체가 분산된 빛으로 균일하게 조명되고 따라서 전혀 그림자를 드리우지 않고 있기 때문에 더욱 강화된다. 그리고 이는 다시 꽃 구성 전체에 2차원적 평면성을 부여한다.

지금 설명한 조형적 특징은 초기의 네덜란드 꽃정물화가 회화적 예술성을 추구하기보다는 개별 꽃 하나하나의 정확한 묘사에 중점을 두었던 데서 기인한다고 하겠다. 브라이슨(Norman Bryson)은 이를 근거로 초기 꽃정물화가 일종의 명료한 도표와 같은 것이라고 해석한다. 꽃들 간의 차이를 근거로 해서 꽃의 정체를 결정하는 분류학적 방법을 바탕으로 특정 종(種, specimen)으로서의 꽃들이 묘사되어 있다는 뜻이다. 브라이슨은 또한 이와 관련해서 초기 꽃정물화에서 한 꽃다발에 같은 꽃이 다량으로 등장하는 일이 없다는 점을 지적한다. 같은 꽃을 반복해서 그리면 꽃의 다양성은 줄어들고 따라서 전달하는 정보의 양도 감소하므로 도표로서의 꽃정물화의 취지에 맞지 않는다는 얘기다.

같은 맥락에서 생각해 볼 수 있는 초기 꽃정물화의 또 다른 특징은 네 작가가 사베리의 예외적인 경우들[그림 6-1, 6-11]을 빼고는 모두 꽃다발 안에 푸른 이파리를 포함시키지 않는다는 점이다. 그 이유는 화려하고 다양한 색상이 주는 즐거움이 꽃정물화의 가장 중요한 존재 이유이기 때문이기도 하겠지만, 조금이라도 더 다양하게 많은 꽃을 재현하기 위해 꽃 이외의 요소에게는 공간을 할애하지 않았을 가능성도 크다.

각 꽃의 정체성 확인과 다양성에 중점을 두는 초기 꽃정물화의 특성은 다시 식물지 삽화와 연결해서 생각해 볼 수 있다. 식물학의 삽화 의존도는 그 어떤 학문보다 더 컸다고 할 수 있다. 식물, 특히 꽃의 본질

적 특징 가운데 하나가 수명이 매우 짧고 손상되기 쉬울 뿐 아니라 원래 환경에서 분리되어 유지되기가 어렵다는 점인데, 이로 인해 식물학은 실물을 대신하는 매체로 이미지를 사용해야만 했다. 그러므로 식물지 삽화는 특정 식물을 확인하고 분석하고 분류하는 수단으로 기능했다.[15] 같은 이유에서 식물지 삽화에서는 꽃정물화와 달리 식물의 뿌리나 땅 밑의 부분까지 자세히 묘사된다. 이 부분은 또한 본초학자나 약학자에게 의학적 가치가 있기도 했다. 그러므로 뿌리 없이 꽃들만 재현한 꽃정물화는 식물의 약용 효과에는 관심이 없음이 확실하며, 식물의 형태학적 확인과 장식적 효과에 집중했다고 할 수 있다.

식물지 삽화와 꽃정물화가 공통적으로 개별 모티프의 확인 가능성을 추구했다는 증거는 그림자 모티프와 관련해서도 찾아볼 수 있다. 초기 꽃정물화는 앞서도 잠시 언급했듯이 분산된 조명을 취하고 있기 때문에 꽃다발에서는 그림자가 묘사되지 않는다. 식물지 삽화의 경우 예컨대 푹스는 그의 식물지 서문에서 꽃들의 형태가 불분명해지는 것을 막기 위해 의도적으로 그림자를 묘사하지 않았다고 적고 있다. 그리고 플란틴이 소유했던 목판화들도 이파리처럼 중요하지 않은 경우에는 명암을 넣기도 했지만 식물의 확인에 결정적 역할을 하는 꽃 모티프에는 결코 명암 처리나 그림자 묘사를 적용하지 않는다.

그 밖에 꽃정물화의 꽃들은 앞서도 살펴보았듯이 일관성 있는 크기 비례를 보이지 않는다. 가령 [그림 6-1]에서 붓꽃은 과장되게 크게 그려져 있어 실제와 같지 않다. 화가들이 꽃의 상대적 스케일을 고려하

15 식물지 삽화는 항상 텍스트를 동반하는데, 텍스트는 근본적으로 이미지를 해석하고 보충하는 역할을 한다. 그러나 반대로 텍스트가 이미지에 의해 보완되는 점도 있다. 즉 텍스트를 통한 기술만으로는 식물을 제대로 확인하기 어렵고 또 어떤 본질적 특징은 언어가 아니라 이미지를 통해서만 명확하게 전달될 수 있는 것이다.

지 않은 사실은 그들이 직접 꽃을 본 적이 없었을 가능성을 시사한다. 그리고 잘 모르는 꽃을 그려야 하는 경우 화가들이 식물지 삽화를 참고했을 가능성은 크다고 하겠다. 왜냐하면 16세기의 식물지 삽화는 위에서도 언급했듯이 식물의 형태를 명확하게 묘사하고 있고 해당 텍스트에서 식물의 색상까지 자세히 기술하고 있으므로 화가들에게 꽃 묘사에 있어 충분한 정보를 제공할 수 있었기 때문이다. 그런데 식물지 삽화는 제한된 크기의 목판에 작업된 것이기 때문에 식물의 크기에 따라 이미지의 스케일이 조정될 수 없었고, 그래서 화가는 상대적 크기를 가늠하지 못하고 그대로 정물화로 전환시켰을 수도 있는 것이다.

또한 같은 맥락에서 살펴볼 수 있는 특징은 가령 [그림 6-1]의 노란 장미에서처럼 꽃의 개화 정도가 여러 단계로 재현되어 있다는 점이다. 이러한 특징은 식물지 삽화에서도 전형적으로 나타나는데 [그림 6-7, 6-8]에서도 충분히 발견된다. 개화의 여러 단계나 열매 맺은 모습까지도 동시에 묘사하는 식물지 전통은 개별 식물을 확인하는 데 필요한 모든 특징을 종합적으로 보여 주기 위한 것으로 추측되며, 이러한 의도는 꽃정물화에도 해당된다고 생각한다.

수집 대상으로서의 꽃정물화

초기 꽃정물화의 꽃다발에 포함되어 있는 꽃들은 대부분 앞선 그림에서도 볼 수 있었던 튤립, 붓꽃, 백합, 장미, 프리틸레리 등의 구근 식물이다. 그 외에도 1610년대의 꽃정물화에서는 나팔수선화, 매발톱꽃, 물망초, 나르시스, 아네모네, 크로커스, 바이올렛 등이 반복 관찰된다.

이 꽃들은 톰 링[그림 6-4]이나 예외적인 사베리[그림 6-11]의 작품에서 보이는 야생화가 아니다. 야생화에 대한 관심은 고딕 말기에 크게 퍼지다가 1600년경에 정원의 재배 식물에 대한 열정으로 대체되는데, 아마도 톰 링은 고딕 시기를, 그리고 사베리는 17세기로의 전환기를 반영한다고 보면 될 것 같다. 반면 방금 언급된 꽃들은 정원에서 재배되는 종류로서, 당시 막 설립되기 시작하던 식물원에서 볼 수 있던 귀한 꽃들이었다. 그리고 이 꽃들은 16세기에 다른 대륙으로부터 유럽에 소개된 이국적 식물이기도 했다.[16] 이국적 꽃들은 부유한 귀족이나 시민의 개인 정원에서도 열정적으로 재배되었으며, 수입된 희귀종을 다시 교배해서 계속 개량종이나 변종을 개발하기도 했다. 이는 꽃정물화에도 반영되어 있다.[17] 예를 들어 [그림 6-1]에서 보이는 다양한 색상과 무늬의 튤립들이 대표적인 경우이다.

야생화에서 재배 식물로 꽃다발의 내용이 변한 것은 16세기의 식물지에서도 마찬가지이다. 중세의 본초서와 16세기 것의 차이는, 전자는 수도원 내의 꽃들만을 포함하는 반면 후자는 광대한 식민지 네트워크와 연관된 식물들을 대상으로 한다는 점이다. 물론 붓꽃, 백합, 장미 같은 중세의 꽃들이 계속 등장하기는 하지만 이제 달리아(멕시코), 프리틸레리(페르시아) 등의 이국적인 꽃들에게 자리를 내주게 되었다.

이국적인 꽃들은 재배하기만 까다로운 것이 아니라 귀하기도 해서 구하기 어려웠고 그래서 가격도 매우 높았다. 그러므로 이렇게 진기한 꽃들이 마치 폭발하듯 빽빽하게 꽂혀 있는 꽃다발은 자체로서 특별한

16 예를 들어 튤립, 프리틸레리, 히아신스, 아네모네, 크로커스 등은 본래 터키나 페르시아 등 중동 지역에서 재배되던 것이고, 나팔수선화는 에스파냐와 포르투갈의 북부 지역에서 유래한 것이다.
17 자국 식물에서 파생된 것도 있다. 예를 들어 은방울꽃, 물망초, 바이올렛, 매발톱꽃 등이다.

오브제였을 것으로 보인다. 다시 말해 그림으로 묘사된 귀한 꽃들은 예컨대 브뢰헐의 그림[그림 6-14]에서 보이는 다이아몬드 따위의 보석이나 [그림 6-12]에 재현된 귀한 중국 도자기, 또는 [그림 6-11]에서 나타나는 먼 타국의 이국적인 조개와 동격으로 재현된 셈이다. 이제 꽃 정물화는 스스로 수집의 대상이 되는 자리에 올랐다.

수집과 관련하여 흥미로운 사실 가운데 하나는 초기 꽃정물화에 등장하는 정원용 식물들이 야외에서 모두 같은 시기에 꽃필 수 있는 게 아니라는 점이다. 예컨대 나팔수선화는 이른 봄에, 튤립과 제국의 왕관꽃은 4-5월에, 매발톱꽃은 6-7월에, 장미와 카네이션은 7-8월에 그리고 금잔화는 8-9월에 꽃이 피는데, 한 꽃다발 안에 한꺼번에 등장한다. 이는 다시 앞서 언급했던 초기 꽃정물화의 도표적인 정보 전달성과 연관해서 이해해야 할 것이다. 쉽게 말해 정원에서 재배되는 꽃들을 계절에 제한받지 않고 모두 함께 보여 주려는 의도는 컬렉션 개념과 연결되며 이에 관해서는 16세기의 정원 문화를 살펴봄으로써 이해해 볼 수 있다.

이국적 식물의 수집과 정원 문화

순수하게 보고 즐기기 위한 꽃을 마당에 심고 가꾸는 정원 문화는 16세기 후반부터 시작되었다. 중세에는 그저 수도원 안 텃밭이나 채마밭에서 약용 식물을 키웠을 뿐이었다. 16세기 후반부에 이르러 꽃 가꾸기에 관심을 가지게 된 것은 당시의 역사적 상황과 관련이 깊다. 이 시기에 유럽 외의 대륙에서 수입된 외래 식물의 종이 갑자기 풍부해지

면서 의학자와 식물학자들이 자국의 익숙한 꽃들보다는 이국적인 식물에 더 큰 관심을 보이게 되었고, 그 결과 새로운 종류의 원예가와 수집가가 탄생하게 된 것이다. 이들은 새롭고 진기한 식물들을 열광적으로 매매하거나 교환하고, 또 더욱 다양한 종을 소유하기 위해 단순히 정원에 심고 기르는 것을 넘어서 교배와 접종을 통해 개량종을 개발하기도 하였다. 말하자면 마니아 문화가 탄생한 것이다. 이때 주로 선호되었던 꽃들은 모두 구근 식물이며, 우리가 앞서 살펴본 그림들에서 만났던 것과 일치한다. 그 외에 장미, 카네이션, 바이올렛 등도 정원에서 애호되던 품목이다. 이렇듯 당시의 정원은 꽃이라는 수명이 짧은 전시품을 수집·전시하는 공간이었는데, 이때 선택 기준은 과학적이거나 체계적이기보다는 단순히 새롭고 진기하고 별난 것이라는 데 초점이 맞추어져 있었다.

진기한 식물의 수집은 당연히 많은 비용을 요구했기 때문에 초기에는 군주들이 설립했던 식물원을 주축으로 해서 귀족이나 부유한 사람들의 개인 정원에서 식물 수집 문화가 발전하였다.[18] 그러므로 원예와 수집 문화는 자연히 부와 직결될 수밖에 없었고 또한 지적 관심의 상징으로서 사회적 지위를 과시하는 수단으로 떠올랐다.

이와 같은 17세기 초의 정원을 우리는 당대의 한 유명한 꽃 그림집 삽화를 통해 엿볼 수 있다[그림 6-15]. 오늘날과 달리 담이나 울타리로 둘러쳐진 폐쇄적인 공간에 좌우 대칭의 기하학적 패턴에 따라 화단이

18　식물원은 타 대륙과의 정치·경제적 교류가 활발했던 암스테르담이나 베네치아 주변에 우선적으로 설립되었다. 최초의 유럽 식물원은 1544년 피사에 세워진 것이다. 개인 수집가로서는 클루시우스를 꼽을 수 있는데, 그는 16세기의 대표적인 의학자이자 식물학자로서, 튤립뿐 아니라 중동의 다른 식물들(나팔수선화, 히아신스)을 여행에서 발견하고 네덜란드에 들여와 그가 원장으로 재직하던 레이든 식물원에서 재배함으로써 유럽에 널리 알리고 대중화하는 데 기여하였다.

그림 6-15 판 드 파서 II(Crispyn van de Passe II), 〈봄의 정원〉, 『화원 *Hortus Floridus*』(아른헴 1614), 버지니아, 폴 멜런(Mrs. Paul Mellon) 컬렉션

나뉘어 있는 게 눈에 띈다. 이러한 패턴은 수공예 디자인에서 유래한 것인데, 화단 틀 안으로 수집품으로서의 꽃들이 듬성듬성 간격을 두고 심어져 있다. 가령 가운데 제일 많이 보이는 것이 튤립이고 맨 앞 가운데에 붓꽃이 피어 있다. 중요한 특징은 화단이 한 가지 꽃으로만 가득 채워져 있지 않고(튤립은 여러 가지 변종들이다) 또 식물들 사이에 충분한 공간이 유지된다는 점인데, 그 이유는 무엇보다 희귀하고 비싼 식물을 다량으로 소유하기 어려웠기 때문이었을 것이다. 그뿐만 아니라 키 큰 식물은 뒤쪽에 그리고 작은 식물은 앞쪽에 심어서 결코 서로 가리거나 덮어 버리지 않게 하고 동시에 꽃의 형태와 색상을 다양하게 배치함으로써, 수집품의 전시 공간에서 추구되는 원칙을 지키고 있다.

그런데 꽃 수집 전시 공간으로서의 정원 문화가 구체적으로 어떤 이

유에서 네덜란드의 초기 꽃정물화와 연결되게 되었을까? 아마도 진기하고 별난 이국의 꽃들은 지극히 한시적인 존재이므로 그림으로 포착해 놓으면 그 모습을 잃지 않고 지속적으로 감상할 수 있었기 때문이었을 것이다. 미술 후원자들은 자신의 정원에서 대표적이거나 새로 재배하는 데 성공한 꽃들을 선별해서 화가에게 그려 줄 것을 의뢰했고, 이 이유에서 꽃 그림은 수집품으로서의 정원의 꽃을 기록한 증서이기도 하다. 그러므로 앞서 살펴보았던 꽃 그림들, 즉 개별적으로 명확히 확인될 수 있는 다양한 꽃들이 균등하게 배치된 꽃다발 그림은 자체로서 수집품의 전시 공간이라 부를 수 있다.

정원에서의 꽃 수집 문화가 성행하면서 당연히 꽃 그림의 수요는 증가하였을 것이다. 그리고 기록에 따르면 당시 꽃정물화의 가격은 예외적으로 높은 수준을 유지했다.[19] 고가의 꽃정물화는 자연히 자체로서 수집 대상의 반열에 오르게 되었고, 그림에 함께 등장하는 조개나 동전, 곤충들과 함께 16세기 수집 캐비닛의 한 자리를 차지하게 되었다. 다른 한편으로 꽃정물화는 거기에 그려진 꽃을 실제로 사는 것보다는 값이 쌌으므로, 정원을 직접 가꾸거나 희귀한 꽃을 구입할 만큼 경제적 능력이 되지 않는 사람들에게는 실물 대신 즐거움을 주는 대상이 되기도 했고, 또 정원에서의 꽃 수집 활동을 간접적으로 경험하게 하는 대리물이기도 했을 것이다. 여하튼 수집 대상으로서든 또는 화원 문화의 대리물로서든 꽃정물화는 소유자의 사회적 지위를 과시하는 수단이 될 수 있었다.

19 드 헤인은 600길더를 받았고 보스스하르트는 1000길더를 요구하기도 했는데, 평균 꽃정물화 가격은 200-240길더로 당시 반년 생활비에 해당하는 금액이었다.

문화적 산물로서의 꽃정물화

지금까지 16세기와 17세기 초의 네덜란드 꽃정물 작품들을 대상으로 해서 조형적 특징과 재현 내용을 분석하고 그 과정에서 꽃정물화와 16세기 식물지 삽화의 관계를 살펴보았다. 17세기 꽃정물화의 기본 특징들은 이미 16세기에 간헐적이고 부분적으로 시도되면서 1600년대의 첫 5-6년경에 전형적인 모습을 갖추기 시작했다고 할 수 있다. 그리고 바로 이 시기의 작품들이 꽃의 종류에 있어서뿐 아니라 특히 재현방식에 있어서 16세기 식물지 삽화의 조형 원리를 수용하고 1610년대로 이어지는 토대를 마련했다고 하겠다. 이렇듯 초기 꽃정물화가 식물지 삽화를 참고했던 이유는 두 그룹이 동일한 목적, 즉 식물의 정체 확인과 다양성 확보를 추구했다는 점에서 찾아야 할 것이다.

꽃정물화는 근본적으로 꽃 수집 문화와 연관되어 발전했다는 점에서 또한 '꽃 그림집'과 공통 기반을 갖는다. 특히 부케 형태를 띤 꽃 그림집 이미지가 꽃정물화의 발전에 직접적인 영향을 준 것으로 일반적으로 언급되지만, 같은 시기에 탄생한 두 장르의 상호 관계와 그 성격이 정확히 어떠했는지는 아직 규명되지 않았다. 그러므로 17세기 네덜란드의 꽃정물화를 좀 더 근본적이고 폭넓게 이해하려면 꽃 그림집과의 연관 속에서 접근하는 작업이 뒤따라야 한다고 본다.

VII

문화적 헤게모니와
다원성:
판 호연의 사실주의 풍경화

문화의 다원성과 미술

누구나 잘 알고 있듯이 이탈리아는 로마제국 이래 중세를 거쳐 근세에 이르기까지 서구의 중심 문화권으로 군림하였다. 미술과 관련해서는 무엇보다 르네상스 시대부터 독창적이고 선구적인 발전을 이룩하면서 유럽 여타 지역에 권위와 영향력을 행사하였다. 이탈리아 미술이 당대의 국내외 미술 이론가들에게 공히 우위성을 인정받았던 상황은 여기서 기인한다.[01] 그래서 가령 네덜란드 같은 북구 지역의 특권층 미술 후원자와 대표 작가들은 16-17세기에 자국의 미술을 낮게 평가하고 이탈리아 방식을 범본으로 추구했다.[02] 심지어 이탈리아 여행을 미술 교육 과정의 완결을 의미하는 필수적 요소라고 굳게 믿기도 했다.[03]

01 이탈리아 미술의 위대함은 무엇보다 15세기 이후 미술 이론서에서 찬양되기 시작했으며 그 대표적 예가 저 유명한 바사리의 『미술가 열전』(피렌체 1550)이다. 네덜란드 역시 이탈리아 미술을 이상으로 추구하였으며, 이는 판 만더(Karel van Mander)가 이탈리아 미술을 범본으로 하여 자국의 미술 발전을 촉진하고 또 그 뛰어남을 널리 알리기 위해 『화가서 Schildersboek』(하를렘 1604)를 출간한 사실에서 분명히 드러난다. 그 밖에도 당대 네덜란드의 대표적 문필가 하위헌스(Constantijn Huygens)는 네덜란드 국경을 넘어 본 적이 없는 렘브란트를 가리켜 만약 그가 이탈리아로의 여행을 했더라면 훨씬 유익했을 것이라고 말했고, 이에 대해 렘브란트는 그가 미술학도 시절 여행할 시간과 기회를 갖지 못했기 때문이기는 하지만 네덜란드 내에서도 이탈리아 작품들을 충분히 접할 수 있었다고 변명하였는데, 여기서도 당시 이탈리아 미술에 대한 자세가 드러난다.

02 심지어 15세기 이후 플랑드르의 독점 영역으로 통용되어 오던 풍경화 분야에서조차 17세기 네덜란드에서는 순수한 홀란트 풍경화가 아니라 이탈리아풍 풍경화가 정부나 기관 등의 권력층에 의해 구매되었으며 그 가격도 당연히 훨씬 높았다.

03 이러한 관례는 16세기 이래 일반적으로 통용되었으며 17세기에는 더욱 강화되는 추세를 보였다. 그 이유는 당시 로마에 거대한 미술시장이 형성되어 일거리가 많았기 때문이다. 또한 특히 네덜란드의 재미있고 사실적인 그림에 대한 높은 평가와 수요가 있었기 때문이기도 하다. 여행의 목적과 성격도 변화를 보인다. 16세기에는 종교적 이유와 로마 시(市)에 대한 고고학적 관심이 주요인이었던 데 반해, 17세기에는 로마와 근교의 낭만적 폐허와 그곳 풍경의 햇빛 분위기가 관심의 초점을

이러한 근세의 견해와 평가는 북구 미술을 이탈리아의 시각으로 접근한 데서 온 것이라 하겠다.[04] 왜냐하면 이탈리아와 네덜란드 미술은 15세기에 상업적 교류를 기반으로 서로 접하게 되면서 복잡한 상호 영향 관계로 발전하였으며, 이어지는 시기에 두 지역의 미술이 다양한 측면에서 공통점을 소유하면서도 동시에 각기 독자적인 미술 영역을 중심으로 전개되었기 때문이다.[05]

이탈리아와 북구 미술의 이러한 상호 영향 관계를 제대로 이해하기 위해서는 우선 두 지역의 예술적 협동 관계를 구체적으로 들여다보

이른다. 로마로의 미술 여행은 1700년대 전반에 쇠퇴기를 맞기에 이른다.

[04] 이탈리아 미술의 우위권에 대하여 16-17세기의 네덜란드 미술가들이 불만을 지니고 있었음도 사실이다. 예를 들어 앞서 언급한 판 만더의 『화가서』는 바사리를 범본으로 하고 있는 한편 또한 그에 대한 일종의 공격으로 이해될 수 있으며, 특히 16세기 초 이탈리아 대가들의 공백 시기에 유럽 회화의 주도권을 차지하려는 네덜란드 화가들의 노력과 그에 관한 논의들도 발견된다.

[05] 15세기 중반경 이탈리아의 여러 소도시국가와 궁정(예컨대 피렌체, 나폴리, 페라라, 우르비노 등)에서는 플랑드르 미술에 커다란 열정을 가지고 작품을 수집하는 활동이 전개되었다. 이러한 움직임은 특히 당시 플랑드르를 무대로 활동하던 피렌체의 은행가와 상인들에 의해 진행되었는데, 이렇게 이탈리아로 수입된 작품들은 이탈리아 미술에 영향을 주었다. 이탈리아인들에게 사랑받던 작가는 주로 얀 판 에이크(Jan van Eyck), 로히에 판 데어 베이든(Rogier van der Weyden), 한스 메믈링(Hans Memling), 디리크 바우츠(Dieric Bouts), 휘호 판 데어 후스(Hugo van der Goes) 등이다. 이들의 조형적 특징들, 이를테면 짙은 농도의 색상, 인물과 배경을 감싸는 빛 효과, 정교한 세부 묘사, 조용하고 친밀한 분위기, 풍경 요소 따위는 당대의 대표적 이탈리아 화가들에게 수용되어 초상화나 제단화 같은 범주의 작품에서 흔적이 관찰된다. 플랑드르 미술을 수용한 이탈리아 작가는 무수히 많으며, 예컨대 필리포 리피, 도메니코 베네치아노, 안토니오 피사넬로, 안토니오 폴라이우올로, 산드로 보티첼리, 프라 안젤리코, 피에드로 페루지노, 도메니코 기를란다요, 안드레아 만테냐, 피에로 델라 프란체스카 등을 꼽을 수 있다. 다른 한편 이탈리아 미술이 15세기 플랑드르에 미친 영향과 관련하여 역시 앞서 언급한 이탈리아 상인들이 중요한 매개 역할을 했을 것으로 보인다. 이들이 이탈리아 미술을 플랑드르에 소개하는 일 외에도 적어도 작품을 위탁하는 과정에서 이탈리아적 취향을 직접 또는 간접적으로 작품 제작에 반영시켰을 것이기 때문이다. 이탈리아와 네덜란드 미술의 상호 교류가 가장 활발하게 진행된 시기는 1550-1700년 사이이며, 특히 네덜란드 미술가들의 이탈리아 여행 내지 이주 현상이 이 과정에서 중요한 요인으로 작용하였다. 로마에서 활동하던 네덜란드 화가들 가운데 독자적 미술 범주로서 장르적 풍경화를 발전시켰던 밤보찬티(Bambocciati)는 화가로서 높이 평가받고 대중적 인기를 누렸지만, 당시 로마의 이탈리아 미술의 전개 과정에는 관여하지 않았다. 17세기의 로마 미술은 역사화를 중심으로 카라치나 카라바조 등의 이탈리아 화가에 의해 기반이 이루어졌으므로, 밤보찬티는 단지 독립적 활동을 통해 현지 미술과 공존했던 셈이다.

아야 한다. 이를테면 작가들의 상호 교류가 어떠한 사회적·경제적 상황이나 동기에서 탄생했는가 하는 문제, 그리고 어떠한 성격을 띠었는가, 가령 동등한 관계에서 진행되었는가 아니면 어느 한편이 우세한 위치에 있었는가 하는 질문 등을 먼저 다루어야 한다. 그리고 이러한 영향 관계는 개별 미술가와 미술가 그룹뿐 아니라 시기에 따라서도 다양한 차이를 띨 수밖에 없으므로 개별 연구를 바탕으로 전체에 대한 이해가 이루어져야 하며, 이는 양국 미술 모두에 대한 방대하고 정확한 지식을 요구한다. 현재까지 이탈리아와 네덜란드 미술의 상호 교류에 대한 미술사적 연구가 크게 진척되지 못한 사실은 바로 이와 같은 어려움을 반영한다고 하겠다.

그러므로 두 지역의 미술을 피상적으로 비교하며 이야기하기보다, 본격적인 영향 연구에 선행하는 작업으로서 우선 17세기 네덜란드 미술에 초점을 맞춰 살펴보고자 한다. 중심 문화권이 아니라 주변 영역으로 통용되던 네덜란드 미술을 연구 대상으로 선택하는 데 있어 오귀베(Olu Oguibe)의 다음과 같은 이론이 출발점을 제공하였다. 개별 문화는 자신만의 정체성을 지니고 존재하므로 한 특정 시기에 오로지 하나의 문화 중심만을 꼽을 수 있는 게 아니라 다수의 문화 중심점들이 공존하며, 단수의 문화 중심 개념은 문화의 질적 차이를 인식하는 데 기인하므로 중심과 주변의 개념으로 문화를 비교해서는 안 된다는 시각이다.[06]

오귀베가 논하는 문화의 정체성 개념은 네덜란드의 미술 범주들 가운데 특히 풍경화에서 본보기적으로 다루어 볼 수 있다. 17세기 홀란

06 O. Oguibe, "In the 'Heart of Darkness'," E. Fernie(ed.), *Art history and its methods. A critical anthology*, London 1996, pp. 314-322.

트 풍경화는 그 이전의 시대나 다른 지역에서는 관찰되지 않는 고유한 독창성을 명확히 지니고 있기 때문이다. 이 글에서는 특히 얀 판 호연(Jan van Goyen)의 1630년대 모래 언덕과 농가 풍경을 중심으로 홀란트 풍경화의 기원, 양식과 주제 그리고 발생의 성격 및 요인을 살펴봄으로써 이탈리아로부터 독립된 네덜란드 미술의 독자성을 살펴보겠다.

판 호연의 1630년대 홀란트 풍경화

판 호연은 레이든에서 출생했으며 1632년부터는 헤이그에서 작품 활동을 하였지만 1610-1620년대 하를렘 화파의 풍경화 양식을 계승했기 때문에 살로몬 판 라위스달(Salomon van Ruysdael)과 함께 17세기 초의 하를렘 풍경화가로 분류된다.[07]

1630년경부터 1640년대 초까지 집중적으로 제작된 그의 단색조 회화(tonal painting)는 독특한 기법으로 이전 시대나 당대의 다른 지역에서는 관찰되지 않는 전형적인 홀란트 자연 풍경을 묘사한다[그림 7-1]. 판 호연은 강, 바다, 해변 등 물이 있는 풍경과 도시 원경을 제작하기도 했는데[그림 7-2], 특히 모래 언덕과 농촌 정경 등의 일상적 소재만을 주로 다루는 작품 그룹에서 단순하고 단일한 그림 구성을 일관성 있게 지켜 나갔다[그림 7-3]. 낮게 위치한 지평선으로 인해 풍경의 무대가 차지하는 면적은 좁지만, 여기에 사선의 움직임을 보이는 명암의 대조 효과와 그것에 상응하며 비스듬히 놓인 길의 배치를 통해 넉넉한 공간적

07 판 호연과 살로몬은 양식적으로나 도상적으로 매우 유사한 풍경화들을 제작하여 때로는 구분하기 어려울 경우도 많다.

그림 7-1 얀 판 호연, 〈모래 언덕〉, 1630, 개인 소장

그림 7-2 얀 판 호연, 〈하를렘머 미어 *Haarlemmer Meer*〉, 1656, 캔버스에 유채, 39×54cm, 프랑크푸르트, 슈태델 미술관

그림 7-3 얀 판 호연, 〈모래 언덕〉, 1629, 베를린, 국립박물관

깊이를 드러낸다. 그리고 화면에 등장하는 개별 모티프는 수와 종류에 있어 매우 제한되어 있다. 쓰러져 가는 낡은 농가와 울타리, 나무, 구불거리는 시골길, 마차, 멀리 보이는 교회 탑, 길거리의 조그만 사람들이 100여 점이 넘는 작품에서 반복 등장하며 풍경에 활기를 불어넣는다. 홀란트 특유의 흐리고 변덕스러운 날씨를 실감 나게 재현하며 넓은 화면을 차지하는 하늘 공간 역시 구름과 대기의 빛 분위기 묘사를 통해 그림에 생명감을 부여하는 데 톡톡한 몫을 한다. 판 호연은 여기에 전면적 회화 분위기를 얻어 내기 위해 황토색, 암갈색, 회색, 옅은

초록 등으로 색채를 국한시키고, 엷고 묽은 유화물감을 수채화처럼 느슨하고 자유로운 붓 처리로 칠했다. 결과적으로 그의 1630년대 풍경화는 색채의 층들이 겹겹이 드러나며 패널의 나무 질감까지도 볼 수 있는 투명한 단색조 회화의 전형적 형태를 보여 준다.[08]

판 호연의 선구자들

1630년경에 본격적으로 제작되기 시작한 판 호연의 단색조 풍경화는 1620년대에 걸쳐 양식적 기반이 마련되었다. 1620년대 전반에는 개별 구성 요소들을 짜깁기처럼 집합시켜 놓는 전통, 즉 첨가방식(additive manner)에서 크게 벗어나지 못하지만[그림 7-4], 1625년이 지나면서부터는 색상의 종류와 명도를 대폭 제한시키고 모티프의 수를 급격하게 줄임으로써 단일한 그림 구조를 설정하고 공간의 통합을 이뤄 내는 데 성공한다[그림 7-1]. 이러한 변화의 근원은 보통 대기의 빛 분위기 묘사에 뛰어났던 해양 풍경화가 포르첼리스(Jan Porcellis)에게서 찾는다[그림 7-5]. 하지만 이미 1625-1626년에 단순한 모래 언덕을 소재로 구성과 색조가 통일된 그림을 창조하고 있었던 산트포르트(Pieter van Santvoort)와 몰레인(Pieter de Molijn)이 판 호연에게 직접적 본보기 역할을 했다고 할 수 있다[그림 7-6, 7-7].

1620년대 후반부터 전개된 홀란트 풍경화는 1610년대에 하를렘을 중심으로 활동하던 작가들에 의해 토대가 마련되었다. 에사이아스 판

08 단색조 기법은 작품의 제작 속도를 단축시킬 수 있었고 결과적으로 주제의 전문화와 대량 생산을 가능케 하기도 했다.

그림 7-4 얀 판 호연, 〈나룻배와 풍차가 있는 강 풍경〉, 1625,
취리히, 뷔를레 컬렉션

그림 7-5 포르첼리스(Jan Porcellis), 〈해변의 난파선 *Shipwreck on a Beach*〉, 1631, 36.5×66.5cm, 패널에 유채, 헤이그, 마우리츠하위스

그림 7-6 피터 판 산트포르트, 〈길과 농가가 있는 풍경〉, 1625,
베를린, 게맬데갈레리

그림 7-7 피터 드 몰레인, 〈나무와 마차가 있는 모래 언덕〉, 1626, 브라
운슈바이크, 안톤 울리히 공 박물관

드 펠더(Esaias van de Velde), 그의 사촌 얀 판 드 펠더(Jan van de Velde),
그리고 봐이터베흐(Willem Buytewech) 등으로 구성된 제1세대 풍경화가
들이 주로 드로잉과 에칭을 매체로 하를렘 주변의 풍경을 자연스러운
모습으로 화면에 옮긴 것이다. 이들은 흔히 '초기 사실주의자들'이라
불린다.

이 가운데 특히 에사이아스는 새로운 회화 구조의 탄생에 가장 혁

신적이고 생산적인 역할을 한 작가로 꼽는다. 다음 세대, 즉 산트포르트, 몰레인, 판 호연, 살로몬 판 라위스달 등에게 지대한 영향을 미친 것으로 평가되기도 한다. 그는 1615년경부터 당시 하를렘의 풍경화계에서 주조를 이루던 플랑드르 양식의 풍경 전통에서 벗어나면서 완전히 새로운 실재감으로 가득 찬 홀란트의 풍광을 기록하기 시작하였다[그림 7-8]. 자연을 직접 관찰하고 그것을 기반으로 하여 홀란트의 모습을 그대로 단순하게 재현하는 과정에서 에사이아스는 파노라마적 세부 풍경화의 이상적 전통을 포기하고 그림 공간의 단일성을 획득하고자 노력하였다. 이 목적을 위해 지평선의 높이를 과감하게 낮추어 하늘이 넓게 펼쳐지도록 만들었을 뿐 아니라, 전경의 모티프들이나 쿨리스(coulisse)적 요소들을 배제시키고 빛이 그림 전체에 균일하게 스며들도록 처리하였다. 이로써 그의 풍경 그림은 솔직하고 꾸밈없이 평범한 모습을 재현하게 되었는데, 특히 1616년부터 1618년까지 그에게서 사사받은 판 호연에게 많은 영향을 끼쳤다.

하를렘의 초기 사실주의자들은 다시 암스테르담의 소묘가이자 판화

그림 7-8 에사이아스 판 드 펠더, 〈지릭제 풍경 View of Zierikzee〉, 1618, 27×40cm, 베를린, 국립박물관

그림 7-9 피셔(Claes Jansz, Visscher II), 〈클레이프 저택의 폐허 Ruins of t'Huys te Kleef〉, 1611-1612, 에칭, 10,2×15,6cm, 보스턴, 미술관

그림 7-10 피셔 판각, 작은 풍경의 대가(Master of the Small Landscapes) 원본, 〈표제지〉 및 〈풍경〉, 『브라반트 시골의 농가와 오두막』, 1612, 동판화, 9.9× 18cm, 런던, 대영박물관

가이며 출판업을 병행하기도 했던 피셔(C. J. Visscher)로부터 예술적 영감의 근원을 찾았다. 피셔는 에사이아스 등의 사실 풍경화에서 나타나는 조형적 특징을 이미 1610년경부터 드로잉 작품을 통해 적용하고 있었는데, 1611년과 1613년에 출간된 두 판화집에서 하를렘 근교의 단순한 마을과 시골 숲을 과장하거나 변형을 가하지 않고 묘사함으로써 소박한 자연의 아름다움을 찬양하여 대중적인 호응을 얻었다[그림 7-9].

홀란트 풍경화 역사에서 피셔가 차지하는 역할은 무엇보다 그가 1612년에 출간한 풍경 시리즈에서 평가된다[그림 7-10]. 암스테르담에서 발간된 이 판화집은 애초에 1559년과 1561년 두 차례에 걸쳐 안트베르펜에서 콕(H. Cock)에 의해 출판되었던 것으로서, '작은 풍경의 대가'라 불리는 익명의 작가가 그린 드로잉을 원본으로 하여 제작되었다. 여기에 실린 풍경화는 안트베르펜 근교의 마을과 오두막 정경을 자연 관찰을 바탕으로 꾸밈없이 재현하고 있어 하를렘의 초기 풍경화가의

전통을 앞서가고 있다. 따라서 피서는 안트베르펜에서 싹튼 자연주의 풍경화 전통을 하를렘에 전해 준 역할을 해낸 셈이다.

16세기 플랑드르의 매너리즘 풍경화

지금 살펴본 하를렘 풍경화의 혁신적 특성을 제대로 이해하기 위해서는 네덜란드 풍경화의 역사적 전통을 추적해 보는 작업이 필요하다. 북구 풍경화의 기원은 『베리 공의 매우 풍요로운 시도서』 같은 15세기 초의 세밀화까지 거슬러 올라간다[그림 7-11]. 얀 판 에이크(Jan van Eyck) 등의 15세기 제단화에서 배경으로 등장하는 자연 풍경은 잘 알려진 바와 같이 주의 깊게 관찰된 자연물의 세심한 묘사를 특징으로 한다[그림 7-12]. 16세기에 이르러서는 안트베르펜이 풍경화의 온상지 역할을 하

그림 7-11 랭브르 형제(Limbourg Brothers), 〈4월〉, 『베리 공의 매우 풍요로운 시도서 Très Riches Heurs du Duc de Berry』, 1412-1416, 샹티이, 콩데(Condé) 박물관

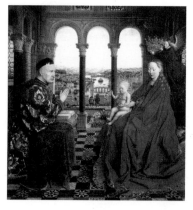

그림 7-12 판 에이크, 〈롤랭 마돈나 The Virgin of Chancellor Rolin〉, 1435, 66×62cm, 파리, 루브르 박물관

게 되는데, 그 원인은 이 도시에서 새로운 상인계층이 형성되고 따라서 궁정과 귀족을 중심으로 하는 브뤼셀과는 다른 사회 구조가 성립되면서 미술품 생산이 비교적 자유로운 조건에서 진행되었던 점에서 찾을 수 있다.

안트베르펜을 중심으로 하는 16세기 플랑드르의 풍경화는 파티니르(Joachim Patinir, 1475?-1524)와 브뢰헐(Pieter Breugel, 1525?-1569) 그리고 코닝슬로(Gillis van Coninxloo)에 의해 주요 맥이 이어진다. 파티니르는 1515년부터 1524년까지 소위 '세계 풍경(World landscape)'이라 불리는 광대한 파노라마 그림들을 창조하였다[그림 7-13]. 여기서 지평선은 화면 높이 배치되어, 관람자는 마치 새처럼 하늘을 날며 높은 곳에서 내려다보는 조망도의 시각을 취하게 된다. 이렇게 마련된 자연 공간은 산이나 기괴한 바위 언덕, 평원과 계곡, 성과 마을, 작은 길과 포장된 도로, 강, 바다, 항구 따위의 세부 모티프들을 백과사전식으로 수집 편찬하고 있어 마치 자연을 보편적으로 집약하여 보여 주는 듯하다. 파티니르의 세계 풍경화는 이러한 개별 물체의 재현에 있어 자연적 묘사를 추구한다. 하지만 전체적 구성은 특정 지형과 전혀 무관하게 상상에 의해 인위적으로 조합되고 짜 맞추어진 것으로 여러 개의 시점을 포함한다. 다시 말해 이상화된 그림에 속한다. 그리고 이러한 관점에서 15세기의 일반적인 풍경 양식과 일맥상통한다. 그러나 근본적으로 새로운 요소도 포함한다. 풍경이 화면에서 차지하는 비중이 달라졌다는 점이다. 쉽게 말해 성경이나 신화의 인물들이 작은 크기로 축소됨으로써 풍경은 더 이상 인물에 의해 지배되는 부수적 배경 요소가 아니다. 이렇듯 인물과 풍경의 입지가 뒤바뀌면서 바야흐로 독립 풍경화가 태동하였다.

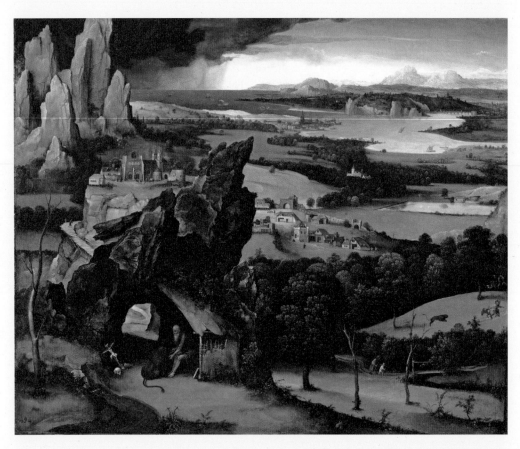

그림 7-13 요아힘 파티니르, 〈풍경 속의 성 히에로니무스 *Landscape with St. Jerome*〉, 1515-1519, 마드리드, 프라도 미술관

그림 7-14 피터 브뢰헐, 〈알프스 풍경〉, 1556, 동판화　　　그림 7-15 피터 브뢰헐, 〈목동들의 귀가〉, 1565, 빈, 미술사박물관

　　1500년대 중반에 최고의 풍경화가로 군림하던 브뢰헐은 파티니르의 풍경 공식을 수용하고 그의 전통을 계승하였다. 1550년대 초 이탈리아 여행길에서 접하게 된 웅장한 알프스의 자연 경관은 그에게 새로운 가능성을 열어 주었는데, 이때 제작된 드로잉들은 자연세계의 경이로움을 찬양하며, 특히 숲 풍경 드로잉들은 판화로 제작되어 네덜란드에 지대한 영향을 주었다[그림 7-14]. 무엇보다 브뢰헐의 업적은 현재 5점만 보존되어 있는 12달 풍경 연작에서 잘 드러난다[그림 7-15]. 우아한 디자인, 섬세한 색채, 생동감 넘치는 기법으로 그의 예술성이 돋보이는 이 작품들은 갈색-초록-파랑의 전통적 색채 스키마를 포기하고 인물이 매우 개별적 특징을 지닌다는 점에서 새로운 독창성을 보인다. 그러나 전경에 위치한 언덕에 인물이 배치되고 그 너머로 광대한 자연 풍경이 펼쳐지는 전통적 구도를 고수하고 있어 안트베르펀 전통의 정점을 이룬다고 할 수 있으며 새로운 자연적 풍경화에 속한다고 할 수는 없다.

　　파티니르와 브뢰헐의 플랑드르 풍경화를 홀란트에 적극적으로 전

달해 준 역할을 한 작가는 코닝슬로이다[그림 7-16]. 안트베르펜은 1581년부터 에스파냐 군대에 의해 종교적 박해와 무력적 탄압을 받게 되고 특히 1585년에 도시가 함락되면서 급기야 대부분의 프로테스탄트 플랑드르인들은 주로 네덜란드로 망명을 하게 되었다.

이들 가운데는 다수의 학자와 상인 그리고 미술가들이 포함되어 있었는데, 이와 함께 안트베르펜은 북구의 상업과 문화의 중심지로서의 역할을 암스테르담에 넘겨주게 되며 그곳에서 플랑드르 문화가 계승되었다. 코닝슬로는 이와 같은 플랑드르 이주 화가에 속하며, 친밀하고 자연스러운 숲속 풍경화들을 통해 신화나 종교적 주제를 전달하기 위한 풍경화라는 플랑드르적 개념에서 탈피하였다. 그럼에도 그는 여전히 풍경을 장식무대로 이해하며 상상에 따른 세부 묘사를 추구함으로써 매너리즘 풍경화가로 분류된다. 그래서 그의 영향은 에사이아스 판 드 펠더 등의 초기 하를렘 풍경화가들이 아니라 암스테르담의 이상적인 이탈리아풍 풍경화가들이나 1650년대 이후의 작가들에게로 연결된다.[09]

09 현대적이라 부를 수 있는 홀란트 풍경화가 암스테르담이 아니라 하를렘에서 탄생하게 된 배경은 사회적 조건과 연관된다. 하를렘은 규모가 작은 도시로서 화가 길드가 견고한 조직체로 단합될 수 있어서 단일한 양식이 탄생할 수 있었으며, 암스테르담에서처럼 매너리즘 취향을 추구하던 상류 부유층이 아니라 중산층 계급이 미술품 구매자 역할을 담당함으로써 화가들이 자유로운 작업을 할 수 있었다.

'사실주의'

16세기의 풍경화 전통은 당시 이탈리아의 풍경화와 마찬가지로 이상적 풍경화에 해당한다.[10] 이와 대조적으로 판 호연을 포함한 17세기 초의 하를렘 풍경화는 실제 관찰되는 평범하고 낯익은 자연 정경, 주로 퇴락한 모습들을 일관된 공간 구조로 설득력 있게 재현하면서 웅대함 대신에 친밀감을 전달한다. 또한 보편적 공간보다 특정 장소를 제시하며, 통일적 창조 대신에 임의적 일상 개념을 근간으로 한다. 일상의 고요한 아름다움, 바로 사소한 것에 시각적 의미가 부여된 것이다. 이를 근거로 미술사에서는 하를렘의 풍경화를 외면적 유사성을 추구하는 양식, 곧 '사실주의(realism)'로 일컬어 왔다.

그러나 초기 홀란트 풍경화는 흡사 카메라로 포착하듯이 실제 자연을 그대로 복사하거나 지도를 그리듯이 지형적 정확성을 추구한 작품이 아니다. 야외 사생을 통한 자연 관찰을 토대로 화가가 스튜디오에서 상상력을 동원하여 편집하고 재구성한 결과이다. 실제와 같은 인상을 주지만 실제와 정확히 일치하지는 않는 홀란트 풍경화의 특성을 근래에는 '유사 사실주의(schijnrealisme)'라고 부르기도 한다. 본질적으로 수사학적 성격을 띤 사실주의를 가리키는 용어이다. 재현된 자연이 실제와 유사해 보이는 것은 그 자체로 목적이 아니라 단지 인위성을 은폐함으로써 자연스러운 인상을 불러일으키는 것일 뿐이며, 그 목적은 내용을 효과적으로 전달하는 데 있다는 뜻을 함축한다.

10 이상적 풍경화는 플리니우스를 근원으로 하는 르네상스 미술 이론에 기반을 둔다. 플리니우스는 자연을 재현함에 있어 그 모습이 개선되어야 하며 따라서 자연에서 가장 훌륭한 부분들만을 선별하여 완벽한 아름다움을 이루어 내야 한다고 기술했는데, 이 견해가 르네상스에 결정적 영향을 미쳤다.

또한 '선별적 자연주의(selective naturalism)'라는 표현도 등장하였는데, 이 개념은 작가가 눈에 보이는 그대로가 아니라 그가 실제의 본질적 구조에 대하여 알고 있는 것도 재현함을 의미한다. 따라서 자연 데이터의 선별 작업 과정에서 작가의 가치관이 반영되고 홀란트의 특정 환경이 제시되었음을 뜻한다. 그리고 선별적 자연주의가 네덜란드에서 탄생하게 된 배경은 당시 네덜란드에서 통용되던 기독교적 자연 개념에서 찾는다. 시각세계의 아름다움과 질서, 심지어 찰나성과 무상함조차도 신의 아름다움과 섭리를 반영하는 것이므로 일상세계는 이상화 과정을 거치지 않아도 보편적 진리의 전달이라는 본유적 가치를 지닌다는 견해이다. 그러므로 네덜란드 풍경은 다양한 차원의 의도를 지닌다고 하겠다. 관람자는 우선 일상적 풍경 요소에서 시각적 즐거움을 얻음으로써 마음이 유쾌해지고 이어서 거기에 나타난 삶의 덧없음에 관하여 상기하게 되며 더 나아가서는 깊은 종교적 명상으로 인도되면서 현재 삶에서 새로운 덕을 추구하는 현명함을 터득하게 된다.[11]

도상학적 해석

실제 같은 인상을 주는 선별적 자연주의로 인해 17세기 초의 홀란트 풍경은 그 상징성 여부에 관해 많은 논란이 되어 왔으며 그 논란은

11 이러한 맥락에서 홀란트 풍경화의 자연적 특성이 지금까지 미술사에서 이해되었던 것처럼 주관적인 것에서 객관적인 것으로 전환된 것이 아니라, 주관적 속성은 본래부터 있었고 다만 그 종류가 변화한 것이라고 보는 견해도 있다.

그림 7-17 얀 판 호연, 〈주막에서의 휴식 Resting at a Tavern〉, 1628-1630, 패널에 유채, 59×87 cm, 스톡홀름, 국립박물관

지금도 현재 진행 중이다.

홀란트 풍경화는 단순히 심미적 감상의 대상이며 오로지 그러한 의도에서 제작되었다는 주장은 19세기에 홀란트 풍경화가 재발견된 이래 요즘도 미술사에서 맥을 유지하고 있다.[12] 이는 고대 이래의 미술 문헌, 16-17세기의 풍경 판화집, 기독교 신학 또는 문학 등에서 발견되는 이론, 바로 풍경화는 시각적 즐거움을 선사한다는 언급에서 기반을 찾는다.

다른 한편 일련의 미술사가들은 홀란트 풍경화를 이렇듯 순수하게

12 학자들은 홀란트 풍경화가 전해 내려오는 관례보다는 경험적인 시각적 관찰을 바탕으로 재현된 것이며 인식 가능한 체험을 모사해 내려는 부르주아적 욕구와 관련이 있다고 본다. 이들에 따르면 홀란트의 사실주의 풍경은 당시 네덜란드에서 새로운 힘을 얻게 된 인문주의 성향, 즉 신의 계시보다는 인간 이성을 중시하는 합리주의적 정신이 반영된 것이다. 그러나 당시의 자연과학적 접근은 생각했던 것처럼 이성적이지 않음이 밝혀졌으며 또한 17세기 네덜란드에서의 자연 모방의 개념을 고려해 볼 때 작가의 주관적 선별 과정이 개입되지 않은 순수한 시각 관찰과 기록의 개념은 성립될 수 없다.

심미적 물체로 접근하는 것을 잘못된 견해로 판단하고, 새로운 신념을 바탕으로 도상학적 해석을 시도하였다. 이 시각에서 볼 때 홀란트 풍경화는 미적 측면을 최대한 활용하면서 동시에 내용적 의미를 전달하는 작품들이다. 다시 말해 자연주의 양식은 목적 그 자체가 아니라 기독교의 교훈적 내용을 전달하기 위한 효과적 기능에 지나지 않는다. 그리고 바로 이 이유에서 홀란트 풍경화가 하나의 독자적 양식으로 발전할 수 있었다는 게 핵심 주장이다. 특히 판 호연의 모래 언덕 풍경이나 농촌 풍경, 구체적으로 말해 폐허가 된 농가와 울타리,[13] 구불거리는 시골길과 한가로운 농부들[그림 7-3],[14] 길 가는 나그네와 마차,[15] 여관과 주막[그림 7-17][16] 등의 모티프들이 반복해서 등장하는 일련의 작품은 인간의 삶에 대한 보편적 이미지를 주제로 한다고 해석한다. 쉽게 표현하면, 인생을 여행으로 비유하여 덧없고 허망하게 지나가는 세상에서 사악한 유혹에 둘러싸인 외로운 나그네는 죽음을 맞이하고서야 비로소 영원한 지복을 구하는 희망을 지닌다는 내용을 담고 있다는 얘기다. 그런데 여기서 등장하는 인물들은 전통적인 비유언어 체계에 속하기보다는, 즉 특정 개념을 상징적으로 의미하는 요소라기보다는 익명의 존재로 이해되어야 한다. 경건하거나 사악한 인간 유형을 예로서 보여 주는 본보기적 역할을 할 뿐이라는 뜻이다. 이러한 이미지는 성 아우구스티누스로부터 유래하는 중세의 성경 해석 전통과 연결되며 17세기 전 시기에 걸쳐 그대로 통용되었는데 특히 교회 목사의 설교를 통해 기독교 신도들에게 매주 전달되는 내용 가운데 하나였다.

13 삶의 불확실성과 덧없음을 의미.
14 쓰러져 가는 농가와 함께 나태함을 의미.
15 천국을 향한 인생 여정에서의 순례자를 의미.
16 타락의 상징.

이와 같이 기독교적 의미로 해석하는 학자들은 그것이 자연주의 양식과 모순을 야기하지 않는다고 단언한다. 그들에 따르면 상징의미의 전달과 심미적 표현 양식 그리고 사회적 의미는 서로 배타적으로 마찰을 일으키는 요소가 아니라 오히려 함께 작용하면서 하나의 밀접한 공동 체계를 이룬다. 자연주의 양식은 당시의 자연 모방 개념, 다시 말해 자연의 본질만을 파악해 내기 위해 작가의 상상력에 의해 고안된 실재를 자연 관찰을 기반으로 하여 사실처럼 묘사한다는 이론에 기반을 둔 것이다.

판 호연의 풍경화가 이렇듯 알레고리나 상징언어 체계를 사용하지 않고 실제처럼 보이는 자연주의 양식과 본보기 역할을 하는 인물을 적용하고 있다는 사실은 작품의 소비자와 관련하여 설명해 볼 수 있다. 홀란트 풍경화를 구입한 사람들은 사회 고위층이 아니었다. 재력과 지성을 겸비한 상류층은 기본적으로 이탈리아풍 풍경화를 선호했기 때문이다. 반면 작은 가게 주인이나 구두 수선공 같은 소시민은 거실이나 작업장에 걸기 위해 조그만 크기의 홀란트 풍경화들, 가장 낮은 가격으로 매매되던 판 호연이나 몰레인 등의 그림을 살 수 있었다. 폭넓은 중산층을 형성하고 있던 이 기독교 신도들은 대체로 인문주의적 학식이나 전문 지식을 갖춘 지성인이 아니었으므로 그러한 배경지식을 요구하는 고귀하고 이상적인 풍경화에는 접근하기 어려웠을 것이며, 오히려 매주 교회에서 전해 듣는 설교 내용을 본보기적 특성을 지닌 가깝고 친숙한 주위 풍경의 모습을 통해 더욱 실감 나고 설득력 있게 전달받을 수 있었을 것이다.

기독교의 교훈적 내용을 담은 홀란트 자연주의 풍경화의 탄생은 전통적인 도상 유형과 새로운 시민 취향의 결합으로 가능했던 것으로

볼 수 있다. 파티니르 전통의 플랑드르 풍경화는 인위적으로 구축된 이상적 자연 풍경을 통해 이 세상을 여행하는 인간 영혼을 재현하고 있는데, 온갖 유혹과 위험이 도사리고 있음에도 오로지 영원한 구원을 목표로 정진하는 순례자로서 묘사한다. 이러한 플랑드르적 모델이 1585년 이후 안트베르펀을 떠나 암스테르담에 이주한 화가들, 특히 코닝슬로에 의해 홀란트에 소개되었으며, 하를렘의 초기 풍경화가들에 의해 자연주의 양식과 연결된 것이다. 이렇듯 플랑드르 풍경화가 홀란트에 영향을 줄 수 있었던 사실은 그곳에 정치적·사회적 상황이 변하면서 취향의 변화가 야기되었음을 시사한다. 그리고 이러한 취향의 변화는 피셔의 판화 시리즈를 통해 홀란트에 소개된 안트베르펀 근교의 풍경들이나 브뢰헐의 풍경 드로잉과 연관되어 있다. 따라서 초기 홀란트 풍경화는 플랑드르 화가들의 이주와 그로 인한 플랑드르 그림 주제와 조형방식의 소개, 젊은 홀란트 화가들의 양식적 재해석 작업이 어우러져 탄생한 혁신적 산물인 것이다.

문화사적 해석

판 호연을 포함한 17세기 초의 홀란트 풍경화는 당시 네덜란드의 사회 및 경제사와 연관되어 해석되기도 한다. 이러한 시도는 헤겔 이래 다양하게 전개되었는데, 일상적 주제와 자연주의 양식이라는 특징이 당시 새로이 형성되던 부르주아 계급과 일치하는 '민주주의' 양식이라는 견해를 기본 내용으로 한다. 이 주장에 기반을 마련해 주는 사실은 홀란트 풍경화의 발생 시기가 1609년부터 1621년까지의 12년 평화 협

정의 시기와 일치한다는 점이다. 홀란트 지방은 안트베르펜의 몰락으로 상업의 주도권을 물려받은 암스테르담을 중심으로, 바로 이 에스파냐로부터의 독립운동 기간에 북구의 상업 중심지로 떠올랐다. 인구의 급격한 증가(플랑드르 이주민이 주요 원인), 그로 인한 도시의 발달, 상업과 산업의 번성, 대규모의 간척지 개척을 통한 토지의 확대, 치밀한 수로와 도로망의 확보 등 경제적 번영과 성장을 이룩할 수 있던 덕분이다. 그러므로 전형적인 홀란트 풍경은 이러한 역사적 상황에서의 국가적 자긍심, 가톨릭 에스파냐로부터 벗어난 자유로운 프로테스탄트 신앙심, 그리고 네덜란드적 실용주의와 물질주의 성향이 표현된 것이라고 주장한다.

1600년대 초 네덜란드의 경제적·사회적 변화는 그러나 전국에 걸쳐 진행된 것은 아니다. 동남부의 내륙 지방은 거의 변화를 겪지 않은 채 홀란트를 중심으로 한 해안 지역에 국한되어 변혁이 이루어졌으며, 그 결과로 이 지역의 자연과 도시의 경관이 급진적으로 변화하게 되었다. 그래서 해안 지역과 내륙 지역은 도시와 농촌이라는 대조적 개념으로 발전하게 되었으며, 이러한 상황을 배경으로 문학 분야에서는 번잡하고 피곤한 도시인들에게 심신의 휴식과 치유 효과를 주는 전원생활이 찬양되었고, 부유한 도시인들이 근교에 농지를 구입하고 별장을 짓는 일이 유행하게 되었다. 이와 같은 전원 환경 개념이 홀란트 풍경화의 발생과 연계성을 지닌다고 보는 학자들은 홀란트 풍경화를 도시적 이데올로기의 반영으로 해석한다. 즉, 타락하고 부패한 도시생활의 대안으로 제시된 순박하고 단순한 농촌생활이라는 이념에 걸맞게 홀란트 풍경화에 재현된 자연은 번영하는 해안 지역의 도시들이 아니라 고요함이 지배하는 모래 언덕이나 농촌 지방의 풍경이라는 것이다. 이

러한 해석은 판 호연의 풍경화를 구입하던 소시민층과 연관 지어 생각해 볼 때 모순성을 드러내지는 않으나, 나태한 모습의 인물들과 퇴락한 농가 등의 부정적 모티프와는 일치하지 않기 때문에 수용하기 힘들다고 본다. 더욱이 전원생활의 이상은 고전 고대의 문학에서 유래되는 것이며 우아하고 고상한 궁정 시문학에서 취급되던 것으로서, 오히려 부유한 시민을 위한 이탈리아풍 풍경화와 더욱 밀접한 연관성을 지닌다는 점에서 더욱 그러하다.

홀란트 풍경화에 대한 또 하나의 문화사적 해석은 농촌의 정체성 표현이라는 샤마(Simon Schama)의 견해이다. 바다나 대홍수 등 물과 싸워야 하는 독특한 지리적 상황으로 인해 네덜란드는 전통적으로 군사방위력을 구심점으로 하는 봉건사회가 형성되지 못하였고, 덕분에 귀족의 위압 체계에서 벗어난 홀란트의 농부들은 비교적 자유로운 사회 집단으로 성장할 수 있었다. 힘을 기르게 된 농부들은 농업의 전문화를 통해 부를 축적할 수 있던 반면 귀족 영주들은 실권을 장악하지 못하고 형식적인 명예직에 만족할 수밖에 없었다. 그러므로 홀란트 농촌 지역의 역사는 자유와 지역성 그리고 번영의 세 개념으로 표현될 수 있는데, 모래 언덕 풍경은 이러한 문화적 정체성을 정의 내리려는 시도로서의 애국적 자화상이라 할 수 있다는 것이다. 이 해석 역시 앞서 언급된 도시적 이데올로기의 반영 이론과 마찬가지로 판 호연의 그림 내용과 조화를 이루지 못한다. 그의 모래 언덕이나 시골 풍경에서 번영의 흔적은 찾아볼 수 없기 때문이다. 고정적으로 등장하는 모티프들 가운데 그 어느 것도 홀란트의 농부들이 자부심을 느낄 만한 근면한 노동과 그에 따른 번영의 개념을 반영하지 않는다. 이러한 소재들은 농민의 자부심을 표현하기보다는, 물질적 안락의 상태에 있는 사람

들에게 오히려 앞서 해석으로 제시된 영혼의 구원 메시지가 더욱 절실하게 요구되었던 당시의 사고 경향을 표현한 것으로 보아야 한다.

홀란트 풍경화의 발생 요인

지금까지 살펴본 17세기 초 홀란트 풍경화의 혁신적 특징들을 정리해 보면 다음과 같다. 처음으로 하늘 공간이 낮은 지평선 덕분에 확보되고 거기에 구름이나 안개 사이로 섬세하게 변화하며 분산되는 빛이 묘사됨으로써 대기의 분위기가 풍요롭게 전달된다. 인물은 풍경에 종속된 부수적 구성 요소로 등장하며, 이 또한 그 당시 어느 지역의 풍경화에서도 찾아볼 수 없는 특징이다. 아무렇게나 잘린 그림 공간과 모티프 때문에 이야기 전개가 전혀 없는 듯 보이며, 친밀감과 함께 애매모호한 여운이 감돈다. 이로써 '지금, 여기(here and now)'라는 시간과 장소적 즉각성이 강하게 느껴지는 것도 역시 전적으로 새로운 요소에 속한다.

새로운 양식의 풍경화가 네덜란드 지역에서 전개되게 된 원인을 확실히 규명하기는 어렵다. 당시의 정치적 상황으로 인해 국가적 특성과 일치하는 그림에의 욕구가 발생한 것, 다시 말해 심미적 측면이 주된 요인이 되었을 수 있다. 혹은 경제적 원인, 가령 그 당시까지 대량으로 수입되던 안트베르펜 풍경화나 플랑드르 난민 화가들과 경쟁해야 하는 상황에서 탄생했을 가능성도 배제할 수 없다. 그런데 16세기 말의 종교적인 변화가 중요한 요인의 하나였음은 구체적으로 확인할 수 있다. 1579년 위트레흐트 조약에서 네덜란드는 칼뱅교를 공식 종교로 확립시켰는데, 이는 풍경화를 비롯한 세속적 미술이 발생하는 데 자극적

역할을 하였다. 칼뱅이 『기독교 강요Institutes of Christian Religion』(제네바 1566)에서 성상 사용에 관하여 논하면서 종교화 대신 세속적 주제를 다룰 것을 권고하였기 때문이다. 즉 신의 위엄에 걸맞은 신의 이미지를 인간의 눈으로 감지하여 그려 내기는 불가능하므로 대신 이야기나 초상, 동물, 도시 정경, 자연 풍경 등을 그릴 것을 제안한 것이다. 이렇듯 세속적 주제가 요구되던 상황에서 대중적 중산층을 중심으로 하는 유통 구조가 고유한 풍경화의 발생에 직접적 영향을 줄 수 있었을 것으로 추측된다.

또한 홀란트 풍경화가 1620년경에 탄생하게 된 원인을 사회학적으로 설명하려는 노력도 시도되었다. 이 진영의 학자들에 따르면, 홀란트 풍경화가들은 정치적, 종교적, 군사적 상황 그리고 지적 배경이 원인이 되어 당시의 국제적 미술 움직임, 다시 말해 바로크 궁정 양식과 고전주의 양식으로부터 고립된 상황에 처해 있었을 뿐 아니라, 이러한 이상적 미술을 애호하던 네덜란드의 상류사회층에 의해서도 동시에 외면당하고 있었던 까닭에 제도적 영향 요인으로부터 자유로이 벗어난 환경에 놓여 있었다. 그들 작품의 고객은 그들과 같은 사회계층에 속하는 중산층 소시민이었는데, 이들은 비교적 균일한 부의 분배로 낮은 가격의 풍경화를 살 수 있는 구매력을 갖고 있었고 또한 그들의 작은 재산을 투자할 만한 어떤 다른 가능성도 없는 상태였다. 홀란트 풍경화가들은 그래서 예술적으로 지극히 자유로운 상태에서 작업을 할 수 있었으며, 그 결과 놀라운 창조력을 발휘할 수 있었다는 것이다. 그리고 1670년경 이러한 여건이 사라지면서 17세기 네덜란드 풍경화는 갑작스러운 쇠퇴를 맞게 된 듯하다. 홀란트 풍경화가는 따라서 자신의 시민적 생활 영역에서 주제와 양식의 선택 가능성을 찾은 셈이고, 이

러한 관점에서 볼 때 홀란트 풍경화는 대중을 위해 대중으로부터 싹튼 대중 미술이라 부를 수 있다.

바로크 풍경화파들의 공존

이상 살펴보았듯이 판 호연을 중심으로 한 17세기 초의 홀란트 풍경화는 일상적 소재나 자연주의적 표현 양식, 그리고 재현된 주제 내용에 있어 플랑드르 풍경화 전통에서 기원을 찾으면서

그림 7-18 조르조네(Giorgione), 〈폭풍 *Tempest*〉, 약 1505, 캔버스에 유채, 82×73cm, 베네치아, 아카데미아

새로운 독창적 미술로 발전한 것이며, 탄생 배경 또한 네덜란드 고유의 정치, 경제, 사회적 역사 상황과 밀접하게 연결되어 있다.

전형적인 홀란트 풍경화뿐 아니라 네덜란드 상류층의 후원을 받던 이탈리아풍 풍경화도 사실 이탈리아 미술과는 무관하게 전개되었다. 이탈리아풍 풍경화가들은 17세기에 이탈리아를 방문하여 그곳에서 대중적인 호응을 얻으며 활동하였으나, 그들의 관심은 로마 근교 캄파냐의 따뜻한 대기 분위기와 풍광을 관찰하고 습득한 후 귀국하는 것이었으므로 현지 미술계의 움직임에 적극적으로 참여하지 않았기 때문이다.[17]

또한 이탈리아의 풍경화 전통도 독자적인 전개 양상을 보인다. 16세

17 이탈리아풍 풍경화에 관하여 Ⅷ장 참조.

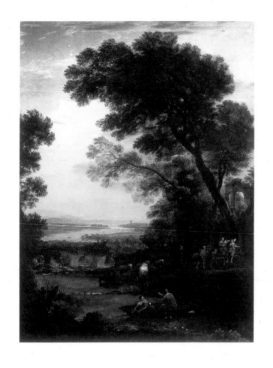

기에 베네치아와 로마에서 제작되어 찬양의 대상이 되었던 풍경화는 일반적 추세이기보다는 예외적인 경우에 속했다[그림 7-18].[18] 일반적으로 이탈리아에서는 고대 문헌에 근거해 풍경을 부수적 혹은 저급한 미술 범주로 간주했기 때문에 그 중요하지 않은 미술 장르를 네덜란드 화가들의 전문 영역으로 넘겨 버렸다. 그럼에도 17세기 로마의 바로크 풍경화는 그 기원을 네덜란드에서 찾을 수 있는 게 아니다. 17세기에 이르러 베네치아에서는 더 이상 풍경화 미술이 추구되지 않았던 반면, 로마에서 활동하던 풍경화가들, 즉 전원적 이상향을 그리는 클로드 로랭

그림 7-19 로랭(Claude Lorrain), 〈이집트로의 피신이 있는 풍경 *Ideal Landscape with the Flight into Egypt*〉, 1663, 캔버스에 유채, 193×147cm, 마드리드, 티센-보르네미스자 박물관

이나 숭고한 교훈을 담은 니콜라 푸생의 이상적 고전주의 풍경화 그리고 살바토르 로사의 극적인 자연 풍경 등은 베네치아와 볼로냐의 이탈리아 풍경 전통을 기반으로 하고 있기 때문이다[그림 7-19].[19]

그러므로 16세기와 17세기에는 네덜란드와 이탈리아 풍경화가 서로 다른 특성을 지니고 또 서로 구분되는 위치를 차지하면서 각기 개별 노선을 전개했다고 하겠다. 중요하지 않은 장르로 평가되어 이탈리

18 16세기의 베네치아 풍경화 전통은 조르조네, 벨리니, 티치아노로 대표되며, 로마에서는 폴리도로 다 카라바조에 의해 전개되었다. 베네치아 전통은 티치아노와 베로네세와 공동 작업을 하던 지롤라모 무치아노를 통해 브릴 형제(Mathys와 Paul Bril)나 브뢰헐 등의 플랑드르 풍경과 연결될 수 있다.

19 베네치아 화가로는 조르조네와 티치아노의 영향을 받은 도소 도시와 지롤라모 무치아노 등이 있고, 볼로냐 화가로는 카라치 형제와 프란체스코 알바니 등을 꼽을 수 있다. 16세기에 로마에서 활동하던 브릴 형제는 바티칸의 프레스코를 제작하는 등 당시 풍경화 범주에서 주된 활동을 하였으나 로마의 풍경화 발전에는 영향을 주지 않았다.

아 화가들의 관심 밖에 있었던 풍경화 범주에서 홀란트 화가들은 이탈리아 중심의 문화 영향권으로부터 벗어나 본 글에서 확인되듯 고유하고 독창적인 홀란트적 미술을 창조함으로써 이탈리아 미술과 나란히 공존하는 또 하나의 문화 중심을 형성하고 있었던 셈이다.

전통과 재창조:
밤보찬티의 이탈리아풍 풍경화

밤보찬티와 밤보차테

17세기의 네덜란드 풍경화는 크게 두 방향으로 나뉘어 전개되었다. 하나는 앞 장에서 살펴본 사실주의 그룹으로서 순수하게 홀란트의 자연을 재현한 국민적 풍경화이고, 다른 하나는 남부 유럽의 모습을 담고 있는 이상주의 풍경화이다. 이상주의 풍경화는 주로 이탈리아의 인상을 그리고 있기 때문에 이탈리아풍 풍경화(Italianate landscape)라고 부르기도 한다. 남유럽의 밝은 햇빛과 대기의 분위기에 사로잡힌 네덜란드 풍경화가들이 섬세한 색조 변화와 꼼꼼하고 정교한 세부 묘사를 통해 특히 로마와 주변 캄파냐의 풍경을 묘사하였는데, 여기에 조그만 인물과 가축이 스타파주(staffage, 점경)로 등장한다. 고대의 폐허나 건물 잔재 사이로 걷거나 대화를 나누는 인물들 그리고 가축을 돌보는 목동이 묘사되어 장르적 성격을 지니고 있으며, 이 점에서 신화나 성경 인물이 등장하는 이탈리아의 역사화적 풍경화와는 차이를 보인다.[01]

네덜란드의 이탈리아풍 풍경화는 1610년대에 로마에서 활동하던 북구 화가들에 의해 제작되기 시작하였다. 그리고 1630년대부터는 특히 스타파주의 장르적 요소가 커다란 비중을 차지하는 그림들이 등장

01 이탈리아 문학에서는 비옥한 토양의 관점에서만 이탈리아의 자연을 찬양하고 고유한 햇빛의 아름다움에 대해서는 거론하지 않는다. 네덜란드의 이탈리아풍 풍경화는 카라치의 이탈리아 풍경화와는 근본적으로 다르다. 우선 물감 처리나 색채 사용에서 카라치는 느슨하고 흐르는 듯한 붓질을 사용하고 세부 요소의 묘사에 큰 관심이 없으며 전체적으로 갈색과 흑색을 사용하면서 몇 가지의 강한 색 악센트를 주는 반면, 이탈리아풍 풍경화는 붓질이 부드럽고 모든 세부 요소가 매우 주의 깊게 묘사되고 전체적으로 밝은색을 사용한다.

한다. 로마 근교의 풍경뿐 아니라 시의 길거리를 배경으로 당대의 서민을 묘사하는 고유한 회화 장르가 개발된 것이다. 밤보찬티(bamboc001cianti)라 불리는 이 그림들은 이탈리아풍 풍경화의 구성과 양식 그리고 소재 등을 수용하는 데서 출발하였다. 그러나 이상화되고 초시간적인 특성을 추구하는 대신 당대 이탈리아의 구체적인 모습을 재현하는 것이 특징이다. 이렇듯 역사 감각을 갖춘 밤보찬티 풍경화는 이탈리아풍 풍경화가 이미 확보해 놓은 미술시장을 활용하며 독자적으로 번성해 나갔다.

밤보찬티는 좀 더 정확하게 말하면 로마의 길거리와 주변 캄파냐를 배경으로 당대 이탈리아의 천민이나 일반 대중의 일상적 삶을 다양하게 재현한 작품, 즉 밤보차테(bambocciate)를 그리는 화가를 가리키는 용어이다. 명칭의 유래는 이 장르를 처음 개척한 화가인 피터 판 라르(Pieter Boddingh van Laer, 1599-1641?)에게서 찾는다. 판 라르는 상체가 유난히 짧고 하체가 긴 비정상적 모습이었고 그래서 기형이나 불구의 작은 인물 혹은 바보나 멍청이를 뜻하는 밤보초(bamboccio)를 별칭으로 얻게 되었는데, 이 이름이 그 후 그를 추종하는 화가들에게로 확산되었다.[02]

밤보찬티는 네덜란드 화가들을 중심으로 플랑드르, 독일, 프랑스 등 알프스 이북 출신의 작가들로 구성되었으며 이탈리아 화가도 포함한다. 이들이 하나의 조직적인 집단을 형성하면서 공동 작업을 한 것은 아니다. 하지만 공통적으로 판 라르의 영향 아래 단순하고 일상적인

02 이 이름은 먼저 로마에 체재하던 네덜란드 작가들의 집단인 스킬더스벤트(Schildersbent, 화가들 패거리라는 뜻), 일명 벤트포흘(Bentveughels, 패거리철새들이라는 뜻)에서 먼저 별칭으로 불리기 시작하다가 전 로마로 퍼졌다.

소재를 다룸으로써 이미 당대부터 하나의 그룹으로 통했다.[03] 그러므로 밤보찬티는 풍경화나 정물화처럼 주제를 기준으로 분류된 명칭이며 이런 이유에서 대체로 저급한 미술로 취급되었고 그들을 경멸하는 뜻을 담고 있었다. 그럼에도 밤보찬티의 작품들은 로마의 고위층 미술 후원자와 부유한 시민들에게 가히 선풍적이라 할 만큼 잘 팔렸다. 더구나 비교적 높은 가격으로 유통되었기 때문에 당시 로마의 이탈리아 화가와 이론가들은 시기심에서 밤보차테를 격렬하게 비난하고 나섰다. 그리고 바로 이러한 반응이 오히려 밤보찬티에게 더욱 큰 관심을 집중시키는 결과를 선사하였다.

밤보찬티라는 회화 장르를 개발한 판 라르는 1625년에 로마에 도착해서 그곳에서 활동하던 네덜란드 선배 풍경화가들의 영향을 받게 되고 1630년대부터 풍경화적 요소가 중요한 비중을 차지하는 밤보차테를 제작하기 시작하였다. 이탈리아풍 풍경화의 본질적 특징인 태양빛의 묘사에 역점을 둔 이 작품들은 1630년대의 밤보찬티 제1세대와 1640년대의 제2세대 작가들에게 직접적인 영향을 미쳤다. 그 가운데 특히 제1세대의 얀 보트(Jan Both)와 제2세대의 얀 아설레인(Jan Asselijn)은 인물보다는 주변의 공간과 빛을 강조하는 풍경 밤보차테를 주로 제작하면서 이탈리아풍 풍경화에 기여하기도 하였다. 이와 달리 판 라르가 1639년에 귀향한 후 1640년대에 로마에 도착하여 활동하기 시작한 밤보찬티 제3세대와 제4세대는 1650년대와 1660-1670년대까지 후발 주자로서 왕성한 작업을 펼쳤지만 자연 풍경보다는 대체로 도시를 배

03 밤보찬티 작가들은 물론 서로 만나며 교류하고는 있었지만 함께 공동 작업을 했다는 기록증거는 없다. 또한 작가들이 모두 같은 시기에 로마에서 활동한 것도 아니다. 가령 판 라르가 1639년 로마를 떠난 후 1640년대에 도착한 작가들도 많다. 무엇보다 이 그룹의 작가들은 판 라르를 맹목적으로 추종하기보다 각기 분명한 개인 양식을 개발했으며 소재 면에 있어서도 다양성을 확장시켰다.

경으로 묘사하는 것이 특징이다.

밤보찬티가 즐겨 다룬 소재를 구체적으로 살펴보면 피에레트 (Piereth)가 분류했듯이 크게 세 가지로 나뉜다. 첫 번째 그룹은 무위도식자, 걸인, 불량배, 휴식하는 인물들, 행상인, 수공업자, 밝고 쾌활한 농부 등을 재현하며 시각적 즐거움을 선사한다. 두 번째 그룹은 하층민의 카니발이나 축제와 생활 속의 위기를 극복하는 장면, 즉 두 가지 극단적 측면을 묘사한다. 세 번째는 격렬한 폭력적 상황과 연관되며, 가령 노상강도나 군인들의 약탈을 꼼꼼하게 그리고 있다.

밤보찬티에 관한 지금까지의 연구는 작가, 작품의 형식과 도상학적 측면 및 수용자 관점에서 주로 논하고 있고, 밤보찬티의 출발점이라 할 수 있는 풍경화 요소에 대해서는 거의 관심을 두지 않고 있다. 그러므로 여기서는 풍경 요소가 돋보이며 가장 매혹적이고 독창적이라 할 수 있는 첫 번째 그룹의 작품 가운데 판 라르와 얀 보트 그리고 얀 아설레인의 밤보차테를 중심으로 전형적인 소재의 특성과 풍경 요소의 양식적 기원을 살펴보고자 한다. 그리고 폭력 장면은 이탈리아의 바로크 회화 맥락에서 볼 때 특히 예외적이므로 판 라르의 두 작품을 살펴보고 그 주제의 기원을 추적해 보겠다.

밤보차테의 평범한 일상

약수터는 17세기 로마의 사소한 일상적 공간 가운데 하나였다. 특히 성 밖의 티버(Tiber) 강가에 위치한 아쿠아 아체토사(Acqua Acetosa) 샘터는 로마 시민들이 즐겨 찾는 곳에 속했다. 이곳의 천연 샘물이 특별히 변통에 효과가 있는 것으로 널리 알려져 있기 때문이었다. 판 라르의 〈아쿠아 아체토사〉[그림 8-1]는 당시의 약수터 모습을 거의 그대로

묘사한 대표적 작품이다. 넓은 하늘을 배경으로 왼편 중경에 솟아오른 언덕이 보이고 오른편으로 티버강이 굽이지며 흐른다. 밤보차테로서는 비교적 크기가 큰데, 화면의 절반을 차지하는 파란 하늘에는 옅은 주홍빛으로 물든 구름이 밝고 어두운 색조로 섬세한 변화를 보이며 역광을 받는 부분에 극적인 실루엣도 드러낸다.

 따뜻한 대기의 분위기로 감싸인 풍경은 전경에 조그맣게 그려진 많은 사람들이 제각기 분주하게 움직이는 무대의 역할을 하고 있다. 이들은 샘물을 마시거나 쉬고 있는데, 특히 약수의 효과를 본 듯한 사람들이 서둘러 강가로 달려가는 모습이 그림 오른쪽으로 보인다. 그들이 향하는 곳에는 이미 그들보다 먼저 와 웅크리고 앉아 급하게 볼일을 보고 있는 사람들도 관찰된다.

 판 라르는 이렇게 저급한 행동을 처음으로 커다랗고 멋진 로마 풍경과 연결시킴으로써 고상한 전통적 풍경화의 관례를 어기고 있다. 푸생

그림 8-2 피터 판 라르, 〈모라 노름을 하는 인물들이 있는 풍경〉(일명 '작은 석회가마'), 1636-1637, 패널에 유채, 33×47cm, 부다페스트, 체프무베체티 박물관

이나 로랭 같은 고전주의 풍경화가들도 아쿠아 아체토사를 자주 재현했는데, 그들은 영웅적인 역사적 사건이나 목가적인 양치기를 스타파주로 등장시켜 이상주의 풍경화로 제작했기 때문이다. 판 라르의 의도는 아마도 '고급' 미술을 풍자하고, 또한 동시에 당시의 풍자 문학에서처럼 저급한 육체적 기능들도 이상적 풍경화에서 찬양되는 행위들만큼 가치가 있다는 점을 아이러니하게 표현하려는 것으로 추측된다.[04]

판 라르는 일반 시민의 저급한 행동뿐 아니라 하층민의 비천한 행위도 로마의 멋진 풍경을 배경으로 재현하였는데, 그의 대표작 가운데 하나인 〈모라(morra) 노름을 하는 인물들이 있는 풍경〉[그림 8-2]이 대표적인 경우이다. 전형적인 밤보차테처럼 작은 크기의 화면에 하늘과 구름, 먼 산과 들판이 아름다운 빛과 색에 젖어 있고 그림 가운데 비스

04 저급한 육체적 기능에 관한 풍자는 당시 문학에서도 널리 알려진 것으로 삶의 신비한 순환과 신의 길에 대해 생각을 하도록 자극하기 위한 것이었다.

듬한 언덕 위로 석회가마가 높이 솟아 있다. 그 앞쪽으로 너덜너덜하게 해진 옷을 입고 거칠고 천박해 보이는 표정과 몸 움직임을 보이는 인물들이 모라 노름을 하는 모습으로 특히 선명하게 부각되어 있다. 오른편으로는 생각에 잠긴 노인이 지팡이를 짚고 걸어가고 왼편으로는 좀 더 깊숙이 위치한 공간에 카드놀이를 하는 인물이 조금은 덜 분명하게 묘사되어 있다.

모라 노름은 고대부터 애호되던 단순한 도박이다. 두 사람이 동시에 손가락으로 임의의 수를 내밀면서 상대방의 수를 부르거나 알아맞히는 게임이다. 이 주제는 1630년대에 판 라르가 자주 다루었고 얀 보트 등의 밤보찬티 제2세대도 즐겨 그렸다. [그림 8-2]에서는 특히 판 라르 고유의 유머 감각과 지적인 날카로움이 관찰된다. 무엇보다 모라 노름꾼을 오래된 도상학적 공식을 차용해서 표현하고 있다. 측면으로 재현되어 있는 두 명의 노름꾼과 그 사이에서 정면을 보이는 구경꾼의 구성방식은 이미 초기 기독교와 비잔틴 미술에서 십자가 밑에서 모라 노름을 하고 있는 군인 유형을 그대로 수용한 것이다. 그러므로 전통적 도상을 현대 맥락으로 옮겨 실제적 생동감을 얻을 뿐 아니라 이 게임이 고대로부터 계승되어 온 것임을 판 라르는 암시하기도 한다. 모라 노름은 또한 특히 석회가마와 함께 등장하면서 독특한 의미를 얻는다. 석회가마는 로마에 있는 고대 건축과 조각 잔재의 석회석과 대리석을 녹이는 데 사용된 도구이므로 고귀한 과거의 로마가 파괴됨을 암시하는 데 반해 단순한 고대의 노름은 이렇게 버젓이 보존되고 있음을 대비시킴으로써 아이러니를 표현하고 있는 셈이다.

여기서 모라 노름을 하고 있는 사람들은 좀 우스꽝스럽게 묘사되어 있다. 앞서도 언급했듯이 옷은 해어져 너덜거리고 얼굴과 제스처가 과

장되게 투박하고 거칠다. 이러한 외적 특징은 우선 희극적 효과를 겨냥하고 또한 동시에 인물의 정신적 천박함을 표현하기 위한 것이다. 여기에 재현된 인물들이 사회의 낙오자라는 게 그 근거이다. 이들은 노동 능력은 있기 때문에 사회복지 대상에서 제외되었고 그래서 당시 로마의 어려운 사회·경제 상황에서 구걸과 사기 행위로 생계를 유지할 수밖에 없게 된 불량배들이다. 그 결과 악덕의 화신으로 지탄받으면서 점점 사회의 변방으로 밀려나 범법자 집단을 형성하고 있었다.

그런데 흥미로운 점은 로마 특유의 사회상을 반영하는 이 작품에서 무대 역할을 하는 석회가마가 플랑드르 회화에 도상학적 기원을 두고 있다는 사실이다. 예컨대 얀 브뢰헐이나 루카스 판 팔컨보르흐(Lucas van Valckenborch) 등이 16세기에 이미 오두막과 용광로 장면의 기초를 놓았다.

그림 8-3 얀 보트, 〈로마 폐허에서 카드놀이 하는 사람들〉, 1641년 이전, 캔버스에 유채, 66×83cm, 뮌헨, 알테 피나코텍

판 라르의 석회가마 장면에서는 도박 외에도 카드놀이 하는 인물들이 보인다. 이 모티프는 얀 보트의 〈로마 폐허에서 카드놀이 하는 사람들〉[그림 8-3]에서 주요 소재로 다시 다루어지는데, 여기서는 위압적으로 높이 솟은 고대 폐허가 배경으로 등장한다. 왼편으로 손님에게 포도주를 따라 주는 행상인, 가운데에 카드놀이를 하는 사람들과 그것을 구경하는 사람들 그리고 구걸하는 젊은이가 보이고, 조금 떨어져 화면 오른쪽 깊이 나귀를 타거나 끌고 가는 인물 무리가 시선을 멀리 원경으로 이끈다. 하늘과 구름, 가깝고 먼 건물이 모두 따뜻한 분홍빛에 물들어 부드럽고 애잔한 분위기를 띠는 가운데 중앙의 인물 그룹이 명료한 명암 대비로 선명하고 생동감 있게 부각되고 있다.

보트는 밤보찬티 가운데서도 특히 시간에 따른 고유한 햇빛의 분위기 포착에 관심과 재능을 보였던 작가이다. 여기 재현된 폐허는 포룸 로마눔(Forum Romanum)을 연상시키기는 하지만 특정 지점을 구체적으로 묘사한 것은 아니다. 또한 일반적인 밤보차테와 마찬가지로 인문주의자나 여행자를 위한 위대한 로마의 이미지를 전달하고 있지도 않다. 고전 건축과 조각의 잔재가 땅 위에 아무렇게나 흐트러져 하층민이 걸터앉는 일상의 도구로 전락해 버린 상태이다.

이러한 상황에서 노름하고 도박하는 인물들은 모든 악의 시작, 바로 게으름의 전형적인 예로 이해할 수 있다. 당시 로마에서는 대낮에 일은 하지 않고 앉아서 노름이나 하는 사람을 무위도식자로 낙인찍었다. 이는 17세기 로마에서의 가난한 사람들에 대한 인식과 연관되어 있는데 당시에는 진짜 빈자와 가짜 빈자를 분명하게 구분하였다. 이렇게 된 원인은 사회·경제적 상황에서 찾을 수 있다. 가난한 사람을 위한 사회복지 대책은 고대부터 있어 왔으나, 16세기에 정치·경제적 변화

를 거치고 식량 위기를 겪으면서 가난한 사람 모두에게 자선을 베풀기가 힘들어지자, 나이나 건강상의 이유로 스스로 생계 활동을 할 수 없는 사람에게만 사회복지의 혜택을 허락하게 되었다. 진짜 빈자로 분류된 사람들과 대조적으로, 특히 생계의 기반을 잃고 대거 로마로 몰려든 농촌의 노동자들은 노동 능력이 있는 것으로 인정되어 사회복지 대상에서 제외되었는데, 이들이 일거리를 찾지 못하고 구걸을 하게 되면서 가짜 빈자로 불리게 된 것이다. 더욱이 스스로 가난을 자초한 자로, 게으름뿐 아니라 술중독이나 도둑질 같은 악덕을 추구하는 자로 인식되면서 범법자로 몰리는 처지에 놓이게 되었다. 이렇게 사회적으로 수용되지 못하고 변방으로 밀려난 걸인, 무위도식자, 소매치기와 불량배는 하나의 집단을 형성하게 되었고 따라서 통제하기 어렵고 사회질서를 위협하는 존재로 부상하면서 로마 시당국의 골칫거리 중 하나가 되어 버렸다.

보트의 작품에 등장하는 하층민들은 아직 밝은 대낮에 하릴없이 들판에서 노름이나 구걸을 하고 술을 사 마시는 것으로 보아 위에 설명한 가짜 빈자의 유형에 속한다고 할 수 있다. 그런데 걸인이나 불량배 테마 역시 플랑드르와 네덜란드의 장르화 전통에서 유래한다. 아드리안 판 드 펜너(Adriaen van de Venne)의 1621년 작품과 야콥 사베리(Jacob Savery)를 거쳐 16세기 중반의 피터 브뢰헐과 퀜틴 마시스(Quentin Massys) 그리고 궁극적으로 루카스 판 레이든(Lucas van Leyden), 바르텔 베함(Bartel Beham), 히에로니무스 보스(Hieronymus Bosch)까지 거슬러 올라가는 것이다.

밤보차테와 이탈리아풍 풍경

앞서 잠시 거론되었듯이 풍경화 요소는 밤보찬티에게 중요한 의미를 차지한다. 이 절에서는 얀 아설레인의 두 작품을 살펴봄으로써 밤보차테 풍경화의 특징을 구체적으로 살펴보고 그 기원을 추적해 보겠다.

아설레인의 〈춤추는 목동이 있는 풍경〉[그림 8-4]은 압도적으로 높은 바위 동굴 안에서 춤추며 즐기는 목동의 무리를 보여 준다. 뒤편에 치솟은 아치 밖으로 황금빛에 물든 구름과 파란 하늘이 보이고 따뜻한 저녁의 햇볕이 동굴 안까지 물들인 모습이다.

아설레인은 이 그림에서처럼 캄파냐의 언덕 풍경이 내다보이는 아치 폐허를 무대로 여행자, 농부, 목동, 가축 등을 여러 번 스타파주로 등장시켰다. 이 자연 풍경은 로마와 티볼리 사이에 위치한 바위 동굴에서 영감을 얻은 것으로, 판 라르가 처음으로 그 동굴을 서민과 연결시켜 재현한 것으로 알려져 있다. 아설레인은 판 라르의 아이디어를 수용하고 콜로세움의 1층 아치에서 영감을 얻어 (물론 정확하게 동일하지는 않다) 여기서 아치 폐허와 동굴을 결합시킨 듯하다. 로마는 중세를 거치면서 규모가 크게 축소되어 17세기까지도 고대 로마의 폐허는 성 밖으로 밀려나 있었다. 심지어 가까이 있는 포룸 로마눔도 덤불로 덮여 있었는데 시

그림 8-4 얀 아설레인, 〈춤추는 목동이 있는 풍경〉, 1640, 캔버스에 유채, 60×50cm, 쾰른, 발라프-리하르츠 박물관

소유의 들판이 되면서 캄포 바치노(Campo Vaccino), 즉 가축시장이라 불렸다. 그러므로 이 작품에서 묘사되고 있는 동굴 밖의 정경은 당시 포룸 로마눔의 상황과 많이 흡사하다.

이렇듯 모뉴멘털한 배경에서 조그만 크기의 목동들이 흥겹게 춤을 추고 있다. 이파리 관을 쓴 목동이 가

그림 8-5 얀 아설레인, 〈목동이 있는 남구의 강 풍경〉, 1640, 패널에 유채, 39.5×49cm, 개인 소장

운데의 나이 든 인물이 켜는 바이올린에 맞춰 젊은 여인과 춤에 탐닉하고 있고, 오른편의 남녀 어린이와 강아지도 함께 이 유행하는 민속춤을 추고 있다. 이들처럼 단순히 가난하긴 하지만 비참한 지경에까지 처하지는 않은 농촌 서민이 휴식을 취하고 노는 모습은 주로 캄파냐의 자연을 배경으로 한 밤보차테에서 다루어졌다.

아설레인은 이 작품에서 특히 벽이 붕괴되어 가는 모습을 묘사하는 데 관심을 둔 듯하다. 벽의 구조적 특성과 표면 질감을 남구(南歐)의 따뜻한 햇볕이 비춰진 모습으로 뛰어나게 묘사해 내고 있다. 섬세하게 색조가 변화하는 어두운 동굴 벽, 오렌지빛의 구름, 파란 하늘 등 부드러운 분위기 속에서 스타파주 인물들은 순수한 빨강과 파랑, 반짝이는 흰색의 악센트로 돋보인다.

로마 캄파냐의 아름다운 자연 정경이 더욱 섬세하고 본격적으로 묘사된 아설레인의 작품으로 〈목동이 있는 남구의 강 풍경〉[그림 8-5]을

꼽을 수 있다. 역시 남구의 따뜻한 색조로 물든 하늘과 구름 그리고 먼 언덕과 산을 배경으로 한가롭게 내를 건너는 염소치기와 목동들이 아설레인 특유의 잔잔한 분위기로 재현되어 있다. 이 작품의 기본 주제는 목가이다. 고대의 목가적 시에서 기원을 찾는 베네치아 전통이 목동들의 궁색한 실제 삶이 아니라 잃어버린 황금시대의 낙원에서 자연과 조화를 이루는 장면을 묘사한 것과 대조적으로, 아설레인은 당대 캄파냐의 농부, 목동, 여행자 등의 삶을 사실주의 감각으로 접근한다. 지형학적으로 특정 지점을 확인할 수 있는 것은 아니지만, 단순한 사람들의 일상적 삶이 따뜻한 햇살이 비치는 사랑스러운 남구 풍경 속에서 목가적인 것으로 미화되고 있다.

지금까지 살펴본 피터 판 라르와 얀 보트 그리고 얀 아설레인의 풍경에서 공통적으로 관찰되는 특징은 무엇보다 섬세하고 아름다운 하늘의 표정이라 할 수 있다. 황금빛과 분홍으로 다양하게 색조가 변화하는 구름과 빛의 반사 효과, 그 뒤로 밝게 빛나는 파란 하늘, 그리고 이러한 하늘을 배경으로 따뜻한 햇볕이 스며든 산과 들, 건물과 나무들이 애잔하고 평온한 대기의 분위기로 감싸여 있고 그 안에 조그맣고 생동감 있게 그려진 스타파주가 등장하는 것이다. 밤보찬티의 이러한 특징은 처음에 잠시 언급했듯이 네덜란드의 이탈리아풍 풍경화 전통과 연결된다. 그러므로 1630년대까지 로마에서 전개된 이탈리아풍 풍경화의 발전 과정을 간단히 짚어 봄으로써 밤보찬티의 풍경 측면에 관해 살펴보겠다.

네덜란드와 그 외 북구 지역의 화가들은 16세기 초부터 이탈리아 여행을 감행했는데, 목적은 로마에서 볼 수 있는 고전 조각과 건축 폐허를 연구하고 르네상스 이래의 대가들의 작품을 공부하기 위해서였다.

그리고 16세기 후반부에는 플랑드르 풍경화가들이 이탈리아에서 활
발하게 활동하면서 커다란 명성을 얻기에 이른다. 그러나 이들은 남구
의 모티프를 작품 속에 도입했을 뿐 엄격한 의미의 이탈리아풍 풍경화
가로 평가될 수는 없다.

이탈리아풍 풍경의 기원은 1580년경 로마에 도착해서 1626년 그곳
에서 사망할 때까지 전문적인 풍경화가로 활동한 파울 브릴(Paulus Bril,
약 1554년 안트베르펜 출생)이다. 그가 1600년경부터 개발한 새로운 풍경
화의 대표적 특징은 〈여행자와 목동이 있는 풍경〉[그림 8-6]에서 잘 관
찰된다. 이탈리아의 언덕과 나무 그리고 로마의 폐허가 남부 유럽의
따뜻한 햇볕이 비춰진 모습으로 재현되어 있고 어두운 전경과 훨씬 밝
은 후경의 대비로 드넓은 공간감이 전달된다. 전경에는 목동과 가축이
자연스럽게 배치되어 있는데, 이처럼 목동과 가축, 여행자, 휴식 취하

는 사람, 사냥꾼, 상인 등 특정한 장르적 레퍼토리를 브릴은 폐허나 숲 또는 항구 풍경을 배경으로 등장시켰다. 남쪽의 폐허 풍경과 장르적 스타파주를 결합한 브릴의 풍경화는 로마와 피렌체에서 대단한 호응을 얻었고 뒤에 활동하게 되는 이탈리아풍 풍경화가에게 영향을 주었다.

브릴이 풍경화가로 성공할 즈음인 약 1617년에 풀렌부르흐(Cornelis van Poelenburgh, 1594?-1667)가 로마에 도착하면서 이탈리아풍 풍경화에 결정적인 초석을 놓는다. 풀렌부르흐는 브릴의 풍경 스키마를 수용하면서 출발하는데, 가령 그의 〈요정이 있는 풍경〉[그림 8-7]에서처럼 환상의 풍경 속에 부분적으로 확인 가능한 폐허나 건축물이 포함되고, 냇가에서 빨래하는 여인이나 소를 모는 농부 같은 장르적 인물이 등장하는 것을 볼 수 있다. 풀렌부르흐는 그러나 이 작품에서 잘 드러나는 것처럼 부분 요소들이 유기적으로 통합된 일목요연한 그림 구성을 추구함으로써 독창성을 확보하였다. 무엇보다 빛과 대기의 분위기를 매우 섬세하고 뉘앙스 있게 처리하여 아주 밝은 부분조차도 다양한 색조로 구성되고 물체가 입체적으로 모델링되고 있다. 또한 멀리 있는 풍경이 대기의 분위기에 감싸여 희미하게 느껴지지만 자세히 보면 조그만 건물과 나무가 정교하게 묘사되어 있음을 관찰할 수 있다. 밝은 햇볕과 대기의 분위기 묘사, 정확한 세부 모티프, 장르적 특성 등 풀렌부르흐의 작품에서 드러나는

그림 8-8 바르톨로메우스 브레인베르흐, 〈폐허와 인물이 있는 전원 풍경〉, 1638, 패널에 유채, 60× 92cm, 뮌헨, 알테 피나코텍

이러한 특징은 1630년대 이후 모든 이탈리아풍 풍경화에서 공통적으로 발견된다.

풀렌부르흐보다 2년 뒤에 로마에 도착한 브레인베르흐(Bartholomeus Breenbergh, 1598?-1657)는 브릴과 풀렌부르흐를 수용하면서 좀 더 역동적인 구성을 추구하였다. 예를 들어 〈폐허와 인물이 있는 전원 풍경〉 [그림 8-8]을 보면 안정된 균형보다는 사선적 움직임이 화면을 주도하는 것을 알 수 있다. 또한 브레인베르흐는 로마와 근교에서의 야외 스케치를 통해 실제 자연을 꾸준히 관찰한 것으로 잘 알려져 있는데, 그 경험을 바탕으로 낡은 벽을 수직으로 비추는 햇빛과 당대 삶의 모습을 실제 폐허를 배경으로 사실적으로 재현하였다. 이러한 특징은 [그림 8-8]에서 잘 관찰되며, 특히 뒤편의 '막센티우스와 콘스탄티누스 바실리카(Basilica of Maxentius and Constantine)'의 폐허가 확인될 수 있을 만큼 구체적으로 재현되어 있다는 점에서, 대체로 확인 불가능한 로마의 폐허를 그리는 밤보찬티의 일반적인 경향과 차별된다.

풀렌부르흐와 브레인베르흐가 로마에서 이탈리아풍 풍경화를 한창 자유롭게 발전시키고 있던 1625년에 판 라르가 로마에 도착한다. 그리고 두 작가와 밀접하게 교류하며 영향을 받는다. 예를 들어 판 라르의 〈휴식을 취하는 여행자들〉[그림 8-9]과 브레인베르흐의 〈팔라티나 폐허가 있는 풍경〉[그림 8-10]을 비교하면, 그림 구성과 폐허 묘사에서 매우 유사한 것을 알 수 있다. 또한 앞서 본 〈아쿠아 아체토사〉[그림 8-1]에서처럼 판 라르의 초기 작품에서는 풍경 요소가 장르적 요소보다 더 큰 비중을 차지하기도 하는데, 사실 판 라르가 이탈리아풍 풍경화에 기여한 바는 주로 스타파주 묘사에서 찾을 수 있다. 구체적으로 말해 밤보초적인 인물을 풍경에 도입하고, 생동적이고 자연스럽게 묘사된 인물과 동물을 화면 전경에서 강조한 점인데, [그림 8-9]와 [그림 8-10]을 비교하면 확실하게 드러난다.

판 라르의 영향 아래 1640년대에 풍경 요소가 강한 밤보차테를 그린 대표적 작가가 앞서 살펴본 안 보트와 얀 아셀레인이다. 위에서 논의

그림 8-9 피터 판 라르, 〈휴식을 취하는 여행자들〉, 1628, 상트페테르부르크

그림 8-10 바르톨로메우스 브레인베르흐, 〈팔라티나 폐허가 있는 풍경〉, 1620년대, 개인 소장

한 그림들에서 알 수 있듯이 보트는 큼직한 구성, 섬세한 자연주의적 세부 묘사, 고유한 황금빛과 분위기의 정교한 묘사가 뛰어난 반면, 아설레인은 보트와 양식적으로 유사하면서 대부분 목동과 가축으로 구성된 장르 인물을 등장시켜 소위 '목동 풍경'이라 불리는 이탈리아풍 풍경화를 완성시켰다.

그러므로 이 절에서 살펴본 1630-1640년대의 밤보찬티 풍경화는 초기 이탈리아풍 풍경화가들, 즉 폴렌부르흐와 브레인베르흐의 양식에 기반을 두고 출발한다고 할 수 있다. 브릴의 성과를 수용한 이들은 로마와 주변 캄파냐의 자연 풍경을 소재로 해서 브릴보다 좀 더 사실적인 그림 구성과 분위기 있는 햇빛 묘사, 입체적인 형태 모델링을 통해 이탈리아풍 풍경화의 토대를 마련했다. 판 라르 등의 밤보찬티는 두 작가의 풍경 특징을 거의 그대로 수용했지만, 풍경을 더욱 밝은 빛으로 처리하고 감정적인 요소를 도입했다고 하겠다. 가령 황금빛으로 물든 하늘의 다양한 표정, 햇볕에 잘 구워진 듯한 건물과 폐허의 따스함, 미풍이 뺨에 스칠 듯한 대기의 분위기 등은 관객의 감정적 반응을 불러일으키는데, 폴렌부르흐와 브레인베르흐에게서는 이러한 세심한 시도가 보이지 않는다.

그리고 이와 같은 자연 풍경을 배경으로 판 라르는 스타파주를 전경에 크게 확대시킴으로써 그림의 주요 의미를 변화시켰다. 풍경화에서 장르화로 범주를 전환시켰다는 말이다. 판 라르가 단순히 인물과 동물의 크기만 확대한 것은 아니다. 단색조의 배경과 차별되는 선명한 부분 색채를 전경의 인물에 사용함과 동시에 교묘한 국부 조명을 동원해 명암 대비에 의한 입체적 모델링을 구사하였다. 결과적으로 인물이 자연 풍경을 배경으로 중점적으로 부각되고 이로써 작품의 메시지가 보

다 분명해진다. 그러므로 판 라르를 선두로 한 초기의 밤보찬티는 이탈리아풍 풍경화의 발전에도 기여했으며 새로운 그림 범주를 개척하는 성과도 거두었다고 하겠다.

강도와 약탈 도상

지금까지 살펴본 작품들에서는 풍경 요소가 커다란 비중을 차지하고 있는데, 좀 더 일반적인 밤보차테는 앞서 얘기했듯이 로마의 길거리에서 볼 수 있는 서민과 천민의 삶을 집중적으로 다룬다. 그런데 밤보차테가 로마와 주변의 혹독하고 폭력적인 사회 현실을 보여 주는 대신 오히려 평온한 장면을 연출하고 있다고 지적되기도 했다. 하지만 사실은 판 라르 외에도 여러 밤보찬티가 기마전투, 약탈, 강도 따위를 주제로 하는 작품을 빈번하게 제작했다. 이 절에서는 폭력을 주제로 하는 판 라르의 세 작품을 중심으로 도상의 의미와 기원에 대해 살펴보겠다.

그림 8-11 피터 판 라르, 〈밤의 농가 약탈〉, 캔버스에 유채, 38×29cm, 로마, 렘메(Lemme) 컬렉션

우선 판 라르의 〈밤의 농가 약탈〉[그림 8-11]은 어두운 밤에 소박한 농가가 약탈되는 장면을 그리고 있다. 화면 한가운데에 고통스러워하는 아낙네가 보이고 그녀의 눈길이 가는 곳에 땅에 쓰러진 농부가 눈에 띈다. 강도 한 명은 말 두 마리를 앞서 끌고 가고 다른 한 명은 여인의 뒤에서 칼을 들이대고 있다. 왼쪽 하늘 위 어두운 구름 사이로 밝게 빛나는 보름달과 대조적으로 그

그림 8-12 피터 판 라르, 〈풍경 속의 여행자를 습격하는 강도들〉, 약 1630, 캔버스에 유채, 35.9×49.2cm, 로마, 갈레리아 스파다(Spada)

그림 8-13 피터 판 라르, 〈수송 마차 기습〉, 1636-1638, 캔버스에 유채, 74×98cm, 나폴리, 사니티카(Sannitica) 은행 컬렉션

림 오른편에서는 강도가 불 질러 타고 있는 집의 불길이 어둠 속에서 밝은 빛을 낸다. 이렇게 자연광과 인공광이 대비되면서 인공광을 받고 있는 전경의 모티프들은 날카로운 명암 대비와 역광 효과를 통해 형태가 극적으로 과장되고 각진 실루엣으로 묘사되어 있다. 가해자의 잔인성과 희생자의 고통이 나란히 표현됨으로써 그림 전체에 긴장감이 고조되고 위협적인 분위기가 연출되고 있다고 하겠다.

판 라르는 또한 길 가는 여행자를 약탈하는 장면도 여러 번 다루었다. 예를 들어 〈풍경 속의 여행자를 습격하는 강도들〉[그림 8-12]은 바위 사이의 좁은 길을 말을 타고 지나가는 여행자들이 매복강도들에게 습격받는 상황을 묘사하고 있다. 뒤에서 희미하게 보이는 사람은 용감하게 칼을 휘두르며 저항의 시도를 하고 있지만 전경의 인물은 이미 말에서 끌어 내려져 땅 위에 주저앉은 채 강도의 단검에 찔리는 절망의 순간을 맞고 있다. 바로 이렇게 폭력을 가하고 당하는 인물 그룹을 판 라르는 역시 날카로운 조명 효과와 분명한 형태 묘사 그리고 빨강

과 초록의 색 악센트를 통해 특별히 부각시킴으로써 무법자의 포악함과 희생자의 공포와 속수무책을 그림 주제로 삼고 있는 듯하다.

폭력과 약탈은 소수의 여행자에게뿐 아니라 호위대를 동반한 대규모 수송 차량에도 자행되었다. 판 라르가 1636-1638년에 그린 〈수송 마차 기습〉[그림 8-13]은 그 좋은 예이다. 이 작품은 수송 차량의 호위대와 무장강도 사이의 유혈극을 그리고 있는데, 도적 떼가 오른쪽 언덕의 숲에서 매복을 하고 있다가 좁은 길로 지나가는 수송대를 습격하기 시작하는 순간을 포착하였다. 이미 피를 흘리며 쓰러진 말과 시신 그리고 땅에 떨어져 흩어진 무기들이 보이고, 서로 본능적으로 얽혀 찌르고 찔리는 무자비한 혼란과 무질서의 상태가 앞의 작품들에서처럼 선명한 명암 대비를 통한 인물들의 입체적인 조형 묘사와 두드러지는 부분 색채를 통해 생동감 있게 묘사되고 있다.

강도나 약탈 장면은 우선 당시 로마의 실제 사회 상황과 연결시켜 설명된다. 17세기에 무장한 강도들이 길 가는 여행자나 마차를 기습하고 도적 떼가 마을과 농가를 불 지르며 약탈하는 범죄 행위가 기승을 부렸는데, 이들은 주로 기본적인 생존 자체에서 궁지로 몰린 농부와 천민 또는 더 이상 전투가 없어 돈을 벌 수 없게 된 군인들이었다.[05] 이렇게 단순하고 어리석은 대중이 무질서와 폭력의 수단을 쓰게 되면서

05 무장강도를 뜻하는 '반디트(bandit)'는 공식적으로 발행된 '반도(bando)' 표시를 달고 다니던 인물을 가리켰다. '반도'는 해당자가 공식적으로 재산을 모두 잃고 고향으로부터 일정 기간 또는 평생 동안 추방당했다는 것을 의미했다. 당시 많은 사람들이 이 처벌을 받게 되어 서로 무리를 지어 다니게 되었고 사회에 반감을 가지게 되었다. 그러나 이들이 '반도'의 처벌을 받게 된 범법 행위(강도나 살인)의 원인은 소농민의 경우 열악하고 불합리한 사회, 경제, 정치적 상황으로 인해 대부분 합법적 방법만으로는 생존해 나가기도 어려웠기 때문이었고, 군인들의 경우는 임금이 지급되는 전투가 끝나면 그 외의 사회복지 제도의 혜택을 받을 수 없었으므로 손쉬운 호구지책으로 도적질을 하게 된 것이었다. 당시 이탈리아에서 출몰하던 이러한 준군사적인 범법자 집단은 뛰어난 전략과 잔인함으로 유명하였다.

지배계층뿐 아니라 모든 사람들에게 위협적인 존재로 변하고 공포의 대상이 되었다. 이러한 현상은 비단 로마와 캄파냐에서만 발생한 것은 아니지만 그곳에서 특히 극심했으며, 로마 당국에서는 오랫동안 이 문제를 해결하지 못했다. 그리고 밤보찬티가 활동하기 시작하던 1630-1640년대에는 최악의 상태는 지나갔지만 여전히 사회의 낙오자들이 작은 그룹으로 무리 지어 다니면서 로마 주변을 불안케 하고 있었다.

판 라르와 밤보찬티의 폭력 장면들은 분명 이러한 사회 상황이 계기가 되어 재현된 것이겠지만, 그 도상학적 기원은 판 라르가 미술가로 성장한 네덜란드와 16세기의 플랑드르로 거슬러 올라간다. 우선 〈풍경 속의 여행자를 습격하는 강도들〉[그림 8-12]에서 부각되고 있는 자연 속의 폭력 행위는 이미 15세기의 독일 목판화[그림 8-14]에서 다루어진 바 있다. 여기서 희생자를 칼로 찔러 피를 흘리게 하고 가방에서 소지품을 빼앗는 잔인한 행동이 직접적으로 묘사되고 있는 것을 볼 수 있다. 그리고 1600년경에 이런 폭력 행위를 풍경화의 스타파주로 도입한 작가는 바로 파울 브릴이다. 그는 예를 들어 현재 루브르 박물관에 보존되어 있는 〈숲속의 강도〉[그림 8-15] 같은 작품을 많이 제작했는데, 이 그림들에서 브릴 특유의 숲 풍경을 배경으로 폭력을 가하며 약탈하는 강도와 힘없이 당하는 희생자나 요행히 말 타고 도망가는 인물 등이 재현되어 있다. 판 라르는 이러한 브릴의 풍경화를 접했고[06] 또한 1600년대 초 그가 미술 교육을 받던 시기에 이미 네덜란드에 확립되어 있던 강도의 기습 장면들을 토대로 더욱 발전시킨 듯 보인다. 앞에서

06 판 라르는 1625년에 로마에 도착하였고 브릴은 1626년에 그곳에서 사망하였다. 브릴은 로마에서 명성을 누리고 있었으므로 판 라르가 그를 직접 보지는 못했더라도 그의 그림들에 대해서는 알고 있었을 것이다.

그림 8-14 익명, 〈강도의 습격〉, 출처: 차이너(G. Zainer), 『인간 삶의 거울 *Spiegel des menschlichen Lebens*』(아우크스부르크 1475-1476), p. 21r

그림 8-15 파울 브릴, 〈숲속의 강도〉, 파리, 루브르 박물관

도 지적되었듯이 〈풍경 속의 여행자를 습격하는 강도들〉에서 양식적 기법을 동원해 주요 인물의 폭력 상황을 집중적으로 부각시킴으로써 잔인함과 혐오감을 강조한 점 등은 판 라르 고유의 특징에 속한다.

농가의 약탈 테마 역시 도상학적으로 16세기의 플랑드르와 17세기 초의 네덜란드 회화에서 기원을 찾을 수 있다. 16세기 후반에 네덜란드가 에스파냐의 지배로부터 독립하는 과정에서 주로 전쟁의 피해를 많이 입게 된 곳은 농촌이었다. 농가들이 띄엄띄엄 위치해 있었기 때문에 외부의 침략에 특히 취약했고, 또 여기서도 전투가 없을 때 임금을 받지 못하게 된 군인들이 강도단을 조직하고 범법 행위를 일삼았기 때문이다. 이들은 이렇듯 방어 능력이 없는 농촌을 습격하여 파괴하고 불 지르고 살인을 자행했는데, 북부 네덜란드에서는 16세기 말까지 지속되었다.

네덜란드의 이러한 극적 상황을 표현한 초기의 작품으로는 가령 야콥 사베리의 1596년 작품인 〈농부 일가를 습격하는 강도들〉[그림 8-16]

을 꼽을 수 있다. 농촌의 한 가족이 어떻게 불량배들에 의해 생명이 위협당하고 풍비박산이 나는지 구체적으로 묘사하고 있다. 여기서도 판 라르 작품[그림 8-12]에서처럼 칼로 찌르는 잔인한 폭력 행위가 전경에 부각되었다. 사베리의 기원은 피터 브뢰헐이다. 예를 들어 그의 〈습격〉[그림 8-17]을 보면 약탈자가 모두 창이나 검을 갖고 위협하고 힘없는 농부와 아낙네가 육체적 폭력에 맥없이 당하고 있다. 사베리는 그러나 브뢰헐보다 좀 더 사실적인 장르화 형태로 변형시킨 듯하다. 가령 멀리 보이는 교수대는 범법자가 결국 처벌될 것임을 분명히 암시하고 배경도 보다 구체적으로 묘사되었으며 희생자들도 좀 더 능동적인 자세를 취하고 있다.

판 라르의 〈밤의 농가 약탈〉과 좀 더 직접적인 유사성을 보이는 작품으로 에사이아스 판 드 펠더의 〈마을 약탈〉[그림 8-18]을 살펴볼 수 있다. 여기 재현된 모티프들, 이를테면 저항하다 쓰러진 농부, 불타고 있는 집, 쫓겨난 가족들, 다른 집을 약탈하는 군인들 등이 판 라르의

그림 8-16 야콥 사베리, 〈농부 일가를 습격하는 강도들〉, 1596, 드로잉, 19.6×26.3cm, 프랑크푸르트, 슈태델 미술관

그림 8-17 피터 브뢰헐, 〈습격〉, 1567, 패널, 96×128cm, 슈톡홀름 대학

작품에 핵심적으로 축약되어 있다. 또한 밤이라는 시간을 배경으로 검은 연기 사이로 보이는 달빛과 집을 태우는 불빛의 대비 효과를 추구한다는 점에서도 판 라르와의 연결점을 찾을 수 있다. 아마도 판 라르는 판 드 펠더의 약탈 장면에서 아이디어를 얻었을 것으로 추측된다. 앞서도 언급했듯이 전경의 말과 인물을 강한 명암 대비 기법으로 묘사해서 판 드 펠더와 달리 매우 극적인 감정적 심리 효과를 추구한 점은 새로운 요소라 하겠다. 에사이아스 판 드 펠더는 하를렘 시절에 두 점의 약탈 풍경(1615와 1616)을 제작했고 1618년에 헤이그로 이주한 후에도 계속해서 다수의 작품을 제작했다. 이 그림들은 구체적인 역사적 사건을 다루는 것은 아니고 80년전쟁의 초기 상황, 즉 점령군이나 노상강도들이 출몰하면서 도시 주변의 외진 농가들을 약탈하고 희생시킨 것을 반영하여 법과 질서에 대해 호소하는 경우로 이해될 수 있다.

농가의 약탈과 연관되어 있는 또 하나의 그림 주제가 마차 습격인데, 매복하고 있다가 여객이나 짐을 실은 마차를 공격하여 생명을 위협하고 물건을 뺏는 도적 떼는 전쟁 시기의 농촌 약탈이 가라앉고 나서도 일상적으로 계속되었다. 이러한 마차 습격 장면을 묘사한 초기의 작품으로는 플랑드르 화가인 한스 볼(Hans Bol)의 에칭 〈여객 마차를 공격하는 강도가 있는 풍경〉[그림 8-19]이 일반적으로 거론된다. 산기슭에서 마차가 강도들에 의해 멈춰지고 약탈당하는 동안 오른쪽 위의 나무에 교수당해 매달린 인물이 이 범인들의 말로를 미리 말해 주고 있다. 볼은 한스 콜라르트(Hans Collaert)의 〈약탈당한 벨기에에 대한 애도〉라는 알레고리 동판화에 세부 요소로 재현된 마차 약탈 장면만을 추출해서 한 독립된 작품으로 확대한 것인데, 1600년 직후 얀 브뢰헐과 세바스티안 프랑스(Sebastian Vrancx, 1573-1647)에 의해 계승되면서

남부 네덜란드에서 도상 전통으로 발전하게 된다. 프랑스는 매복과 마차 습격 장면을 제작한 대표 작가로 주로 1610년대와 1620년대에 많이 그렸지만 말년까지도 이를 지속적으로 다루었다.

볼의 작품은 네덜란드의 야콥 사베리에게도 영향을 주었고 이어 다비드 핑본스(David Vinckboons)가 숲 풍경으로 무대를 옮겨 그림으로써 네덜란드에서 여객 마차 습격 도상이 맥을 잇는다. 예를 들어 마테우스 몰라누스(Mattheus Molanus)의 〈여객 마차 습격 장면이 있는 숲 풍경〉 [그림 8-20]에서 핑본스의 영향이 그대로 드러난다.

북네덜란드에서 마차 기습 장면이 자리 잡는 데 기여한 화가는 프랑스와 핑본스의 영향을 받고 1620년대부터 이 주제를 즐겨 제작한 에사이아스 판 드 펠더이다. 판 드 펠더의 작품세계를 살펴보면 군사의 전투 장면이나 그와 연관된 폭력 장면이 중요한 부분을 차지함을 알 수 있다. 이들 대부분은 그가 1618년에 헤이그로 옮겨 가고 나서 1620년대 초부터 본격적으로 제작되기 시작하였다. 그 원인은 1621년에 12년 휴전 협정이 끝나고 에스파냐령 네덜란드와 네덜란드 공화국 사이에 다시 적대감이 생기게 된 상황과 연관된다. 네덜란드 공화국의 정치적 중심지였던 헤이그 궁정에서는 항상 군사 문제가 주요 관심거리였고 자연히 이러한 주제를 다룬 그림이 관심을 모았다. 판 드 펠더는 그러나 구체적인 역사적 사건을 재현하기보다는 무장 폭력의 본질적 특성을 전달하는 소재를 주로 묘사하였고, 이는 곧 하나의 확립된 회화 장르로 자리를 잡아 그림 컬렉션의 필수 아이템으로 통하게 되었다. 판 드 펠더는 아마도 전쟁이 다시 재개되면 법과 질서가 무너지고 다시 죄 없는 사람들이 피해를 당하게 된다는 사실에 대해 환기시키고자 했을지도 모른다.

그림 8-20 마테우스 몰라
누스, 〈여객 마차 습격 장
면이 있는 숲 풍경〉, 졸링
엔, 뮐렌마이스터 갤러리

판 드 펠더의 〈여객 마차 습격〉[그림 8-21]은 이 주제의 교훈적 의미
를 이해하는 데 도움을 준다. 이 작품을 에사이아스의 조카 얀 판 드
펠더가 에칭으로 제작하면서 텍스트를 첨가했기 때문이다. 우선 이전
까지 풍경의 스타파주 역할에 그쳤던 습격 행위가 여기서 그림의 중심
내용이 되었음을 지적할 수 있겠다. 숲에서 강도가 튀어나와 마차를
세우고 놀란 사람들이 겁에 질려 떨거나 도망가는 모습이 화면의 초점
을 이루고 있기 때문이다. 반면 꼼꼼하게 묘사된 숲과 멀리 보이는 마
을은 전경의 약탈 행위를 위한 부수적인 요소에 지나지 않는다. 첨부
된 텍스트는 그려진 사건에 대해 이렇게 설명하고 있다. 소유한 재산
을 축하하는 잔치에 참가하고 친구들과 집으로 돌아가던 시민이, 매복
해 있던 노상강도를 만나 즐거운 흥이 깨지게 되는데, 이는 행운의 여
신의 장난이자 모든 세속적인 것의 덧없음을 보여 주는 무대이며, 이
렇듯 행운은 한순간에 불운으로 바뀔 수 있다는 내용이다. 그러므로

판 드 펠더의 마차 약탈 그림
은 세속적 재물에 대한 집착(마
차 속의 재물)과 삶의 근본적인
불안정성(여행)의 관계를 전달
하며, 궁극적으로 삶의 무상함
을 주제로 한다고 할 수 있다.
여행자는 항상 생명의 위협을
받고 재산이 침해당하는 위험
에 노출되어 있으므로 이 내용

은 약탈 장면의 일반적 의미로 해석할 수 있다.

 판 라르는 이와 같은 에사이아스 판 드 펠더의 마차 기습 장면에서
직접적으로 영향을 받은 것으로 보인다. 그러나 주제 선정 외에 양식
적 유사성은 별로 없다고 하겠다. 이를테면 판 라르의 풍경 배경은 네
덜란드의 초기 사실주의를 표방하는 판 드 펠더와는 달리 이탈리아의
자연을 이탈리아풍 양식으로 처리하고 있으며, 앞서도 거론되었듯이
인물과 사건 묘사에 있어서도 선명한 명암 대비와 밝은 부분 색채 등
으로 사건의 잔혹성과 혼란에 초점을 맞추고 있어 관객에게 감정적 반
응을 불러일으킨다는 점에서 고유하기 때문이다.

전통과 재창조

 지금까지 피터 판 라르를 비롯한 초기 밤보찬티의 작품을 풍경과 장
르적 소재의 측면에서 살펴보았다. 천민이나 서민의 일상이 아름다운

이탈리아의 자연과 문화를 배경으로 재치 있게 혹은 평온하게 묘사되어 당시 하층민의 혹독한 실제 삶과는 차이를 보이는 게 특징이라 하겠다. 자연 배경은 이탈리아풍 풍경화가들의 양식을 출발점으로 해서 특히 밝은 빛과 공기의 섬세한 묘사 그리고 짜임새 있는 공간 구성을 구사해서 풍경 요소를 한 단계 업그레이드시켰다고 할 수 있다. 그뿐만 아니라 장르적인 스타파주를 전경에 확대하고 생동감 있게 부각시킴으로써 천대받는 사회계층에 표현적 특성을 부여하고 이로써 풍경화보다는 장르화적 성격이 더 강한 새로운 범주를 개발해 낸 셈이다.

흥미로운 점은 밤보찬티가 이처럼 풍경 요소에서만 네덜란드 전통을 잇고 있는 게 아니라는 사실이다. 전형적인 로마의 일상 장면에서도 네덜란드 회화와 연결되어 있기 때문이다. 석회가마나 걸인 모티프 등이 이미 플랑드르와 네덜란드에서 그려지던 소재였을 뿐 아니라, 강도와 약탈 주제는 플랑드르에서 발전하기 시작해서 판 라르가 미술가로서 성장하던 시기에 네덜란드에서 전성기를 구가하고 있었다.

약탈과 기습 그림이 로마에서 잘 팔릴 수 있던 데는 물론 로마의 사회 상황이 계기가 되었을 것이다. 유사한 상황으로 인해 이미 16세기에 플랑드르에서 탄생한 북구의 장르적 양식을 로마의 현실에 적용시키려는 아이디어는 확실히 판 라르에게서 나온 것으로 추측된다. 왜냐하면 이러한 소재는 고상한 역사화만을 추구하던 로마 화단의 시각으로는 생각해 내기 어려웠을 것이며 또 그곳의 규범을 좇아야 하는 기득권층의 작가들로서는 적극적으로 추구할 수 없는 범주였을 것이기 때문이다. 밤보찬티는 이러한 틈새시장을 공략한 것으로 보인다.

하지만 밤보찬티는 자국의 회화 전통을 그대로 답습하지는 않았다. 홀란트의 사실주의 풍경 배경을 이탈리아풍으로 바꾸고 장르적 모티

프를 그림의 주요 요소로 부각시켰다. 이렇듯 조형적 심미성에 내용적 내러티브를 강화시킨 밤보차테는 현지 적응을 통해 고객의 취향에 강한 호소력을 발휘한 것으로 보인다. 오로지 역사화만을 주로 볼 수 있었던 로마의 지적인 그림 고객에게 밤보찬티의 새로운 그림들은 또 다른 미술 감상의 가능성을 제공했을 것이다.

IX

네덜란드 개혁교회와
시각예술:
드 비터의 교회 실내 회화

교회 실내 회화의 컨텍스트

I장에서 설명되었듯이, 네덜란드는 1609년에 에스파냐로부터 독립
한 후, 1648년의 뮌스터 조약에서 공식적으로 자주권을 인정받았다.
이 정치적 성과는 16세기에 전 유럽을 휩쓸었던 종교개혁운동과 밀접
하게 연결되어 있었다. 새로 탄생한 네덜란드 공화국에서는 여러 종교
개혁파 가운데서도 독립운동에 적극적으로 개입했던 칼뱅교가 공립
교회(Public Church)의 지위를 확보하였는데, 이들은 스스로를 네덜란드
개혁교회(the Dutch Reformed Church)라 불렀다.

네덜란드의 정치적, 종교적 상황은 시각적으로도 흔적을 남겼다.
교회 실내 장면을 재현한 그림 범주가 고유한 입지를 차지하고 있는
것인데, 이 작품들은 실제 교회의 내부를 사실적으로 묘사한다는 점
에서 특징적이다. 대표 작가들은 여럿 꼽을 수 있지만 특히 에마누엘
드 비터(Emanuel de Witte, 1617?-1692)는 가장 오랜 기간 동안 활동하면
서 독자적인 작품세계를 구축해 냈다는 점에서 미술사적으로 인정받
는 화가이다.[01]

네덜란드의 교회 실내 회화와 드 비터에 대한 연구는 크게 세 가지

01 19세기까지는 드 비터가 교회 실내 회화에서 가장 중요한 작가로 군림하였다. 섬세한 명암 묘사와
폭넓은 붓 처리로 공간의 분위기를 살린 것이 높이 평가되었는데, 1900년경부터는 산레담이 드 비
터의 자리를 대신하였다. 드 비터는 1641년경 델프트에 정착하여 활동하다가 1652년경 암스테르
담으로 이주하여 사망할 때까지 체재했으며, 불안정하고 비사교적인 성격으로 인해 불운한 삶을 살
다가 1692년에 자살로 생을 마감하였다. 초기에는 인물 묘사가 중심이 되는 역사화, 장르화, 초상
화 등을 제작하다가 1650년 이후 교회 실내 그림으로 전문화하면서 약 130점 이상을 생산하였다.

성격을 띤다. 가장 오래되면서도 꾸준히 지속되어 온 접근법은 작가의 작품세계를 조명하는 것으로서, 이러한 글들은 대체로 대상이 된 실제 교회와 그려진 건축 장면을 비교하며 조형적 특징을 분석하고, 특별히 원근법 문제에 초점을 맞추어 논의를 진행한다. 형식적 시각과 함께 1960년대부터는 도상학적 해석이 시도되었으며, 무엇보다 등장인물의 상징적 의미가 주된 관심의 대상이 되었다. 다른 한편 1990년대에는 사회사적 측면도 조명되기 시작하였는데, 당대의 재산 목록을 근거로 건축 그림의 제작 규모와 분포 및 가격을 분석함으로써 사회적 맥락을 밝히고자 하였다.

지금까지는 그러나 교회 실내 그림의 본질, 즉 교회와 종교적 맥락에서 그림의 내용을 이해하고 이 장르가 꽃필 수 있었던 정황을 밝히려는 구체적인 시도는 이루어지지 않았다. 가령 롭 뤼르스(Rob Ruurs, 1991)는 교회 실내 회화의 기능에 관해 논하면서 기존 해석들을 비판하고 네 가지의 해석 가능성을 제시했는데, 궁극적으로는 어려운 원근법을 기반으로 한 예술성이 이 장르의 존재 이유였을 것으로 결론짓는다. 그러나 17세기 네덜란드 회화의 성격상 교회 실내 그림이 주로 심미적 이유에서 제작되고 소비되었다고 보기는 어렵다. 만약 조형적 측면이 가장 근본적인 이유였다면 예컨대 다음과 같은 의문이 생긴다. 일반적인 공공건물의 내부 또는 바깥 모습을 재현해도 같은 목적을 이룰 수 있었을 텐데 오직 교회의 실내만 압도적으로 많이 그린 이유는 무엇인가? 그리고 원근법에서 기인하는 예술적 수준이 17세기 네덜란드의 교회 실내 그림에 모두 적용될 수 있는가? 다시 말해 모든 대표적인 교회 실내 회화의 작가들이 정확한 원근법 구사에 심혈을 기울였는가?

여기서의 논의는 네덜란드의 교회 실내 그림들이 정치적, 종교적 권

력 관계나 사회 구조 그리고 문화적 가치와 경제적 상황 등에 대해 알려 준다는 가정을 전제로 한다. 구체적으로는 드 비터의 조형적 특징을 꼼꼼하게 살펴보면서, 그 현상을 교회와 교회 건물을 둘러싼 당대의 상황과 연결시켜 이해하고, 이로써 그의 교회 실내 그림에서 직간접적으로 전달될 수 있는 의미들을 읽어 내고자 한다. 드 비터의 교회 실내 그림이 1650년경부터 거의 반세기 동안 지속적인 시장을 확보할 수 있었던 정황이 그 과정에서 드러날 수 있을 것이다.

초기 건축 회화와 델프트 화파

건축 회화가 독립된 전문 분야로 부상한 것은 16세기 후반 플랑드르의 안트베르펀에서이다.[02] 안트베르펀 화파의 특징은 그림에서 원근법이 핵심적 위치를 차지하고, 화면 너머로 깊이 빨려 들어가는 상상의 건물이 그림의 배경으로 등장한다는 점이다. 1580년대부터는 교회 실내가 그려지기 시작하는데 안트베르펀

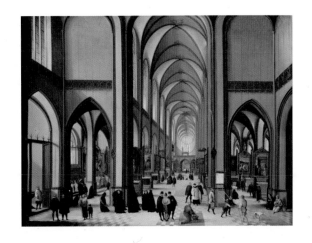

그림 9-1 헨드릭 판 스테인베이크, 〈안트베르펀 대성당〉, 16세기 말, 패널에 유채, 90.5×121cm, 함부르크, 함부르크 미술관

대성당처럼 실제 건물을 기반으로 한 것도 있다[그림 9-1].

02 교회 실내 그림의 선구자는 15세기의 플랑드르 작가들이다. 가령 얀 판 에이크나 로히에 판 데어 베이든의 종교화에 건축이 배경으로 등장한다. 그러나 여기서의 건물 모티프는 상징적 기능을 지녔기 때문에 전경의 종교적 내용을 보조해 주는 역할을 하는 데 머물렀다.

그림 9-3 하를렘, 성 바포 교회 평면도

그림 9-2 피터 산레담, 〈하를렘의 성 바포 교회〉, 1635, 패널에 유채, 34×28cm, 바르샤바, 나로도브 박물관

안트베르펀 화파와 결별하고 홀란트 지역에서 실존하는 교회를 사실적으로 재현하는 데 집중한 최초의 화가는 1628년부터 하를렘에서 활동하던 피터 산레담(Pieter Saenredam, 1597-1665)이다. 산레담에 의해 홀란트에서 교회 그림이 대중화되는 계기가 마련되었는데, 가령 [그림 9-2]에서 볼 수 있듯이 산레담은 무엇보다 선원근법의 근본적인 이해를 기반으로 작업하였다. 산레담의 작업 드로잉과 완성된 작품을 비교해 보면 디테일들이 변경된 것을 알 수 있으나, 그의 교회 실내 그림은 근본적으로 개별 건축물의 구조를 정확하게 재현한 것이 본질적 특성이다.

산레담의 또 다른 조형적 측면은 장면이 더 이상 콰이어(choir, 성가대석)를 향하여 깊이 들어가는 전통적인 네이브(nave, 신도석)의 전망이 아니고 다양하게 새로운 각도의 실내를 보여 준다는 사실이다. 그림에서 관찰되듯이 한쪽 아일(aisle)에서 네이브를 관통해서 반대쪽 아일을 향하고 있는 시점으로 인해 그림 속의 공간들은 화면과 평행하게 단계적으로 구축되고 있다[그림 9-3].

산레담의 성과를 바탕으로 1650년경에 갑자기 델프트에서 3명의 화가가 새로운 구조의 교회 실내 그림을 제작함으로써 전환점이 마련되었다. 실제 교회의 내부가 사선으로 포착된 것인데, 헤라르트 하우크헤이스트(Gerard Houckgeest, 1600?-1661), 에마누엘 드 비터 그리고 헨드릭 판 플리트(Hendrik van Vliet, 1611?-1675)가 이 움직임을 이끈 주요 화가들이다. 건축 그림 분야에서 왜 이렇게 갑자기 변혁이 일어나게 되었는지는 알려져 있지 않다. 또 세 작가 가운데 누가 먼저 시도했는지도 불분명하다. 다만 원근법을 좀 더 정확하게 구사하고 다양한 원근법 원리를 적용하려는 노력을 했던 하우크헤이스트가 주창자였을 것으로 추측되는 정도이다.

델프트 화파의 최초 작품으로 알려져 있는 하우크헤이스트의 〈델프트 뉴버케르크와 빌렘 1세 모뉴먼트〉[그림 9-4]를 보면 산레담과의 차이가 확연히 드러난다. 여기서 두 시점 원근법이 적용되어, 비대칭적으로 배치된 기둥들에 의해 화면 양편으로 비스듬한 선적 움직임이 야기되고 있음을 볼 수 있다. 그 결과 그림은 캐주얼하고 비형식적인 느낌을 주게 되고 관객은 마치 장면 속으로 들어가 공간을 함께 돌아다니는 듯한 기분을 얻는다. 기둥과 교회 바닥에 어른거리는 햇빛과 그림자의 패턴은 이러한 심리 효과에 생동감을 부여하는 요소이다.

반면 드 비터는 1650년경의 초기 교회 실내 그림부터 산레담이나 하우크헤이스트만큼 원근법 구사에 적극적인 노력을 기울이지 않는 대신, 고딕교회 실내의 공간감, 공기 중에 스며든 대낮의 햇빛 묘

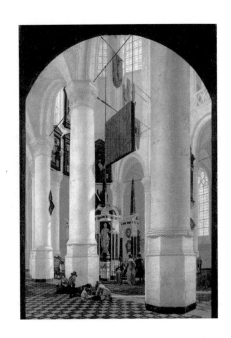

그림 9-4 헤라르트 하우크헤이스트, 〈델프트 뉴버케르크와 빌렘 1세 모뉴먼트〉, 1650, 함부르크, 함부르크 미술관

그림 9-5 에마누엘 드 비터, 〈암스테르담 아우더케르크에서의 설교〉, 1654, 캔버스에 유채, 50×41.5cm, 헤이그, 마우리츠하위스

사, 자유로운 구성방식, 다양한 색채, 등장인물의 자세한 묘사 등으로 독자적인 회화세계를 이루어 갔다. 특히 1652년경에 암스테르담으로 이주한 후에는 전경에 가득 등장시킨 인물을 자연스러운 모습으로 연출하는 데 주로 관심을 두었다. 예를 들어 암스테르담 시기의 초기작인 〈암스테르담 아우더케르크에서의 설교〉[그림 9-5]를 보면 엄격한 원근법을 적용하는 하우크헤이스트의 델프트 양식에서 벗어난 것을 알 수 있다. 전경에서 공간감을 창출해 내던 사선적인 기둥 열 대신에 인물들이 대거 등장한 것이다.

드 비터의 교회 실내 장면들

설교 그림

설교 장면은 드 비터의 가장 고유한 그림 주제에 속한다. 대중이 목사의 설교를 들으며 모여 있다는 상황 설정은 다양한 등장인물을 묘사할 가능성을 열어 준다. 이 그림들은 당대 재산 목록에서 소위 '원근법(perspektieven)'이라 불리던 것과 구분하여 단순히 '설교(preken, sermons)'라 명명되기도 했는데, 이로써 건물의 정확한 재현보다는 설교라는 주제가 더 중요한 의미를 차지했음을 미루어 짐작해 볼 수 있다.

드 비터가 처음 제작한 설교 그림은 〈델프트 아우더케르크에서의 설교〉[그림 9-6]이다.03 교회 실내를 남쪽 아일에서 북동쪽을 향해 바라보며 포착된 비스듬한 구성에서 하우크헤이스트의 스키마를 따르고

03 이 작품은 드 비터의 1653년 이전 작품 가운데 유일하게 제작 연도가 확인된 것이다.

있다고 하겠다. 그러나 드 비티는 원근법 원리를 정확하게 적용하는 대신 시점을 조심스레 선택함으로써 관객의 시선을 곧바로 설교대로 유도하는 방법을 택했다. 목사와 설교대의 어두운 윤곽이 흰 공간을 배경으로 효과적으로 배치되고, 다시 위쪽의 거대한 둥근 아치에 의해 틀 지어지면서 구성의 초점을 이루고 있는 것이다. 더욱이 목사 인물은 아래편에 모여 선 대중으로부터 고립됨으로써 그 중요성이 더욱 부각되고 있는데, 이처럼 목사가 강조되는 이유는 분명하게 묘사된 그의 팔 제스처를 통해 명확해진다. 바로 한창 설교 중에 있다는 사실이다.

그림 9-6 에마누엘 드 비터, 〈델프트 아우더케르크에서의 설교〉, 1651, 패널에 유채, 61×44cm, 런던, 월리스(Wallace) 컬렉션

설교는 성서에서 기반을 찾는 프로테스탄트의 세 가지 성례 가운데 하나로서(마태복음 28:19) 귀로 듣는 말씀을 의미한다. 설교는 무엇보다 네덜란드 개혁교회의 예배식 가운데 가장 중요한 부분을 차지했는데, 네덜란드에서 가장 먼저 공공예배를 거행한 개신교파도 개혁교회였다. 특히 가르침에 중점을 두었던 개혁교회의 예배식은 성서 해석이나 교리에 초점을 맞춘 말씀의 전도 외에도 일요일 오후나 저녁 또는 주중 저녁에 따로 교리문답 시간을 마련하는 한편, 공동 집회 외에 교회 안에서의 개인적인 신앙 행위는 허락하지 않았다.

그러므로 개혁교회 공간에서 구심점을 이루는 곳은 자연히 하나님 말씀의 전도를 위한 장소인 설교대였다. [그림 9-6]에서 한가운데 등장하는 설교대는 델프트의 아우더케르크가 소유한 가장 훌륭한 유산

가운데 하나로서,[04] 네이브의 기둥에 부착되어 있다. 이 위치는 아우더케르크가 본래 중세교회 건물이었고 종교개혁 이후 개혁교회가 시로부터 권리를 이양받아 사용했던 사실과 연관된다. 중세의 가톨릭교회에서는 설교대가 주로 네이브의 북쪽 또는 남쪽 기둥에 부착되거나 그 바로 앞에 세워져 콰이어에 위치한 제단에 종속되는 존재였다. 이러한 교구교회 건물을 쓰게 된 개혁교회는 중세의 설교대 위치를 그대로 네이브에 두고 대신 이제 말씀이 중요한 핵심이므로 교회 안의 중심점을 이전의 성직자 콰이어에서 설교가 이루어지는 네이브 공간으로 옮겼다. 또한 신도들에게는 설교하는 목사를 잘 볼 수 있고 들을 수 있는 것이 가장 중요해졌기 때문에 드 비터의 작품에서도 보이듯이 설교대 위에 커다란 음향판을 첨가하기도 했다. 고딕교회의 둥근 천장 아래에서는 메아리로 인해 목사의 말씀을 잘 들을 수가 없었고 또 위치마다 들리는 정도가 다르기도 했기 때문이다.[05] 그 결과 시각적으로뿐 아니라 예식적 측면에서도 이제 설교대가 교회 공간에서 중심이 되었는데, 교회에 온 신도들은 말 그대로 설교대 위에 있는 목사 주위에 모이게 되었다.

이렇듯 중요한 설교를 담당하는 목사 인물은 거의 같은 시기에 그려진 드 비터의 다른 '설교' 그림에서 구성적으로 좀 더 중앙 위치로 이동하였다. 〈델프트 아우더케르크에서의 설교〉[그림 9-7]에서 설교대 위의 목사는 좀 더 화면 앞으로 당겨져 있고 그림의 수직 중심축 위치에

04 델프트 아우더케르크의 설교대(1548 제작)는 현재 보존되어 있는 네덜란드의 르네상스 양식 설교대 3개 중 하나이며, 그중 가장 오래된 것이다. 피렌체의 산타 크로체 교회의 설교대에 영향을 받아 르네상스 양식으로 디자인되었고 17세기에 음향판이 첨가되었다. 설교대의 본체 부분에 설교하는 세례자 요한과 성경을 쓰고 있는 복음사가들이 재현되어 있다.

05 청각 효과 문제를 해결하기 위해 그 외에도 칸막이를 설치하거나, 음향판의 크기를 변화시키거나 또는 설교대 본체의 높이나 위치를 변경시키기도 하였다.

놓이면서 말 그대로 화면의 핵심을 이루고 있는 것이다. 개혁교회에서 목사는 성서 해석을 주된 과제로 행했으며, 때로 설교대에서 논쟁을 진행하기도 했기 때문에 언어 능력(히브리어와 그리스어)뿐 아니라 신학적 전문 지식과 논리력 등을 두루 갖춘 인물이어야 했다. 그러므로 신학 교육을 마치고 교회 자격시험을 통과해야 목사 자격을 취득할 수 있었다. 당시 목사의 급여는 낮았으나, 대학 교육을 받은 교회 공직자로서 사회적 지위를 누릴 수 있었다.

드 비터의 두 작품에서 목사가 모두 익명의 인물 유형으로 등장하는 일은 우연이 아닐 것이다. [그림 9-6]에서는 멀리 작게 옆모습으로 재현된 반면 [그림 9-7]에서는 아예 거의 뒷모습으로 묘사되어 있다. 이렇게 개별적 특징의 표현은 배제된 채 유독 집게손가락을 세우고 있는 제스처만 분명하게 부각된 점은 우리가 지금 논쟁적 내용의 설교를 듣고 있음을 암시할 뿐 아니라, 목사 개인보다는 그가 전하는 말씀이 작품의 포인트임을 시사한다. 따라서 개혁교회의 핵심인 설교 개념을 시각화하는 것이 드 비터의 본질적 의도라 할 수 있으며, 이러한 해석은 목사의 앞이 아니라 그의 뒤편에서 오로지 들으면서 설교에 몰입하고 있는 인물들이 그림의 전경에서 부각되고 있다는 사실에 의해서도 지지된다. 다시 말해 목사를 보는 것이 중요한 게 아니라 전도되는 말씀을 듣는 것이 개신교교회의 본질임을 표현하는 것이라 하겠다. 왜냐하면 목사를 본다

그림 9-7 에마누엘 드 비터, 〈델프트 아우더케르크에서의 설교〉, 1651-1652, 패널에 유채, 73,2×59,5cm, 오타와, 국립미술관

는 것은 그 인물에 초점이 맞춰지는 것이지만, 뒤편에서 듣기만 한다는 것은 듣는 말씀의 내용만이 중요하다는 것을 의미할 것이기 때문이다.

이와 대조적으로 앞서 잠시 보았던 〈암스테르담 아우더케르크에서의 설교〉[그림 9-5]에서는 목사의 앞모습이 포착되면서 설교대와 그 주변의 예배 모습이 비교적 상세하게 묘사되어 있다. 우선 설교대 밑에 목재 칸막이가 둘려져 있는 것을 볼 수 있는데, 이는 '세례울타리(doophek)'라 불렀던 것이다. 세례울타리는 프로테스탄트 교회에서 설교대가 하나님의 말씀과 법이 전해지는 곳이기 때문에 교회에서 가장 성스럽고 숭고한 존재로 특징지어지면서 그것을 강조하기 위해 초기부터 설치되기 시작하였다. 가톨릭의 콰이어와 비교할 수 있으나 세례울타리는 높이가 낮아서 모든 신도들이 그 안에서 일어나는 일과 직접적인 접촉을 할 수 있었으며 교구 소속 신도는 누구나 그 안에 들어갈 수 있었다는 점에서 폐쇄적인 콰이어와 대비된다.[06]

세례울타리 안의 공간은 '세례마당(dooptuin)'이라 불렀으며, 이름이 암시하듯이 그 안에서는 개신교 성사 가운데 하나인 세례 예식이 거행되었다. 또한 장로와 집사를 위한 고정석이 이곳에 마련되어 있었으므로, 드 비터의 작품들에서 이 공간에 착석하고 있는 인물들의 신분을 짐작할 수 있다. 세례마당은 그 외에도 여러 가지 기능을 갖고 있었다. 우선 설교대를 보호하는 기능을 꼽을 수 있다. 공립교회는 누구에게나 하루 종일 열려 있었기 때문에 설교대와 그 옆의 교회 공직자 좌석을 구분하고 보호하는 장치가 필요했던 터였다. 또 개혁교회 초기에는 고정적으로 부착된 신도용 의자가 없어서 누구나 원하는 곳에 자리를 잡

06 근본적인 차이는 성역화된 콰이어가 신도로부터 분리되는 것과 달리 설교대는 모든 방향에서 신도에 의해 둘러싸이게 됨으로써 세례울타리를 통해 부각되기만 한다는 점이다.

을 수 있었기 때문에도 그러했다. 세례울타리는 특별히 높이나 형태에 있어 정해진 바는 없었지만 목사직의 의미, 교회 요직의 고귀함, 예배의 숭고함 등 특별한 의미를 상징적으로 전달함으로써 설교대 주변을 교회 안에서 가장 두드러진 곳으로 표시할 수 있었다. 또한 수직으로 솟아 있는 설교대 주변에 공간을 마련함으로써 시각적인 부피감을 마련하는 역할도 하였다. 따라서 드 비터의 설교 장면들에서 그림의 가로축을 완전히 가로지르는 세례울타리 역시 개혁교회의 핵심 요소인 설교를 강조하는 역할을 하는 셈이다.

또한 [그림 9-5]에서 목사 바로 아랫부분 세례울타리 앞쪽에 두 팔을 뻗어 대에 올려놓고 무언가 읽고 있는 인물이 분명히 묘사되어 있다. 이는 성서 낭독자로 추측된다. 성서 낭독자의 임무는 예배와 관련하여 선택된 성경 구절을 읽거나 십계명 또는 성찬식과 연관된 성경 부분을 낭독하는 일이었으므로 목사와는 다른 기능을 지녔다. 이 임무는 장로나 집사 또는 그런 자질을 갖춘 신도 가운데 한 명에 의해 수행되었는데, 낭독할 때 결코 개인적인 해석이나 언급은 할 수 없었으므로 말씀을 전도하는 일이라고 할 수 없다. 성서 낭독자는 때로 찬송가 선창자 역할도 했는데, 목소리 볼륨이 크도록 훈련된 사람 가운데서 선발되었기 때문에 그의 좌석에는 음향판이 설치되지 않았다.

설교대 주변에는 시당국의 고위직을 위한 특별석도 마련되어 있었다. 예를 들어 [그림 9-6]의 왼쪽 그림틀 부분에 재현된 특별한 좌석 외에도, 〈암스테르담 아우더케르크에서의 설교〉[그림 9-8]에서 목사의 뻗은 팔 밑쪽으로 특별히 설치된 박스석에 앉은 인물들이 보인다. 이 좌석은 시당국자를 위한 것으로 이로써 이 교회가 공식적으로 인정된 개혁교회임이 더욱 분명해진다. 시당국자를 위한 특별석은 그림에서 보

이는 것처럼 보통 설교대 건너편 네이브의 벽이나 기둥에 설치되었다. 세례울타리 바로 앞에는 일반 신도들의 시야를 막지 않고서는 의자를 높이 놓을 수 없었기 때문이다. 건너편에서는 다른 사람을 방해하지 않고도 의자의 높이를 마음대로 조정할 수 있고, 예배 시간에 교회 안에서 일어

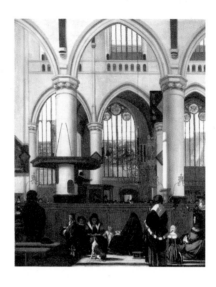

나는 모든 일을 내려다볼 수 있었다. 그러므로 이 위치는 실용성과 상징성 모두를 겨냥한 것이다.

　[그림 9-8]에서는 그 밖에도 환한 유리창을 통해 들어오는 햇빛으로 크고 밝은 교회 공간을 보여 주고 있고 이와 함께 스테인드글라스 장식이 아름답게 묘사되었다. 칼뱅파는 교회 안에서의 이미지 사용에 극단적으로 반대했지만 수많은 개혁교회에서 스테인드글라스가 장식되었다. 특히 여기 그려진 암스테르담의 아우더케르크처럼 도시의 큰 교회에서는 무덤과 연관된 개인 문장이나 기증자 그리고 해당 지역의 문장 외에도 성서의 이야기나 역사적 사건, 추상적 개념들이 재현되었다. [그림 9-8]에서는 가운데 창 아래에 네 복음사가들이 재현되어 있으며, 이는 종교개혁 이후 개신교에서 말씀을 강조하게 되면서 중요한 의미를 얻게 된 주제이다. 그리고 오른쪽 창의 가운데 부분을 장식하고 있는 문장은 암스테르담 시의 것이다. 따라서 스테인드글라스 모티프를 통해 이 그림에 그려진 암스테르담의 아우더케르크가 '말씀'을 중

요시하는 개신교이며 시당국으로부터 공식 인정을 받은 공립교회임이 분명히 전달된다고 하겠다.

지금까지 살펴본 장면들[그림 9-5, 9-6, 9-7, 9-8]은 모두 목사의 설교를 듣고 있는 다양한 신도의 모습을 묘사하고 있는데, 이는 드 비터의 창작물이며 그가 교회 실내 그림 장르에 기여한 부분으로 평가된다. 마치 무대 소품처럼 인물이 지극히 제한된 부분을 차지하는 산레담과 달리 드 비터의 설교 장면은 여러 계층과 나이 그리고 성별의 인물들이 혼재하면서 그림 공간에 생동감을 부여하고 있다. 여기 묘사된 인물들은 17세기에 교회를 방문하여 설교를 듣는 신도들의 행동 습관을 비교적 사실에 가깝게 재현하고 있는 것으로 보인다.

17세기에는 세례마당과 몇몇 특별한 고정석을 제외하고는 누구나 원하는 곳 어디나 가서 서 있거나 직접 가져온 접이의자를 펼치고 앉아 있을 수 있었다. 이러한 시스템이 높고 둥근 천장의 반향 때문에 청각 효과가 일정치 않았던 당시 상황에서 매우 편리했던 까닭이다. 사람들은 설교대가 잘 보이는 위치를 선호했고 빈자리는 먼저 차지하는 사람이 임자였기 때문에 좋은 자리를 얻기 위해 남보다 일찍 교회에 오기도 했다. 반면 자신을 드러내지 않으면서 전체를 다 보기 위해 가장자리나 뒤쪽에 가서 서는 사람도 있었다. 또 설교가 행해지는 동안 걸어다닐 수 있었으며, 예식이 진행되는 중에 자리를 옮기기도 했다. 대부분 여자들은 드 비터의 그림에서처럼 접이의자를 펴고 가운데 부분에 앉았고, 노약자를 위해서는 교회 안에 의자가 마련되어 있던 데 반해 남자들은 대체로 서서 설교를 들었다.

앞서도 잠시 언급했듯이 드 비터의 설교 장면들에서는 신도들이 목사의 말씀에 몰입하고 있음이 분명히 전달되고 있다. 모두가 목사를

향하고 있으며, 반대편으로 돌아앉아 있는 사람들도 설교의 내용에 관해 내면 깊숙이 명상에 잠긴 듯 보인다. 그리고 반복적으로 등장하는 뒷모습의 인물들은 익명의 존재로서 관객을 그림 안으로 끌어들여 예배에 참여하도록 하는 기능을 갖는다. 특히 망토를 두르고 있는 인물은 선명한 빨간색을 통해 특별히 관객의 주의를 모음으로써 이러한 역할을 더욱 효과적으로 수행하고 있다.

이제 드 비터의 설교 장면들에 관한 논의를 정리해 보면, 네 작품 모두 델프트와 암스테르담의 실제 교회에서 목사의 설교에 몰두하고 있는 신도들의 다양한 모습을 재현하고 있다고 요약할 수 있을 것이다. 이 그림들을 보던 17세기의 네덜란드 사람들은 익히 알고 있는 대표적 교구교회를 눈앞에 접하면서 자연스럽게 직접적인 유대감을 느낄 수 있었을 것이고 설교에 몰두하고 있는 익명의 군중 속으로 자신도 조용히 섞여 들어가면서 그림 속의 예배에 참여하는 숙연한 마음을 가질 수 있었을 것이다. 더욱이 그림들이 모두 수직 형태를 취하면서 콰이어나 나머지 네이브 공간을 화면에서 잘라 내고 오직 말씀을 전하고 받는 설교대와 세례마당 주변만 화면에 집중시킴으로써 이러한 이입 효과를 극대화시키려는 시도 역시 드 비터가 고안해 낸 생각으로 보인다. 드 비터가 선택한 이 교회 공간은 당시에 '설교교회(preekkerk)'라 불렸던 부분이다. 그러므로 드 비터의 설교 장면은 일반적인 교회 실내이기보다 '설교교회' 그림이라 이름 붙이는 게 더 정확하다고 생각된다.

개혁교회가 사용 허가를 받은 고딕교회 건물은 여러 가지 이유에서 공간 전체가 아니라 부분적으로만 예배를 위해 쓸 수 있었다. 우선 청각 효과가 가장 큰 문제였는데, 음향판을 설치해도 주변 25m 정도

만 커버할 수 있었다. 도시에 있는 큰 교회의 경우는 네이브의 기둥에 설교대를 설치하는 중세 전통을 고수했고, 이 경우 설교대 뒤편의 아일도 설교교회에 속하는 곳이었다. 이 아일 부분은 목사의 모습이 잘 보이지는 않지만 소리는 잘 들렸으므로 사람들은 접이의자를 가져와서 이곳에 앉아 있기도 했다. 그러므로 드 비터의 설교 장면들은 모두 17세기 당시의 교회 예배 모습을 꽤 충실하게 전한다고 하겠다. 델프트나 암스테르담의 아우더케르크 모두 공립교회로서의 네덜란드 개혁교회가 사용하게 된 중세 가톨릭교회 건물이므로 드 비터가 묘사하고 있는 교회는 개혁교회에 관한 것이다. 그런데 그 개혁교회의 설교 장면을 주로 아일에서 설교를 듣고 있는 신도들의 모습으로 재현한 사실은 앞서도 지적했듯이 개혁교회가 특히 말씀을 강조한 측면을 시각화한 것으로 해석해야 할 것이다.

침묵공 빌렘 1세와 델프트의 뉴버케르크

앞서 간단히 살펴보았던 하우크헤이스트의 〈델프트 뉴버케르크와 빌렘 1세 모뉴먼트〉[그림 9-4]는 비스듬하게 늘어선 거대한 기둥들 사이로 침묵공 빌렘 1세(William the Silent)의 무덤 조형물을 그림 가운데 깊숙한 곳에서 보여 준다.[07] 하우크헤이스트의 작품은 '조국의 아버지'의 묘를 1650년에 처음으로 실제 위치했던 교회 내부 공간 안에 재현했다는 점에서 의의가 있다. 드 비터도 거의 같은 시기에 이 소재를 다루기 시작했다. 현재 함부르크 미술관에 소장되어 있는 〈델프트 뉴버케르크〉[그림 9-9]는 기둥 열을 통한 공간 설정방식에서 하우크헤이스트의

07 오라녀 공의 무덤 조형물은 헨드릭 드 케이저(Hendrick de Keyser, 1565-1621)가 디자인해서 1614-1623에 건립된 것으로 네덜란드에서 가장 장엄한 무덤이었다.

작품과 매우 유사하다. 다만 하우크헤이스
트가 북쪽 앰뷸레이토리(ambulatory)에서 동
쪽을 향하여 비스듬히 바라보는 각도를 잡
음으로써 기념물이 콰이어에 위치함을 드
러냈다면, 드 비터는 콰이어의 거의 끝부분
남쪽 앰뷸레이토리에서 네이브를 향한 시
각을 선택함으로써 하우크헤이스트와 차
별화하고 있다. 아마도 드 비터는 개신교교
회에서 콰이어보다 더 중요한 의미를 지녔
던 네이브 부분을 선택함으로써 개혁교회
의 특징을 드러내고자 했을 것이다.

두 작품에서 보이는 것처럼 무덤 조형물
을 교회 안에 설치하는 것은 중세에서 기원
을 찾으며 개혁교회에서 수용한 전통의 하

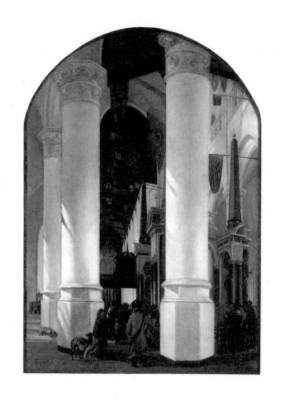

그림 9-9 에마누엘 드 비
터, 〈델프트 뉴버케르크〉,
1650-1651, 68×48.7cm,
함부르크, 함부르크 미술관

나이다. 무덤을 세우기에 가장 좋은 자리는 본래부터 콰이어였는데 황
제나 왕 등의 권력자나 교회 설립자 같은 중요 인물이 이곳에 묻혔다.
빌렘 1세의 무덤은 그러한 대표적 예에 속한다. 빌렘 공은 네덜란드의
독립운동을 성공적으로 이루어 낸 '조국의 아버지'로 칭송된 인물이며,
따라서 국가적 영웅으로서 공립교회에서 공개적으로 찬양되어야 하므
로 국가 경비로 그의 가문, 즉 오라녀가의 모뉴먼트가 세워진 것이다.
사람들은 이 무덤 조형물을 보러 교회에 오게 되었고 이로써 시민들이
모이는 공공의 공간으로서의 교회의 기능이 한층 증진되었다.

하우크헤이스트가 1650년과 1651년 사이에 빌렘 공 모뉴먼트를 최
소한 4번이나 재현했고 이후 드 비터의 작품도 포함해서 50점도 넘게

제작되었던 사실은 이 소재를 1650년경 네덜란드의 정치적 상황과 연결시키는 실마리가 된다.

1647년에 총독 직위를 계승한 빌렘 2세는 젊고 야망에 찬 인물로서 군주로서의 자신의 권력을 강화하기 위해 영국과의 전쟁을 추진하였다. 그리고 이 과정에서 여러 홀란트 도시와 무력 충돌을 일으키며 위기 상황을 초래했다. 그러나 1650년 11월, 24세의 나이로 갑자기 천연두에 걸려 사망하자 총독의 권력 강화를 염려하던 홀란트의 레전트들은 이 기회를 이용하여 총독 직위를 없애 버렸다. 이러한 정치 상황은 새로운 정부 형태와 총독 자리에 관하여 열띤 논쟁을 야기시켰다. 오라녀 공의 무덤 조형물을 재현한 수많은 그림은 일반적으로 이러한 정치적 상황과 연관되어 있는 것으로 보인다. 자유를 위해 투쟁한 자로서 그리고 공화국의 건립자로서 이미 오래전부터 '조국의 아버지'로 높이 칭송되던 침묵공 빌렘 1세의 모뉴먼트가 이제 공화국의 통일과 단결을 위한 국가적 기념비로 간주되었기 때문이다.

하우크헤이스트의 작품[그림 9-4]에서는 기둥 사이로 나타나는 조형물에서 빌렘 공의 조각상은 보이지 않고 유독 자유의 의인상이 두드러지게 강조되어 있다. 이 특징은 빌렘 공을 통해 획득한 조국의 자유를 강조함으로써 오라녀가를 기본으로 하는 총독 제도를 공화국의 자유와 번영을 위한 전제 조건으로 제시하고 있는 것으로 해석되기도 했고, 또는 당시의 분위기로 인해 오라녀 가문을 공개적으로 찬양하기 어려운 사정을 반영한 것으로 읽히기도 했다.

그러나 드 비터는 하우크헤이스트와 달리 초기의 작품에서 자유의 의인상을 그림에 포함시키지 않았다[그림 9-9]. 그리고 거의 같은 시기에 그려진 빈터투어 작품에서는 조형물을 잘 드러내기 위해 맨 앞의

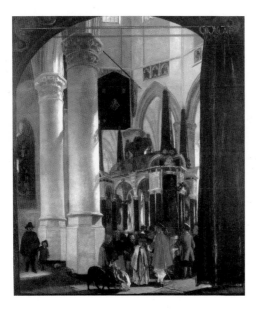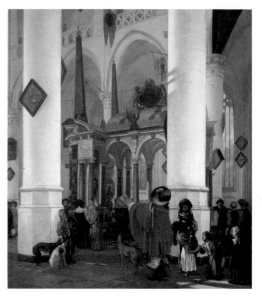

그림 9-10 에마누엘 드 비터, 〈델프트 뉴버케르크의 실내〉, 1651, 패널에 유채, 107.5×90.5cm, 빈터투어 박물관협회

그림 9-11 에마누엘 드 비터, 〈델프트 뉴버케르크와 빌렘 1세 모뉴먼트〉, 1656, 캔버스에 유채, 97×85cm, 릴, 미술관

기둥을 제거하고 오른쪽으로 젖혀진 커튼을 첨가하면서도, 정확한 형태 묘사를 하기보다는 대담한 붓 처리를 통해 인상주의적인 빛과 그림자의 효과를 추구함으로써 어둠 속의 자유의 의인상은 눈에 잘 띄지 않도록 교묘하게 연출하였다. 이로써 드 비터는 국가의 자유라는 일반적 덕목을 얘기하기보다는 조형물을 통해 오라녀 가문 자체에 관심을 모은 것으로 이해된다. 이러한 해석은 드 비터가 델프트를 떠나 암스테르담에서 활동하던 시기에 제작한 작품을 통해서도 유추해 볼 수 있다. 예컨대 1656년의 작품[그림 9-11]에서 기둥 사이로 기념물의 전체 모습이 거의 모두 드러나고 있는데, 여기서 잠들어 있는 빌렘 공의 조각상이 분명하게 묘사되고 있다.

드 비터가 암스테르담에 정착한 지 4년이 지난 후에도 여전히 델프

트 소재를 재현했던 사실은 어쩌면 그곳에 정치적 시사성을 지닌 그림의 수요가 있었음을 추측게 한다. 그리고 무엇보다 그의 고객이 오라녀가의 추종자임을 암시하기도 한다. 그런데 1648-1650년 사이에 오라녀 가문을 지지했던 추종자들은 개혁교회파의 신도들이었다. 빌렘 2세가 아버지와 달리 비개혁교회파에 대해 관대하지 않았고 오히려 공공연하게 네덜란드 개혁교회의 '보호자' 역할을 했던 까닭이다. 따라서 침묵공의 무덤 전체를 보여 주는 드 비터의 작품은 개혁교회파의 정치적 신조를 잘 드러내 줄 수 있었을 것이다. 다시 말해 자유 같은 일반적 덕목이 아니라 오라녀가 자체를 내세움으로써 개혁교회파의 정치적 매니페스토 역할을 할 수 있었다는 얘기다. 그리고 이 작품을 위한 시장이 작지 않았다는 사실은 개혁교회파의 사람들이 사회적, 경제적 수준을 갖춘 인물들이었고[08] 무엇보다 자신의 정치적 입장을 드러낼 만큼 힘이 있었음을 시사한다.

이와 같은 개혁교회파 고객층의 특징은 드 비터의 작품들에서도 잘 드러난다[그림 9-9, 9-10, 9-11]. 드 비터는 하우크헤이스트와 달리 제스처나 몸자세를 통해 등장인물들이 무덤 조형물에 대한 진지한 사유와 대화에 몰두해 있는 모습으로 재현하였다. 빌렘 공의 비문은 전 유럽 지식인의 언어였던 라틴어로 씌어 있었기 때문에 여기에 서 있는 사람들은 그러한 라틴어를 이해하는 엘리트들이라 할 수 있다. 게다가 지금 살펴본 세 작품에서 반복되고 있는 인물 유형은 설교 그림들에서처럼 다양한 사회계층을 보여 주는 게 아니라 거의 예외 없이 고급스럽게 차려입은 상류층 사람들이다. 특히 눈에 띄는 빨강 망토를 걸치

08 17세기 교회 실내 그림의 가격은 매우 높았고, 부유하고 사회적 수준이 높은 수집가에 의해 구매되었다.

고 뒷모습으로 등장하는 카발리에 인물 역시 설교 그림들에서처럼 관객을 그림 공간 안의 무덤 조형물로 인도하며 오라녀가에 관한 대화에 초대하는 듯하다. 따라서 드 비터의 그림에서는 개혁교회파의 사람들이 자신을 지식인 상류층으로 제시하는 동시에 관객에게 개혁교회파의 정치적 입장을 설득하려는 듯하다.

매장 문화

드 비터의 교회 실내 그림에서 고정된 레퍼토리로 자리를 잡은 또 하나의 소재는 매장 모티프이다. 무덤을 만들 교회 바닥이 파헤쳐져 있고 주위에 작업 도구가 흩어져 있거나 무덤 파는 사람이 한창 작업 중에 있는 모습이 흔히 재현된 것이다. 이와 같은 작품은 드 비터가 1655년 이후 특히 빈번하게 제작하지만 가장 초기의 예는 이미 1650년대 초에 발견된다. 〈델프트 아우더케르크의 실내〉[그림 9-12]가 그것인데, 여기서 전경에 파헤쳐진 무덤이 그림 아래 틀에 잘리면서 관객 바로 앞에 대두되고 이로써 관객이 간과할 수 없도록 교묘하게 강조되어 있다.

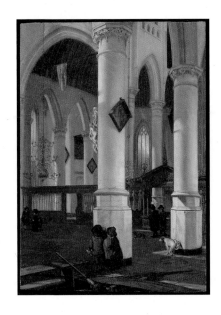

그림 9-12 에마누엘 드 비터, 〈델프트 아우더케르크의 실내〉, 1650, 패널에 유화, 48.3×34.5cm, 뉴욕, 메트로폴리탄 박물관

17세기에 사람들은 교회의 바닥 밑에 매장되었기 때문에 교회는 거의 유일한 묘지였다. 그래서 드 비터가 매장 기능을 배제하고 교회 실내

를 재현할 수는 없었을 것이라고 지적되기도 했다. 그러나 매장 모티프를 이렇듯 일상적 요소로 보는 데는 무리가 있다. 그 이유는 우선 드 비터가 교회 실내의 모습을 백과사전적으로 모두 묘사하는 데 뜻을 두기보다 오히려 특정한 의미를 내포하고 있는 듯한 제한된 소재만을 선별하여 반복적으로 재현하였기 때문이다. 또 굳이 파헤쳐진 바닥을 묘사하지 않더라도 교회 실내 그림 같은 원근법 회화에서는 바닥의 패턴이 중요한 조형적 역할을 하므로 화면에 드러나는 바닥의 묘비와 비문을 묘사하기만 해도 충분히 교회의 묘지 기능을 표현할 수 있었을 것이기 때문이다.

이처럼 두드러지는 매장 장면의 의미에 대해 학자들은 대체로 유사한 견해들을 내놓았다. 무덤은 기본적으로 죽음과 연관되어 있으므로 '죽음을 기억하라'는 뜻의 메멘토 모리(memento mori) 개념과 연결시키거나, 피할 수 없는 삶의 허망함, 즉 바니타스(vanitas)의 표현으로 보거나 또는 기독교 교리와 연결시켜 부활과 영원한 삶에 대한 약속의 암시로 읽기도 했다. 이러한 의미 해석은 [그림 9-12]에서 기둥에 낙서하느라 여념이 없는 어린아이들이나 기둥에 기대어서 오줌을 싸고 있는 개 모티프에 의해 뒷받침된다고 하겠다. 쉽게 말해 철없고 어리석은 존재들은 긴박하게 눈앞에 다가온 죽음을 보고도 인식하지 못하는 것이다.

하지만 이러한 일반적인 의미를 넘어서 당시의 사회적 측면을 암시하는 기능도 있다고 생각된다. [그림 9-12]에서 가운데 기둥의 저편에 부착되어 뒤편 가장자리만 살짝 드러나는 에피타프(epitaph, 추도비)는 요한 판 로던스테인(Johan van Lodensteyn)과 그의 부인 마리아 판 블레이스베이크(Maria van Bleyswijck)의 대리석 비문(1644)이다. 이 장면이

그림 9-13 에마누엘 드 비터, 〈암스테르담 아우더케르크의 실내〉, 약 1655, 스트라스부르, 미술관

그림 9-14 에마누엘 드 비터, 〈교회 실내〉, 1668, 캔버스에 유채, 98.5× 111.5cm, 로테르담, 보이만스 판 뵈닝언 박물관

델프트 아우더케르크의 남쪽 아일에서 북동쪽을 향해 잡은 시각이므로 이 값비싼 대리석 비문은 개신교교회에서 가장 특별한 공간인 네이브에 위치함을 알 수 있다. 17세기에 교회 안의 무덤은 개인의 소유였으며[09] 따라서 교회 안에 묘지를 마련한다는 것은 그 자체로 부유한 자의 특권에 속했다. 그런데 비문의 고급스러운 형태와 위치는 교회 안에서도 무덤 간에 위계가 존재함을 시사한다. 예를 들어 〈암스테르담 아우더케르크의 실내〉[그림 9-13]에서는 마무리되어 가고 있는 무덤이 잘리지 않은 형태로 전경에 커다랗게 자리 잡고 있는 것을 볼 수 있는데, 그 위치가 설교대 바로 앞의 커다란 네이브 공간이다. 그리고 1668년에 제작된 상상의 교회 장면[그림 9-14]에서 드 비터는 예전과

09 16-17세기에 사람들은 상당한 액수를 투자하여 교회 바닥에 묻혔으며, 이러한 관습은 19세기 초까지 지속되었다.

달리 아일을 터널 공간처럼 깊숙이 보여 주고 있는데 파헤친 교회 바닥과 매장 도구가 전경 오른쪽에서 빛을 받으며 흩어져 있다. 이 위치는 오른쪽 기둥 열에 부착된 설교대와 세례마당의 바로 뒤편이다. 앞서 설교 장면에서도 보았듯이 이곳은 네이브의 설교대 바로 앞자리 다음으로 선호되는 공간이었다. 교회 안에서 사람들이 선호하는 무덤의 위치가 따로 있었던 것이다. 즉 설교대 근처나 성찬이 거행되는 곳 또는 콰이어가 그랬고 이곳은 당연히 가격이 비쌌으며 궁극적으로 부와 지위를 과시할 수 있는 곳이었다.

한편 교회는 시당국으로부터 내부에 무덤을 안치할 권리를 승인받아야 했으므로 묘 자체가 교회에게 특권을 의미하기도 했다. 이 특권은 교회의 평판과 재정적 수입을 높여 주는 근원이었다. 교회 바닥 전체를 묘지로 사용하고 여유분이 없으면 벽과 기둥에 애도용 판을 걸었는데, 이 모든 것이 교회의 재정적 수입에 크게 기여하였고 이로써 공립교회 건물이 유지되었다. 종교개혁 이후 공립교회로 인정받은 네덜란드 개혁교회는 가톨릭의 교회 건물과 함께 그곳의 매장 권리도 넘겨받았던 반면 비개혁교회는 무덤을 안치할 수 없었다. 그러므로 주로 그림 전경에서 강조되고 있는 드 비터의 매장 장면은 네덜란드 개혁교회의 특권을 분명히 함으로써 그림에 그려진 실내가 다른 프로테스탄트파나 가톨릭교회가 아니라 칼뱅파 공립교회임을 분명히 할 수 있었을 것이다. 또한 무덤 파는 사람은 대도시의 큰 교회에서만 고용되었으므로 [그림 9-13]에서 흰 앞치마를 두른 무덤 파는 사람이 등장하는 것은 이 교회의 명성과 규모에 걸맞은 것이고 결국 개혁교회의 입지를 과시하는 것으로 볼 수 있다.

교회의 묘지 기능과 직접적으로 연결되어 있는 교회 실내의 요소가

바로 애도용 방패이다. 지금까지 살펴본 거의 모든 드 비터의 작품에서 관찰되듯이 단순한 마름모꼴 나무판에서부터 가문의 문장이 그려진 화려한 에피타프까지 다양한 종류와 크기의 기념패(牌)와 위령비가 17세기의 교회 안에 가득 걸렸다.

에피타프는 규모가 아주 크지는 않은 추도비로서 무덤 근처에 걸

어 두기 위한 것이었다. 중세 말에 교회 안에서 다양한 형태로 사용되기 시작했는데, 네덜란드 개혁교회의 건물에서도 계속 이어지면서 자연스러운 실내의 구성 요소로 자리 잡았다. 한편 애도판이나 문장 방패는 봉건 시대에서 유래한 것으로 무덤에 속한다는 점에서 에피타프와 연관되며, 로마 가톨릭 시대에 사용되기 시작해서 프로테스탄트 시대에 더 많이 성행하였다. 귀족의 특권이었던 문장 방패가 점차로 시민에게 확산되면서 일반화된 셈이다. 결국 교회 안에 그 수가 너무 많이 증가하여 논란이 일었고, 1616년에 암스테르담 교회에서 이 제도를 폐지하려는 시도가 있었으나 무산되고 오히려 17-18세기에 그 수가 더 늘어나고 말았다. 애도판을 교회 안에 걸어 두려면 교회의 교구 위원에게 비용을 지급해야 했는데 그럼에도 큰 교회에는 수백 개가 걸려 있었다.[10] 그러므로 애도판과 문장 방패 그리고 에피타프가 많이 걸려 있는 교회는 명망과 부를 갖춘 교회로 인식되었을 것인데, 드 비터의 1687년도 작품[그림 9-15]은 이러한 상황을 잘 묘사하고 있다. 한낮의 빛이 스며든 커다란 교회 실내에 검은색의 기념패와 방패, 에피타프들이 패턴을 이루며 화면 전체에 골고루 퍼져 있고, 바닥은 여기저기 석판이 들려 있거나 파헤쳐져 있는 모습이다.

공공장소로서의 교회 실내

지금까지 살펴본 작품들과 달리 드 비터가 1658년에 그린 것으로 추정되는 〈암스테르담의 아우더케르크〉[그림 9-16]에서는 매장이나 설교 등 특정한 관심을 끄는 행위나 물체가 보이지 않는다. 아우더케르크의

10 자리가 없어서 걸지 못할 지경이 되면서 패의 크기, 제작 방법과 장식, 틀의 형태에 따라 가격을 분화시키기도 했다.

남쪽 앰뷸레이토리에서 북쪽 트랜셉트(transept, 익랑)를 향해 잡힌 드넓은 공간 안에, 산책하는 사람들, 의자에 앉아 얘기를 나누는 사람들, 아기에게 젖을 물리고 앉아 있는 여인, 드 한(C. J. de Haan) 제독의 에피타프를 진지하게 바라보는 성장한 차림의 남녀 한 쌍 등이 보이고 이리저리 뛰어다니거나 오줌을 싸고 있는 개들이 보인다. 마치 한가한 대낮에 하릴없는 시민들이 교회에 와서 여가를 즐기고 있는 듯하다.

드 비터는 유사한 장면을 얼마 후에 다시 그렸는데[그림 9-17], 이번에는 시점이 약간 왼쪽으로 옮겨져 콰이어 앞의 트랜셉트 공간이 시원하게 드러나고 있다. 여기서도 다양한 사람들이 산책을 하며 대화를 나누거나 앉아 있는 순간이 포착되었다.

이러한 모습은 당시 공립교회가 대중의 삶에 기여했던 고유한 측면을 보여 주는 것이다. 중세의 교구교회, 특히 대교구교회는 항상 공공 기능을 수행했었는데, 개혁교회에 의해 사용되기 시작하면서도 이 역

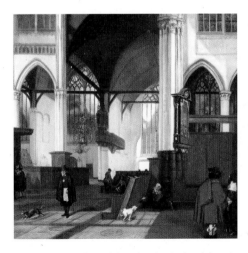

그림 9-16 에마누엘 드 비터, 〈암스테르담 아우더케르크〉, 1658, 캔버스에 유채, 64.5×72.5cm, 개인 소장

그림 9-17 에마누엘 드 비터, 〈암스테르담 아우너케르크〉, 1659, 캔버스에 유채, 60.5×75.5cm, 함부르크, 함부르크 미술관

할에는 변화가 없었다.[11] 종교개혁 이후에도 교회 건물은 아침 일찍부터 저녁 늦게까지 개방되었다. 누구나 교회 안에 들어설 수 있었기 때문에, 사람들은 묘지에 가듯이 또는 산책 가듯이 교회를 방문했다. 커다란 교회 건물은 추운 겨울에 바람을 막아 주었고 저녁에는 촛불을 켜 놓아서 어른들이 산책하고 어린이들이 놀이터로 이용하기도 했다. 산책의 즐거움은 또한 오르간 연주로 더욱 커지기도 했다. 이러한 교회 공간을 앞서 언급했던 '설교교회'와 구분하여 '산책교회(wandelkerk)'라 불렀는데, 의자가 설치되어 있지 않아 사람들이 돌아다닐 수 있는 공간을 가리키는 용어였다. [그림 9-16]에서도 보이듯이 사람들은 산책을 하면서 교회 안의 온갖 종류의 기념패와 묘비, 무덤 등을 천천히 살피고 해독하고 감탄하곤 했다.

무엇보다 드 비터의 두 아우더케르크 장면에서 개들이 넓은 공간을 활보하는 것이 눈에 띈다. 17세기 네덜란드에서는 개가 골칫거리일 정도로 교회에 많이 들어와서 도시의 큰 교회에서는 '개 패는 사람(hondenslager, doghitter)'을 따로 고용해서 교회 안에서 개를 쫓아내고자 하였다. '개 패는 사람'은 말썽꾸러기 아이들도 다스렸다고 하는데 [그림 9-17]에서 화면 가운데 깊숙이 보이는 도망가는 아이와 막대기를 들고 쫓고 있는 인물이 그러한 예를 묘사하고 있는 듯 보인다.

두 그림에서는 또한 트랜셉트 코너에 부착되어 있는 오르간이 분명히 눈에 띈다. 위에서도 언급했듯이 이는 교회에 오는 사람들이 오르간 음악을 감상할 수 있었음을 암시할 뿐 아니라 또한 아우더케르크의

11 도시의 큰 교회들은 가령 오르간 연주, 무덤의 안치와 관리, 예배 중 세속적 사안의 공지, 행정당국의 고위직 선거 행사 등을 담당했으며 그 밖에도 대학의 행사, 빈민 구제사업, 학문과 지식 분야의 행사도 개최되었다. 특별한 경우에는 시정부가 재정적인 지원을 하기도 했다.

명망과 부를 과시할 수 있는 요소이기도 하다. 오르간은 일반적으로 종교개혁 이전이나 이후 모두 교회 예식이나 예배와는 무관했지만 무엇보다 그 장엄한 자태 자체가 의미를 지녔었기 때문이다. 10세기 말부터 오르간의 소유가 교회들 사이에서 경쟁 대상이 되면서 교회와 시 당국자는 해당 교회의 규모와 명성에 걸맞은 오르간을 확보하는 것을 의무로 생각하게 되었으며, 16세기 초부터는 오르간 연주회가 전통으로 자리 잡게 되었다.

드 비터의 두 작품에서는 오르간 외에도 샹들리에가 교회 실내의 근사함을 더해 주고 있다. 로마 가톨릭에서는 교회 안에서 불을 켜고, 제단 위의 초에 불을 붙이고, 조각상이나 무덤에 불을 켜는 것이 일종의 예식으로 자리 잡아 상징적인 의미를 가졌기 때문에 낮에도 불을 밝혀 두곤 했다. 프로테스탄트는 이 관습을 폐지하고 중세의 촛대를 모두 제거했으며 단지 밤에 교회에 오는 신도를 위해 실용적 목적에서만 사용하였다. 그러나 조명 도구를 마련하지 못한 교회도 많았으므로, 커다란 샹들리에를 갖춘 교회는 그것을 통해 명예도 얻을 수 있었다. 조명은 우선적으로 설교교회 부분에 설치되었지만, 커다란 공립교회에서는 산책교회 공간뿐 아니라 교회 안 여러 곳에 샹들리에를 마련했다. 그러므로 암스테르담의 아우더케르크를 보여 주는 두 작품에서 드 비터는 개 패는 사람, 오르간, 샹들리에 등의 모티프를 등장시켜 본래부터 명망 있는 교구교회의 특권을 더욱 빛내고 개혁교회의 사회적 기능을 묘사했다고 하겠다.

17세기 네덜란드의 개혁교회

지금까지 살펴본 드 비터의 교회 실내 그림들은 거의 모두 델프트와 암스테르담의 아우더케르크와 뉴버케르크를 재현하고 있는데, 이 대표적 교구교회들은 중세에 로마 가톨릭에 의해 건립되고 사용되었던 건물이다. 1566년 성상파괴운동이 네덜란드를 휩쓸고 지나간 후 가톨릭 요소의 제거 작업은 체계적으로 진행되어 스스로를 개혁교회라 불렀던 칼뱅파 교회가 시당국의 인허하에 가톨릭교회 건물을 예배에 사용하기 시작했다. 칼뱅주의자들은 합리성을 추구했기 때문에 기존의 건물을 부수거나 새로 짓기보다[12] 접수한 교회를 새로운 용도에 맞게 실용적으로 변경해서 사용하는 일을 택했다. 또한 교구교회는 먼 거리에서도 눈에 띄는 도시의 랜드마크와 같았으므로 지역 시민의 자부심과 연결되어 있었고 따라서 교구교회를 사용하게 된 개혁교회는 그 상징적 의미도 함께 누릴 수 있었을 것이다. 그리고 바로 이러한 함축적 의미가 실제 교회를 재현한 드 비터의 기본적 의도였을 것으로 추측된다. 그러므로 이 절에서는 네덜란드 개혁교회의 정립 과정을 간단히 살펴봄으로써 드 비터의 교회 실내 그림에 잠재되어 있는 요소들을 살펴보도록 하겠다.

앞에서도 간단히 언급했듯이 네덜란드의 프로테스탄트들 가운데 칼뱅파는 뛰어난 조직력으로 에스파냐로부터의 독립전쟁에 크게 기여하면서 네덜란드 내에서 일찍이 입지를 굳힐 수 있었다.[13] 이들은 소

12 네덜란드에서 개신교교회를 새로 짓는 일은 17세기 중반에 들어서야 이루어졌다.

13 1572년에 에스파냐에 대한 저항운동이 일어나기 전까지 네덜란드에서는 프로테스탄트가 허용되지 않았고 인구 대부분이 가톨릭교도인 상태였다. 루터파는 취약했고 메노파는 수적으로 가장 우세했으나 원칙적 이유에서 조직력을 갖출 수 없었다. 반면 칼뱅파는 이미 교구를 형성했고 대규모의

수 그룹이었음에도 시 행정법원의 통제권을 획득하고 그 정치적 기반을 배경으로 시민의 윤리와 교리에 관한 법들을 통과시킬 수 있었다. 그러나 행정부 내의 다원주의 전통은 네덜란드 개혁교회의 신권정치적 야망을 무산시키는 데 성공했다. 독립운동이 시작된 1572년부터 1618-1619년의 도르트레흐트 교회회의까지의 기간 동안 개혁교회의 조직 정립이 복잡하게 진행되었는데, 공공질서를 방해하지 않는 한 비칼뱅파들도 시당국으로부터 저지를 받지 않고 관용주의와 다양성의 혜택을 받았기 때문이다. 요컨대 네덜란드에서는 국교가 성립되지 않은 것이다.

네덜란드의 칼뱅파 개혁교회는 공식적인 예배가 허가되기 이전에 이미 자신의 교회조직을 위한 토대를 마련해 놓았으며, 1576년에 홀란트와 제일란트 정부로부터 공립교회로 인정받는 것을 시작으로 네덜란드 공화국 전역에서 유일한 공식 교회의 자리를 획득하긴 하였으나 16세기 내내 소수 집단에 머물렀다. 16세기에 네덜란드 개혁교회는 한편으로는 로마 가톨릭과 그리고 다른 한편으로는 메노파와 대치하고 있었는데, 이러한 상황은 교회 정립 이후에도 사라지지 않았으며 17세기에는 알미니우스파와 루터파와도 대립하게 되었다.

도르트레흐트 교회회의는 개혁교회에 중요한 전환점이 되었다. 이 회의를 통해 네덜란드의 7주 연합은 개혁교회를 유일한 공식 교회로 인정하였고, 그 결과 이제 당국은 개혁교회의 집회를 허가하고, 예배식을 위한 건물을 마련해 주었으며, 성직자의 급여를 보조해 주기 시작했다. 그 외에도 요구에 따라 신학대학을 설립하기도 했고, 교회가

연결망을 구축해 놓은 상태였다. 그러므로 행정적으로나 교회법에 있어서나 준비가 되어 있었다.

사회에서의 정부 활동에 기여할 기회를 부여하기도 하였다. 그러나 개혁교회의 지배적 위치가 공식적으로 인정된 것은 1651년에 이르러서였고, 그사이 비개혁교회파는 다양한 방식으로 신앙 활동을 계속할 수는 있었으나 공식적 지위를 얻지는 못했다. 다시 말해 종교 예식을 공식적으로 거행하는 일이 금지됨으로써 개인 공간으로 후퇴하게 된 것이다.

교회 실내 회화의 기능?

교회 실내 그림의 기능은 대체로 다섯 가지로 해석되어 왔다. 우선 신앙생활을 자극하고 격려하는 명상용 그림이라는 것과 개혁교회의 다양한 사회적 역할을 보여 주기 위한 그림이라는 것, 그리고 교구위원 같은 교회 관련자들을 위한 주제로 적합하다는 견해는 모두 교회 실내 그림의 핵심 주제가 교회라는 데 기반을 두는 것이다. 그 외에 세속적인 측면과도 연결이 되었는데, 예컨대 교회가 시민적, 국가적 자부심의 근원이기 때문에 사람들의 관심을 모았다는 것과 기술적 어려움을 수반하는 건축 그림의 조형성으로 인해 수집용으로 의의가 있었다는 추측이 그것이다.

그러나 드 비터의 교회 실내 작품들은 다양한 종파의 교회를 골고루 포함하는 것이 아니라 큰 도시의 대표적 교구교회들, 바로 네덜란드 개혁교회가 사용했던 교회의 내부 그림들이 대다수이다. 가령 17세기 중반에 새로 지은 개혁교회 건물의 실내가 재현되는 일은 절대적 소수이고, 마을의 수많은 작은 교회들은 전혀 그려지지 않았다. 개혁교회

로서는 중세 이래 보편적 교회의 이미지로 자리 잡은 가톨릭의 기념비적 교회 건물을 자신들의 자부심에 걸맞은 것으로 여겼을 것이고 그래서 이러한 종류의 교회들을 내세움으로써 개혁교회의 정통성과 대표성을 분명히 주장할 수 있었을 것이다.

산레담은 가끔 교회의 바깥 면을 그리기도 했던 데 반해 드 비터는 실내만을 주로 그렸고 그것도 네이브와 아일에 국한시켜 앵글을 잡았다. 이로써 교회 건축 자체보다는 교회 공간 안에서 이루어지는 신앙활동, 특히 개혁교회의 핵심인 설교를 둘러싼 상황을 부각시킬 수 있었다. 드 비터의 이러한 의도는 그가 설교 외의 다른 교회 행사들, 예컨대 세례나 성찬식 또는 결혼식 등은 취급하지 않았다는 사실에서도 확인할 수 있다. 아마도 가장 중요한 본질인 설교만을 시각화함으로써 개혁교회는 자신의 정체성을 효과적으로 홍보할 수 있었을 것이다. 거기에 그들이 누렸던 특권과 시당국과의 관계를 드러내는 디테일들이 삽입됨으로써 공립교회로서의 사회적 입지가 과시될 수도 있었다. 더 나아가 드 비터는 빌렘 1세의 무덤 조형물 모티프에서 드러나듯이 경우에 따라서는 시사성을 띤 이슈들을 교회 실내에 포함시킴으로써 개혁교회의 정치적 신조를 과감하게 드러낼 줄도 알았다.

따라서 드 비터의 교회 실내 그림은 네덜란드 개혁교회가 공립교회의 입장에서 주장하고 싶었던 여러 가지 이슈들을 이미지화하려는 의도에서 제작되었을 가능성이 높다. 1650년경에 칼뱅파 개혁교회는 유일한 공립교회로서 다양한 혜택을 누리긴 했지만 절대적 위치를 확보하지는 못했다. 한편으로는 시당국과 정치적 균형을 유지해야 했고 다른 한편으로는 비개혁교회파들을 견제해야 하는 처지에 있었다. 앞서 보았듯 가톨릭이나 루터파 그리고 메노파 등이 이 시기에는 점차 안정

세를 찾아가고 있었기 때문이다. 그러므로 개혁교회는 자신의 본질적 성격과 입지를 분명히 함으로써 대외적으로 자신의 위치를 확고히 하였다. 다른 한편으로 신도들에게는 자부심을 가지고 더욱 신앙심을 키울 기회를 주는 데 있어 드 비터의 교회 실내 그림이 대단히 효과적이라 생각했을 것이다. 드 비터의 교회 실내 그림이 이러한 개혁교회의 관심사로 인해 대량으로 제작된 것으로 본다면, 그가 소수의 가톨릭교회 그림이나 유대인 회당(synagogue) 등도 그렸다는 사실이 이해된다. 쉽게 말해 드 비터는 고객이 원하는 종교 건물을 그린 것이다. 그리고 개혁교회 실내 그림의 수가 압도적으로 더 많았다는 사실은 칼뱅파가 자신의 주장을 강력하게 홍보해야 하는 처지에 있었음을 시사하는 동시에, 그림을 통해 노골적으로 표현할 수 있는 힘과 재력도 갖추고 있었음을 암시한다고 하겠다.

여기서 짚어 본 드 비터의 교회 실내 회화의 의미와 기능은 물론 17세기 교회 실내 그림 전반으로 확대 적용하기는 어렵다. 여러 교회 실내 그림들 간의 세세한 조형적 차이가 단순히 작가의 개인적 성향에 기인한 것일 수도 있겠지만, 고객의 특성이 각기 달랐던 데서 왔을 수도 있기 때문이다. 그러므로 교회 실내 회화 전체의 기능을 찾으려 하기보다 좀 더 구체적이고 개별적으로 접근하는 일이 옳은 것으로 보인다.

_ 참고 문헌

II. 직업과 신분의식: 렘브란트의 그룹초상화

「렘브란트 판 레인의 〈니콜라스 튈프 박사의 해부학 수업〉에 표현된 직업의식」, 『미술사학』21(2007), pp. 155-181에 발표한 내용 수정·보완.

렘브란트의 〈니콜라스 튈프 박사의 해부학 수업〉

Bialostocki, Jan, "Books of Wisdom and Books of Vanity," *In Memoriam J. G. van Gelder 1903-1980*, Utrecht 1982.

Broos, B. P. J., *Index to the formal sources of Rembrandt's art*, Maarssen 1977.

Bruyn, Jos, B. Haak, S. H. Levine, P. J. J. van Thiel, E. van de Wetering, *A Corpus of Rembrandt Paintings*, II, The Hague 1986.

Carasso-Kok, Marijke, *Amsterdam Historisch. Een stadsgeschiedenis aan de hand van de collectie van het Amsterdams Historisch Museum*, Bussum 1975.

Exh.Cat. Amsterdam 1972: B. Haak, *Regenten en regentenstukken, overlieden en chirurgijns. Amsterdamse groepportretten van 1600 tot 1835*.

Exh.Cat. Amsterdam, Berlin, London 1991-1992: Christopher Brown, Jan Kelch & Pieter van Thiel, *Rembrandt: De Meester & zijn werkplaats. Schilderijen*, Zwolle 1991.

Exh.Cat. The Hague 1998-1999: *Rembrandt onder het mes. De anatomische les van Dr. Nicolaes Tulp ontleed*.

Haak, Bob, *Rembrandt. Zijn leven, zijn werk, zijn tijd*, Amsterdam 1990(1969).

Heckscher, W. S., *Rembrandt's Anatomy of Dr. Nicolaas Tulp*, NY 1958.

Mitchell, Dolores, "Rembrandt's *The Anatomy Lesson of Dr. Tulp*: a Sinner among the Righteous," *Artibus et historiae* 30(1994), pp. 145-156.

Riegl, Alois, *The Group Portraiture of Holland*, E. M. Kain & D. Britt(trans.), LA

1999(1931).

Schupbach, William, *The paradox of Rembrandt's 'Anatomy of Dr. Tulp'*, London 1982.

Strauss, Walter L., Marjon van der Meulen, *The Rembrandt Documents*, NY 1979.

Tümpel, Christian, "L'iconographie du livre dans l'oeuvre de Rembrandt," *Revue française d'histoire du livre* 86-87(1995), pp. 190-217.

Vries, A. B. de, M. Tóth-Ubbens, W. Froentijes, *Rembrandt in the Mauritshuis*, Alphen aan de Rijn 1978.

Warnke, Martin, "Kleine Perzeptionen an der *Anatomie des Dr. Tulp* von Rembrandt," *Polyanthea. Essays on Art and Literature in Honor of William Sebastian Heckscher*, ed. by Karl-Ludwig Selig, The Hague 1993, pp. 27-32.

Westermann, Mariët, *Rembrandt*, London 2004(2000).

17세기 네덜란드 사회사

Frijhoff, Willem, "Non satis dignitatis... Over de maatschappelijke status van geneeskundigen tijdens de Republiek," *Tijdschrift voor Geschiedenis* 96(1983), pp. 379-406.

Frijhoff, Willem, Marijke Spies, *Dutch culture in a European Perspective, vol. 1: 1650: Hard-won unity*, Assen 2004.

Israel, Jonathan, "De economische ontwikkeling van Amsterdam in de tijd van Rembrandt," *Jaarboek van het genootschap Amstelodamum* 91(1999), pp. 62-75.

Middelkoop, Norbert E., "'Groote kostelijke Schilderyen, alle die de kunst der Heelmeesters aangaan.' De schilderijenverzameling van het Amsterdamse Chirurgijnsgilde," Exh.Cat. The Hague 1998-1999: *Rembrandt onder het mes. De anatomische les van Dr. Nicolaes Tulp ontleed*, pp. 9-38.

Panhuysen, Bibi Sara, *Maatwerk. Kleermakers, naaisters, oudkleerkopers en de gilden(1500-1800)*, PhD. Diss. Utrecht 1970.

Prak, Maarten, *Gouden Eeuw. Het raadsel van de Republiek*, Nijmegen 2002.

Price, J. L., *Dutch Society 1588-1713*, Harlow 2000.

Ultee, W. C., "Het aanzien van beroepen, op andere plaatsen en vooral in andere tijden. Een analyse van een aantal recente historische studies," *Tijdschrift voor Sociale Geschiedenis* 9(1983), pp. 28-48.

III. 프로테스탄트 배우자관과 이미지 메이킹: 렘브란트의 부부 초상화

「렘브란트의 그룹 초상화와 시민적 야망 I: 부부 초상을 중심으로」, 『미술사학보』 26(2006), pp. 61-92에 발표한 내용 수정·보완.

렘브란트 일반

Bedaux, Jan Baptist, "Portretten in beweging: Rembrandt als portrettist," Exh.Cat. Amsterdam 2003: *Kopstukken. Amsterdammers geportretteerd 1600-1800*, pp. 64-85.

Beeld en zelfbeeld in de Nederlandse kunst 1550-1750, ed. by Reindert Falkenburg, Jan de Jong, Herman Roodenburg, Frits Scholten, Zwolle 1995.

Bruyn, Jos, B. Haak, S. H. Levine, P. J. J. van Thiel, E. van de Wetering, *A Corpus of Rembrandt Paintings*, The Hague: I, 1982; II, 1986; III, 1989.

Busch, Werner, "Zu Rembrandts Anslo-Radierung," *Oud Holland* 86(1971), pp. 196-199.

Eeghen, I. H. van, "Jan Rijcksen en Griet Jans," *Amstelodamum. Maandblad voor de kennis van Amsterdam* 57(1970), pp. 121-127.

Emmens, J. A., "Ay Rembrant, Maal Cornelis Stem," *Nederlands Kunsthistorisch Jaarboek* 7(1956), pp. 133-165.

Exh.Cat. Amsterdam 1986-1987: *Oog in oog met de modellen van Rembrandts portret-etsen*.

Exh.Cat. Amsterdam, Berlin, London 1991-1992: Christopher Brown, Jan Kelch, Pieter van Thiel, *Rembrandt: De Meester & zijn werkplaats. Schilderijen*, Zwolle 1991.

Exh.Cat. Washington 2005: Arthur K. Wheelock Jr., *Rembrandt's Late Religious Portraits*.

Frederichs, L. C. J., "De schetsbladen van Rembrandt voor het schilderij van het

echtpaar Anslo," *Amstelodamum* 56(1969), pp. 206-211.

Gilboa, Anat, *Images of the Feminine in Rembrandt's Work*, PhD. Diss. Nijmegen 2003.

Golahny, *Rembrandt's Reading. The Artist's Bookshelf of Ancient Poetry and History*, Amsterdam 2003.

Haak, Bob, *Rembrandt. Zijn leven, zijn werk, zijn tijd*, Amsterdam 1968.

Held, Julius, "Das gesprochene Wort bei Rembrandt," Otto von Simson & Jan Kelch(eds.), *Neue Beiträge zur Rembrandt-Forschung*, Berlin 1973, pp. 111-125.

Jongh, E. de, "The model woman and women of flesh and blood," Exh.Cat. Edinburgh & London 2001: *Rembrandt's women*, pp. 29-35, 246-247.

Larsson, Lars Olof, "Sprechende Bildnisse. Bemerkungen zu einigen Porträts von Rembrandt," *Artibus et historiae* 43(2001), pp. 45-54.

Schwarz, Gary, *Rembrandt*, NY 1992.

Smith, David Ross, *The Dutch Double and Pair Portrait: Studies in the Imagery of Marriage in the Seventeenth Century*, Columbia Univ. PhD. Diss. 1978.

Smith, David Ross, "Rembrandt's Early Double Portraits and the Dutch Conversation Piece," *The Art Bulletin* LXIV(1982), pp. 259-288.

Westermann, Mariët, *Rembrandt*, London 2004(2000).

Woodall, Joanna, "Status Symbols: Role and Rank in Seventeenth-century Netherlandish Portraiture," *Dutch Crossing. A Journal of Low Countries Studies* 42(1990), pp. 34-68.

Woodall, Joanna, "Sovereign bodies: the reality of status in seventeenth-century dutch portraiture," *Portraiture. Facing the subject*, Manchester 1997, pp. 75-100.

문화인류학

Burke, Peter, *Varieties of Cultural History*, NY 1997.

Dickey, Stephanie, "*Met een wenende ziel...doch droge ogen*. Women holding handkerchiefs in seventeenth-century Dutch portraits," *Beeld en Zelfbeeld in de Nederlandse Kunst 1550-1750,* pp. 332-367.

Falkenburg, Reindert, "Iconologie en historische antropologie: een toenadering," Marlite Halbertsma & Kitty Zijlmans(eds.), *Gezichtspunten. Een inleiding in de methoden van de kunstgeschiedenis*, Nijmegen 1993.

Fock, C. Willemijn, *Het Nederlandse interieur in beeld 1600-1900*, Zwolle 2001.

Gordenker, Emilie E. S., "The Rhetoric of Dress in Seventeenth-Century Dutch and Flemish Portraiture," *The Journal of the Walters Art Gallery* 57(1999), pp. 87-104.

Graf, Fritz, "Gestures and conventions: the gestures of Roman actors and orators," Jan Bremmer & Herman Roodenburg(eds.), *A Cultural History of Gesture*, pp. 36-70.

Mortier, Bianca M. du, "Het kostuum bij Frans Hals," Exh.Cat. Haarlem 1990: Seymour Slive(ed.), *Frans Hals*, pp. 45-60.

Roodenburg, Herman, "Predikanten op de kansel. Een verkenning van hun 'eloquentia corporis'," M. Bruggeman etc.(eds.), *Mensen van de Nieuwe Tijd. Een liber amicorum voor A. Th. van Deursen*, Amsterdam 1996, pp. 324-338.

Schama, Simon, *Rembrandt's Eyes*, NY 1999.

Veen, Jaap van der, "Eenvoudig en stil. Studeerkamers in zeventiende-eeuwse woningen, voornamelijk te Amsterdam, Deventer en Leiden," *Nederlands Kunsthistorisch Jaarboek* 51(2000): *Wooncultuur in de Nederlanden 1500-1800*, pp. 136-171.

Winkel, Marieke de, "'Eene der deftigsten dragten.' The Iconography of the *Tabbaard* and the Sense of Tradition in Dutch Seventeenth Century Portraiture," *Beeld en Zelfbeeld in de Nederlandse Kunst 1550-1750*, Zwolle 1995, pp. 145-167.

Winkel, Marieke de, "Costume in Rembrandt's self portraits," Exh.Cat. London & The Hague 1999-2000: *Rembrandt by Himself,* pp. 58-74.

Winkel, Marieke de, "Fashion or fancy? Some interpretations of the dress of Rembrandt's women re-evaluated," Exh.Cat. Edinburgh & London 2001: *Rembrandt's Women*, pp. 55-63.

종교사

Deursen, A. Th. van, G. J. Schutte, *Geleefd geloven. Geschiedenis van de protestantse vroomheid in Nederland*, Assen 1996.

The Mennonite Encyclopedia, vol. I, Scottdale(Penn.) 1969, pp. 101-104.

Sprunger, Mary Susan, *Rich mennonites, poor mennonites: Economics and theology in the Amsterdam Waterlander Congregation during the Golden Age*, PhD. Diss. University of Illinois at Urbana-Champaign 1993.

Visser, Piet, *Sporen van Menno. Het veranderende beeld van Menno Simons en de Nederlandse mennisten*, Krommenie 1996.

경제사

Unger, Richard W., *Dutch Shipbuilding before 1800*, Amsterdam 1978.

Vries, Annette de, *Ingelijst werk. De verbeelding van arbeid en beroep in de vroegmoderne Nederlanden*, PhD. Diss. Universiteit van Amsterdam 2003.

IV. 가족의 이상과 자부심: 메이튼스의 가족 초상화

「17세기 네덜란드의 가족 초상화」, 『서양미술사학회논문집』 17(2002), pp. 105-138 에 발표한 내용 수정·보완.

초상화 일반

Bedaux, J. B., "Inleiding," Exh.Cat. Haarlem 2000, pp. 11-32.

Dekker, J., *Het gezinsportret*, Baarn 1992.

Ekkart, R., "Inleiding," *Nederlandse portretten*, 1990, pp. 7-15.

Exh.Cat. Haarlem 2000: J. B. Bedaux & R. Ekkart(eds.), *Kinderen op hun mooist. Het kinderportret in de Nederlanden 1500-1700*.

Exh.Cat. Tel Aviv 1994: *Seventeenth century Dutch family portraits*.

Exh.Cat. Utrecht 1993: *Het gedroomde land. Pastorale schilderkunst in de Gouden*

Eeuw.

Giesen, M., *Untersuchungen zu Struktur des holländischen Familienporträts im XVII Jahrhundert*, PhD. Diss. Bonn 1997.

Haak, B., *Hollandse schilders in de gouden eeuw*, Amsterdam 1984.

Jongh, E. de, Exh.Cat. Haarlem 1986: *Portretten van echt en trouw. Huwelijk en gezin in de Nederlandse kunst van de zeventiende eeuw*.

Kuus, S., "Kinderen op hun mooist. Kinderkleding in de zestiende en zeventiende eeuw," Exh.Cat. Haarlem 2000, pp. 73-84.

McNeil Kettering, A., *The Dutch arcadia. Pastoral art and its audience in the Golden Age*, Montclair 1983.

Moir, A., *Van Dyck*, London 1994.

Nederlandse portretten. Bijdragen over de portretkunst in de Nederlanden uit de zestiende, zeventiende en achttiende eeuw, H. Blasse-Hegeman, E. Domela Nieuwenhuis, R. E. O. Ekkart, A. de Jong, E. J. Sluijter(eds.), The Hague 1990.

Nelson, K., "Jacob Jordaens: Family Portraits," *Nederlandse portretten*, pp. 105-119.

Otte, M., "'Somtijts een Moor'. De neger als bijfiguur op Nederlandse portretten in de zeventiende en achttiende eeuw," *Kunstlicht* 8(1987), pp. 6-10.

Robinson, W. W., "Family portraits of the golden age," *Apollo* 110(1979), pp. 490-497.

Smith, D., *Masks of Wedlock. Seventeenth Century Dutch Marriage Portraiture*, Ann Arbor 1982.

Stighelen, K. van der, "'Op dat het recht gae': Elf Familieportretten van Cornelis de Vos(1584/5-1561)," *Nederlandse portretten*, pp. 121-144.

메이튼스의 〈판 덴 케르크호펀 가족 초상〉

Ekkart, R., "Jan Mijtens," E. Buijsen, *Haagse schilders in de gouden eeuw. Het Hoogsteder Lexikon van alle schilders werkzaam in Den Haag 1600-1700*, The Hague/Zwolle 1998, pp. 207-211.

Ekkart, R., "Cat. 58. Jan Mijtens, Mr. Willem van den Kerckhoven en zijn gezin,"

Exh.Cat. Haarlem 2000, pp. 221-223.

Hofstede de Groot, C., "Johannes Mijtens. De Familie van den Kerckhoven," *Oude Kunst* 1(1915-1916), pp. 169-171.

Jongh, E. de, "Jan Mijtens," Exh.Cat. Rotterdam 1994-1995: *Faces of the Golden Age. Seventeenth-century Dutch Portraits*.

도상학

Bedaux, J. B., "Beelden van 'leersucht' en tucht. Opvoedingsmetaforen in de Neder-landse schilderkunst van de zeventiende eeuw," *Nederlandse Kunsthistorisch Jaarboek* 33(1983), *Klassieke traditie in beeldende kunst en architectuur*, pp. 49-74.

Bedaux, J. B., "Fruit and Fertility: fruit symbolism in Netherlandisch portraiture of the sixteenth and seventeenth centuries," *Simiolus* 17(1987), pp. 150-168.

Bedaux, J. B., "Inleiding," Exh.Cat. Haarlem 2000, pp. 11-32.

Franits, W., "'Betemt de jueghd / soo doet sy deugd': A pedagogical metaphor in seventeenth-century Dutch art," *Nederlandse portretten*, pp. 217-226.

Jongh, E. de, "Bloemen in de knop gebroken," *Dankzij de tiende muze. 33 Opstel-len uit Kunstschrift*, Leiden 2000, pp. 79-90.

Miedema, H., *Beeldespraeck. Register op D. P. Pers' uitgave van Cesare Ripa's Ico-nologia(1644)*, Doornspijk 1987.

Ripa, C., *Iconologia*, D. P. Pers(ed.), Amsterdam 1644.

Segal, Sam, *Flowers and Nature*, Exh.Cat. Tokyo 1990.

사회사

Bange, P., G. Dresen, J. M. Noël, "De veranderende positie van de vrouw aan het begin van de moderne tijd," Exh.Cat. Nijmegen 1985: *Tussen heks en heilige*.

Cunningham, H., *Children and Childhood in Western Society since 1500*, London 1995.

Dekker, J., L. Groenendijk, J. Verberckmoes, "Trotse opvoeders van kwetsbare kin-

deren. De pedagogische ruimte in de Nederlanden," Exh.Cat. Haarlem 2000, pp. 43-60.

Gezinsgeschiedenis. Vier eeuwen gezin in Nederland, G. A. Kooy(ed.), Assen 1985.

Haks, D., *Huwelijk en gezin in Holland in de 17de en 18de eeuw*, Assen 1982.

Roberts, B., *Through the keyhole. Dutch child-rearing practices in the 17th and 18th century. Three urban elite families*, Hilversum 1998.

Weber-Kellermann, I., *Die Kindheit. Kleidung und Wohnen, Arbeit und Spiel. Eine Kulturgeschichte*, Frankfurt/M 1979.

V. 연극의 가르침과 즐거움: 스테인의 장르화

「얀 스테인과 17세기 네덜란드의 연극」,『서양미술사학회논문집』20(2003), pp. 137-169에 발표한 내용 수정·보완.

스테인 일반

Chapman, Perry, "Jan Steen's household revisited," *Simiolus* 20(1990/1991), pp. 183-196.

Chapman, Perry, "Jan Steen as family man: Self-portrayal as an experimental mode of painting," R. Falkenburg etc.(eds.), *Beeld en Zelfbeeld in de Nederlandse Kunst 1550-1750*, Zwolle 1995, pp. 368-393.

Chapman, Perry, "Steen, Acteur in zijn eigen schilderijen," Exh.Cat. Amsterdam & Washington 1996, pp. 11-23.

Dohmann, Albrecht, "Schilderungen kleinbürgerlichen Lebens," *Bildende Kunst* 27(1979), pp. 132-135.

Exh.Cat. Amsterdam & Washington 1996: *Jan Steen: Schilder en Verteller*, H. Perry Chapman, W. Th. Kloek, A. K. Wheelock Jr.(eds.), Zwolle 1996.

Exh.Cat. Berlin 1984: *Von Frans Hals bis Vermeer*, P. C. Sutton etc.(eds.)

Houbraken, Arnold, *De groote schouburgh der Nederlantsche konstschilders en schilderessen*, 3 vols., Amsterdam 1718.

Jongh, E. de, "Jan Steen, dichtbij en toch veraf," Exh.Cat. Amsterdam & Washington 1996, pp. 39-51.

Kirschenbaum, Baruch D., *The religious and historical paintings of Jan Steen*, NY 1977.

Martin, W., *Jan Steen*, Amsterdam 1954.

Vries, Lyckle de, *Jan Steen "de kluchtschilder"*, PhD. Diss. Groningen 1977.

Vries, Lyckle de, "De ontwikkeling van Steens werk en de plaats ervan in de hollandse schilderkunst," Exh.Cat. Amsterdam & Washington 1996, pp. 69-81.

Westermann, Mariët, *The Amusements of Jan Steen*, Zwolle 1997.

17세기 연극

Degroote, G., *Oude klanken, nieuwe accenten: de kunst van de rederijkers*, Leiden 1969.

Erenstein, R. L. "De invloed van de Commedia dell'arte in Nederland tot 1800," *Scenarium* 5(1981), pp. 91-106.

Gibson, Walter S., "Artists and Rederijkers in the Age of Bruegel," *Art Bulletin* LXIII(1981), pp. 426-446.

Gils, J. B. F. van, "Jan Steen en de rederijkers," *Oud Holland* 52(1935), pp. 130-133.

Gils, J. B. F. van, "Jan Steen in den Schouwburg," *Op de Hoogte* 34(1937), pp. 92-93.

Gils, J. B. F. van, "Jan Steen in den schouwburg," *Oud Holland* 59(1942), pp. 57-63.

Gudlaugsson, Sturla, *Ikonographische Studien über die holländische Malerei und das Theater des 17. Jahrhunderts*, Würzburg 1938.

Gudlaugsson, Sturla, *De komedianten bij Jan Steen en zijn tijdgenooten*, The Hague 1945.

Heppner, Albert, "The Popular Theatre of the Rederijkers in the Work of Jan Steen and his Contemporaries," *Journal of the Warburg and Courtauld Institutes* III(1939-1940), pp. 22-48.

Hummelen, M. H., "Sinnekens in prenten en op schilderijen," *Oud Holland* 106(1992), pp. 117-142.

Hummelen, M. H., *De sinnekens in het rederijkersdrama*, PhD. Diss. Groningen 1958.

King, Peter, "Dutch Genre Painting and Drama in the Seventeenth Century," Reinder

P. Meijer(ed.), *Standing clear: a Festschrift for Reinder P. Meijer*, London 1991.

Meeus, Hubert, "Verschillen in structuur en dramaturgie tussen het rederijkerstoneel en het vroege renaissancedrama. Poging tot het schetsen van een ontwikkeling," B. A. M. Ramakers(ed.), *Spel in de verte: tekst, structuur en opvoeringspraktijk van het rederijkerstoneel*, Gent 1994.

Roose, L., "Lof van retorica. De poetica der rederijkers. Een verkenning," *Liber alumnorum Prof. Dr. E. Rombaut*, Leuven 1968, pp. 111-128.

Een theatergeschiedenis der Nederlanden. 10 Eeuwen drama en theater in Nederland en Vlaanderen, R. L. Erenstein(ed.), Amsterdam 1996.

Westermann, Mariët, "Adriaen van de Venne, Jan Steen, and the art of serious play," *De zeventiende eeuw: cultuur in de Nederlanden in interdisciplinair perspectief* 15(1999), pp. 34-47.

Westermann, Mariët, "Farcical Jan, Per the Droll: Steen and the Memory of Bruegel," Wessel Reinink(ed.), *Memory & Oblivion: Proceedings of the XXIXth International Congress of the History of Art held in Amsterdam, 1-7 September 1996*, pp. 827-836.

Westermann, Mariët, "Steens komische ficties," Exh.Cat. Amsterdam & Washington 1996, pp. 53-68.

Worp, J. A., *Geschiedenis van het drama en van het toneel in Nederland*, Groningen 1904.

VI. 식물학과 꽃 수집 문화: 초기의 꽃정물화

「17세기 초 네덜란드의 꽃정물화: 16세기 식물학과의 관계를 중심으로」, 『미술사학보』 25(2005), pp. 343-374에 발표한 내용 수정·보완.

꽃정물화

Bergström, Ingvar, *Dutch Still-Life Painting in the Seventeenth Century*, NY

1983(1947).

Bergström, Ingvar, "Composition in Flower-Pieces of 1605-1609 by Ambrosius Bosschaert the Elder," *Tableau* 5(1982-1983), pp. 175-179.

Bol, L. J., "Een Middelburgse Brueghel-groep," *Oud-Holland* LXX(1955), pp. 1-20.

Bol, L. J., *The Bosschaert Dynasty. Painters of Flower and Fruit*, Leigh-on-Sea 1960, pp. 14-33.

Boström, Kjell, "Mededelingen van het Rijksbureau voor Kunsthistorische Documentatie. De oorspronkelijke bestemming van Ludger tom Rings stillevens," *Oud-Holland* LXVII(1952), pp. 51-55.

Brenninkmeyer-de Rooij, B., "Schone en uitgelezene bloemen, een goede schikking, harmonie, en een zuivere en malsse penceel," *Kunstschrift Openbaar Kunstbezit* 1987(31), pp. 98-105.

Brenninkmeyer-de Rooij, B., "Zeldzame bloemen, 'Fatta tutti del natturel' door Jan Brueghel I.," *Oud-Holland* 104(1990), pp. 218-248.

Briels, Jan, *Vlaamse Schilders in de Noordelijke Nederlanden in het Begin van de Gouden Eeuw 1585-1630*, Haarlem 1987.

Bryson, Norman, *Looking at the Overlooked*, London 2001(1990).

Exh.Cat. Amsterdam 1982(Gallery P. de Boer): *A Flowery Past*, Catalogue by S. Segal.

Exh.Cat. Amsterdam 1993-1994: *Dawn of the Golden Age. Northern Netherlandish Art 1580-1620*.

Exh.Cat. Amsterdam 1999: *Still Lifes: Techniques and Style. The examination of paintings from the Rijksmuseum*.

Exh.Cat. Amsterdam & Cleveland 1999-2000: *Het Nederlandse Stilleven 1550-1720*.

Exh.Cat. The Hague 1992: *Boeketten uit de Gouden Eeuw*.

Exh.Cat. London: *Dutch Flower Painting 1600-1750*, Catalogue by Paul Taylor.

Exh.Cat. Rotterdam 1989: *Stillevens uit de Gouden Eeuw*.

Gelder, J. G. van, "Van blompot en blomglas," *Elsevier's Geïllustreerd Maandschrift* 91(1936), pp. 73-82, 155-166.

Kuretsky, Susan Donahue, "Het schilderen van bloemen in de 17de eeuw," *Kunst-schrift Openbaar Kunstbezit* 1987(31), pp. 84-87.

Meijer, Fred G., "Introduction," Exh.Cat. Rotterdam 1989: *Stillevens uit de Gouden Eeuw*, pp. 7ff.

Meijer, Fred G., *The Collection of Dutch and Flemish Still-Life Paintings Bequeathed by Daisy and Linda Ward*, Zwolle 2003.

Mitchell, Peter, *European Flower Painters*, London 1973.

Müllenmeister, Kurt J., *Roelant Savery 1576-1639. Hofmaler Kaiser Rudolf II in Prag*, Bremen 1991.

Pieper, Paul, "Das Blumenbukett," Exh.Cat. Münster 1979-1980: *Stilleben in Europa*, pp. 314-336.

Segal, Sam, "Een vroeg bloemstuk van Jan Brueghel de Oude," *Tableau* 4(1981-1982), pp. 490-499.

Segal, Sam, "The Flower Pieces of Roelandt Savery," *Rudolf II and his Court*, *Leids Kunsthistorisch Jaarboek* 1982, pp. 309-337.

Segal, Sam, "Still-life Painting in Middelburg," Exh.Cat. Amsterdam 1984: *Masters of Middelburg*, pp. 25-41.

Segal, Sam, "Roelant Savery als Blumenmaler," Exh.Cat. Köln & Utrecht 1985: *Roelant Savery in seiner Zeit(1576-1639)*, pp. 55-64.

Segal, Sam, *Flowers and Nature. Netherlandish Flower Painting of Four Centuries*, Amstelveen 1990.

Stechow, Wolfgang, "Ambrosius Bosschaert. Still Life," *Bulletin of the Cleveland Museum* 53(1966), pp. 60-65.

꽃정물화 도상학

Jongh, E. de, "The interpretation of still-life paintings: possibilities and limits," Exh. Cat. Auckland City(New Zealand) 1982: *Still-Life in the Age of Rembrandt*, pp. 27-37.

Segal, Sam, "De symboliek van de tulp," Exh.Cat. Amsterdam 1994: *De tulp en de kunst*, pp. 8-23.

식물학과 정원 문화

Bray, Lys de, *The Art of Botanical Illustration. The Classic Illustrators and their Achievements from 1550-1900*, Bromley 1989.

Brenninkmeyer-de Rooij, B., "De liefhebberij van Flora," Exh.Cat. The Hague 1992: *Boeketten uit de gouden Eeuw*, pp. 10-50.

Exh.Cat. Washington 1999: *From Botany to Bouquets: Flowers in Northern Art*, Catalogue by A. K. Wheelock Jr.

Saunders, Gill, *Picturing Plants. An Analytical History of Botanical Illustration*, Los Angeles 1995.

Schneider, Norbert, "Vom Klostergarten zur Tulpenmanie. Hinweise zur materiellen Vorgeschichte des Blumenstillebens," Exh.Cat. Münster 1979-1980: *Stilleben in Europa*, pp. 294-312.

Segal, Sam, "Exotische bollen als statussymbolen," *Kunstschrift Openbaar Kunstbezit* 1987(31), pp. 88-97.

VII. 문화적 헤게모니와 다원성: 판 호연의 사실주의 풍경화

「이탈리아의 문화적 지배와 17세기 초의 홀란드 풍경화」, 『서양미술사학회논문집』 11(1999), pp. 23-55에 발표한 내용 수정·보완.

네덜란드 풍경화

Beck, H.-U., *Jan van Goyen 1596-1656: Ein Oeuvreverzeichnis*, I-II, Amsterdam 1972.

Bengtsson, Åke, *Studies on the Rise of Realistic Landscape Painting in Holland, 1610-1625*, Uppsala 1952.

Bialostocki, J., "Die Geburt der modernen Landschaftsmalerei," Exh.Cat. Dresden

1972, pp. 13-23.

Bomford, D., "Techniques of the early Dutch landscape painters," Exh.Cat. London 1986, pp. 45-56.

Brown, Ch., "Introduction," Exh.Cat. London 1986, pp. 11-44.

Brown, Ch., "Peter C. Sutton et al., *Masters of 17th-century Dutch landscape painting*, Amsterdam, Boston & Philadelphia 1987-1988," *Simiolus* XVIII(1988), pp. 76-81.

Exh.Cat. Amsterdam etc. 1987: *Masters of 17th century Dutch landscape painting*.

Exh.Cat. Amsterdam 1993-1994: G. Luijten & A. van Suchtelen(eds.), *Dawn of the Golden Age: Northern Netherlandish Art 1580-1620*.

Exh.Cat. Dresden 1972: *Europäische Landschaftsmalerei 1550-1650*.

Exh.Cat. London 1986: *Dutch Landscape: the Early Years*.

Exh.Cat. Madrid 1994: *The Golden Age of Dutch Landscape Painting*.

Exh.Cat. Prague 1990: *Bruegel and Netherlandish landscape painting from the National Gallery Prague*.

Fechner, R., *Natur als Landschaft: zur Entstehung der aesthetischen Landschaft*, Frankfurt/M 1986.

Gerszi, T., "Bruegels Nachwirkungen auf die niederländischen Landschaftsmaler um 1600," *Oud Holland* 90(1976), pp. 201-229.

Gombrich, E., "The Renaissance theory of art and the rise of landscape," *Norm and Form*, London 1971, pp. 107-121.

Heek, F. van, *Bloei en ondergang van de Hollandse zeventiende eeuwse landschapsschilderkunst(1620-1670): artistiek isolement-integratie-creativiteit*, Alkmaar 1972.

Kloek, W., "Northern Netherlandish art 1580-1620. A survey," Exh.Cat. Amsterdam 1993-1994, pp. 15-111.

McNeil Kettering, A., *The Dutch Arcadia; pastoral art and its audience in the golden age*, Totowa 1982.

Reznicek, E.,"Bruegels Bedeutung für das 17. Jahrhundert," O. von Simson & M. Winner(eds.), *Pieter Bruegel und seine Welt*, Berlin 1979, pp. 159-164.

Reznicek, E.,"Hendrick Goltzius and his conception of landscape," Exh.Cat. London 1986, pp. 57-62.

Schatborn, P., "Introduction," Exh.Cat. Amsterdam 1983: *Landschappen van Rembrandt en zijn voorlopers*, pp. 1-5.

Spickernagel, E., *Descendenz der "Kleinen Landschaften". Studien zur Entwicklung einer Form des niederländischen Landschaftsbildes vor Pieter Bruegel*, Frankfurt/M 1970, Diss. Münster.

Spickernagel, E., "Holländische Dorflandschaften im frühen 17. Jahrhundert," *Städel-Jahrbuch* 7(1979), pp. 133-148.

Stechow, W., *Dutch landscape painting of the 17th century*, London 1966.

Strahl-Grosse, Sabine, *Staffage: Begriffsgeschichte und Erscheinungsform*, München 1991.

Sutton, P., "Introduction," Exh.Cat. Amsterdam 1987, pp. 1-63.

Walford, E. J., *Jacob van Ruisdael and the perception of landscape*, New Haven 1991.

Wood, Ch., *Albrecht Altdorfer and the origins of landscape*, London 1993.

풍경화 도상학

Bruyn, J., "Toward a scriptural reading of 17th-century Dutch landscape painting," Exh.Cat. Amsterdam 1987, pp. 84-103.

Bruyn, J., "A turning-point in the history of Dutch art," Exh.Cat. Amsterdam 1993-1994, pp. 112-121.

Falkenburg, R. L., *Joachim Patinir: Landscape as an image of the pilgrimage of life*, Amsterdam 1988.

Jongh, E. de, *Kwesties van betekenis. Thema en motief in de Nederlandse schilderkunst van de zeventiende eeuw*, Leiden 1995.

Raupp, H.-J., "Zur Bedeutung von Thema und Symbol für die holländische Landschaftsmalerei des 17. Jahrhunderts," *Jahrbuch der staatlichen Kunstsammlun-*

gen in *Baden-Württemberg* 17(1980), pp. 85-110.

Slive, S., "Notes on the relationship of Protestantism to 17th-century Dutch painting," *Art Quarterly* 19(1956), pp. 3-15.

미술 교류

Ames-Lewis, F., "Princes, court painters and Netherlandish art," *Mantegna and 15th century court culture*, London 1993, pp. 103-114.

Cocke, R., "Piero della Francesca and the development of Italian landscape painting," *The Burlington Magazine* 122(1980), pp. 627-631.

Dohmann, A., "Zu einigen Aspekten des Italienischen Einflusses auf die Niederländische und Deutsche Kunst des 15. und 16. Jahrhunderts," *Acta Historiae Artium* XIII(1967), pp. 43-50.

Gerson, H., *Die Ausbreitung und Nachwirkung der Niederländischen Malerei des 17. Jahrhunderts*, Haarlem 1942.

Haendcke, B., "Der niederländische Einfluß auf die Malerei Toskana-Umbriens im Quattrocento von ca. 1450-1500," *Monatshefte für Kunstwissenschaft* 5(1912), pp. 404-419.

Haraszti-Takács, M., "Einige Probleme der Landschaftsmalerei im Venedig des Cinquecento," Exh.Cat. Dresden, pp. 24-38.

Meijer, W., *Amsterdam en Venetie: een speurtocht tussen Ij en Canal Grande*, The Hague 1991.

Meijer, W., "Over kunst en kunstgeschiedenis in Italië en de Nederlanden," J. de Jong etc.(eds.), *Nederland en Italië. Relaties in de beeldende Kunst van de Nederlanden en Italië 1400-1750*, Zwolle 1993, pp. 9-34.

Noé, Hellen, "Annotazioni su rapporti fra la pittura veneziana e olandese alla fine del Cinquecento," *Venezia, e l'Europa. Atti del XVIII congresso int. di storia dell' arte 1955*, pp. 299-303.

Rohlmann, M., "Zitate flämischer Landschaftsmotive in Florentiner Quattrocento-

malerei," *Italienische Frührenaissance und nordeuropäisches Mittelalter: Kunst der frühen Neuzeit in europäischen Zusammenhang*, pp. 235-258.

Ruda, J., "Flemish painting and the early Renaissance in Florence: Questions of influence," *Zeitschrift für Kunstgeschichte* 47(1984), pp. 210-236.

Salvini, Roberto, *Banchieri fiorentini e pittori di Fiandra*, Modena 1984.

Scheller, R., "Inleiding," Exh.Cat. Haarlem 1984: *Reizen naar Rome. Italië als leerschool voor nederlandse kunstenaars omstreeks 1800*, pp. 11-15.

Warburg, A., "Flandrische Kunst und florentinische Frührenaissance," *Jahrbuch der königlich preussischen Kunstsammlungen* XXIII(1902), pp. 247-266.

기타

Chong, A., "The market for landscape painting in 17th-century Holland," Exh.Cat. Amsterdam 1987, pp. 104-120.

Miedema, H., "The appreciation of painting around 1600," Exh.Cat. Amsterdam 1993-1994, pp. 122-135.

Oguibe, O., "In the 'Heart of Darkness'," E. Fernie(ed.), *Art history and its methods. A critical anthology*, London 1996, pp. 314-322.

VIII. 전통과 재창조: 밤보찬티의 이탈리아풍 풍경화

「17세기 네덜란드의 이탈리아풍 풍경화: 밤보찬티를 중심으로」, 『미술사연구』 18(2004), pp. 229-258에 발표한 내용 수정·보완.

풍경화 일반

Bakker, B., *Landschap en Wereldbeeld. Van van Eyck tot Rembrandt*, Bussum 2004.

Briels, J., *Vlaamse Schilders in de Noordelijke Nederlanden in het Begin van de Gouden Eeuw 1585-1630*, Haarlem 1987.

Stechow, W., *Dutch Landscape Painting of the Seventeenth Century*, London 1968.

이탈리아와 네덜란드 풍경화

Blankert, A., *Nederlandse 17e Eeuwse Italianiserende Landschapschilders*, Soest 1978.

Bloch, V., "Michael Sweerts und Italien," *Jahrbuch der Staatlichen Kunstsammlungen in Baden-Württemberg* 2(1965), pp. 155-174.

Chiarini, M., "Filippo Napoletano, Poelenburgh, Breenbergh e la nascita del paesaggio realistico in Italia," *Paragone* XXIII(1972), pp. 18-34.

Exh.Cat. Utrecht 1965: *Nederlandse 17e eeuwse italianiserende landschapschilders*.

Exh.Cat. Utrecht 1993: *Het Gedroomde Land: Pastorale Schilderkunst in de Gouden Eeuw*.

Gerson, H., *Ausbreitung und Nachwirkung der holländischen Malerei des 17. Jahrhunderts*, Haarlem 1942.

Meyere, J. de, "Alle Wegen führen nach Rom," Exh.Cat. Köln 1991: D. A. Levine & E. Mai(eds.), *I Bamboccianti. Niederländische Malerrebellen im Rom des Barock*, pp. 46-64.

Repp-Eckert, A., "Entstehung und Entwicklung der italianisierenden Malerei im ersten Drittel des 17. Jahrhunderts," Exh.Cat. Köln 1991, pp. 65-79.

Wind, B., "Naturalism, Decorum and Bel Idea in Seventeenth Century Spain and Italy," *Marsyas. Studies in the History of Art* XIII(1966-1967), pp. 8-17.

밤보찬테

Boschloo, A. W. A., "Over Bamboccianten en kikvorsen," *Nederlands Kunsthistorisch Jaarboek* 23(1972), pp. 191-202.

Briganti, G., Exh.Cat. Roma 1950: *I Bamboccianti. Pittori della Vita popolare nel Seicento*.

Briganti, G., "The Myth of the Window Opened on to Life," G. Briganti, L. Trezzani, L. Laureati, *The Bamboccianti. The Painters of Everyday Life in 17th Century Rome*, 1983, pp. 2-36.

Briganti, G., "Zur neueren 'Bamboccianti'-Forschung," Exh.Cat. Köln & Utrecht

1991-1992, pp. 11-13.

Exh.Cat. Köln 1991: D. A. Levine & E. Mai(eds.), *I Bambocciantī. Niederländische Malerrebellen im Rom des Barock*.

Exh.Cat. Roma 1950: G. Briganti, *I Bamboccianti. Pittori della Vita Popolare nel Seicento*.

Janeck, A., *Untersuchungen über den holländischen Maler Pieter van Laer*, Würzburg 1968.

Janeck, A., "Naturalismus und Realismus. Untersuchungen zur Darstellung der Natur bei Pieter van Laer und Claude Lorrain," *Storia dell'Arte* 28(1976), pp. 285-307.

Levine, D., "The Roman Limekilns of the Bamboccianti," *Art Bulletin*(1988), pp. 569-589.

Levine, D., "Die Kunst der 'Bamboccianti': Themen, Quellen und Bedeutung," Exh. Cat. Köln 1991, pp. 14-33.

Mai, E., "'Bamboccianti', 'Bambocciaden' und die Niederländer in der Kunstliteratur," Exh.Cat. Köln 1991, pp. 34-45.

Miedema, H., "Realism and comic mode: the peasant," *Simiolus* 9(1977), pp. 205-219.

Piereth, U., *Bambocciade: Bild und Abbild des römischen Volkes im Seicento*, Frankfurt/M 1997.

Trezzani, L., L. Laureati, "The Artists and their Works," Briganti et al., *The Bamboccianti. The Painters of Everyday Life in 17th Century Rome*, Roma 1983, pp. 37-350.

개별 작가

Czobor, A., "Zu Vinckboons Darstellungen von Soldatenszenen," *Oud Holland* LXX-VIII(1963), pp. 151-153.

Goossens, K., *David Vinckboons*, Soest 1977.

Keyes, G., *Esaias van de Velde 1587-1630*, Doornspijk 1984.

Steland-Stief, A. C., "Jan Asselijn," Exh.Cat. Köln 1991, pp. 114-121.

사회사

Haskell, F., *Patrons and Painters*, New Haven & London 1980(1963).

Reinhardt, V., "The Roman Art Market in the Sixteenth and Seventeenth Centuries," *Art Markets in Europe 1400-1800*, M. North & D. Ormrod(eds.), Aldershot 1998.

IX. 네덜란드 개혁교회와 시각예술: 드 비터의 교회 실내 회화

「17세기 네덜란드의 교회 실내 회화와 개혁교회」, 『미술사연구』 22(2008. 12), pp. 307-338에 발표한 내용 수정·보완.

교회 실내 회화

Blade, T. T., "Two Interior Views of the Old Church in Delft," *Museum Studies: Art Institute of Chicago* 6(1971), pp. 34-50.

Connell, E. Jane, "The Romanization of the Gothic Arch in Some Paintings by Pieter Saenredam: Catholic and Protestant Implications," *Rutgers Art Review* 1(January 1980), pp. 17-35.

Exh.Cat. Delft 1996: Michiel C. C. Kersten etc.(eds.), *Delft Masters, Vermeer's Contemporaries*, Zwolle 1996.

Exh.Cat. Edinburgh 1984: Hugh Macandrew(ed.), *Dutch Church Painters. Saenredam's Great Church at Haarlem in Context*.

Exh.Cat. Hamburg 1995-1996: Helmut R. Leppien & Karsten Müller(eds.), *Im Blickfeld: Holländische Kirchenbilder*.

Exh.Cat. Los Angeles 2002: Liesbeth M. Helmus etc.(eds.), *Pieter Saenredam, The Utrecht Work. Paintings and Drawings by the 17th-century Master of Perspective*.

Exh.Cat. New York 2001: W. Liedtke etc.(eds.), *Vermeer and the Delft School*.

Exh.Cat. Rotterdam 1991: J. Giltaij & Guido Jansen(eds.), *Perspectives: Saenredam and the Architectural Painters of the Seventeenth century*.

Giltaij, Jeroen, "Perspectives: Saenredam and the Architectural Painters of the Seventeenth century," Exh.Cat. Rotterdam 1991, pp. 8-17.

Groot, Arie de, "Pieter Saenredam's Views of Utrecht Churches and the Question of their Reliability," Exh.Cat. Utrecht 2000: *Pieter Saenredam: The Utrecht Work. Paintings and Drawings by the 17th-century Master of Perspective*, pp. 17-49.

Hollander, Martha, "Pieter de Hooch's Revisions of the Amsterdam Town Hall," Christy Anderson(ed.), *The Built Surface, vol. 1: Architecture and the Pictorial Arts from Antiquity to the Enlightenment*, Aldershot 2002, pp. 203-225.

Jantzen, Hans, *Das Niederländische Architekturbild*, Leipzig 1910.

Kemp, Martin, "Construction and cunning: the perspective of the Edinburgh Saenredam," Exh.Cat. Edinburgh 1984, pp. 30-37.

Liedtke, Walter, "De Witte and Houckgeest: two new paintings from their years in Delft," *The Burlington Magazine* CXVII(1986), pp. 802-805.

Liedtke, Walter, *A view of Delft. Vermeer and his contemporaries*, Zwolle 2000.

Liedtke, Walter, "4. Delft Painting 'in perspective': Carel Fabritius, Leonaert Bramer, and the Architectural and Townscape Painters from about 1650 onward," Exh. Cat. NY 2001, pp. 98-129.

Lokin, Danielle, "The Delft Church Interior," Exh.Cat. Delft 1996, pp. 41-86.

Manke, Ilse, *Emanuel de Witte, 1617-1692*, Amsterdam 1963.

Michalski, Serqiusz, "Rembrandt and the Church Interiors of the Delft School," *Artibus et Historiae* 23(2002), pp. 183-193.

Montias, John Michael, "'Perspectives' in 17th Century Inventories," Exh.Cat. Rotterdam 1991, pp. 19-30.

Richardson, E. P., "De Witte and the Imaginative Nature of Dutch Art," *Art Quarterly* 1(1938), pp. 4-17.

Ruurs, Rob, "Functions of Architectural Painting, with Special Reference to Church Interior," Exh.Cat. Rotterdam 1991, pp. 43-50.

Ruurs, Rob, "Pieter Saenredam: zijn boekenbezit en zijn relatie met de landmeter

Pieter Wils," *Oud Holland* 97(1983), pp. 59-68.

Sauerländer, Willibald, "Gedanken über das Nachleben des gotischen Kirchenraums im Spiegel der Malerei," *Münchner Jahrbuch der bildenden Kunst* XLV(1994), pp. 165-182.

Schulte, Ton, "Het 'historisch' kerkinterieur tussen bekeren en bekoren," *Jaarboek Monumentenzorg: Interieurs belicht*, 2001, pp. 110-117.

Vries, Lyckle de, "Gerard Houckgeest," *Jahrbuch der Hamburger Kunstsammlungen* 20(1975), pp. 25-56.

Wheelock Jr., Arthur K., "Gerard Houckgeest and Emanuel De Witte: Architectural Painting in Delft," *Simiolus* 8(1975-1976), pp. 167-185.

교회 실내 회화 도상학

Heisner, Beverly, "Morality and Faith: The Figural Motifs within Emanuel de Witte's Dutch Church Interiors," *Studies in Iconography* 6(1980), pp. 107-122.

Schwartz, Gary, "Saenredam, Huygens and the Utrecht Bull," *Simiolus* I(1966-1967), pp. 69-93.

Vanhaelen, Angela, "Iconoclasm and the Creation of Images in Emanuel de Witte's *Old Church in Amsterdam*," *Art Bulletin* LXXXVII(2005), pp. 249-264.

Wessel, "Symbolik des Protestantischen Kirchengebäudes," Kurt Goldammer(ed.), *Kultsymbolik des Protestantismus*, Stuttgart 1960, pp. 85-98.

교회 건축

Bakhuizen van den Brink, J. N., *Protestantsche Kerkbouw* I, Arnhem 1946.

Bangs, Jeremy Dupertuis, *Church Art and Architecture in the Low Countries before 1566(Sixteenth Century Essays and Studies*, vol. 37), Kirksville, Mo. 1997.

Berkhof, H., "Inleiding," K. L. Sijmons DZN, *Protestantsche Kerkbouw*, The Hague 1946, pp. 11-28.

Luth, Jan R., "Het orgel als iconografisch en allegorisch fenomeen," Justin E. A.

Kroesen et al.(eds.), *Religieuze ruimte: kerkbouw, kerkinrichting, religieuze kunst. Feestbundel voor Regnerus Steensma bij zijn vijfenzestigste verjaardag*, Zoetermeer 2002, pp. 146-157.

Meischke, R., "Amsterdamse kerken van de zeventiende eeuw," *Bulletin & Nieuws-bulletin Koninklijke Nederlandse Oudheidkundige Bond* 12(1959), cc. 85-130.

Ploeg, Kees van der, "De 'authentieke' ruimte: een probleem voor liturgisten en restauratoren," Justin E. A. Kroesen et al.(eds.), *Religieuze ruimte: kerkbouw, kerkinrichting, religieuze kunst. Feestbundel voor Regnerus Steensma bij zijn vijfenzestigste verjaardag*, Zoetermeer 2002, pp. 108-125.

Poscharsky, Peter, *Die Kanzel. Erscheinungsform im Protestantismus bis zum Ende des Barock*, Gütersloh 1963.

Swigchem, C. A. van et al., *Een Huis voor Het Woord: Het Protestantse Kerkinterieur in Nederland tot 1900*, The Hague 1984.

Vriend, J. J., *De Bouwkunst van ons land: De steden*, Amsterdam 1949.

Vriend, J. J., *De Bouwkunst van ons land: Het interieur*, Amsterdam 1950.

교회사

Jong, Otto J. de, *Nederlandse Kerkgeschiedenis*, Nijkerk 1986.

Steensma, Regnerus, "Desacralisatie binnen het gereformeerd protestantisme," Arie L. Molendijk(ed.), *Materieel christendom. Religie en materiële cultuur in West-Europa*, Hilversum 2003, pp. 211-232.

Visser, Derk, "Establishing the Reformed Church: Clergy and Magistrates in the Low Countries 1572-1620," W. F. Graham(ed.), *Later Calvinism: International Perspectives*(*Sixteenth Century Essay and Studies*, vol. 22), Kirksville, Mo. 1994, pp. 389-407.

_ 도판 목록

I. 역사적 문맥

1. 16세기 유럽지도
2. 17세기 네덜란드 공화국 지도
3. 루벤스(Peter Paul Rubens), 〈십자가를 세움〉, 1610, 안트베르펀, 대성당
4. 렘브란트(Rembrandt Harmensz. van Rijn), 〈십자가를 세움〉, 약 1633, 뮌헨, 알테 피나코텍
5. 산레담(Pieter Saenredam), 〈위트레흐트 성 야곱 교회 실내〉, 1642, 뮌헨, 알테 피나코텍
6. 헨드릭 프롬, 〈제2 동인도 탐험 후 암스테르담으로의 귀환〉, 1599, 암스테르담, 역사박물관
7. 헨드릭 아퍼캄프, 〈스케이트 타는 사람이 있는 겨울 풍경〉, 1608, 암스테르담, 국립박물관
8. 헤리트 다우, 〈돌팔이 의사〉, 1652, 로테르담, 보이만스 판 뵈닝언 박물관
9. 카라바조(Caravaggio), 〈에마오에서의 저녁식사〉, 1601, 런던, 내셔널 갤러리
10. 피에트로 다 코르토나, 〈신성〉, 1633-1639, 로마, 팔라초 바르베리니, 살롱 천장 프레스코
11. 렘브란트, 〈장갑을 쥐고 있는 인물 초상〉, 1648, 뉴욕, 메트로폴리탄 박물관
12. 드 호우흐(Pieter de Hooch), 〈아기를 돌보는 여인과 어린아이와 강아지〉, 1658-1660, 샌프란시스코, 순수미술관
13. 플로리스 판 데이크, 〈치즈와 과일이 차려진 식탁〉, 1615, 암스테르담, 국립박물관
14. 피터 브뢰헐, 〈농가의 혼례〉, 약 1567, 빈, 미술사박물관
15. 루머 피셔, 〈선택에는 두려움이 따른다 *keur baert angst*〉, 『엠블렘집』(1614)

1. 판 스코럴(Jan van Scorel), 〈위트레흐트 예루살렘 형제회의 12 회원〉, 1525, 위트레흐트, 중앙박물관

2. 야콥스존(Dirck Jacobsz.), 〈암스테르담 민방위대의 17 궁수들〉, 1529, 암스테르담, 국립박물관

3. 안토니스존(Cornelis Anthonisz.), 〈암스테르담 민방위대의 회식〉, 1533, 암스테르담, 역사박물관

4. 박커(Jacob Backer), 〈암스테르담 시립고아원의 여성임원들〉, 1633, 암스테르담, 역사박물관

5. 렘브란트, 〈니콜라스 튈프 박사의 해부학 수업 *The Anatomy Lesson of Dr. Nicolaes Tulp*〉, 1632, 헤이그, 마우리츠하위스

6. 돌렌도(Bartholomeus Dolendo), 바우다누스(Jan Cornelisz. Woudanus) 원본, 〈레이든 해부학 극장〉, 1609

7. 피터스존(Aert Pietersz.), 〈세바스티안 에흐베르츠존 드 프레이 박사의 해부학 수업〉, 1601-1603, 암스테르담, 역사박물관

8. 판 미러펠트(Michiel & Pieter van Mierevelt), 〈빌렘 판 데어 미어 박사의 해부학 수업 *Anatomy lesson of Dr. Willem van der Meer*〉, 1617, 델프트, 시립박물관 프린센호프

9. 폰 칼카르(Naar Johann Stephan von Kalkar), 〈베살리우스의 표제지〉, 1555, 바젤

10. 드 케이저(Thomas de Keyser), 〈세바스티안 에흐베르츠존 드 프레이 박사의 골학 수업〉, 1619, 암스테르담, 역사박물관

11. 폰 칼카르, 〈안드레아스 베살리우스의 초상〉, 1555, 바젤

12. 렘브란트, 〈니콜라스 튈프 박사의 해부학 수업〉, 세부

III. 프로테스탄트 배우자관과 이미지 메이킹: 렘브란트의 부부 초상화

1. 할스(Frans Hals), 〈남성 인물 초상〉, 약 1660, 헤이그, 마우리츠하위스

2. 렘브란트, 〈조선업자 레이크선 부부 초상 *Dubble Portrait of the Shipbuilder Jan Rijcksen and his Wife Griet Jans*〉, 1633, 런던, 버킹엄궁

3. 렘브란트, 〈메노파 설교자 안슬로 부부 초상 *Dubble Portrait of the Mennonite Preacher Cornelis Claesz. Anslo and his Wife Aeltje Gerritsdr. Schouten*〉, 1641, 베를린, 게맬데갈레리

4. 렘브란트, 〈남성 초상 *Portrait of a Man*〉, 1632, 뉴욕, 메트로폴리탄 박물관

5. 렘브란트, 〈여인 초상 *Portrait of a Woman*〉, 1632, 뉴욕, 메트로폴리탄 박물관

6. 할스, 〈이삭 맛사와 베아트릭스 판 데어 란 부부 초상〉, 약 1622, 암스테르담, 국립박물관

7. 드 케이저, 〈콘스탄테인 하위헌스와 비서 초상 *Constantijn Huygens and his Clerk*〉, 1627, 런던, 국립미술관

8. 렘브란트, 〈코르넬리스 클라스존 안슬로 *Cornelis Claesz. Anslo*〉, 1641, 파리, 루브르 박물관

9. 렘브란트, 〈코르넬리스 클라스존 안슬로 *Cornelis Claesz. Anslo*〉, 1641, 하를렘, 테일러 박물관

10. 렘브란트, 〈코르넬리스 클라스존 안슬로 *Cornelis Claesz. Anslo*〉, 1640, 런던, 대영박물관

11. 렘브란트, 〈요하네스 위턴보하르트 초상 *Portrait of Johannes Wtenbogaert*〉, 1633, 암스테르담, 국립박물관

12. 렘브란트, 〈얀 코르넬리스존 실비우스 *Jan Cornelisz. Sylvius*〉, 1646, 하를렘, 테일러 박물관

13. 뒤러(Albrecht Dürer), 〈멜렝콜리아 *Melencolia* I〉, 1514, 칼스루에, 국립미술관

14. 렘브란트, 〈니콜라스 뤼츠 초상 *Portrait of Nicolaes Ruts*〉, 1631, 뉴욕, 프릭 컬렉션

15. 렘브란트, 〈마리아 트립 초상 *Portrait of Maria Trip*〉, 1639, 암스테르담, 국립박물관

1. 보르(Paulus Bor), 〈파너펠트 가족 초상 *The Family of Vanevelt*〉, 1628, 아머스포르트, 성 베드로와 블록란트 게스트하우스

2. 메이튼스(Jan Mijtens), 〈판 덴 케르크호펀 가족 초상 *The Family of Willem van den Kerckhoven*〉, 1652/1655, 헤이그, 역사박물관

3. 메이튼스, 〈슬링어란트 가족 초상 *Matthijs Pompe van Slingelandt and his Family*〉, 약 1654, 스톡홀름, 국립박물관

4. 판 데이크(Sir Anthony van Dyck), 〈가족 초상 *Family Portrait*〉, 1621, 상트페테르부르크, 에르미타주

5. 메이튼스, 〈판 덴 케르크호펀 가족 초상〉, 세부 (가운데 나무와 포도넝쿨)

6. 메이튼스, 〈판 덴 케르크호펀 가족 초상〉, 세부 (왼쪽 아이들이 들고 있는 포도송이와 진주)

7. 스베일링크(J. Swelinck) 추정, 판 드 펜너(Adriaen van de Venne) 원본, 〈모든 정숙한 처녀들에게 헌정된 문장〉, 캇츠의 『처녀의 의무 *Maechden-Plicht*』(미들부르흐 1618) 삽화

8. "혼례 잠자리는 더럽혀져서는 안 되노라(Het Houw'licks bed zy onbesmet)", 드 브뤼너(Johan de Brune), 『엠블레마타 *Emblemata of zinne-werck*』(암스테르담 1624)

9. 드 포스(Maerten de Vos), 〈충절 *Fidelitas. Getrouwicheyt*〉, 안트베르펀, 플란틴-모레투스 박물관

10. 메이튼스, 〈판 덴 케르크호펀 가족 초상〉, 세부 (막내 아들이 들고 있는 복숭아와 뒤의 양귀비)

11. 메이튼스, 〈판 덴 케르크호펀 가족 초상〉, 세부 (부인 무릎 위의 도금양)

12. 메이튼스, 〈판 덴 케르크호펀 가족 초상〉, 세부 (그림 오른편 딸들의 장미)

13. 캇츠, 『결혼 *Houwelick*』(미들부르흐 1625)의 표제지

14. 판 데이크, 〈사냥 중의 찰스 1세 *Charles I, King of England at the Hunt*〉, 약 1635, 파리, 루브르 박물관

15. 마스(Nicolaes Maes), 〈소녀와 가니메드로 분한 남동생 *A Girl with her Brother as Ganymed*〉, 1672-1673, 뉴욕, 오토 나우만

V. 연극의 가르침과 즐거움: 스테인의 장르화

1. 스테인(Jan Steen), 〈수사가들〉, 1665-1668, 브뤼셀, 벨기에 왕립미술관

2. 뒤사르(Cornelis Dusart), 스테인의 〈수사가들〉 복제, 약 1690, 개인 소장

3. 스테인, 〈들장미 수사가협회 *De Rederijkers van de Eglantier*〉, 1655-1657, 우스터, 우스터 미술관

4. 스테인, 〈창가의 수사가들 *De rederijkers*〉, 1663-1665, 필라델피아, 필라델피아 미술관

5. 스테인, 〈우흐스트헤이스트의 시장 *Kermis in Oegstgeest*〉, 약 1665, 디트로이트, 디트로이트 미술관

6. 스테인, 〈류트를 켜는 자화상〉, 1663-1665, 마드리드, 티센-보르네미스자 박물관

7. 사무엘 판 호흐스트라턴, 〈시의 뮤즈, 테르프시코레〉, 시카고, 대학도서관

8. 스테인, 〈자화상〉, 약 1670, 암스테르담, 국립박물관

9. 스테인, 〈소매치기 당하는 바이올린 연주가〉, 1670-1672, 개인 소장

10. 리파, '다혈질', 『이코놀로지아 *Iconologia*』(암스테르담 1644), p. 75

11. 스테인, 〈의사 왕진〉, 1667-1670, 필라델피아, 필라델피아 미술관

12. 스테인, 〈의사 왕진〉, 1658-1662, 런던, 웰링턴 박물관

13. 할스, 〈페이클하링 *Peeckelhaering*〉, 1628-1630, 카셀, 국립미술관

14. 스테인, 〈돌팔이 의사〉, 약 1650, 암스테르담, 국립박물관

15. 스테인, 〈의사 왕진〉, 1665, 로테르담, 보이만스 판 뵈닝언 박물관

16. 스테인, 〈쉽게 얻으면 쉽게 잃는다 *Soo gewonne, soo verteert*〉, 1661, 로테르담, 보이만스 판 뵈닝언 박물관

17. 스테인, 〈그 아버지에 그 아들 *Soo voer gesongen, soo na gepepen*〉, 1663-1665, 헤이그, 마우리츠하위스

18. 스테인, 〈사치를 경계하라 *In weelde siet toe*〉, 1663, 빈, 미술사박물관

VI. 식물학과 꽃 수집 문화: 초기의 꽃정물화

1. 룰란트 사베리, 〈꽃정물화〉, 1612, 바두즈, 리히텐슈타인 왕립 컬렉션

2. 부르고뉴의 마리아 매스터(Master of Mary of Burgundy), 『나사우의 엥헬베르트 시도서 *The Book of Hours of Engelbert of Nassau*』, 1480년대, 옥스퍼드, 보들레 이언 도서관(Bodleian Library: Ms Douce 219-220)

3. 메믈링(Hans Memling), 〈꽃정물화 *Flower Still-life*〉, 약 1490, 마드리드, 티센-보 르네미스자 박물관

4. 루트거 톰 링, 〈야생화 정물화〉, 약 1565, 테레사 하인츠 컬렉션

5. 요리스 후프나헐, 〈알라바스터 화병의 꽃다발〉, 약 1595, 테레사 하인츠 컬렉션

6. 한스 바이디츠, 브룬펠스(Otto Brunfels)의 『본초서』(스트라스부르 1530)의 삽화

7. 레오나르트 푹스, 〈시클라멘〉, 『식물지』(바젤 1542), 덤바턴 오크스(Dumbarton Oaks), 워싱턴, 하버드 대학 기금

8. 렘베르트 도둔스, 〈야생 양귀비〉, 『본초서』(안트베르펀 1552-1554), 덤바턴 오크 스, 워싱턴, 하버드 대학 기금

9. 자크 드 헤인, 〈세 송이 튤립과 프리틸레리〉, 1600, 파리, 루흐트(F. Lugt) 컬렉션

10. 자크 드 헤인, 〈꽃정물화〉, 1602-1604, 테레사 하인츠 컬렉션

11. 룰란트 사베리, 〈루머 잔의 꽃다발〉, 1603, 페책(Frank and Janina Petschek) 부부 기념을 위한 익명 대여, 위트레흐트, 중앙박물관

12. 암브로시우스 보스스하르트, 〈꽃정물화〉, 1605, 개인 소장 (독일)

13. 암브로시우스 보스스하르트, 〈유리잔의 꽃다발〉, 1606, 클리블랜드, 클리블랜드 미술관

14. 얀 브뤼헐, 〈꽃정물화〉, 1605, 개인 소장 (네덜란드)

15. 판 드 파서 II(Crispyn van de Passe II), 〈봄의 정원〉, 『화원 *Hortus Floridus*』(아른 헴 1614), 버지니아, 폴 멜런(Mrs. Paul Mellon) 컬렉션

1. 얀 판 호연, 〈모래 언덕〉, 1630, 개인 소장

2. 얀 판 호연, 〈하를렘머 미어 *Haarlemmer Meer*〉, 1656, 프랑크푸르트, 슈태델 미술관

3. 얀 판 호연, 〈모래 언덕〉, 1629, 베를린, 국립박물관

4. 얀 판 호연, 〈나룻배와 풍차가 있는 강 풍경〉, 1625, 취리히, 뷔를레 컬렉션

5. 포르첼리스(Jan Porcellis), 〈해변의 난파선 *Shipwreck on a Beach*〉, 1631, 헤이그, 마우리츠히위스

6. 피터 판 산트포르트, 〈길과 농가가 있는 풍경〉, 1625, 베를린, 게맬데갈레리

7. 피터 드 몰레인, 〈나무와 마차가 있는 모래 언덕〉, 1626, 브라운슈바이크, 안톤 울리히 공 박물관

8. 에사이아스 판 드 펠더, 〈지릭제 풍경 *View of Zierikzee*〉, 1618, 베를린, 국립박물관

9. 피셔(Claes Jansz. Visscher II), 〈클레이프 저택의 폐허 *Ruins of t'Huys te Kleef*〉, 1611-1612, 보스턴, 미술관

10. 피셔 판각, 작은 풍경의 대가(Master of the Small Landscapes) 원본, 〈표제지〉 및 〈풍경〉, 『브라반트 시골의 농가와 오두막』, 1612, 런던, 대영박물관

11. 랭브르 형제(Limbourg Brothers), 〈4월〉, 『베리 공의 매우 풍요로운 시도서 *Trés Riches Heurs du Duc de Berry*』, 1412-1416, 샹티이, 콩데(Condé) 박물관

12. 판 에이크, 〈롤랭 마돈나 *The Virgin of Chancellor Rolin*〉, 1435, 파리, 루브르 박물관

13. 요아힘 파티니르, 〈풍경 속의 성 히에로니무스 *Landscape with St. Jerome*〉, 1515-1519, 마드리드, 프라도 미술관

14. 피터 브뢰헐, 〈알프스 풍경〉, 1556

15. 피터 브뢰헐, 〈목동들의 귀가〉, 1565, 빈, 미술사박물관

16. 코닝슬로(Gillis van Coninxloo), 〈숲 풍경 *Forest Landscape*〉, 1598, 빈, 리히텐슈타인 박물관

17. 얀 판 호연, 〈주막에서의 휴식 *Resting at a Tavern*〉, 1628-1630, 스톡홀름, 국립박물관

18. 조르조네(Giorgione), 〈폭풍 *Tempest*〉, 약 1505, 베네치아, 아카데미아

19. 로랭(Claude Lorrain), 〈이집트로의 피신이 있는 풍경 *Ideal Landscape with the Flight into Egypt*〉, 1663, 마드리드, 티센-보르네미스자 박물관

VIII. 전통과 재창조: 밤보찬티의 이탈리아풍 풍경화

1. 피터 판 라르, 〈아쿠아 아체토사〉, 약 1635, 로마, 갈레리아 나치오날레 다르테 안티카

2. 피터 판 라르, 〈모라 노름을 하는 인물들이 있는 풍경〉(일명 '작은 석회가마'), 1636-1637, 부다페스트, 체프무베체티 박물관

3. 얀 보트, 〈로마 폐허에서 카드놀이 하는 사람들〉, 1641년 이전, 뮌헨, 알테 피나코텍

4. 얀 아설레인, 〈춤추는 목동이 있는 풍경〉, 1640, 쾰른, 발라프-리하르츠 박물관

5. 얀 아설레인, 〈목동이 있는 남구의 강 풍경〉, 1640, 개인 소장

6. 파울 브릴, 〈여행자와 목동이 있는 풍경〉, 1613-1617, 브라운슈바이크, 안톤 울리히 공 박물관

7. 코르넬리스 판 폴렌부르흐, 〈요정이 있는 풍경〉, 약 1630, 쾰른, 발라프-리하르츠 박물관

8. 바르톨로메우스 브레인베르흐, 〈폐허와 인물이 있는 전원 풍경〉, 1638, 뮌헨, 알테 피나코텍

9. 피터 판 라르, 〈휴식을 취하는 여행자들〉, 1628, 상트페테르부르크

10. 바르톨로메우스 브레인베르흐, 〈팔라티나 폐허가 있는 풍경〉, 1620년대, 개인 소장

11. 피터 판 라르, 〈밤의 농가 약탈〉, 로마, 렘메(Lemme) 컬렉션

12. 피터 판 라르, 〈풍경 속의 여행자를 습격하는 강도들〉, 약 1630, 로마, 갈레리아 스파다(Spada)

13. 피터 판 라르, 〈수송 마차 기습〉, 1636-1638, 나폴리, 사니티카(Sannitica) 은행 컬렉션

14. 익명, 〈강도의 습격〉, 출처: 차이너(G. Zainer), 『인간 삶의 거울 *Spiegel des menschlichen Lebens*』(아우크스부르크 1475-1476), p. 21r

15. 파울 브릴, 〈숲속의 강도〉, 파리, 루브르 박물관

16. 야콥 사베리, 〈농부 일가를 습격하는 강도들〉, 1596, 프랑크푸르트, 슈태델 미술관

17. 피터 브뢰헐, 〈습격〉, 1567, 슈톡홀름 대학

18. 에사이아스 판 드 펠더, 〈마을 약탈〉, 1620, 코펜하겐, 국립미술관

19. 한스 볼, 〈여객 마차를 공격하는 강도가 있는 풍경〉, 약 1562, 런던, 대영박물관

20. 마테우스 몰라누스, 〈여객 마차 습격 장면이 있는 숲 풍경〉, 졸링엔, 밀렌마이스터 갤러리

21. 에사이아스 판 드 펠더, 〈여객 마차 습격〉, 1622, 암스테르담, 크리스티(1983)

IX. 네덜란드 개혁교회와 시각예술: 드 비터의 교회 실내 회화

1. 헨드릭 판 스테인베이크, 〈안트베르펀 대성당〉, 16세기 말, 함부르크, 함부르크 미술관

2. 피터 산레담, 〈하를렘의 성 바포 교회〉, 1635, 바르샤바, 나로도브 박물관

3. 하를렘, 성 바포 교회 평면도

4. 헤라르트 하우크헤이스트, 〈델프트 뉴버케르크와 빌렘 1세 모뉴먼트〉, 1650, 함부르크, 함부르크 미술관

5. 에마누엘 드 비터, 〈암스테르담 아우더케르크에서의 설교〉, 1654, 헤이그, 마우리츠하위스

6. 에마누엘 드 비터, 〈델프트 아우더케르크에서의 설교〉, 1651, 런던, 월리스(Wallace) 컬렉션

7. 에마누엘 드 비터, 〈델프트 아우더케르크에서의 설교〉, 1651-1652, 오타와, 국립미술관

8. 에마누엘 드 비터, 〈암스테르담 아우더케르크에서의 설교〉, 약 1660, 런던, 내셔널 갤러리

9. 에마누엘 드 비터, 〈델프트 뉴버케르크〉, 1650-1651, 함부르크, 함부르크 미술관

10. 에마누엘 드 비터, 〈델프트 뉴버케르크의 실내〉, 1651, 빈터투어 박물관협회

11. 에마누엘 드 비터, 〈델프트 뉴버케르크와 빌렘 1세 모뉴먼트〉, 릴, 미술관

12. 에마누엘 드 비터, 〈델프트 아우더케르크의 실내〉, 1650, 뉴욕, 메트로폴리탄 박물관

13. 에마누엘 드 비터, 〈암스테르담 아우더케르크의 실내〉, 약 1655, 스트라스부르, 미술관

14. 에마누엘 드 비터, 〈교회 실내〉, 1668, 로테르담, 보이만스 판 뵈닝언 박물관

15. 에마누엘 드 비터, 〈개혁교회 실내〉, 1687, 바이마르 미술관

16. 에마누엘 드 비터, 〈암스테르담 아우더케르크〉, 1658, 개인 소장

17. 에마누엘 드 비터, 〈암스테르담 아우더케르크〉, 1659, 함부르크, 함부르크 미술관

_ 찾아보기